中小企业管理系列丛书

中小企业法律法规五日通

主编 宋焱

经济科学出版社

图书在版编目（CIP）数据

中小企业法律法规五日通 / 宋焱主编. —北京：
经济科学出版社，2007.7
（中小企业管理系列丛书）
ISBN 978-7-5058-6437-5

Ⅰ. 中… Ⅱ. 宋… Ⅲ. 中小企业-企业法-中国
Ⅳ. D922.291.91

中国版本图书馆 CIP 数据核字（2007）第 102533 号

中小企业管理系列丛书

编审委员会

主　　任：杨国良
名誉主任：马洪顺
副 主 任：张忠军　曲荣先
委　　员：王世忠　张　敏　路纯东　单忠杰
　　　　　黄　成　徐建华　张福雪　宋伟滨
　　　　　王秋玲

主编人员

主　　编：王乃静
副 主 编：张忠军　曲荣先
审稿专家：卢新德　周泽信　孟　扬　王益明
　　　　　刘保玉　王家传　李秀荣　刘　泽
　　　　　徐晓鹰

总　序

提高中小企业现代管理水平的重要举措

改革开放以来特别是近几年来，我国中小企业迅猛发展，已经成为国民经济发展的重要组成部分，成为经济增长和就业率提高的主要动力，成为加快我国社会主义和谐社会建设的重要推动力量。第一，中小企业在许多行业和领域具有明显的优势。目前，中小企业已占到全国企业总量的90%以上。在纺织、食品、塑料、仪器仪表等行业中，中小企业销售收入占到同行业的80%以上。在外贸领域，中小企业以其灵活的经营方式更显出独特优势。第二，中小企业已成为大企业发展不可或缺的重要组成部分。随着高新技术的发展和特大型、超大型企业的出现，越来越需要众多专业性强的中小企业与之配套，形成工艺专门化、产品多元化的企业组织结构，为大企业的发展提供服务。第三，中小企业在解决劳动就业方面发挥着越来越重要的作用。我国人口众多而资源相对短缺，就业压力大。原来作为就业主渠道的国有大中型企业，随着改革的不断深化和现代化管理水平的不断提高，已难以再吸收更多的人就业，加快发展中小企业就成为扩大就业的现实选择。第四，中小企业在推动市场经济发展中越来越显现出强大的生命力。通过发挥"船小好掉头"的优势，利用各种新技术、新材料、新方法、新工艺，积极开发新产品，较好地适应了市场多样化的要求，反过来又促进了中小企业自身的发展。

"十一五"乃至今后一个时期，是我国中小企业快速发展的战略机遇期。一个全方位、多层次、宽领域对外开放，全面参

中小企业法律法规五日通

与国际竞争的新格局已经展现,广大中小企业发展的政策环境、经营理念、管理方式、运作模式均已发生根本性的变化,对经营管理人员素质也提出了新的更高的要求。一方面,中小企业快速成长,更加依赖于中小企业科技的进步和劳动者素质的提高;另一方面,由于诸多方面的原因,中小企业的整体素质和经营管理水平与大企业特别是国有大企业相比还有不小的差距。因此,加大中小企业经营管理人员培训力度,进一步提高中小企业整体管理素质和水平,推进广大中小企业的健康成长和可持续发展,已成为加快经济结构调整,转变经济增长方式的一项战略举措。

中共中央《干部教育培训工作条例(试行)》明确提出,要"大规模培训干部,大幅度提高干部素质"。中共中央《2006~2010年全国干部教育培训规划》又进一步规定,企业经营管理人员要"加强政治理论培训和职业道德教育,加强政策法规培训和现代企业管理知识及能力的培训","努力培养造就一支具有战略思维能力和现代企业经营管理水平、具有开拓创新精神和社会责任感的企业经营管理人员队伍"。为了认真贯彻落实中央"人才强国"的战略部署,进一步推动中小企业经营管理人员教育培训工作,我们组织一批专家教授和实际工作者,在认真调查研究的基础上,精心编写了这套中小企业管理系列丛书。丛书编写突出了时代特点,坚持了管理创新,强化了案例教学,体现了针对性、实用性、新颖性和前瞻性。我相信,这套系列丛书的推出,对于更好地开展中小企业经营管理人员教育培训工作,进一步提高广大中小企业的现代管理素质和整体管理水平,打造一批开拓型、创新型的优势中小企业,必将起到十分重要的作用。

<div style="text-align:right">
山东省工商业联合会会长

山东经济学院副院长　王乃静

博士生导师

2007年6月6日　于济南
</div>

目录

第一章 公司法 / 1

一、什么是公司——公司的要害在于其营利性和法人性 ········· 1
二、如何办公司——公司的设立条件 ························· 5
三、公司资本的来源——发起设立还是募集设立 ··············· 8
四、公司的社会责任——公司不能以股东利益最大化为惟一目标 ··· 13
五、一人有限责任公司 ····································· 15
六、股东权及其保护 ······································· 18
七、公司治理结构——以股份公司为主的考查 ················· 27

第二章 合伙企业法 / 38

一、合伙企业的设立 ······································· 38
二、合伙企业的财产 ······································· 41
三、合伙企业事务的执行 ··································· 43
四、合伙企业与第三人的关系 ······························· 45
五、入伙、退伙 ··· 47
六、特殊的普通合伙企业 ··································· 49
七、有限合伙企业 ··· 52
八、合伙企业的解散、清算 ································· 57
九、合伙企业法规定的法律责任 ····························· 59

第三章 个人独资企业法 / 63

一、个人独资企业与公司的区别 ····························· 63
二、个人独资企业的设立条件 ······························· 65
三、个人独资企业的事务管理与执行 ························· 68

四、个人独资企业的解散和清算 …………………………………… 72
　　五、个人独资企业的法律责任 …………………………………… 75

第四章　企业破产法　/ 79

　　一、破产申请的提出与受理 …………………………………… 79
　　二、债权人会议 …………………………………… 87
　　三、破产宣告和破产清算 …………………………………… 91
　　四、重整 …………………………………… 102
　　五、和解 …………………………………… 109

第五章　合同法　/ 115

　　一、合同概述 …………………………………… 115
　　二、合同的订立 …………………………………… 118
　　三、合同的效力 …………………………………… 123
　　四、合同的履行 …………………………………… 127
　　五、合同的变更、转让和终止 …………………………………… 131
　　六、违约责任 …………………………………… 138

第六章　担保法　/ 145

　　一、担保概述 …………………………………… 145
　　二、保证 …………………………………… 147
　　三、抵押 …………………………………… 153
　　四、质押 …………………………………… 159
　　五、留置 …………………………………… 162
　　六、定金 …………………………………… 165

第七章　反不正当竞争法　/ 169

　　一、反不正当竞争法概述 …………………………………… 169
　　二、不正当竞争行为 …………………………………… 172
　　三、不正当竞争行为的法律责任 …………………………………… 180

目录

第八章 产品质量法律制度 / 186
一、产品 ... 186
二、产品质量法 ... 190
三、产品质量责任制度 ... 193
四、生产者、销售者违反产品质量法的行政和刑事责任 ... 196

第九章 票据法 / 199
一、票据的概述 ... 199
二、票据的伪造和变造 ... 204
三、票据的丧失与补救 ... 206
四、票据抗辩 ... 208
五、汇票 ... 211
六、本票和支票 ... 219

第十章 知识产权法 / 224
一、商标法 ... 224
二、专利法 ... 233
三、著作权法 ... 241
四、与贸易有关的知识产权协议（TRIPS） ... 247

第十一章 税法 / 262
一、税法概述 ... 262
二、税收实体法律制度 ... 269
三、税收征收管理法律制度 ... 275

第十二章 环境法 / 282
一、环境与资源保护法概述 ... 282
二、环境与资源保护法学的基础理论 ... 286
三、自然资源保护法 ... 288

四、环境污染防治法 …………………………………… 292
五、国家环境资源管理法律制度 ……………………… 296
六、环境行政法律责任 ………………………………… 299
七、环境民事法律责任 ………………………………… 303
八、环境刑事法律责任 ………………………………… 304
九、国际环境法 ………………………………………… 306
十、我国加入的国际环境保护公约 …………………… 307

第十三章 经济仲裁 / 312

一、仲裁与仲裁法 ……………………………………… 312
二、仲裁协议 …………………………………………… 316
三、仲裁程序 …………………………………………… 319
四、涉外仲裁 …………………………………………… 324

第十四章 经济诉讼 / 329

一、经济诉讼概述 ……………………………………… 329
二、主管与管辖 ………………………………………… 332
三、审判程序 …………………………………………… 335
四、执行程序 …………………………………………… 341

后记 / 346

第一章

公 司 法

❖ **本章学习目标**

掌握公司的本质特征，理解股东有限责任的真实含义，了解公司设立的条件，理解公司资本制度，了解公司的社会责任，掌握一人公司的知识，理解公司股东权的含义及其保护措施，理解公司治理结构。

阅读和学完本章后，你应该能够：
◇ 认识公司的本质，即它的正面作用及被滥用的可能
◇ 把握我国现行公司资本制度
◇ 了解作为股东如何维护自己的股东权利
◇ 较好地处理公司运营中的管理即公司治理问题

一、什么是公司——公司的要害在于其营利性和法人性

☞ 〔案例〕

甲、乙、丙、丁四个公司与赵、钱、孙、李四个自然人共同出资设立鲁中市八达房地产开发有限公司，注册资本为人民币1 000万元。后经营失败，拖欠多笔到期大额债务不能偿还，其中拖欠某建筑工程公司施工款500余万元。该建筑公司经过多次索要未果，但是考虑到它的股东尤其是甲公司为本市著名的电信企业，经济实力雄厚，于是便以鲁中市八达房地产开发有限公司和甲公司为共同被告向人民法院提起诉讼，要求其共同承担支付施工工程款的义务。

请问：建筑工程公司的诉讼请求能否得到法院的支持？

（一）公司概述

就汉语语义来讲，"公司"乃众人无私地从事或主持其共同事务之义。

从法律上来讲，由于立法习惯及法律体系的差异，其概念亦不尽相同。例如，英美法系和大陆法系就有很大差别，前者强调公司的法人性与有限责任，后者则强调公司的社团性、营利性和依法成立。

在我国，根据《中华人民共和国公司法》（下文简称《公司法》或现行《公司法》）第2条第3款的规定，可以将其定义为：公司是依法设立的股东以其认缴的出资或股份为限对公司承担责任，公司以其全部资产对外承担责任的有限责任公司（根据《公司法》第8条的规定可简称为"有限公司"）或股份有限公司（根据《公司法》第8条的规定可简称为"股份公司"）。

这里应当注意的是《公司法》上的公司仅包括有限公司和股份公司两种类型，不包括无限公司、两合公司等公司类型，而且这两种公司在资本来源和治理结构、股东权利保护等诸多方面均存在显著差异，明确这点对于我们下面学习公司法律制度十分重要。

详言之，公司是：

第一，公司是以营利为目的的组织。或者换句话说，公司是为了赚钱而存在的组织。营利（或者说赚钱）是公司与生俱来的本性。人们之所以投资办公司，一个重要目的是为了获得收益和回报（当然还有一个目的就是借助股东的有限责任来规避和减少投资风险），所以公司非得盈利不可。

但是公司的营利性不仅指公司自身要盈利，而且还指必须要向其成员即股东进行利润分配。惟如此，才能区别营利性法人（如我们这里讲的公司）进行的经营活动与公益性法人（如基金会、福利院等）进行的经营活动。[①] 因为某些公益性法人也进行经营活动并获得盈利，但是他们的盈利不是为了分配给其成员，而是为了某种社会公益事业或实现法人的宗旨。如基金会为了维持和扩大其资助科研的资金而将其财产用于投资，福利院为了保证和充实救济金而开办工厂等。

另外，公司是一种人和物相结合的组织，往往是多数人的组合（一人公司是一个股东举办的公司，这为例外情形），尤其是上市公司，其股东成千上万且分布地域范围亦广。

① 这涉及法人的概念及其分类。我国《民法通则》第36条将法人定义为：具有民事权利能力和民事行为能力，依法独立享有民事权利和承担民事义务的组织，并将其区分为企业法人、国家机关、事业单位和社会团体法人四类。这里的营利性法人和公益性法人的概念来自其他国家和地区依据法人的目的不同而进行的分类。

第一章 公 司 法

第二，公司是法人。公司和自然人一样，具有独立的法律主体地位。作为和自然人并存的一类民事主体（虽然历史上，在公司出现的早期，公司的民事主体地位不被承认），它也得和自然人一样拥有独立的财产且独立承担责任，并可以独立地对外进行意思表示。① 这里，正确理解公司作为法人拥有独立财产并自负其责任，且其对外意思表示需通过法定组织机构方可为之，是理解公司法律制度的关键之一。

首先，公司对股东投入资本及经营积累的财产享有法人财产权（见《公司法》第3条第1款）。即公司对于其占有的货币资金、存货、投资、固定资产、无形资产等财产拥有所有权，公司的这些财产都不属于股东。对于此点认识，我国历史上走过一段路程。从2005年10月27日修订前的《公司法》（下文称原《公司法》）的规定中即可发现。原《公司法》第4条第2款规定："公司享有由股东投资形成的全部法人财产权，依法享有民事权利，承担民事责任。"但其第1款规定："公司股东作为出资者按投入公司的资本额享有所有者的资产受益、重大决策和选择管理者等权利。"其中的"所有者"的提法使人误认为公司的财产，如上文提到的货币资金、存货、投资、固定资产、无形资产等的所有者是股东，而不是公司。而且还在该条第3款明确规定："公司中的国有资产所有权属于国家。"更使人认为国有公司中的财产不属于公司。原《公司法》之所以这样规定，无非是担心国有企业的公司制改造会导致国有资产的流失，因为依照公司法人的原理，国家作为股东出资后该出资属于公司而不再属于国家了。实际上，这种担心是多余的，因为国家出资后虽然丧失了对出资的所有权，但是换回了一个股权，国家作为股东凭此股权可通过股东（大）会、选派的董事组成董事会来控制公司，而公司是不能以自己是公司财产的实际所有者来对抗股东的意志的，而且股权也是有价值的，也属于财产的范围，只不过是无形财产而已。所以，现行《公司法》第3条明确规定："公司是企业法人，有独立的法人财产，享有法人财产权。"

其次，公司独立承担责任，即公司自负其责，公司的责任和股东没有关系。在公司的股东和公司的债权人之间，不因为公司对该债权人负债而建立法律关系（除非否定公司的法人资格，这在下文"公司法人人格否认"有详论）。所以，正是在此意义上，我们说股东负有限责任。可见，公司的独立责任与股东的有限责任是一枚硬币的两面。在《公司法》第3条第1款的后段和第2款，上述内容表述为："公司以其全部财产对公司的债务承担责任。""有限责任公司的股东以其认缴的出资额为限对公司承担责任；股份有限公司的股东以其认购的股份为限对公司承担责任。"

① 当然即使自然人有时候也不能独立承担责任，如对于限制民事行为能力人，由其监护人承担责任，或由其法定代理人对外进行意思表示等。

应当注意的是，现实生活中甚至有些著作中笼统地把此种情形称为"公司的有限责任"或者"法人的有限责任"，实有不妥，容易使人将公司的独立责任与其成员即股东的有限责任混为一谈。应当明确，公司法所指的有限责任仅指股东对公司债务以认购的资本为限负责，而公司实际上是以其全部资产作为责任财产对外负无限清偿责任的。

最后，公司有独立的意思表示机构，即我们通常说的"三会"——股东（大）会①、董事会（或者执行董事）②、监事会（或者监事）③。当然，并不是说它们都是公司的对外代表机关。这一点与自然人对外意思表示的方式殊为不同。自然人可以自己或通过其代理人为意思表示，而法人没有思想和灵魂，它自己不能进行思考，只能通过自然人组成的机构为之。其中，股东（大）会是公司的权力机构，董事会是公司业务的执行机构，而监事会是对公司的业务执行和经营管理如董事、经理的行为进行监督检查的机构，这种相互制衡的设置——犹如西方政治国家的三权分立制度——立法、司法、行政三权既分权又制衡。这里应当注意的是，股东大会虽然是公司的最高权力机构，可以通过股东（大）会决议的形式进行意思表示，但它对外不代表公司，对外代表公司的机关是董事长、执行董事或者经理。因为《公司法》第13条规定："公司法定代表人依照公司章程的规定，由董事长、执行董事或者经理担任，并依法登记。"而且，由于股东（大）会乃非常设机构，公司的实际权力掌握在董事会、经理的手里（确实，股东（大）会的许多权力均授权董事会行使），尤其是在大型的上市公司，董事、经理们实际上拥有没有所有权④的控制权。

（二）公司法人格否认

公司的独立人格和股东的有限责任是现代公司制度的核心，它在公平基础上建立了出资者利益与债权人利益的两极平衡体系，即出资者放弃对自己出资（指出资形成的公司财产）的直接支配权和控制权，债权人放弃直接向投资者追索债务的权利，各自丧失一定的利益。然而在实际运行中，由于出资者的优势地位及法人制度本身缺乏实现其社会伦理价值目标的有力措施或相关机制，难免会发生出资者

① 因为有限责任公司和股份有限公司的权力机关分别叫做股东会和股东大会，故此处合称为股东（大）会。
② 因为股东人数较少或者规模较小的有限责任公司，可以设一名执行董事，不设董事会。
③ 股东人数较少或者规模较小的有限责任公司，可以设一至二名监事，不设监事会。
④ 这里的"所有权"是指股东们对公司享有的权利，可认为是股权，并非指公司的某一具体财产属于股东。实际上，公司在整体上是属于股东的，在这个意义上，股东是所有者，是公司的所有者。所以公司具有主客体的二重性：一方面它是主体，是公司具体财产的所有者；另一方面，它又是客体，是股东权支配的客体，公司必须执行股东（大）会的决议。

第一章 公司法

滥用股东有限责任的特权损害债权人及社会公共利益的行为。但就立法原意而言，绝不允许某些人把自己利益的获得建立在他人利益的损害之上，践踏公平和正义，所以产生了公司法人格否认理论，它作为对以有限责任为中心的传统公司法人制度的一种挑战，以修正法人制度中事实上已倾斜的天平为己任。[①] 美国在1905年的一个判例中阐明了否认公司人格的基本思想："公司在无充分反对理由的情况下，应被视为法人，具有独立人格；但是如果公司的独立人格被用以破坏公共利益，使不法行为正当化，袒护欺诈或犯罪，法律即应将公司视为多数人之组合而已。"

《公司法》第20条、第64条明文规定了公司法人格否认制度："公司股东应当遵守法律、行政法规和公司章程，依法行使股东权利，不得滥用股东权利损害公司或者其他股东的利益；不得滥用公司法人独立地位和股东有限责任损害公司债权人的利益。公司股东滥用股东权利给公司或者其他股东造成损失的，应当依法承担赔偿责任。公司股东滥用公司法人独立地位和股东有限责任，逃避债务，严重损害公司债权人利益的，应当对公司债务承担连带责任。""一人有限责任公司的股东不能证明公司财产独立于股东自己的财产的，应当对公司债务承担连带责任。"

但是应当注意，不能动辄否定公司法人格，追究投资人的直接清偿责任。公司法人格否认作为公司法人制度的重要补充，必须恰当的适用，否则，就会导致整个法人制度处于不稳定状态，也违背创立公司法人格否认法理的本来目的。而且公司法人格的否认，并不是消灭该公司，而是针对个案由公司股东承担连带责任。

〔案例回头看〕

本案中的鲁中市房地产公司所欠建筑公司的建筑工程款只能由其自己负责，甲公司作为其股东仅以自己的出资为限对公司承担责任并享有相应权利，它和建筑公司之间不因为它是债务人的股东而对债权人建筑公司负责。所以建筑公司只能要求房地产公司清偿债务而不能对其股东甲公司提出清偿请求。法院不能支持建筑公司的诉讼请求。

二、如何办公司——公司的设立条件

〔案例〕

某医药研究院是一所隶属于某高校的医学研究机构，以研究制造抗流感性药品为主。为解决资金紧缺，享有自主决策权等问题，欲从学校中独立出来。在学

① http://www.chinacourt.org/public/detail.php?id=170714.

中小企业法律法规五日通

校的支持下,该所与某贸易公司、某医药公司共同签订了《出资协议书》,约定三方共同出资设立一家公司,从事抗流感药品的技术研发、生产和销售业务。新公司注册资本1 000万元人民币,其中,医药研究院以抗流感性药品的技术研发、设备出资,经评估作价为200万元,占注册资本的20%;贸易公司以现金400万元出资,占公司注册资本的40%;医药公司以现金200万元,评估后价值200万元的设备共计400万元出资,占新公司注册资本的40%。该高等院校以学校文件的形式下发了成立新公司的决定,并上报、抄送有关单位。在该高等院校的组织下,召开了新公司的成立大会暨挂牌仪式,宣布了新公司的领导班子成员和职工的归属情况,启用了新公司的印章。但是该医药研究院的专利技术一直未办理过户登记手续,仍旧在自己名下,医药公司作价200万元的生产设备亦未运抵新公司住所,新公司仍旧是在利用原医药研究院的设备进行生产。

请问:该新公司是否成立?

公司作为市场主体和自然人一样,须有孕育出生才行,这个阶段我们称之为"公司的设立与成立"[①]。但是不是任何人只要想办公司就都可以呢?得符合什么条件才行呢?对此我们从历史上来看,古代社会(主要是西方国家),对任何商业团体的设立一般均不干涉(当然中国历史上也有盐、铁等专卖制度,体现了国家干预),到了工业革命时期,公司作为"武装的帝国"成为殖民国家对外扩张和掠夺的工具,只有经过元首或议会颁发特别法令才能成立。现在呢?用《公司法》第6条规定的话来讲就是:"设立公司,应当依法向公司登记机关(在我国即各级工商行政管理机关——笔者注)申请设立登记。符合本法规定的设立条件的,由公司的登记机关分别登记为有限责任公司或者股份有限公司;不符合本法规定的设立条件的,不得登记为有限责任公司或者股份有限公司。法律、行政法规规定设立公司必须报经批准的,应当在公司登记前依法办理批准手续。"如此看来,要设立公司,首先必须到公司登记机关去登记。而登记的依据是什么呢?依据是要符合公司法律规定的有限责任公司或股份有限公司的设立条件。对于公司设立的条件,以有限责任公司为例,《公司法》第23条规定的条件是(我们在理论上称之为"公司设立条件法定")以下五项(股份公司的设立条件规定在第77~85条):

一是股东要符合法定人数(我们在理论上可以称之为公司设立的人的要素),即要有50个以下的股东(《公司法》第24条)。

二是股东出资要达到资本最低限额(我们在理论上可以称之为公司设立的物的要素)。对此,《公司法》第26条规定,公司设立的最低资本为人民币3万元。

[①] 这里我们为通俗起见,本文对公司设立与成立不作讨论,视具体语境而分别采用设立或成立的说法。有兴趣的读者可以参考赵旭东:《新〈公司法〉讲义》,人民法院出版社2005年版。

第一章 公 司 法

当然，法律、行政法规对其注册资本有较高规定的，依照法律、行政法规规定办理。例如，根据《证券法》的规定，设立综合类证券公司需要注册资本最低限额为人民币5亿元，经纪类证券公司注册资本最低限额为人民币5 000万元。而且股东出资后要办理财产权的转移手续，因为公司是具有和股东同样主体资格的法律主体，要对股东的出资享有所有权。

三是股东共同制定公司章程（在理论上我们可以称之为"章程的要素"）。

四是要有公司名称，建立符合有限责任公司要求的组织机构即我们通常说的"三会"，股东会、董事会（或执行董事）、监事会（或监事）。

五是要有公司住所。

关于公司设立条件之资本、章程、组织机构等在后文，如公司资本制度、公司治理结构，我们还有详述。

至此我们可以知道，要开办有限责任公司，必须按照上述五个条件去准备，最后去登记。在学理上我们将这种把公司设立的法定成立条件和登记相结合的设立公司方式称为"严格准则主义"。现在世界上大多数国家均采用此种做法。

在这里，我们应当注意的是"登记"与"批准（或审批）"（公司设立需要批准的，在学理即公司法理论上被称为"审批主义"）之间的区别。"登记"即如上所述；而"审批"是指在上述法律规定中"法律、行政法规规定设立公司必须报经批准的"，即针对一些涉及国家安全、公共利益或关系到国计民生的特殊行业，如国防、金融、医疗等，设立公司必须经国家审批。具体地说就是经营烟、雪茄烟、烟丝的须经烟草专卖局批准；制作节目、录像带须经广播电影、电视部门等批准；开办药品经营公司须经卫生部门批准等。而且该批准手续是在公司登记前，正如《公司法》中所说"在公司登记之前依法办理批准手续"。

最后应注意的是我们这里以有限责任公司为例说明公司设立的条件主要是实体条件，而对于公司设立的程序没有涉及，也没有涉及股份有限公司的设立。

〔案例回头看〕

联系前面讲到的案子，该案中的公司没有成立。因为：

第一，该公司的设立未经批准。因为该公司拟从事抗流感类药品的研究开发、生产和销售活动，必须经卫生行政管理部门的批准才行，属于"法律、行政法规规定设立公司必须报经批准的"。

第二，该公司未到公司登记机关即工商部门去登记。根据《公司登记管理条例》的规定，公司登记机关为国家工商行政管理局和地方各级工商行政管理部门。其中，国家工商行政管理局负责下列公司的登记：国务院授权部门批准设立的股份有限公司、国务院授权投资的公司、国务院授权投资的机构或者部门单

独投资或者共同投资设立的有限责任公司、外商投资的有限责任公司以及依照法律的规定或者按照国务院的规定,应当由国家工商行政管理局登记的其他公司;省、自治区、直辖市工商行政管理局负责本辖区内下列公司的登记:省、自治区、直辖市人民政府批准设立的股份有限公司,省、自治区、直辖市人民政府授权投资的公司,国务院授权投资的机构或者部门与其他出资人共同投资设立的有限责任公司,省、自治区、直辖市人民政府授权投资的机构或者部门单独或者共同投资设立的有限责任公司以及国家工商行政管理局委托登记的公司;市、县工商行政管理局负责本辖区内上述所列公司以外的其他公司的登记,具体登记管辖由省、自治区、直辖市工商行政管理局规定。

第三,股东出资不到位。因为无论是医药研究院还是医药公司均未办理财产权转移手续。实际上这是该高等院校把设立公司与设立学校的一个机构简单等同的结果。

第四,我们还应当明确的是,新设立的公司一定要指明是有限责任公司还是股份有限公司,因为《公司法》第8条明确规定:"依照本法设立的有限责任公司,必须在公司名称中标明有限责任公司或者有限公司字样。依照本法设立的股份有限公司,必须在公司名称中标明股份有限公司或者股份公司字样。"

三、公司资本的来源——发起设立还是募集设立

☞〔案例〕

赵、钱、孙、李四人欲成立一家有限责任公司,公司章程记载其注册资本为人民币100万元。其中赵、钱二人各出资30万元,孙、李二人各出资20万元。钱某表示自己一时拿不出30万元来,并提出利用发行股份的方式筹资。

请问:钱某的提议是否符合《公司法》的规定?

符合《公司法》规定的最低资本限额要求是公司成立的一个要件,否则公司不能成立,这在理论上我们称之为公司的资本制度。公司资本制度是公司法理论的重要内容,它与公司治理结构一起被称为公司的两大基石,其主要内容包括公司最低注册资本额制度、股东出资形式及其交纳期限、公司设立的方式等几个方面。

(一)公司最低注册资本额制度

公司设立之初,其对于公司债权人担保的责任财产只能来源于股东的原始出资。但是这个数额规定为多少才合适呢?《公司法》第26条第2款规定为:"有限

第一章 公 司 法

责任公司注册资本的最低限额为人民币三万元。"第81条第3款规定为："股份有限公司注册资本的最低限额为人民币五百万元。"同时又都规定："法律、行政法规对有限责任公司股份有限公司注册资本的最低限额有较高规定的，从其规定。"当然这里的注册资本不是指非得全部由货币构成，可以由实物、知识产权等作价，这涉及股东出资的形式，我们下文会详论。而且特定行业的公司如证券、银行、保险、信托、电信等公司又由特别法规定了不同的最低资本额，即"法律、行政法规对有限责任公司股份有限公司注册资本的最低限额有较高规定的，从其规定。"如对于保险公司，在《保险法》第73条规定，设立保险公司，其注册资本的最低限额为人民币2亿元，而且必须为实缴货币资本。但是过去不是这样。以有限责任公司为例，我国原《公司法》区分公司经营的内容分别进行规定，即以生产经营为主的公司人民币50万元；以商品批发为主的公司人民币50万元；以商业零售为主的公司人民币30万元；科技开发、咨询、服务性公司人民币10万元。即使是前述50万元、30万元、10万元的要求，对于要开办公司的投资者来讲，大多数人也认为显然过高。

我国原《公司法》之所以规定了很高的公司设立门槛，其中一个重要原因在于对公司注册资本的盲目崇拜，认为公司注册资本越高，对于公司债权人的担保愈厚。而实际上，所谓注册资本，不过是公司设立之初的一个符号，一旦公司设立完毕进入经营阶段，公司实际资产（不限于资本，虽然资本是形成公司资产的最初来源）总是处于不断变化之中，而对公司债权人起担保作用的恰恰是这变化不断的公司资产。即使公司成立时的注册资本数额不多，但是公司不断地创造收入，积累了丰厚的公司资产，对债权人债权的担保必定是有力的；反之，即使公司成立时注册资本很多，如果经营管理不善，费用支出很多，不能创造收入，那么债权人债权的实现亦岌岌可危。因此有学者提出，对公司应当强调其实际资产而不是仅仅查看其注册资本，即以资产信用代替资本信用，诚哉斯言！

当然，公司注册资本亦毕竟代表公司的实力（尽管如前述可能是"纸上富贵"），只是对其不能盲目崇拜。所以，《公司法》并未取消最低注册资本额制度。

（二）股东出资形式及其交纳期限

关于出资形式。公司的注册资本如前所述不是必须要全部由现金组成，其他财产形式如实物、知识产权、土地使用权等均可以作价出资，而且这些出资也不一定非得一次交足，可以分期缴纳。

对于有限公司，《公司法》第27条规定："股东可以用货币出资，也可以用实物、知识产权、土地使用权等可以用货币估价并可以依法转让的非货币财产作价出

资；但是，法律、行政法规规定不得作为出资的财产除外。"对于股份公司，第83条规定："发起人的出资方式，适用本法第二十七条的规定。"由此可见，可以向公司出资的财产只要具备"可以用货币估价"和"可以依法转让"就可以。当然，如果法律、行政法规规定不得作为出资的财产，不在出资范围内。

关于出资期限。对于有限公司，《公司法》第26条规定："有限责任公司的注册资本为在公司登记机关登记的全体股东认缴的出资额。公司全体股东的首次出资额不得低于注册资本的百分之二十，也不得低于法定的注册资本最低限额，其余部分由股东自公司成立之日起两年内缴足；其中，投资公司可以在五年内缴足。"对于股份公司，《公司法》第81条规定："股份有限公司采取发起设立方式设立的，注册资本为在公司登记机关登记的全体发起人认购的股本总额。公司全体发起人的首次出资额不得低于注册资本的百分之二十，其余部分由发起人自公司成立之日起两年内缴足；其中，投资公司可以在五年内缴足。在缴足前，不得向他人募集股份。股份有限公司采取募集方式设立的，注册资本为在公司登记机关登记的实收股本总额。"由此可见，对于有限公司和发起设立的股份公司，允许发起人一次认足，分期缴纳，而对于募集设立的股份公司，则必须一次足额缴纳。实际上，在上述《公司法》关于注册资本的定义中也可知道，因为有限公司、发起设立的股份公司的注册资本为"认缴"或"认购"的"出资额"或"股本总额"，而募集设立的股份公司其注册资本为"实收""股本总额"。

这里尚需讨论的是关于非货币出资，除了前述法律列举的实物、知识产权、土地使用权外，还有没有以其他财产形式出资的可能？如股权、债权、信用、劳务。

1. 关于股权出资。发起人以股权出资即将其在另一家公司的投资转让给新设立的公司，新设立的公司作为股东取得和行使对另一家公司的股权。这种出资实际上属于股权的转让。因为股权能够以货币估价并且可以依法转让，所以我们认为可以将其作为发起人向公司的出资。当然，因为股权价值毕竟不同于货币或其他实物，其价值具有一定的不确定性，亦可能对公司债权人利益造成损害，对此，我们需保持警惕。实际上《公司法》上已设定了相应的防范制度。如根据《公司法》第31条、94条的规定，当作为出资的非货币财产的实际价额显著低于公司章程所定价额的，应当由交付该出资的发起人补交其差额，其他发起人负连带责任。下文的债权等非货币出资亦存在此类问题。

2. 关于债权出资。从理论上讲，债权可以转让，亦可用作向公司的出资。因为《合同法》第87条规定，债权人与第三人就让与债权意思表示一致，债权让与合同即告成立，除了法律、行政法规规定应当办理批准、登记手续的以外，无须履行特别的合同形式。当然，债权亦比其他出资形式具有极大的不确定性，尤其在我国现阶段，商业信用低下，允许债权作为出资，可能会造成公司资产不稳定。故我

第一章 公司法

们认为对于债权出资应持谨慎态度，可以以转让不受限制的公司债券（非记名公司债券）或票据向公司出资。

3. 关于信用出资。信用是社会对于一个人（自然人或者法人）的良好评价，信用出资即通过某种方式使股东的商业信用为公司所用并使公司收益，如允许公司使用股东的名称从事交易活动。但信用的价值难以确定，因此不在《公司法》规定的可以用货币估价并可以依法转让的非货币财产之列。即使在会计上也因为其具有不确定性，一般情形下难以列为会计主体的资产。但是有时候发起人良好的信誉对于特殊经营的公司来讲，可能较之有雄厚的资本更重要。例如，我国被称为"杂交水稻之父"的袁隆平教授投资的袁隆平农业高科技股份公司，就因为允许该公司使用"袁隆平"之名而给其经营带来很多的便利。对此我们认为，虽不能将袁隆平的信用估价作为公司的注册资本，但是可以通过公司章程的约定安排，由股东自治解决，解决实际上因为使用了袁隆平的信誉而产生的利益分配问题。

4. 关于劳务出资。劳务出资是指以为公司已经或将要付出的劳动或工作作价向公司出资。对此，大多数国家均采取否定态度。因为首先其价值不易确定，其次劳务具有人身专属性，无法依法转让用于偿还公司债务，所以不具备前述作为向公司出资的财产须具备的两个条件。我国亦采此种态度。

但是有学者认为劳务出资具有经营的功能，甚至具有极强的经营功能，主要是用于资本密集型公司和智力密集型公司，因为此类公司的管理和技术性劳务至关重要。于是，他们认为对于劳务出资宜采取灵活态度。其一，对于已经发生、完成的劳务，只要数额确定，可以允许股东以此抵做出资，并作为公司注册资本的组成部分。对于未来提供的劳务，原则上不宜抵做出资。其二，应该允许股东之间达成有关劳务出资作价的协议，尊重股东的自治权利。我们认为，劳务不能作为公司注册资本的组成部分，只能允许股东在章程中达成有关经营者因其出色工作而可以获取公司股票或分红的协议。

5. 关于地役权、采矿权、承包租赁权等用益物权出资。《公司法》明确列举了土地使用权可以出资，但我们认为上述用益物权也应以其具备"可以用货币估价"和"可以依法转让"而成为发起人向公司出资财产的标的。但是，因为在我国大部分自然资源属于国有，即使是对于这些自然资源的使用权（注意不是"所有权"）的转让国家也规定了严格的审批手续，如果将这些用益物权向公司出资，那就更必须履行有关手续，否则，出资效力不予认定。

另外，因为货币是一般等价物，其价值无须评估即可确定，而且是最灵活的财产形式，只有具有足够的货币支付能力，公司经营所需的各种条件才可顺利取得（以物易物的非货币性交易毕竟是少数的例外）。而实际上，货币出资又正是许多发起人最困难的出资形式。所以《公司法》必须规定一个适当的货币出资的比例，

与非货币形式出资共同构成完整的公司出资形式制度,既降低公司设立的风险又便于公司的设立。为此,《公司法》第27条规定:"全体股东的货币出资金额不得低于有限责任公司注册资本的百分之三十。"而股份有限公司发起人的出资方式适用该规定。换言之,非货币形式出资最高可达公司注册资本的70%,这就既迎合了知识经济时代之潮流,又给公司运行提供了必要的现金流动性。

最后,关于股东缴纳出资的期限,须有正确的理解。有的人认为,有限责任公司注册资本最低为3万元,而且可以首期出资20%,所以6 000元即可办公司。我们认为这样理解不全面。因为《公司法》同时还规定了全体股东的首次出资额"也不得低于法定的注册资本最低限额",而法定的注册资本最低限额如有限责任公司为3万元(《公司法》第26条)。

(三)公司设立的方式——发起设立与募集设立

公司设立的方式主要有发起设立和募集设立两种:发起设立是由发起人认购公司全部注册资本总额的设立方式,募集设立是指发起人可以不认足公司全部注册资本,而是认购公司注册资本总额的一定比例,其余不足部分再向社会公开募集或向特定对象募集而设立公司(《公司法》第78条)。

根据《公司法》的规定,有限责任公司只能采取发起设立方式,由发起人(投资者)认足公司的全部注册资本,而不能向社会集资,只有股份公司才可能(如采募集设立方式设立)向社会集资。

这里应当注意的是《公司法》关于募集设立规定了两种方式,即股份向社会公开募集和向特定对象募集,前者即我们通常说的向社会公开募集,后者我们可称之为"定向募集",国外称之为"私募"。对于后者,我们认为将更有利于拓宽投资渠道,方便公司的设立,适应投资者选择不同投资方式的需求,鼓励投资创业。例如,在北京中关村,就有许多理性成熟的投资者在寻找适合自己的高科技公司进行投资,这些人应当成为《公司法》所说的"特定对象"。当然,《公司法》的规定还只是一个概括一般的规定,至于何谓"特定对象",定向募集设立的具体方式、程序、条件及限制,尚有待于法律、行政法规做出可具操作性的规定。《公司法》显然已为此预留了空间。

〔案例回头看〕

前举案例中钱某的提法违反《公司法》。有限责任公司不能向社会集资,只有募集设立的股份有限公司才可以利用发行股份的方式向社会筹资,而本案中四人欲设立的公司形式为有限责任公司,故钱某的提议违法。

第一章 公司法

四、公司的社会责任——公司不能以股东利益最大化为惟一目标

☞〔案例〕

说起中药，人们会想起"同仁堂"等民族中药的代表。同仁堂已存在了300余年，与它同生的老字号成百上千，而至今能像同仁堂这样青春常在的却是凤毛麟角，难道它有什么秘诀？

同仁堂党委书记田大方解释说，同仁堂人的秘诀就是一直坚守的"德、诚、信"理念，以为百姓制好药为本分，追求诚实、守信的药德。

在同仁堂的前处理车间，有一味叫"远志"的草药，它是一种以根入药，起安神之效的草本植物，但其芯却属烦热，与安神功用正好相反。国家规定中并没有对"远志"去芯的要求，而且"远志"的根粗如竹筷，芯却细似牙签，剔除起来费时费力。但为了保证最佳疗效，同仁堂人将"远志"闷湿展裂后，将芯一一剔除干净。后来，北京市还据此修改了地方标准。

近几年，医药市场曾出现混乱，有段时间同仁堂甚至丢掉了部分市场。但是同仁堂人始终坚持以义取利、以义为先。20世纪90年代初，我国南方流行甲肝，特效药板蓝根冲剂抢手时，有人提出按原价出厂不划算，应适当提高药价。但同仁堂表示，绝不乘人之危，还专门派出一个车队将药品送到疫情最严重的地区。

传统上对公司的理解是公司就是为股东们赚钱。而在公司社会责任理论中，公司不应是利润至上的，而应当承担一定的社会义务，为社会公共利益贡献一定的力量。尤其是在当前形势下，公司规模日益扩大，其影响力远远超出单纯经济体的范畴，已达到可以称之为"公司国家"的地步，同时出现了大量公司滥用权利的事件——工业事故频繁，劳工缺乏社会保障，环境污染严重，等等。所以，公司的责任不应仅仅是对股东的，还应当对所有公司的利益相关者——职工、债权人、客户、所在社区乃至整个社会负责。《公司法》第5条规定："公司从事经营活动，必须遵守法律、行政法规，遵守社会公德、商业道德，诚实守信，接受政府和社会公众的监督，承担社会责任。"明确规定了公司履行社会责任的义务。我们认为，公司社会责任包括以下内容。

1. 遵守法律、行政法规。公司的营利目的是在法律范围内的，是以守法为前提的，公司尤其不能违反法律的强制性规定如刑事法律规范，从事走私、贩毒等活动，否则要承担法律责任。

2. 诚实守信，遵守社会公德和商业道德。诚实守信，遵守社会公德和商业道德是公司行为的另一项行为准则，但是我国社会目前却充斥着大量不诚信的行为，在外国人眼里，中国是一个"低信任度"的国家。像同仁堂那样真正为社会着想的公司才是我们推崇公司的模范。所以，公司对于购买原材料、半成品、零部件等生产资料的供应商应该认真履行付款的义务，信守合同；而对于有竞争关系的竞争者，不能为了夺取更大的市场份额，争夺更好的员工和管理人员而恶意中伤竞争者及其产品，窃取竞争者的商业秘密；对于消费者来讲，公司所提供的产品和服务不应侵害其基本权利，应顾及消费者人身安全，同时一定要做到诚实不欺，信守承诺，对产品的用途、使用方法、生产日期等做出符合产品实际的、真实的说明。

3. 履行社会责任。这里的社会责任是狭义的，不同于"公司社会责任"一语中的"社会责任"，是指公司应当对不与其直接发生交易关系的一般社会公众负责，主要是通过环保活动、公益捐赠等各种形式维护社会公共利益。

第一，公司负有不污染环境的责任。公司所造成的空气污染、水污染和噪声污染不应超过社会所能接受的水平，企业所排放的有毒或有腐蚀性的废弃物质不能危害到他人。但是此类恶性事件不胜枚举。例如，2003年12月23日晚10时，由四川石油管理局川东钻探公司承钻的位于开县境内的罗家十六H井，在起钻过程中发生天然气井喷失控，从井内喷出的大量含有高浓度硫化氢的天然气四处扩散，导致243人因硫化氢中毒死亡、2 000多人因硫化氢中毒住院治疗、6.5万人被紧急疏散安置、直接经济损失达6 000余万元人民币的严重后果。2005年11月13日，中石油吉林石化分公司双苯厂发生爆炸事故，共造成5人死亡、1人失踪、60多人受伤。爆炸还造成约100吨苯类物质流入松花江，造成了江水严重污染，沿岸数百万居民的生活受到影响。对于这些事件，该公司及其直接责任人必须承担相应的法律责任，支付赔偿金，直接责任人接受行政处分，严重的要承担刑事责任，例如中国石油天然气集团因为松花江污染事件而免去了吉林石化分公司总经理、党委书记于力的职务，对重庆井喷案中6名违章作业的直接责任人判处3~6年徒刑。

第二，公司对于居住在附近地区中受其所影响的人的安全负责，对社区安全负责。

第三，公司因选址、开设和关闭而对当地社会公众负责。因为公司的开设和关闭，不仅要影响企业及其员工，而且会对当地的社区产生很大影响，尤其是对较小的社区或单一产业的城镇，这种影响既可能是正面的，也可能是负面的。无论是在何处开设一家公司，当地的社区都增加各种基础设施，包括下水道系统、消防系统和警察部门、社会服务部门、工人住房、商店、学校等，从而间接地对工厂的开设做出很大的贡献，同时该地也要依靠由于工厂的开设而增加的税收。也许法律并未明确规定公司要这样做，法律也不可能或没必要对每项社会责任明确列举，但是公

第一章 公司法

司应当从社会责任的角度去考虑，而且，针对个案，法官也可能对此做出裁判。

总之，如果公司仅仅为股东利润最大化而生存，只追求利润最大化，那么公司很可能会导致非道德经营，即使暂时公司获利，也无法保证其持续发展。

〔案例回头看〕

前引案例中"同仁堂"以"德、诚、信"行天下，赢得了社会和同行的尊重，树立了民族医药的良好形象，正是该公司自觉履行了公司社会责任的结果，也给我国处于诚信危机状态的社会带来一片光明。当下我国经济处于高速发展阶段，许多改革措施尚未完全落实，沙石俱下，各公司水平、质量参差不齐，过分甚至惟一地强调公司的营利性，置社会公共利益于不顾，借助特殊历史时期大赚其钱，树立公司社会责任意识很有必要。

五、一人有限责任公司

〔案例〕

1996年10月28日，原告上海华原房地产开发经营公司（以下简称华原公司）与被告上海沈记餐饮经营管理有限公司（以下简称沈记公司）签订《上海沈记好世界大酒楼有限公司合资经营合同》，该合同约定：华原公司投资30%，计180万元人民币，沈记公司投资70%，计420万元人民币；双方投资到位，该有限责任公司经工商登记依法成立，注册资金600万元人民币。1998年12月25日，华原公司与沈记公司签订《谅解备忘录》，解除双方合资关系。该备忘录约定：由沈记公司收购合资公司的600万元注册资金中华原公司投入的30%股权，计180万元人民币，于备忘录签署后30日内支付给华原公司，华原公司协助沈记公司办理工商变更登记手续。但由于该变更登记违反了相关的法律规定，工商行政管理局未对上海沈记好世界大酒楼有限责任公司作变更登记。2000年7月11日，华原公司向上海市第一中级人民法院起诉，要求被告按《谅解备忘录》的约定履行义务，向其支付收购股权款180万元。沈记公司称：由于我国《公司法》（指2005年10月27日修订前的原《公司法》）规定有限责任公司要有两个以上的股东共同出资设立，收购后变成一个股东的一人公司不符合法律规定，因而工商登记被否决，该《谅解备忘录》不具有法律效力。

请问：应如何处理本案？①

① 祝铭山：《股东权益纠纷》，中国法制出版社2004年版，第20页。

（一）一人公司概述

一人公司在我国法律上专指一人有限责任公司，不包括一人股份有限公司。根据《公司法》第58条第2款的规定，一人有限责任公司是指只有一个自然人股东或一个法人股东的有限责任公司。据此，一人公司在我国可分为自然人一人公司和法人性的一人公司。[①] 在学理上，一人公司可划分为形式意义上的一人公司和实质意义上的一人公司，前者是指设立时股东即为一人，或者设立时股东为二人以上但在公司存续过程中，由于出资和股份的转让、继承、赠与等原因而导致股东只剩一人的公司；后者是指公司股东在人数上为复数，但是实质上只有一人为"真正的股东"，其余股东仅是为了满足法律上对公司最低人数的要求或者为了"真正的股东"的利益而在名义上持有一定股份的挂名股东而已。[②] 这在我国公司法实践中大量存在，因为原《公司法》不允许一人公司的设立，投资者便采用挂名股东的方式规避法律，这些挂名股东大多为投资者的配偶、父母或子女，使公司的财产与经营完全由一名股东控制。除了这种实质意义上的一人公司无法规范外，原《公司法》亦未规定当公司股东人数因转让等仅剩一人时，公司应当解散，导致对于此种形式上的一人公司也无法可依。

正是面对上述我国公司实践中一人公司存在，而又无明确和完善的法律法规进行规制（当然，原《公司法》对国有独资公司和外商投资企业法对于外商投资的一人公司有规定）的情况，所以我国现行《公司法》设专节规定了一人有限责任公司，改变原《公司法》框架内既无法有效取缔又无法有效规制一人公司的尴尬局面，将一人有限责任公司纳入到法治轨道上来。

（二）《公司法》关于一人公司的特别规定

《公司法》一方面承认一人有限责任公司的合法性，鼓励投资者充分利用公司的形式创造财富，另一方面因为一人公司极容易使股东滥用其有限责任利益，造成一人公司事业与惟一股东的事业、财产、场所、人格等的混同，针对一人公司尤其是自然人一人公司，在第59条、第60条、第63条、第64条进行了特别规定。

第一，在资本制度方面，实行严格的法定资本制，提高最低注册资本限额到

① 赵旭东：《新公司法讲义》，人民法院出版社2005年版，第334页。
② 赵旭东：《新旧公司法比较分析》，人民法院出版社2005年版。

第一章 公司法

10万元，而且要一次缴纳，不允许分期出资；

第二，对外公示，要求在营业执照中载明自然人独资或者法人独资；

第三，一个自然人只能投资设立一个一人公司，且该一人公司不能再投资设立新的一人公司；

第四，一人公司实行强制审计，即"应当在每一会计年度终了时编制财务会计报告，并经会计师事务所审计"。但应当注意，这与《公司法》第165条的规定不同，因为这里是指强制审计。第165条规定："公司应当在每一会计年度终了时编制财务会计报告，并依法经会计师事务所审计"。其本意是讲只有法律、行政法规要求经会计师事务所审计的才需要经过审计，例如这里根据《公司法》，一人公司的财务会计报告要审计；根据中国证监会的要求上市公司的财务会计报告也须经审计，而对于其他小公司并不要求强制审计，国外对于小公司也是审计豁免的，要不然的话公司运行的成本太大。所以现在据报道公司登记机关要求所有的公司在年检时都要提交会计师的审计报告我们认为是不妥的。

第五，实行法人格否认制度，即"一人有限责任公司的股东不能证明公司财产独立于股东自己的财产的，应当对公司债务承担连带责任"。

〔案例回头看〕

该案件发生于现行《公司法》生效以前，其争议的焦点在于《谅解备忘录》中的股权转让条款是否有效。一、二审法院均以该约定中华原公司将股权全部转让给沈记公司，使沈记好世界公司的全部资金集于沈记公司，形成了一人公司的状态，该约定因违反原《公司法》的规定而无效。但是上海市高级人民法院再审却认为：

首先，原一、二审判决均以该股权转让协议违反了原《公司法》第20条关于"有限责任公司有二人以上五十人以下股东共同出资设立"的规定为由认为该股权转让协议无效不妥当。因为该第20条的规定属于对公司设立时人数的要求，并未涉及公司在合法设立后因股权转让而产生的股东人数问题，不能以公司设立的法律要求判断公司设立以后的股权转让行为的效力。

其次，原《公司法》并无禁止股东间进行股权转让的法律规定。相反，依照原《公司法》第35条的规定，股东可以自由转让其股权，并且股东在股权转让过程中还享有优先受让权。

再次，股东间因股权转让而导致全部股权集中于股东一人名下时，并不必然产生一人公司。这是因为该名股东可以寻找或吸纳新的公司股东，使公司重新符合《公司法》对公司股东人数的要求，也可在对公司进行清理后向工商行政管理部门办理注销手续。

最后，如果股东在股权全部集中于其一人名下时，既不吸纳新股东，也不及时办理有关手续，则会使公司在只有一名股东的状态下存续。此种情形下，该名股东亦不解除其应承担的法律责任，即以其出资为限对公司承担责任。就本案事实而言，华原公司与沈记公司签订的《谅解备忘录》是双方当事人真实意思表示，没有违反我国法律和行政法规的规定，依法成立，所以该股权转让条款应认定有效，双方当事人负有全面履行《谅解备忘录》规定的义务，沈记公司应当依约定履行受让股权的义务，华原公司也应当配合沈记公司办理有关手续。

该案发生于我国现行《公司法》施行前，再审法官的判决可谓富有远见卓识，充满智慧。因为原《公司法》并未明确规定当股权集中于一人时，该股权转让协议无效或者公司必须解散，而《公司法》又兼具任意法和强行法的品格，这时不妨认为"法无明文禁止即为允许"，上述判决既有法理根据，也符合公司法的精神和旨趣。

六、股东权及其保护

〔案例〕

1995年4月12日，上海广平信息系统工程公司（下称被告）经工商部门核准注册成立，注册资金为人民币50万元，公司登记在册法人股东上海隶平高科技发展公司出资额为人民币25.5万元，占51%，登记在册自然人股东徐某、温某、尤某、黄某各出资人民币6.125万元，各占12.25%。1997年3月13日至15日，戴某、吴某、毛某、崔某四人（下称原告）以认购出资的形式向被告各自交纳了人民币3 200元，顾某（下称原告）交纳了人民币2 000元。1997年4月，原告5人同其他自然人共计27人作为被告的自然人股东与被告的法人股东上海隶平高科技发展公司共同签署了被告公司章程，章程规定被告为有限责任公司，注册资金为人民币50万元，被告的法人股东上海隶平高科技发展公司认缴出资人民币25.5万元，占公司注册资本的51%，其余49%的注册资本由27名自然人股东交纳，在章程附表自然人名单中，原告戴某、吴某、毛某、崔某四人应各自出资人民币8 000元，原告顾某应出资人民币5 000元，章程又规定公司成立后即向股东签发出资证明书，作为资产证明和分红依据并编制股东名册，章程还对股东权利、义务及转让出资的条件作了规定。章程签署后，被告未再向原告5人收取认缴的出资。1998年1月21日，被告公司召开了1998年第一次股东会会议，原告戴某并代表原告崔某、顾某与原告吴某、毛某在会议决议上签名。1998年6月20日，被告公司全体在册股东通过决议将1995年4月12日被告公

第一章 公司法

司成立时的徐某、温某、尤某、黄某四名自然人股东的股权分别转让给自然人曹某、王某、张某、李某、谭某、金某、郁某、汪某等8人，并将8名新股东的名字载入股东名册，并将这次股东变动情况向工商管理机关办理了登记手续。1998年6月被告向原告5人发出了退还5人曾向公司交纳的出资款的领款通知，而原告5人则认为他们交纳给被告公司的是股本金，5人已实际拥有被告的股权，遂向法院起诉要求确认其享有的股权。

请问：该5原告是否是被告公司的股东？①

（一）股东权的含义及其内容

1. 股东权的含义。股东权是股东因其股东资格而对公司享有的一系列权利的总和。而股东资格的取得方式又可分为原始取得和继受取得两种。凡是在公司成立时就因创办公司或认购公司首次发行股份而成为公司股东的属于股东资格的原始取得，如有限公司的创办人、股份公司的发起人等；凡因转让、继承、公司合并等概括承继取得公司股权或股份的，为股东资格的继受取得，如受让原股东的出资或股份。② 但是无论何种情形取得股东资格，该资格的确定以记载于股东名册为准（《公司法》第33条、第74条），这一点尤其应当注意。

2. 股东权的分类。为了准确理解股东权，有必要对其按不同标准进行分类。当然这是学者出于研究的需要，而非属于法律的规定。

（1）自益权和共益权。这是根据股权行使目的进行的分类。凡股东以自己的利益为目的而行使的权利是自益权，如股份或股权转让权、利润分配请求权等；凡股东以自己的利益并兼以公司的利益为目的而行使的权利是共益权，如表决权、查阅公司章程及账册的请求权等。前者主要是以财产利益为内容，后者主要是公司事务的管理参与权。

（2）单独股权与少数股权。这是根据股权行使要求的股权（或股份）比例而进行的分类。凡是只要拥有普通股一股即可行使的权利为单独股权，如股权（或股份）转让权；凡是须拥有一定份额股权（或股份）才可行使的权利为少数股权，如临时股东（大）会会议召集请求权（《公司法》第40条、第102条）、临时提案权（《公司法》第103条）、公司司法解散请求权（《公司法》第183条）等。《公司法》设少数股权的目的是为了防止股东在股东（大）会上行使权利时滥用资本多数决定原则。所谓资本多数决定原则是指股东（大）会决议的通过必须由股东

① 祝铭山：《股东权益纠纷》，中国法制出版社2004年版，第44页。
② 石少侠：《公司法教程》，中国政法大学出版社2002年修订版，第112页。

所持表决权的多数通过才行。但是资本多数决定原则是一柄双刃剑，有时候该原则会沦为控股大股东推行自己单方面意志的合法外衣，借机损害其他中小股东的利益。少数股权的行使使得广大中小股东有机会将自己的意愿反映出来。如临时提案权的行使使得中小股东关注的问题能在股东（大）会上进行讨论，不至于只讨论控股股东的议案。

（3）固有权与非固有权。这是以股权性质不同进行的分类。固有权是指公司法赋予股东的、不得以章程或股东（大）会决议予以剥夺的权利，凡是对固有权加以限制或剥夺的行为均属违法。如股东出席、参加股东（大）会的权利即为固有权，但是有的公司要求持有一定比例股权（或股份）的股东才能出席，使股东（大）会演变为大股东会，则属违法无疑。非固有权是指可以章程或股东（大）会决议予以限制或剥夺的权利，如利润分配请求权。一般说来，前述共益权为固有权，而自益权为非固有权。

3. 股权的内容。《公司法》中没有集中详细列举股东应享有哪些权利，而是在第4条概括性地规定为"公司股东依法享有资产收益、参与重大决策和选择管理者等权利"。具体的关于股东权利的规定则散见于《公司法》的条文中，我们择其要者讨论如下。

（1）股权（或股份）转让权。《公司法》禁止股东在向公司出资获得股权后抽回出资（《公司法》第36条、第92条）。这是因为公司具有独立的人格，拥有独立的财产，如果允许股东抽回出资，无异于侵犯公司财产权利。但是股东为了转移投资风险或收回投资，可以转让其股权（或股份）。由于有限责任公司与股份有限公司尤其是募集设立的上市公司区别甚大，《公司法》专设第三章规定了有限责任公司的股权转让，其最主要的转让规则集中于第72条，区别对内和对外股权转让作了不同规定。这是因为有限责任公司的股东大多数基于相互之间的信任才共同举办公司，即有限责任公司的股东具有人合性，有必要对于股东向股东以外的人转让出资做出必要限制。具体说来就是有限责任公司股东向股东以外的人转让股权，应当经其他股东（注意：不是全体股东）过半数同意。其他股东半数以上不同意转让的，不同意的股东应当购买该转让的股权；不购买的视为同意转让。而对于有限责任公司股东之间的转让部分或全部股权的，公司法不做任何强制性限制。

（2）剩余财产分配请求权。公司因破产或解散等原因进行清算时，股东享有对公司在偿还了债务后的剩余财产的分配请求权。所谓剩余财产即公司在清算过程中，按《公司法》的规定支付清算费用、职工工资、社会保险费用和法定补偿金、所欠国家税款、公司债务后所剩余的公司财产。对于公司剩余财产，有限责任公司按照股东出资比例分配，股份有限公司按股东持有的股份比例分配（《公

第一章 公 司 法

司法》第 187 条)。

（3）公司司法解散请求权。这是指公司经营发生严重困难，继续存续会使股东利益受到重大损失，而且通过其他途径不能解决的，持有公司全部股东表决权百分之十以上的股东可以请求人民法院解散公司（《公司法》第 183 条)。这里的"公司经营发生严重困难"不是指公司亏损严重，而是指公司在存续运行中由于股东、董事之间矛盾激化而处于僵持状况，导致股东会、董事会等公司机关不能按照法定程序做出决策，从而使公司陷入无法正常运转，甚至瘫痪的状况，即出现了所谓"公司僵局"。《公司法》第 183 条规定股东的公司司法解散请求权为破解"公司僵局"提供了司法救济途径。

人民法院在必要的时候需要以判决方式强制解散公司时，应进行严格的审查。审查股东是否"用尽救济手段和条件"，即通过其他途径不能解决公司僵局，公司解散确属必要；原告是否适格，是否持有公司全部股东表决权百分之十以上，股东是否滥用诉权；是否确实存在僵局，如存在股东会僵局、董事会僵局，公司经营恶化，公司资产正在被滥用和浪费，股东正在遭受不公正行为侵害，公司违反公司设立目的或公共利益，包括违反章程规定及法律规定等。而以上事实均应由提起解散之诉的股东负责证明。①

（4）利润分配请求权。公司区别于其他法人的一个重要方面是其营利性，而营利性不仅仅表现为赚钱，还表现为公司要把赚得的利润向股东进行分配，故公司股东的利润分配请求权是股东权的核心内容。对此，《公司法》第 167 条第 4 款规定：公司弥补亏损和提取公积金后所余税后利润，有限责任公司股东按照实缴的出资比例分取红利；公司新增资本时，股东有权优先按照实缴的出资比例认缴出资。但是，全体股东约定不按照出资比例分取红利或者不按照出资比例优先认缴出资的除外。股份有限公司按照股东持有的股份比例分配，但股份有限公司章程规定不按持股比例分配的除外。

这里关于公司的利润分配，《公司法》采用股东自治原则，而不是强制要求一律按照实缴出资比例或持有的股份进行分配，允许公司章程加以变通处理，适应了公司分配中多种情形的存在，满足了股东对分配方式的多种需求。

（5）股东知情权。对于有限责任公司，《公司法》第 34 条规定："股东有权查阅、复制公司章程、股东会会议记录、董事会会议决议、监事会会议决议和财务会计报告。股东可以要求查阅公司会计账簿。"对于股份有限公司，第 98 条规定："股东有权查阅公司章程、股东名册、公司债券存根、股东大会会议记录、董事会会议决议、监事会会议决议、财务会计报告，对公司的经营提

① http：//sdfy.chinacourt.org/public/detail.php？id＝4145.

出建议或者质询。"与原《公司法》相比，这大大增加了股东知情权的范围，表现为在有限公司增加了查阅、复制公司章程、董事会决议、监事会决议、查阅会计账簿。在股份有限公司中，增加了股东查阅股东名册、公司债券存根、董事会决议、监事会会议的决议。尤其是对于有限公司，允许股东查阅公司会计账簿。这里应当注意会计报告与会计账簿不同，会计报告指会计报表（即资产负债表、损益表、现金流量表）、会计报表附注以及财务情况说明书，会计账簿则是由一定格式、互有联系的账页组成，以会计凭证为依据，序时地、分类地记录各项经济业务的会计簿籍，如各种日记账、明细账、总账及其凭证（包括原始凭证），因为会计诚信缺失，上市的股份公司会计舞弊案也层出不穷，所以有时候查阅会计报告不能发现公司存在的问题，而允许股东接触账簿尤其是原始凭证，则可能发现公司管理层或公司存在的问题。当然，《公司法》也对股东查阅公司会计账簿有所限制，即股东要求查阅公司会计账簿的，应当向公司提出书面请求，说明其目的。公司有合理根据认为股东查阅会计账簿有不正当目的，可能损害公司合法利益的，可以拒绝提供查阅，并应当自股东提出书面请求之日起十五日内书面答复股东并说明理由。公司拒绝提供查阅的，股东可以请求人民法院要求公司提供查阅。

（6）提议召开临时股东（大）会的权利。公司股东（大）会是非常设的公司权力机关，其行使权利的方式在有限公司是按照公司章程规定的时间召开定期会议，在股份公司是每年召开一次年会。所以，股东（大）会这个叫法实际上是在两种意义上使用的，一种意义是指公司组织机构（治理结构）中的权力机关；另一种意义是指股东行使权利的方式——股东会会议或者股东大会会议，要视具体语境不同而确定其意义。但是当公司有重大情形出现时必须召开临时会议。股东作为公司重要的利益相关者，应享有提议召开临时股东（大）会（即临时股东（大）会会议）的权利。对于有限公司，《公司法》第40条规定：代表十分之一以上表决权的股东提议召开临时会议的，应当召开临时会议。对于股份公司，《公司法》第101条规定：单独或者合计持有公司百分之十以上股份的股东请求时，应当在两个月内召开临时股东大会。

（7）股东（大）会的召集和主持权。股东（大）会召集权与主持权是指由相关权利主体具体负责股东（大）会的召集与主持工作的一项程序性权利，它包括决定股东（大）会会议召开时间、地点，向股东进行通知和公告，负责议案的提交，主持决议的进行，记录会议相关情况等一系列工作。此权利对于公司股东（大）会的正常召开与进行具有重要意义：离开召集权的行使，将不能把股东召集在一起，因而不能如期地启动股东（大）会；离开主持权的行使，股东（大）会将不能按时正常地召开。

第一章 公 司 法

　　一般情形下，股东（大）会应由董事会召集，董事长主持；在董事会未履行规定的召集和主持股东（大）会职责时，监事会亦可以及时召集和主持股东（大）会。但是当公司董事会或监事会没有及时召集股东（大）会时，将会延误股东（大）会及时进行相关决议，也阻碍股东行使其权利。股东应享有股东（大）会的召集和主持权，以及时启动股东（大）会会议，并且召集权与主持权应具有统一性，在股东提议召开临时股东（大）会会议时，更是如此。否则，董事会不召集、董事长不主持或监事会不召集和主持时，股东提议召开临时股东（大）会的权利可能会毫无意义（《公司法》第41条、第102条）。

　　（8）出席或委托代理人出席股东大会的权利。股东对公司事务的管理，除了直接在公司任职的以外，只能通过参加股东（大）会来行使权利。尤其是在股权分散的股份有限公司中，股东一般不直接经营公司，股东大会是股东对公司事务进行管理的重要渠道。股东出席股东（大）会不以亲自出席为惟一方式，股东可以委托他人代理参加会议并行使表决权。

　　股东在股东（大）会会议上行使权利通常采资本多数决定原则，但为了防止大股东操纵公司，《公司法》第106条规定了累积投票制，即股东大会选举董事或者监事时，每一股份拥有与应选董事或者监事人数相同的表决权，股东拥有的表决权可以集中使用。它只适用于股份公司选举董事、监事时，当然有限责任公司也可以选择适用，例如，在公司章程中规定了该项制度，那么有限责任公司在选举董事、监事时也可以使用累积投票制，而且即使在股份公司也不是说必须要采用，也是"可以依照公司章程的规定或者股东大会的决议，实行累积投票制。"

　　由于《公司法》将公司的日常控制权赋予了董事会，董事会成为公司的权力机构中的主要环节，因而控制董事会就成为控制公司的有效手段。《公司法》和大多数公司章程以多数原则作为董事会基本议事原则。因而在董事会中占据相对优势的席位成为公司控制的关键。在我国绝大多数公司采取简单多数的办法即我们通常说的资本多数决定原则由股东会选举董事，这样大股东可以利用相对股权优势将其推出的董事候选人在每一个董事职位上的得票保持优势，从而导致董事会全部由代表大股东利益的人士占据。

　　举例来说，假设某公司全部股份为100股，由A、B两名股东持有，其中A持有60股，B持有40股，公司董事会由5名董事组成。设每股为一个投票权，按照普通投票制度，每名董事候选人全票为100票，A可以为自己中意的每位董事候选人投60票，而B最多只能为自己中意的候选人投40票，如此一来，以过半票当选的董事全部是A中意的董事。也就是说，按照普通投票制度，控股股东理论上可以完全控制公司董事会，中小股东永远不可能在董事会中有代表自己声音的人选。但问题总有其两面性，相对控股股东在简单多数选举原则下也存在被完全逐出董事

会的可能。一旦公司第二大股东或其他股东联手操纵选举，则第一大股东会因在每一个董事职位的选举中不能获得多数票而败北（这是因为控股股东分为绝对控股股东和相对控股股东，而股东大会决议事项的通过是以代表参加会议的表决权的半数以上为标准而不是以公司全部表决权的半数以上为标准）。这是公司制度中"资本多数决"原则的先天缺陷。

累积投票制可以解决这一问题。按照累积投票制投票权累积计算、集中投票的规则，在选举5名董事的情况下，A共有$60 \times 5 = 300$个投票权，B共有$40 \times 5 = 200$个投票权，A、B均有权选择将自己的全部投票权集中投给一个候选人，或者分投给几个候选人。这样小股东B可以将自己的200个投票权分投给自己中意的两名候选人，每人100票。这时，大股东A将无法再选出全部5名董事，因为他如果将自己的300个投票权分投给5名候选人，则每人只能得60票，远远低于B所中意的两名候选人，B中意的2名候选人可全部当选。如果大股东A的投票过于分散，甚至可能出现这样不利的后果：A将自己的300个投票权分投给5名候选人，每人得60票；B将自己的200个投票权分投给3名候选人，每人分别得61票、61票和78票，这样一来，B中意的3名候选人全部当选，A中意的候选人只能有2名当选。因此，在累积投票制度下，大股东也不得不采取安全的集中投票方案。在这种机制制约下，大、小股东均可以在董事会中选出相应的代言人，充分体现公平原则。

所以，累积投票制作为和直接投票制相对的股东投票的一种方式，是指股东在选举董事和监事时可以行使的有效投票权总数，等于它所持的股份数乘以待选董事和监事的人数，股东可以将其有效投票权投给少于待选董事和监事的人数，而集中投给一个或者几个董事和监事候选人，然后根据候选人得票的数量从多到少产生董事和监事的人选。理解该制度的关键不在于将各个股东的投票权放大和待选的董事和监事相应的倍数，因为本来股东就有这么多的投票权，而在于允许股东的投票权累计计算，然后允许股东将这些投票权集中投给一个或者几个董事和监事候选人。

同时，应该说明的是，累积投票制也并非无懈可击。首先，累积投票制需要股东于投票前进行准确判断，否则将可能因投票不当而丧失其目的；其次，在董事人数较少的情况下，中小股东往往处于被动地位，致使累积投票制失去作用。极端地说，如果只选举一个董事，累积投票制不会发生任何作用，还是大股东说了算。

（9）临时提案权（只针对股份公司而言）。《公司法》第103条规定："单独或者合计持有公司百分之三以上股份的股东，可以在股东大会召开十日前提出临时提案并书面提交董事会；董事会应当在收到提案后两日内通知其他股东，并将该临时提案提交股东大会审议。"当然临时提案的内容应当属于股东大会职权范围，并

第一章 公司法

有明确议题和具体决议事项。该项规定对于保护广大中小股东权益,避免其被动地参与大股东事先拟定好的事项进行决议而沦为陪坐受气的角色。

(10) 异议股东股权收买请求权。《公司法》第75条规定了通过强制接受异议股东股权的办法来解决公司僵局另一种方法,该条款规定"有下列情形之一的,对股东会该项决议投反对票的股东可以请求公司按照合理的价格收购其股权:(一)公司连续五年不向股东分配利润,而公司该五年连续盈利,并且符合本法规定的分配利润条件的;(二)公司合并、分立、转让主要财产的;(三)公司章程规定的营业期限届满或者章程规定的其他解散事由出现,股东会会议通过决议修改章程使公司存续的。自股东会会议决议通过之日起六十日内,股东与公司不能达成股权收购协议的,股东可以自股东会会议决议通过之日起九十日内向人民法院提起诉讼。"

(11) 建议权和质询权。当股东认为某种做法更有利于公司的经营,会给公司带来更大的利润时,可以直接向公司提出自己的意见,建议公司采取某种做法或者放弃原来的做法;当股东对公司某些行为存有疑问,或者认为公司的经营不善时,可以口头或者书面向负有责任的机构,如董事会、监事会、经理等提出自己的疑问,并要求他们予以解答。《公司法》第98条规定:股份公司的股东有权对公司的经营提出建议或者质询。第151条规定:股东会或者股东大会要求董事、监事、高级管理人员列席会议的,董事、监事、高级管理人员应当列席并接受股东的质询。因此,有限公司的股东也有向公司董事、监事及高管人员进行质询的权利。

(二)股东权的保护——股东诉权

股东可以通过诉讼寻求司法救济来保护自己权利的权利,即股东享有诉权,既是前述股东权利的重要内容,也是股东权利能得到切实保护的重要措施。因其具有特殊性,故在此单独论述。

股东的诉权可以分为直接诉讼和派生诉讼两种类型。直接诉讼是指股东基于股权,对其权利的侵害人就其个人范围内造成的损害提起的诉讼。派生诉讼是指股东代行公司的权利,以自己的名义起诉损害公司利益侵害人的诉讼。

股东直接诉讼规定于《公司法》第153条:董事、高级管理人员违反法律、行政法规或者公司章程的规定,损害股东利益的,股东可以向人民法院提起诉讼。

股东派生诉讼一般是针对董事、监事、高管人员或大股东,规定于《公司法》第152条。董事、监事、高级管理人员执行公司职务时违反法律、行政法规或者公司章程的规定,给公司造成损失的,应当承担赔偿责任。但是因为董事、高管人员

是公司的法定代表人或因为其他原因，公司不会主动起诉该董事、监事、高管人员要求其对公司承担责任，于是，派生诉讼就显得尤为重要。这时，对于董事、高管人员执行公司职务时违反法律、行政法规或者公司章程的规定，给公司造成损失的，有限责任公司的股东、股份有限公司连续一百八十日以上单独或者合计持有公司百分之一以上股份的股东，可以书面请求监事会或者不设监事会的有限责任公司的监事向人民法院提起诉讼；监事执行公司职务时违反法律、行政法规或者公司章程的规定，给公司造成损失的，前述股东可以书面请求董事会或者不设董事会的有限责任公司的执行董事向人民法院提起诉讼。监事会、不设监事会的有限责任公司的监事，或者董事会、执行董事收到前款规定的股东书面请求后拒绝提起诉讼，或者自收到请求之日起三十日内未提起诉讼，或者情况紧急、不立即提起诉讼将会使公司利益受到难以弥补损害的，前述股东有权为了公司的利益以自己的名义直接向人民法院提起诉讼。他人侵犯公司合法权益，例如公司的控股大股东滥用控制地位，给公司造成损失，但是由于该大股东把持董事会，而公司诉讼又必须要通过董事会，那么公司可能无法起诉该大股东，这时前述股东可以依照上述的规定向人民法院提起诉讼。

派生诉讼与直接诉讼的不同在于：直接诉讼由股东直接提起，诉讼后果由提起诉讼的股东承担；而派生诉讼是股东代公司进行的诉讼，股东应于公司怠于或者拒绝追究侵害人责任时方可提起诉讼，他（她、它）是诉讼中名义上的原告，判决结果由公司承受，原告按照《公司法》与其他股东一起间接分享因胜诉而获得的利益。[①]

〔案例回头看〕

本案中的原告5人进入被告公司时，被告就已由原法人股东和自然人股东出资并按照《公司法》注册成立，原告5人若要取得公司的股东资格，就必须与公司原股东就公司股权转让达成一致意思表示后受让原公司法人股东或自然人股东的股权，并且还要经过其他股东过半数同意，受让股权过后还需要将受让人的姓名、受让人的出资额记载于公司的股东名册，并到工商登记机关就股权转让办理变更登记手续，才能成为法律意义上的公司股东。原告5人进入被告公司后，虽然向被告公司交纳了出资，参加签署了公司的新章程，参加了股东会会议，但并未进行前述取得股东资格必需的法律行为，不能使原告5人成为被告公司的股东。当然，对此种情形出现，被告公司亦有过错。原告5人进入被告公司后未以严格的法律规定受让过公司原股东的股权，也无从取得过能证明自己拥有公司

① 史际春、温烨、邓峰：《企业和公司法》，中国人民大学出版社2001年版，第269页。

第一章 公司法

股权的有关凭证，关键是被告公司股东登记名册中无原告5人的记载，原告5人向被告公司的出资就不能成为被告公司的股本金，所以对原告5人请求法院确认其股东资格的诉讼请求不予支持。

七、公司治理结构——以股份公司为主的考查

☞〔案例〕

1993年11月30日，猴王股份公司（股票简称"猴王A"）在深圳证券交易所上市，猴王集团为其第一大股东。猴王股份的焊材年产销量曾达到7万吨，综合经济效益也曾连续几年居全国同行业首位，但猴王股份与猴王集团从未在人员、资产和财务上实施过真正意义上的分开剥离，猴王股份一直处在第一大股东猴王集团的完全控制下而深受拖累，经营业绩一再下滑。作为以焊接材料、设备、机械等生产销售为主营业务的公司，主营业务的利润收入却只有300余万元，处于缺乏主营业务的境地。猴王股份公司1994年7月以来，长期借款给大股东猴王集团使用的金额为8.91亿元，给猴王股份经营发展带来严重影响；1998年4月来，为大股东猴王集团提供巨额担保，金额达到2.44亿元。作为大股东的猴王集团占用、拖欠猴王股份巨额资金，但猴王股份的广大中小股东并不知情。虽然深交所2000年6月20日以猴王股份董事会一直未对上述事项进行及时披露而对猴王股份予以公开谴责，但还是在2001年2月27日因为猴王集团突然宣告破产，导致猴王股份持有猴王集团的近8亿元债权化为泡影，猴王股份还为猴王集团承担着近2亿元的担保，加上自身约上亿元的债务，猴王股份的三大债权人——华融资产管理公司、信达资产管理公司和中国工商银行总行营业部向省高院申请猴王股份破产还债。根据《深圳证券交易所股票上市规则》，猴王股份股票于2001年3月6日停牌一天，自2001年3月7日起实施特别处理，股票简称由"猴王A"改为"ST猴王"。

请问：如何通过完善公司治理结构，防止以上类似情形的出现？

（一）公司治理结构的含义

由于有限公司与股份公司区别甚大，尤其是在所有权与经营权的分离程度上，有限公司的股东往往直接参与公司的经营管理，所有权与经营权并不分离或分离得不彻底，而股份公司尤其是通过社会公开募集资本而设立的股份公司，其股东成千上万而且经常变化，广大中小股东并不参与公司的日常的经营管理，而由经营者实

际地控制公司,出现所有权与经营权的两权分离,这时如何平衡股东权与公司的经营管理权之间的关系,既使股东权利不受侵害,又能使公司高效率的运转而且公司的各组织机构间即股东(大)会、董事会(或执行董事)、监事会(或监事)之间互相制衡,则是公司治理结构必须要解决的问题。所以,公司治理结构问题以股权分散的股份公司为典型,下文如无特殊说明,均针对股份公司而言。

公司治理结构又称法人治理结构、企业治理结构、公司治理,对其定义也因经济学、法学视角不同而林林总总,我们认为所谓公司治理结构是指一种规范公司内部权力配置的机制,其是主要针对包括股东大会、董事会、监事会和经理层在内的公司内部参与者之间的权力制衡和义务设置的一整套机制。公司治理结构的实质是所有者和经营者之间的利益制衡机制。[①]

(二)股东大会

1. 股东大会的含义。股东大会是指依法由全体股东组成的公司权力机关,是公司的意思决定机关。具体地说:

(1)股东大会是公司的最高权力机关。从公司组织机构的相互关系来讲,董事会、经理、监事会等都隶属于或服从于股东大会。即使是公司也不能因为其为独立法人,并拥有独立的财产而违背股东大会决议。虽然股东大会是公司的最高权力机关,是公司的意思决定机关,但是它并不对外代表公司。根据《公司法》第13条的规定,公司法定代表人依照公司章程的规定,由董事长、执行董事或者经理担任,并依法登记。

(2)股东大会是公司依法必须设立的公司组织机构。设立股东大会是股份公司设立的必要条件之一,《公司法》第77条规定的股份公司设立条件中就有"建立符合股份有限公司要求的组织机构"。这是法律的强制性要求,不可以通过公司章程予以改变。

(3)股东大会由全体股东组成。这里讲的"股东大会由全体股东组成"是把股东大会作为公司组织机构"三会"(股东大会、董事会、监事会)中的一个部分来讲的,不是指股东行使权利方式的股东大会会议(有时候出于简便也称为股东大会,参前述股东权利内容(6)的解释)。股东大会会议并不要求全体股东必须出席。

2. 股东大会的职权。各国早期的公司法均奉行股东会中心主义,赋予股东大会广泛的决议权。自20世纪初以来,各国公司立法开始奉行董事会中心主义,逐

[①] 官欣荣:《独立董事制度与公司治理:法理和实践》,中国检察出版社2003年版,第37页。

第一章 公 司 法

渐强化董事会的职权,而股东大会的职权大为削弱。根据《公司法》第 100 条的规定,股东大会职权如下:

(1) 决定公司的经营方针和投资计划;

(2) 选举和更换非由职工代表担任的董事、监事,决定有关董事、监事的报酬事项;

(3) 审议批准董事会的报告;

(4) 审议批准监事会或者监事的报告(指不设监事会的有限公司);

(5) 审议批准公司的年度财务预算方案、决算方案;

(6) 审议批准公司的利润分配方案和弥补亏损方案;

(7) 对公司增加或者减少注册资本做出决议;

(8) 对发行公司债券做出决议;

(9) 对公司合并、分立、解散、清算或者变更公司形式做出决议;

(10) 修改公司章程;

(11) 公司章程规定的其他职权。

这其中既有人事任免权如第 2 项职权,也有公司其他各方面的重大事务的决定权。

3. 股东大会(实际上指股东大会会议,下文也如此,视具体语境而定)的召集。

(1) 股东大会的种类。股东大会会议一般分为定期会议和临时会议。

前者是依据法律和公司章程的规定在一定时间内必须召开的股东大会会议。股东大会应当每年召开一次年会(即这里的定期会议),具体时间由公司章程规定,通常在每个会计年度终了后 6 个月内召开。

后者是指在定期会议以外,由于发生法定事由或者根据法定人员、机构提议而召开的股东大会会议。《公司法》第 101 条规定:有下列情形之一的,应当在两个月内召开临时股东大会:(1) 董事人数不足本法规定人数或者公司章程所定人数的三分之二时;(2) 公司未弥补的亏损达实收股本总额三分之一时;(3) 单独或者合计持有公司百分之十以上股份的股东请求时;(4) 董事会认为必要时;(5) 监事会提议召开时;(6) 公司章程规定的其他情形。

(2) 股东大会的召集和主持。

① 《公司法》第 102 条规定:股东大会会议由董事会召集,董事长主持;董事长不能履行职务或者不履行职务的,由副董事长主持;副董事长不能履行职务或者不履行职务的,由半数以上董事共同推举一名董事主持。董事会不能履行或者不履行召集股东大会会议职责的,监事会应当及时召集和主持;监事会不召集和主持的,连续九十日以上单独或者合计持有公司百分之十以上股份的股东可以自行召集和主持。

②股东会的召集通知和公告。由于股东大会并非公司的常设机构，股东也不是公司的工作人员，因此，股东们对公司需要审议的事项并不知悉，为了提高股东大会开会的效率和股东的出席率，也为了防止董事会或控股股东在股东大会上利用突袭手段控制股东大会会议，各国公司法均规定了股东大会的通知程序。《公司法》103条规定：召开股东大会会议，应当将会议召开的时间、地点和审议的事项于会议召开二十日前通知各股东；临时股东大会应当于会议召开十五日前通知各股东；发行无记名股票的，应当于会议召开三十日前公告会议召开的时间、地点和审议事项。单独或者合计持有公司百分之三以上股份的股东，可以在股东大会召开十日前提出临时提案并书面提交董事会；董事会应当在收到提案后二日内通知其他股东，并将该临时提案提交股东大会审议。临时提案的内容应当属于股东大会职权范围，并有明确议题和具体决议事项。股东大会不得对前两款通知中未列明的事项做出决议。无记名股票持有人出席股东大会会议的，应当于会议召开五日前至股东大会闭会时将股票交存于公司。

4. 股东大会的决议的原则和方式。股东大会决议采资本多数决定原则，股东大会做出决议，必须经出席会议的股东所持表决权过半数通过。另外《公司法》还规定了累积投票制，已如前述。

资本多数决定原则的"多数"视决议的事项不同而不同，对于一般事项采用简单多数，即出席会议的股东所持表决权的过半数通过；而对于特别决议事项须经出席股东大会的代表绝对多数表决权的股东通过方为有效，绝对多数在我国一般指"三分之二"。在我国适用特别决议的事项主要有：修改公司章程，增加或者减少注册资本的决议，以及公司合并、分立、解散或者变更公司形式。另外，上市公司在一年内购买、出售重大资产或者担保金额超过公司资产总额百分之三十的，应当由股东大会做出决议，并经出席会议的股东所持表决权的三分之二以上通过。

股东大会应当对所议事项的决定作成会议记录，主持人、出席会议的董事应当在会议记录上签名。会议记录应当与出席股东的签名册及代理出席的委托书一并保存。

5. 股东大会决议的无效与撤销。股东大会决议是公司意志的体现，对公司及公司的股东、董事、经理、监事具有约束力。只要股东大会决议是合法有效的，任何人都要执行，包括对决议持反对意见的人。但是特定情况下，股东大会决议可以被法院宣告无效或撤销。《公司法》第22条规定：公司股东会或者股东大会、董事会的决议内容违反法律、行政法规的无效。

股东会或者股东大会、董事会的会议召集程序、表决方式违反法律、行政法规

第一章 公司法

或者公司章程，或者决议内容违反公司章程的，股东可以自决议做出之日起六十日内，请求人民法院撤销。

由此可见，可被宣告无效的决议是因为其"内容"方面违反法律、行政法规，被撤销的决议是因为会议的"程序"方面违反法律、行政法规或"内容"违反公司章程。

股东依照前款规定提起诉讼的，人民法院可以应公司的请求，要求股东提供相应担保。

公司根据股东会或者股东大会、董事会决议已办理变更登记的，人民法院宣告该决议无效或者撤销该决议后，公司应当向公司登记机关申请撤销变更登记。

（三）董事会

1. 董事会的概念与法律地位。公司的所有权与经营权相分离，是股份公司尤其是公开募集资本的上市公司的一个重要特点。股东享有股权，但不直接执行公司事务，而是由股东大会选出董事，组成董事会具体进行公司的经营活动，以实现股东的意愿。

具体地说，董事会的法律地位可以从以下几个方面理解：

（1）董事会对股东大会负责。二者是领导与被领导的关系，董事会必须执行股东大会的决议，对股东大会负责并汇报工作。

（2）董事会是公司业务执行机构。如前所述，公司在经营上逐渐形成了董事会中心主义，董事会的业务执行权力逐渐扩大，从《公司法》规定的董事会职权来看，原来由股东大会行使的某些职权，交由董事会行使，使公司经营基本由董事会负责。

（3）董事会是公司日常经营决策机构。虽然董事会的职权已不限于原来的业务执行，并在最大程度上参与了公司的经营决策，但是董事会的决策职能仍然是有限度的，并受制于股东会的决策权力，董事会的决策事项基本上属于公司的日常经营。

如我国公司董事会有权"决定公司的经营计划和投资方案"，但仍由股东大会"决定公司的经营方针和投资计划"，董事会有权"制订公司的年度财务预算方案、决算方案；制订公司的利润分配方案和弥补亏损方案；制订公司增加或者减少注册资本以及发行公司债券的方案；制订公司合并、分立、解散或者变更公司形式的方案"，但仍由股东大会"审议批准公司的年度财务预算方案、决算方案；审议批准公司的利润分配方案和弥补亏损方案；对公司增加或者减少注册资本做出决议；对公司合并、分立、解散、清算或者变更公司形式做出决议"，因为"制订"就是说

最后的决定权不在董事会,董事会能决定的是"决定公司内部管理机构的设置;决定聘任或者解聘公司经理及其报酬事项,并根据经理的提名决定聘任或者解聘公司副经理、财务负责人及其报酬事项;制定公司的基本管理制度"(《公司法》第38条、第47条、第109条)。

(4) 董事会对外代表公司。在我国,董事长可以作为公司法定代表人对外代表公司。公司法定代表人依照公司章程的规定,由董事长、执行董事或者经理担任,并依法登记(《公司法》第13条)。

当董事会或董事不能或不宜作为公司代表与第三人发生关系时,则有公司的其他机关代表公司,如当公司与董事发生诉讼时,可以由监事会代表公司起诉和应诉(《公司法》第152条)。

(5) 董事会是由董事组成常设的合议制机构。董事会由董事组成,只要是公司的董事,就是董事会的当然成员,有权出席董事会,行使表决权。董事对公司经营管理的权力是通过董事会会议行使职权得以实现的。

2. 董事会会议。董事会作为公司的一个机构是通过召开会议并形成决议的方式行使职权的。董事会会议一般分为普通会议和临时会议,前者是在公司章程规定的固定时间召开的会议。董事会每年度至少召开两次普通会议,每次会议应当于会议召开十日前通知全体董事和监事;后者是指当公司经营中遇到需要董事会及时决策的必要事项时,董事会可以召开的会议。代表十分之一以上表决权的股东、三分之一以上董事或者监事会,可以提议召开董事会临时会议。董事长应当自接到提议后十日内,召集和主持董事会会议(《公司法》第111条)。

3. 董事会议的议事方式和表决程序。董事会议的议事方式和表决程序,除法律另有规定的以外,均由公司章程规定。以下是《公司法》的规定。

(1) 董事会会议的召集和主持:董事会会议由董事长召集和主持,董事长不能履行职务或者不履行职务的,由副董事长履行职务;副董事长不能履行职务或者不履行职务的,由半数以上董事共同推举一名董事履行职务。

(2) 召集董事会会议的通知程序:董事会每年度至少召开两次会议,每次会议应当于会议召开十日前通知全体董事和监事。代表十分之一以上表决权的股东、三分之一以上董事或者监事会,可以提议召开董事会临时会议。董事长应当自接到提议后十日内,召集和主持董事会会议。董事会召开临时会议,可以另定召集董事会的通知方式和通知时限,如电话通知甚至手机短信通知等,只要能确认已通知被通知人即可。

(3) 董事会的议决方式:董事会会议应有过半数的董事出席方可举行。董事会做出决议,必须经全体董事的过半数通过。董事会决议的表决,实行一人一票。董事会会议,应由董事本人出席;董事因故不能出席,可以书面委托其他董事代为

出席，委托书中应载明授权范围。董事会应当对会议所议事项的决定作成会议记录，出席会议的董事应当在会议记录上签名。

4. 董事会秘书。上市公司设董事会秘书，负责公司股东大会和董事会会议的筹备、文件保管以及公司股东资料的管理，办理信息披露事务等事宜。而对于一般的股份公司董事会中是否设置董事会秘书的职务则由公司自主决定。

实践中，董事会秘书在处理董事会执行职权所涉及的事务中起着不可或缺的作用。为了健全公司治理结构，更好地发挥董事会的职能，我国公司法将董事会秘书纳入公司法的调整中，规定凡是上市公司均应设立董事会秘书，并明确其作为公司高级管理人员的法律地位。

5. 独立董事。上市公司设立独立董事，具体办法由国务院规定。

独立董事是指不在公司担任除董事以外的其他职务，并与其所受聘的公司及其主要股东不存在可能影响其进行客观判断重要关系的董事。

在公司组织机构走向以董事会为中心后，出现了一股和几股控制公司的局面，内部人控制现象随之产生。于是在公司治理结构中引入独立董事制度，试图通过外部人的参与来改变内部人控制、大股东操纵的现象，达到改善公司治理、提高监控职能、降低代理成本的目的。

（四）监事会

一般认为，监事会是依法产生，对公司董事和经理的经营管理行为及公司财务进行监督的常设机构。它代表全体股东对公司经营管理进行监督，行使监督职能，是公司的监督机构。关于公司监督机构的设置，从不同国家的立法例来看，有不同的做法：其一，英美法系的一元制，即只设董事会，不设监事会，故其设有独立董事制度来行使监督职责；其二，大陆法系的二元制，但是又有二元单层和二元双层的不同做法。如图1-1所示。

图1-1 大陆法系的二元制

所谓二元单层是指由股东大会产生董事会和监事会，两者并列平行设置，由监事会行使监督职能，如我国内地和台湾地区的做法，但是我国内地又在上市公司中设立独立董事，以克服"监事会不监事"的现象，强化对公司经营管理的监督；二元双层即由股东大会产生监事会，再由监事会产生董事会，并由监事会行使对董事会的监督职能，而且监事会握有许多重要权力，实现了对董事会的有力监督，如德国的做法。实践证明该模式能实现对公司经营管理的有效监督，并在欧洲一体化过程中逐渐扩大其影响。

《公司法》规定监事会职权如下：

1. 检查公司财务；
2. 对董事、高级管理人员执行公司职务的行为进行监督，对违反法律、行政法规、公司章程或者股东会决议的董事、高级管理人员提出罢免的建议；
3. 当董事、高级管理人员的行为损害公司的利益时，要求董事、高级管理人员予以纠正；
4. 提议召开临时股东会会议，在董事会不履行本法规定的召集和主持股东会会议职责时召集和主持股东会会议；
5. 向股东会会议提出提案；
6. 依照本法第一百五十二条的规定，对董事、高级管理人员提起诉讼；
7. 监事可以列席董事会会议，并对董事会决议事项提出质询或者建议；
8. 监事会、不设监事会的公司的监事发现公司经营情况异常，可以进行调查，必要时，可以聘请会计师事务所等协助其工作，费用由公司承担；
9. 公司章程规定的其他职权。

〔案例回头看〕

我国上市公司大多由改制而来，其主营业务同大股东或国有母公司联系密切，部分上市公司只是母公司资产的一部分或业务环节的一部分，导致上市公司在很大程度上取决于母公司或国有股东的意志，即我们通常说的"一股独大"、"一言堂"、"内部人控制"现象（实际上，不完善的股权结构必然出现这种情况）。结果在股东大会上出现"一票定乾坤"，大股东控制股东大会的决议和表决结果，把持董事会，侵犯中小股东利益；中小股东利益难以得到保障，公司造假、不分配（对大股东无甚害处，因为它已经从公司中获取很多利益，如本案中侵占、挪用公司资产）、肆意侵吞上市公司资产等漠视投资者利益的行为比比皆是，猴王股份案件是这类事件的一个典型代表。

那么如何从公司治理结构的角度进行完善呢？我们认为可以采取以下做法：

第一，针对"一股独大"，推行国有股减持。根据 2001 年 6 月 12 日国务院

第一章 公司法

发布的《减持国有股筹集社会保障基金管理暂行办法》的规定，国有股减持是指向社会公众及证券投资基金等公共投资者转让上市公司（包括拟上市公司）国有股的行为，以此改变上市公司中国有股"一股独大"的状况，优化上市公司股权结构，改进公司法人治理结构。当然，我们知道要减持国有股，完善公司治理结构，难度甚大，但我们别无选择。

第二，控制大股东越轨行为。"一股独大"的不合理股权结构的危害已如前述，其改革也不可一蹴而就，那么规范控股股东权利义务、控制控股股东的行为则是较为现实的选择。

1. 通过累积投票制，对控股股东的投票权进行限制，实施投票回避制度（《公司法》第106条），提高中小股东对公司事务的表决能力；

2. 通过股东代表诉讼制度，保护中小股东利益（《公司法》第152条）；

3. 强化控股股东的赔偿责任。本案中可以考虑猴王集团应对其子公司猴王股份及其他中小股东负民事赔偿责任。

第三，上市公司与控股股东之间严格实行分开。本案中猴王股份之所以无法摆脱治理困境，因为它从一开始即与作为大股东的猴王集团在人员、资产、财务方面就没有分开过，而猴王集团也正是因此并通过选任董事会成员、经理到猴王股份任职，滥用其大股东的支配地位而实施了诸如抽调资金，业务混同等直接操纵的行为来实行其利益最大化。

第四，充分发挥监事会的监督职能。

第五，推行独立董事制度，强化独立董事的地位和作用。

本章小结

本章以我国2006年1月1日开始生效的《公司法》为根据，兼及公司法理论，介绍了公司法律制度的基本概念、基本理论和基本知识，不求面面俱到，但求使读者对公司法律制度有一个基本准确的认识，介绍了作者认为学习公司制度应当掌握的内容，包括对公司的基本认识及公司法人格否认，公司设立的条件，公司的资本制度，公司的社会责任，一人公司法律制度，股东权利的含义及其保护措施，公司的治理结构。我们在介绍这些问题的时候，限于篇幅没有和2005年10月27日修改前的原公司法进行一一的比较研究（但也有所涉及），再一个考虑就是这是我们国家的现行规定，没有必要非得从历史上说起，而且关于新旧公司法的比较研究已经有书籍面世，如本章参考文献中所列举。

▶ 思考题

1. 如何理解公司?
2. 简述公司法人格否认。
3. 简述有限责任公司的设立条件。
4. 简述公司最低注册资本额制度。
5. 简述公司股东出资形式及其交纳期限。
6. 简述公司的社会责任。
7. 简述我国公司法关于一人公司的特别规定。
8. 简述股东权的内容。
9. 什么是股东派生诉讼?
10. 简述股东大会决议的无效和撤销。

▶ 案例应用

某上市公司于2006年3月28日召开董事会会议,该次会议召开情况及讨论的有关问题如下:

(一)公司董事会由7名董事组成。出席该次会议的董事有董事王某、张某、李某、陈某;董事何某、孙某、肖某因事不能出席会议,其中,孙某电话委托董事王某代为出席会议并表决,肖某委托董事会秘书杨某代为出席会议并表决。

(二)出席本次董事会会议的董事讨论并一致做出决定,于2006年7月8日举行公司2005年度股东大会年会,除例行提交有关事项由该次股东大会年会审议通过外,还将就下列事项提该次会议以一般决议审议通过,即:公司与本公司市场部的项目经理许某签订的一份将公司的一项重要业务委托许某负责管理的合同。

(三)根据总经理提名,出席本次会议的董事讨论并一致同意,聘任顾某为公司财务负责人,并决定给予顾某年薪10万元;

董事会会议讨论通过了公司内部机构设置的方案,表决时,除董事张某反对外,其他均表示同意。

(四)该次董事会会议记录,由出席董事会议的全体董事和列席会议的监事签名后存档。

第一章 公司法

▶ 问题

(1) 根据本题（一）所述内容，出席该次董事会会议的董事人数是否符合规定？董事孙某、肖某委托他人出席该次董事会会议是否有效？并分别说明理由。

(2) 指出本题（二）所述内容中不符合规定之处，并说明理由。

(3) 根据本题（三）所述内容，董事会通过的两项决议是否符合规定？并分别说明理由。

(4) 指出本题（四）所述内容中不规范之处，并说明理由。[①]

[①] 财政部会计资格评价中心编：《经济法：中级会计资格》，中国财政经济出版社2005年版，第93页。

第二章

合伙企业法

❖ **本章学习目标**

理解我国的合伙企业分为普通合伙企业和有限合伙企业，并了解有限合伙企业是对普通合伙企业制度的继承与创新，是发展风险投资的迫切需要在法律上的体现。掌握两类合伙企业的设立条件、财产制度、合伙企业事务的执行方式、合伙企业与第三人的关系、入伙的条件和退伙的原因、合伙企业解散的原因。最后还要理解特殊的普通合伙企业可以适用于企业的和非企业的所有的专业服务机构如采取合伙制的会计师事务所和律师事务所等。

阅读和学完本章后，你应该能够：
◇ 把握合伙企业合伙人的责任形式——无限连带责任的含义
◇ 根据本合伙企业的特点选择适当的合伙企业事务执行方式
◇ 恰当地处理合伙企业的对外关系
◇ 善于维护合伙人之间的团结与合作，妥当地处理合伙人的关系
◇ 了解专业服务机构的合伙人如何承担民事责任
◇ 有限合伙企业对鼓励风险投资的意义

一、合伙企业的设立

☞ 〔案例〕

甲、乙、丙三人于2002年5月口头约定成立合伙企业，然后三方提供了设立合伙企业的资金，在工商部门注册时，甲利用其同学关系取得了工商登记，成立合伙企业。后在工商部门年检时发现，该合伙企业设立时没有提交书面的协议，那么该合伙企业的设立是不是具有法律效力？

第二章 合伙企业法

（一）合伙的意义

合伙这个概念本身包含合伙合同和合伙企业两方面的含义，我们这里是在合伙企业的意义上介绍合伙，即《合伙企业法》第2条规定的：是指自然人、法人和其他组织依照本法在中国境内设立的普通合伙企业和有限合伙企业，该定义说明了在我国哪些人可以设立合伙企业及合伙企业的种类等。其他的像几个人合伙买电脑、买汽车、贩卖西瓜等行为，均由合伙合同来解决其相互关系。

（二）合伙企业的设立条件

合伙企业作为一种营利性经济组织，其建立与运行在我国有直接的法律依据，即其必须接受《合伙企业法》的约束，合伙企业的设立必须符合《合伙企业法》的条件。

1.《合伙企业法》第4条规定，设立合伙企业必须具有书面的协议。书面协议的签订是合伙企业成立的法定条件，也就是说如果缺少这一条件，那么合伙企业的设立本身就是不完整的，即合伙企业的设立是无效的。法律之所以作这样的规定是因为合伙人订立书面合同可以保存，可以作为证据，在合伙企业发生问题时，可以用作解决纠纷的依据，而口头协议则不然，其本身具有很大的不确定性，一旦日后，合伙企业合伙人针对一些问题发生纠纷的时候，双方各执一词，却又很难拿出足够的证据证明自己的立场，即使起诉到法院部门，也难以获得合适的裁判，其最终的结果是损害了合伙人自己本身的利益。鉴于以上原因，我国的《合伙企业法》规定了相应的法律责任，即第93条：违反本法规定，提交虚假文件或者采取其他的欺骗手段，取得企业登记的，责令改正，可以处以5千元以上5万元以下的罚款；情节严重的，撤销企业登记，并处以5万元以上20万元以下的罚款。

2. 有两个以上的合伙人，并依法承担无限连带责任或者有限责任，这要根据合伙企业的具体形式是普通合伙企业还是有限合伙企业而定。如《合伙企业法》第2条规定：普通合伙企业由普通合伙人组成，合伙人对合伙企业债务承担无限连带责任。所谓的无限连带责任，简单来讲就是债权人可以越过合伙企业直接向其中的一个合伙人或者全体合伙人请求清偿全部债务，而清偿了全部债务的合伙人，有权请求其他合伙人补偿其超过各自应该负担份额的部分。实际上，直接让合伙人承担无限连带责任，就是利用这种清偿机制提高合伙企业的担保能力，提高其信誉能力，因此，合伙企业这种古老的经营方式一直以来长盛不衰。当然，这种无限连带责任是法定的，也就是说法律已经明确规定，合伙人必须承担无限连带责任。但是

《合伙企业法》同时也规定：本法对普通合伙人承担责任的形式有特别规定的，从其规定，这主要是指特殊的普通合伙企业的合伙人可以依照《合伙企业法》第57条的规定承担责任，即"一个合伙人或者数个合伙人在执业活动中因故意或者重大过失造成合伙企业债务的，应当承担无限责任或者无限连带责任，其他合伙人以其在合伙企业中的财产份额为限承担责任。合伙人在执业活动中非因故意或者重大过失造成的合伙企业债务以及合伙企业的其他债务，由全体合伙人承担无限连带责任。"

如果是有限合伙企业，则普通合伙人对合伙企业债务承担无限连带责任，而有限合伙人以其认缴的出资额为限对合伙企业债务承担责任，即有限合伙人承担有限责任，有限责任的含义则和公司中股东的有限责任含义一致。

3. 有合伙人认缴或者实际缴付的出资。合伙人的出资是合伙企业成立的物质基础，没有合伙人的出资，合伙企业的日常运行则没有应有的物质保障，而且普通合伙人对债权人承担的是无限连带责任。如果合伙人本身没有出资，那么承担的无限连带责任也无从谈起。根据《合伙企业法》第16条和第64条的规定可知，向合伙企业的实际出资可以有不同的表现形式，如货币、实物、土地的使用权、知识产权或者其他的财产权利。而如果以劳务出资，则仅限于普通合伙人，在有限合伙企业中，合伙人不得以劳务出资，其理由和公司的股东不能以劳务出资相同。另外，合伙人的出资可以是认缴出资，不限于实缴出资，这是考虑到合伙企业设立之初，可能其经营活动尚未完全展开，如果一律采取实缴资本制度，可能会出现资金的闲置，这和《公司法》中允许认缴出资，其理由是一样的。

4. 有合伙企业的名称和生产经营的场所。合伙企业的名称，可以使合伙企业与其他的企业形式区别开来，使相对人明确合伙人的责任，同时也有利于工商部门对其进行注册登记，从而对其实施有效地管理。普通合伙企业名称中应当标明"普通合伙"字样，特殊的普通合伙企业名称中应当标明"特殊普通合伙"字样，有限合伙企业名称中应当标明"有限合伙"字样。

无论何种企业，固定经营的场所都是企业开展经营活动的物质基础，是作为营利性组织的合伙企业存在不可缺少的。

5. 法律、行政法规规定的其他条件。

（三）合伙企业人中合伙人的资格问题

在我国，自然人、法人和其他组织均可以依照本法在中国境内设立普通合伙企业和有限合伙企业。

对于自然人合伙人，《合伙企业法》第14条明确规定，"合伙人为自然人的，应当具有完全民事行为能力"。根据《民法通则》的规定："十八周岁以上的公民

第二章 合伙企业法

是成年人,具有完全的民事行为能力,可以独立的进行民事活动,是完全民事行为能力人,""十六周岁以上不满十八周岁的公民,以自己的劳动收入为主要生活来源的,视为完全的民事行为能力人。"从以上的立法规定,我们可以清楚地看到,所谓的完全民事行为能力人,就是指能够独立的实施民事法律行为,无须借助于其他人的帮助,就能够独立完成某种行为的人,在我国主要指18周岁以上的而且精神健全的成年人(当然应当注意16周岁以上不满18周岁的公民)。对于18周岁以下未成年人以及完全不能辨认自己行为的精神病人来讲,他们本身是不能作为合伙人的。

对于法人作为合伙人,《合伙企业法》第4条规定:"国有独资公司、国有企业、上市公司以及公益性的事业单位、社会团体不得成为普通合伙人。"例如,上市公司一般都属大型企业,涉及人员多,影响面广,如允许其成为普通合伙人,承担无限连带责任,可能会给证券市场造成很大影响,影响社会安定。但是它们可以成为"承担有限责任"的合伙人。

所谓其他组织,根据最高人民法院于1992年7月14日实施的《最高人民法院关于适用〈中华人民共和国民事诉讼法〉若干问题的意见》第40条的规定,是指合法成立、有一定的组织机构和财产,但是又不具备法人资格的组织,如依法登记领取营业执照的私营独资企业组织;依法登记领取营业执照的合伙型联营企业;经民政部门核准登记领取社会团体登记证的社会团体;法人依法设立并领取营业执照的分支机构;中国人民保险公司设在各地的分支机构;经核准登记领取营业执照的乡镇、街道、村办企业等。

〔案例回头看〕

本案中合伙人没有订立书面合伙协议,合伙企业不能有效设立。订立书面合伙企业协议是合伙企业设立的必备要件之一。根据前述《合伙企业法》第93条的规定,工商部门应该对该合伙企业责令改正,可以处以5千元以上5万元以下的罚款;情节严重的,撤销企业登记,并处以5万元以上20万元以下的罚款。

二、合伙企业的财产

〔案例〕

甲、乙、丙三人合伙兴办"光明"鸡饲料厂,在企业经营了两年后,甲请求分割合伙企业的财产,乙和丙认为合伙企业尚未进行清算,不能分割合伙企业的财产,于是甲起诉到法院。法院应否支持甲的诉讼请求?

（一）合伙企业财产的组成

为了维持合伙企业的正常运转，同时为了有效地保护债权人行使债权，合伙企业必须具备稳定和独立的财产制度，即合伙企业的财产制度。合伙企业的财产，从来源上讲，可以分为两个部分，即合伙企业成立时合伙人出资的原始财产以及合伙企业通过自己的合法经营，在合伙企业存续期间取得的收入。《合伙企业法》第20条规定："合伙人的出资、以合伙企业名义取得的收益和依法取得的其他财产，均为合伙企业的财产。"合伙企业财产本身具有自己的特点和性质，当合伙人共同出资以后，合伙人本身的财产权利就会受到一定的限制，在这个时候，合伙财产的主体是合伙企业而不是合伙人了，也就是说合伙人的财产已经作为一个统一的整体而存在了。因此，我国的《合伙企业法》第21条明确规定"合伙人在合伙企业清算前，不得请求分割合伙企业的财产；但是，本法另有规定的除外。"

（二）合伙人财产份额的转让

1. 合伙人的优先受让权。合伙人的优先受让权是指合伙人在转让其财产份额时，当存在多数人接受该财产的时候，其他的合伙人在基于同等条件下，有优先于其他人而购得此财产的权利，这一内容反映在立法上，就是指《合伙企业法》第23条的规定："合伙人向合伙人以外的人转让其在合伙企业中的财产份额的，在同等条件下，其他合伙人有优先购买权；但是，合伙协议另有约定的除外。"当然，从立法上我们可以清楚地看到，合伙人的这种优先受让权也是具有一定条件的，即其他的合伙人与非合伙人之间必须是同等的条件。何为同等的条件？一般来讲，同等条件主要指的是价格方面，也就是说两者在购买所转让的财产份额时的出价同等或者说是相当的。当然，这里我们强调价格方面也并不是完全排除其他方面，对此，应该全面地综合地分析，从而最终确定是不是真正的同等条件。在这里，合伙人具有的优先受让权是一种法定的权利，那么相对于转让财产份额的合伙人来讲就是作为一种法定的义务而存在的，也就是说如果有充分的事实和理由来证明，其他合伙人与非合伙人处于同等条件，而剥夺其他合伙人的优先受让权也是法律所不允许的，也就是说这种转让行为是无效的。

2. 合伙人转让其财产份额应遵守的规则。合伙人转让其财产份额，除了遵守上述其他合伙人的优先受让权规则外，还须：

第一，除合伙协议另有约定外，合伙人向合伙人以外的人转让其在合伙企业中的全部或者部分财产份额时，须经其他合伙人一致同意；

第二章 合伙企业法

第二，合伙人之间转让在合伙企业中的全部或者部分财产份额时，应当通知其他合伙人。

但是，在实务中又确实存在一种情况，合伙人确实没有得到其他合伙人的同意而擅自处分了合伙财产，那么立法是保护合伙人的财产，还是保护善意第三人的利益呢？我国的《合伙企业法》第21条明确规定："合伙人在合伙企业清算前私自转移或者处分合伙企业财产的，合伙企业不得以此对抗善意第三人。"因此，从以上的法条我们可以看到，我国立法是保护善意第三人的利益的，只要第三人是善意取得，那么他的行为便是符合法律规定的，也会得到法律的认可和保护。当然，我们在这里必须搞清楚何谓第三人的善意取得。一般来讲，善意取得必须符合以下的条件：一是标的物必须是动产，所谓的动产就是指物体可以移动而且移动并没有使它的价值有所减少，如一百袋小米，不动产不存在善意取得问题；二是出让财产的人本身没有权利出让其在合伙企业的财产而擅自出让；三是受让人本身并不知情，也就是说受让人本人并不知道这一转让为无权转让；四是受让人取得财产为有偿取得，也就是说受让人取得财产必须支付相应的对价，以此获得合伙企业的财产份额，从这一种情况来讲，赠与是无效的，即合伙人将自己的财产份额无偿赠与第三人，这种行为，在法律上得不到法律的认可。

〔案例回头看〕

本案中，甲主张分割合伙企业的财产，而乙和丙认为合伙企业存续期间不能分割财产，他们的主张是正确的，甲起诉到法院，也不会得到法院的支持。《合伙企业法》第21条规定："合伙人在合伙企业清算前，不得请求分割合伙企业的财产；但是，本法另有规定的除外。"那么哪里有"另有规定"呢？在第51条："合伙人退伙，其他合伙人应当与该退伙人按照退伙时的合伙企业财产状况进行结算，退还退伙人的财产份额。退伙人对给合伙企业造成的损失负有赔偿责任的，相应扣减其应当赔偿的数额。"所以，甲如果非要分割合伙企业财产，只能退伙，退伙是第21条的例外。这时合伙人可以主张分割合伙企业的财产。

三、合伙企业事务的执行

〔案例〕

2005年，王某与董某成立"良盛"合伙企业，对外进行服装批发买卖。两人在合伙协议中约定，合伙事务有王某执行，但是，在企业经营了一段时间后，董某也要求执行合伙事务，其理由是我国的《合伙企业法》第26条规定："各

合伙人对执行合伙事务享有同等的权利"。因此，董某认为自己是合伙人，那么他自然也享有执行权。

请问：董某享有合伙事务执行权吗？

（一）合伙企业事务的执行方式

在合伙企业中，普通合伙企业合伙人承担的是无限连带责任，那么也就是说每一个合伙人本身都在承担着风险，因此，各合伙人都应该对企业的事务享有执行权。所以，《合伙企业法》第26条规定："各合伙人对执行合伙企业事务享有同等的权利，"但同时又规定，"按照合伙协议的约定或者经全体合伙人决定，可以委托一个或者数个合伙人对外代表合伙企业，执行合伙事务。"而且依照第27条的规定，"委托一个或者数个合伙人执行合伙事务的，其他合伙人不再执行合伙事务。"所以，关于合伙企业事务的执行，可以由全体合伙人执行，但是当合伙协议另外约定，由某一个合伙人执行时，其他合伙人则不再享有这种执行合伙企业事务的权利。但是，为了保护合伙企业的每一个合伙人的利益，对于那些不享有合伙事务执行权的合伙人来讲，他们享有对合伙事务的监督权。这种监督权主要表现在：不参加执行事务的合伙人有权检查执行事务的合伙人执行合伙企业事务的情况；由一名或者数名合伙人执行合伙企业事务的，应当依照约定向其他不参加执行事务的合伙人报告事务执行情况以及合伙企业的经营状况和财务状况；被委托执行合伙企业事务的合伙人不按照合伙协议或者全体合伙人的决定执行事务的，其他合伙人可以决定撤销该委托（《合伙企业法》第26条至第29条中的部分规定）。

但是应当明确的是，根据合伙协议或者全体合伙人的决定不具有合伙企业事务执行权的合伙人，如果代表合伙企业与不知情的善意第三人签订了合同，或进行了其他民事法律行为，该行为的效力应及于合伙企业，由该合伙企业对善意第三人承担法律责任，如支付货款等，然后再向违反合伙协议的合伙人追究其给合伙企业造成损失的赔偿责任。

（二）竞业禁止规则

合伙人在合伙企业中享有很多的权利，那么与之相对应，他们必然要履行一定的义务，其中重要的一项就是，合伙人不得自己经营或者与他人合作经营与本合伙企业相竞争的业务，即我们通常说的"竞业禁止"。立法之所以明文规定竞业禁止规则，是因为，合伙企业的设立本身就是基于合伙人相互之间的信赖关系，合伙人对合伙事务的执行应该尽职尽责，不能心有他念，这不仅仅是对社会敬业精神的提

第二章　合伙企业法

倡，同时是维护市场主体合法权益的行为准则。合伙人如果违反这一规则，其所从事的行为对合伙企业产生损害时，其他合伙人也可以要求赔偿。"竞业禁止"规则的存在，在一定的程度上，大大地维护了合伙企业的利益以及市场经济秩序的稳定。

（三）合伙企业的利润分配以及亏损负担

合伙企业的利润分配、亏损分担，按照合伙协议的约定办理；合伙协议未约定或者约定不明确的，由合伙人协商决定；协商不成的，由合伙人按照实缴出资比例分配、分担；无法确定出资比例的，由合伙人平均分配、分担。也就是说涉及利润分配时，首先要看的是合伙协议的约定，如果合伙协议没有约定，那么，合伙人应当对其进行平均分配和分担。但是合伙人不得通过约定的方式将合伙企业全部的利润分配给某些人，当然，也不能将所有的损失归结到某一个合伙人，因为这样做本身就不公平，毕竟，普通合伙企业的合伙人承担的是无限连带责任，每个人对合伙事务的经营都承担着一定的风险。

〔案例回头看〕

在本案中，根据前述《合伙企业法》第26条和第27条的规定，董某不再享有执行合伙企业事务的权利，他的主张没有法律依据。

四、合伙企业与第三人的关系

〔案例〕

2003年3月6日，甲、乙、丙三人成立了"东胜"服装厂，三个合伙人的分工是：甲负责采购，乙负责销售，丙负责财务。后来，甲在采购原材料时参加赌博，将10万元的采购款全部输光，为了不让乙、丙知道此事，甲向其朋友卫某借款10万元，并且借款时书面声明：如果甲不能按时还款，卫某可以直接代行甲在合伙企业中的权利。后来，甲一直没有归还欠款，于是卫某主张行使甲在合伙企业中的权利。

请问：卫某的主张是合法的吗？[①]

（一）合伙人的权利专属

普通合伙企业是建立在各个合伙人之间相互信任的基础上的，合伙人的权利也

① 李玉环：《法律帮助一点通——合伙纠纷》，中国检察出版社2004年版，第67页。

是在合伙企业建立以后，合伙人才可以享有的，而且合伙人的权利也大都是根据合伙人彼此之间的信任而产生的。因此，合伙人在合伙企业的权利他人是不能代为行使的，即便是合伙人基于自愿的基础让渡这些权利也是不行的。根据我国的《合伙企业法》规定，我们可以看到合伙人的专属性权利主要有：合伙事务的执行权，合伙企业的经营权，合伙经营的监督权，合伙企业利润的分享权，经合伙人协商一致而确定的合伙财产的转让权以及一系列其他的相关性权利，对于以上合伙人的权利，债权人是不可以代为行使的。为此，我国的《合伙企业法》第41条规定："合伙人发生与合伙企业无关的债务，相关债权人不得以其债权抵销其对合伙企业的债务；也不得代位行使合伙人在合伙企业中的权利。"在这里，我们必须首先明白合伙企业和合伙人个人之间的关系。合伙人通过签订合伙协议组成合伙企业，但是合伙企业一旦成立以后，其与合伙人个人则组成两个不同的市场主体，分别具有各自的民事主体资格（从责任承担的角度讲，普通合伙企业的合伙人与合伙企业的人格是混同的）。两者开展各自的民事活动，从事经营活动时也是以各自的名义进行。正是因为两者本身的不同，他们的债权债务关系也是不同的，不能将两者混淆。因此，第三人对于合伙企业某一合伙人享有债权不能与其对合伙企业所负的债务抵销。这样的规定，在一定的程度上也维持了合伙人之间的信赖关系，保护了合伙人的合法利益。

（二）合伙企业与第三人的其他关系

如前所述，合伙人私自处分合伙的财产不得对抗不知情的善意第三人，这是合伙企业与第三人的一项重要得关系。对于合伙企业来讲，其因为合伙人私自转让财产而导致的损失，只能向合伙人追偿，而不能向善意第三人主张行为无效。当然，如果第三人不是善意取得，那么这种对抗是成立的。另外，合伙人对合伙企业承担的是无限连带责任，也就是说当合伙企业不能偿还债务时，债权人可以越过合伙企业而直接向某一个合伙人主张请求赔偿。当然，清偿超过自己应承担份额的合伙人可以向其他的合伙人要求补偿。

除了以上两种情况外，在实务中还存在一个问题，也就是说合伙企业在领取营业执照前，其中某一个合伙人以该合伙企业的名义与第三人签订了买卖合同，后来因为各种原因，该合伙企业没有成立，致使第三人的买卖合同无法进行，从而导致其损失的产生，那么此时第三人的损失应该由谁来负责呢？因为合伙企业的成立日期为合伙企业营业执照的颁发日期，这在我国的《合伙企业法》中已经有规定，那么该合伙没有取得企业工商部门的注册登记，就表示其没有成立，则任何人不能以该合伙企业的名义进行交易。因此，这时候，第三人的损失只能由签订合同的人

来承担，这也是合伙人与第三人的一种重要的关系。当然，即使合伙企业后来得以成立，是不是就意味着合伙企业应该对第三人承担责任呢？实际上，因为合伙人是在合伙企业成立之前与第三人签订协议的，因此，无论企业成立与否，协议对合伙企业都不具有约束力，当然，如果合伙企业自愿接受的话，那么其与第三人的协议是有效的，应该得到法律认可的。

〔案例回头看〕

在本案中，甲对于卫某的负债是其个人债务，与合伙企业无关，虽然甲与卫某已经约定，卫某可以代行甲某在企业中的权利，但这种约定因为与法律规定相冲突，得不到法律的承认，这种权利让渡行为本身无效。因为如上述《合伙企业法》第41条规定："合伙人发生与合伙企业无关的债务，相关债权人不得以其债权抵销其对合伙企业的债务；也不得代位行使合伙人在合伙企业中的权利。"在理论上讲，就是因为甲作为合伙人在合伙企业中享有的这些权利具有人身专属性，不能转让。

五、入伙、退伙

〔案例〕

甲、乙于2004年成立钟声合伙企业，后来因为企业规模扩大，加之因为企业管理的需要，甲决定吸收丙加入合伙企业，并且征得了乙的同意，但是甲并没有与丙签订相关的入伙协议，也没有去当地的工商部门办理合伙企业的合伙人变更登记。

请问：丙加入合伙企业是否有效？

（一）入伙

入伙是指在合伙企业存续期间，合伙人以外的第三人加入合伙，从而取得合伙人资格。

新合伙人入伙必须签订入伙协议并且得到全体合伙人的同意。入伙协议是指新合伙人与原合伙人在自愿的基础上，就合伙人入伙问题以及合伙人的权利与义务达成的共识。新合伙人入伙必须签订合伙协议，这是因为：第一，合伙企业接纳他人入伙是对合伙协议内容的重大变更，其实质是修改了原有的合伙协议，改变了当前的合伙关系；第二，合伙关系的本质是合伙人之间相互信赖的人身关系，合伙也是

基于这种信任而产生的行为，其不仅是一种资金的联合，而且有着很强的人合性，如果合伙人对申请加入合伙的第三人并不了解，缺乏信任或其他任何原因，均有权拒绝该第三人加入合伙的要求；第三，也可以认为是在合伙企业发生入伙情形时，原合伙企业的散伙，从而成立一个包括刚入伙的合伙人在内的新的合伙。当然，在订立入伙协议时，原合伙人应当向新合伙人告知原合伙企业的经营状况和财务状况。

（二）退伙

退伙是指合伙人退出合伙企业，从而丧失合伙人资格。合伙人退伙，一般有两种原因：一是自愿退伙；二是法定退伙。

1. 自愿退伙。这是指合伙人基于自愿的意思表示而退伙。自愿退伙可以分为协议退伙和通知退伙两种。合伙协议约定合伙企业的经营期限的，有下列情形之一时，合伙人可以退伙：（1）合伙协议约定的退伙事由出现；（2）经全体合伙人一致同意退伙；（3）发生合伙人难以继续参加合伙企业的事由；（4）其他合伙人严重违反合伙协议约定的义务，此谓协议退伙。

合伙协议未约定合伙企业的经营期限的，合伙人在不给合伙企业事务执行造成不利影响的情况下，可以退伙，但应当提前30日通知其他合伙人。此即为通知退伙。当然合伙人违反上述规定擅自退伙的，应当赔偿由此给其他合伙人造成的损失。

2. 法定退伙。这是指合伙人因出现法律规定的事由而退伙。法定退伙分为当然退伙和除名退伙两类。合伙人有下列情形之一的，当然退伙：（1）死亡或者被依法宣告死亡，我们知道，合伙人必须具备相应的民事行为能力，才能进行民事活动，才具有相应民事主体的资格，如果已经死亡，那么其作为合伙人是无法成立的；（2）个人丧失偿债能力，因为合伙人对合伙企业承担的是一种无限连带责任，所以合伙人必须具备相应的财产，如果合伙人本身丧失了其偿还债务的能力，那么他是要当然退伙的；（3）作为合伙人的法人或者其他组织依法被吊销营业执照、责令关闭、撤销，或者被宣告破产；（4）法律规定或者合伙协议约定合伙人必须具有相关资格而丧失该资格；（5）合伙人在合伙企业中的全部财产份额被人民法院强制执行，这是因为该合伙人已没有在合伙企业的出资。另外，合伙人被依法认定为无民事行为能力人或者限制民事行为能力人的，经其他合伙人一致同意，可以依法转为有限合伙人，普通合伙企业依法转为有限合伙企业。其他合伙人未能一致同意，该无民事行为能力或者限制民事行为能力的合伙人退伙。当然退伙以法定事由实际发生之日为退伙生效日。

合伙人有下列情形之一的，经其他合伙人一致同意，可以决议将其除名即除名

第二章 合伙企业法

退伙：（1）未履行出资义务；（2）因故意或者重大过失给合伙企业造成损失；（3）执行合伙企业事务时有不正当行为；（4）合伙协议约定的其他事由。对合伙人的除名决议应当书面通知被除名人。被除名人自接到除名通知之日起，除名生效，被除名人退伙。被除名人对除名决议有异议的，可以在接到除名通知之日起30日内，向人民法院起诉。

（三）变更登记

根据我国的《合伙企业法》第13条规定，合伙企业登记事项发生变更的，执行合伙事务的合伙人应当自做出变更决定或者发生变更事由之日起15日内，向企业登记机关申请办理变更登记。所以，入伙、退伙、合伙协议修改等变更事项发生时，应当于发生变更事实或者做出变更决定之日起15日内，向登记机关变更登记。

〔案例回头看〕

本案中，丙加入合伙企业虽然得到了全体合伙人的同意，但是因为始终没有签字，故其加入合伙企业的行为不发生法律效力。而且丙加入合伙企业的事实没有得到工商部门的认可，即没有到工商部门办理变更登记，所以，丙加入合伙企业的行为无效。

六、特殊的普通合伙企业

〔案例〕

甲、乙、丙、丁、戊五人共同出资20万元设立了一间律师行，决定采取合伙制，他们在合伙协议中规定，对某一合伙人本人的执业行为和负责的业务事项引起的合伙企业债务，应当承担无限责任或者无限连带责任，其他合伙人以其在合伙企业中的财产份额为限承担责任，免除连带责任。

请问：该合伙律师行的合伙协议是否有效？

（一）特殊的普通合伙企业的含义及其立法意义

特殊的普通合伙企业又称有限责任合伙，是指以专业知识和专门技能为客户提供有偿服务的专业服务机构，合伙人只对属于本人职责范围或由本人过错所导致的合伙企业债务承担无限连带责任的合伙企业。

专业服务机构的发展迫切需要在法律中规定有限责任合伙制度。有限责任合伙是普通合伙的一种发展形式，各合伙人仍以对合伙债务承担无限连带责任为原则，但仅对由合伙人本人负责的业务范围或过错所导致的债务承担无限责任或无限连带责任，对因其他合伙人职责范围或过错所导致的债务不负无限连带责任。许多国际专业服务机构，如普华、德勤、安永、毕马威等4家国际最大的会计师事务所，都采用了有限责任合伙形式。由于我国合伙企业法没有规定有限责任合伙，只规定了全体合伙人承担无限连带责任的普通合伙，因此会计师事务所等专业服务机构的发展受到很大限制，规模普遍偏小，难以与国外的专业服务机构展开竞争。[①]

应当注意的是，有限责任合伙本质上属于普通合伙，不是一种独立的合伙企业形式，从国外主要的法律制度来看，合伙企业主要分为两类：一类是普通合伙企业，其特点是合伙人共同执行合伙事务，并对合伙企业债务承担无限连带责任。另一类是有限合伙企业，其特点是由普通合伙人与有限合伙人共同组成，其中，普通合伙人执行合伙事务并对合伙企业债务承担无限连带责任；有限合伙人只出资，而不执行合伙事务，对企业债务仅以其出资额为限承担责任。但是随着合伙企业的发展，一些国家对通常采取普通合伙企业形式的专业服务机构中合伙人的责任又做出了特别规定，即在合伙人都要对合伙企业债务承担无限连带责任的原则下，对一个合伙人在执业活动中因故意或者重大过失引起的合伙企业债务，其他合伙人可以免除连带责任。从本质上看，这种在特定情况下免除连带责任的有限责任合伙只是普通合伙中的一种特殊责任形式。采取有限责任合伙的合伙企业，其合伙人在执行合伙事务、与第三人关系、入伙、退伙等方面，与普通合伙企业是一样的，仍然属于普通合伙。但是如果在法律中同时出现我们下面将要讲到的"有限合伙企业"和"有限责任合伙"，就容易使人混淆概念，普通人难以区分。既然有限责任合伙实质上是一种特殊的普通合伙，如果把它称为"特殊的普通合伙企业"，公众会更明白。[②] 于是，国外法上的有限责任合伙（注意：不是和普通合伙企业相对称的、作为合伙企业两种分类之一的有限合伙企业）在我国被称为"特殊的普通合伙企业"。

（二）特殊的普通合伙企业与普通合伙企业的不同及其责任承担

特殊的普通合伙企业相对于普通合伙企业，主要区别在于承担责任的原则不同。普通合伙企业由普通合伙人组成，合伙人对合伙企业债务承担无限连带责任。

① 朱少平：《〈中华人民共和国合伙企业法〉释义及实用指南》，中国民主法制出版社2006年版，第25页。
② 同上，第38页。

第二章 合伙企业法

特殊的普通合伙企业中，对合伙人本人执业行为中因故意或重大过失引起的合伙企业债务，其他合伙人以其在合伙企业中的财产份额为限承担责任；执业行为中有故意或重大过失的合伙人，应当承担无限责任或无限连带责任。对合伙人本人在执业活动中非因故意或者重大过失造成的合伙企业债务以及合伙企业的其他债务，仍然由全体合伙人承担无限连带责任。

由于各种专业服务机构没有多少资本，仅以其专业知识与信息为客户提供专业服务，对客户的风险承担能力有限。所以，《合伙企业法》第59条规定："特殊的普通合伙企业应当建立执业风险基金、办理职业保险。执业风险基金用于偿付合伙人执业活动造成的债务。"执业风险基金应当单独立户管理，具体管理办法由国务院规定。

所谓执业风险基金主要指为了化解经营风险，特殊普通合伙企业从其经营收益中提取相应比例的资金留存或者根据相关规定上缴至指定机构所形成的资金。职业保险又称职业责任保险，是指保险人承保致害人（被保险人）对受害人（第三人）依法应承担的损害赔偿责任，也就是说，当被保险人依照法律需要对第三者负损害赔偿责任时，由保险人代其承担赔偿责任的一类保险。

〔案例回头看〕

对在工商部门登记的属于企业性服务的专业服务机构，其承担责任的形式，可以适用《合伙企业法》关于特殊的普通合伙企业的规定，律师事务所属于专业服务机构，不是企业，由司法部门审批管理，不进行工商登记。但是根据《合伙企业法》第107条的规定："非企业的专业服务机构依据有关法律采取合伙制的，其合伙人承担责任的形式可以适用本法关于特殊的普通合伙企业合伙人承担责任的规定。"也就是说，依法采取合伙制的非企业专业服务机构的合伙人承担责任的形式可适用本法关于特殊普通合伙企业承担责任的规定，如本案中的律师事务所。本案中，该律师事务所的五个合伙人希望适用合伙企业法关于特殊普通合伙企业合伙人承担责任的规定，如果其约定符合合伙企业法的要求，是可以适用的，但是本案中的约定使其他合伙人免除连带责任的范围过宽，应仅限于合伙人本人执业行为中因故意或重大过失引起的合伙企业债务这种情形。根据《合伙企业法》第57条的规定："一个合伙人或者数个合伙人在执业活动中因故意或者过失造成合伙企业债务的，应当承担无限责任或者无限连带责任，其他合伙人以其在合伙企业中的财产份额承担责任。合伙人在执业活动中非故意或者重大过失造成的合伙企业债务及合伙企业的其他债务，由全体合伙人承担无限连带责任。"

七、有限合伙企业

☞ 〔案例〕

刘某从1998年开始从事建材生意,长期从邓某经营的门市部提货,并且总能够按时付款,信誉较好。2004年,刘某的小舅子张某提议与刘某建立有限合伙,张某出资10万元,约定以该出资为限承担有限责任,由刘某代表合伙企业负责经营,经办理工商登记该企业设立。2004年7月,刘某带张某前往邓某经营的门市部提货,在向邓某介绍时说明张某为其合伙人,共同开办合伙企业经营建材销售生意。此后,经常由刘某或张某从邓某的门市部提取建材销售。2005年8月,刘某和张某一起提取一批价值180余万元的建材,在结账时刘某失踪。邓某在向合伙企业讨要货款未果的情形下,遂向张某提出清偿请求。张某认为自己是有限合伙人,而且自己已经履行对企业的10万元出资,不应再承担其他责任。邓某遂向人民法院起诉解决纠纷。[①]

请问:张某的主张是否成立?

(一) 有限合伙企业的含义及立法意义

1. 有限合伙企业的含义。有限合伙企业是指由普通合伙人和有限合伙人共同组成的,普通合伙人对合伙企业债务承担无限连带责任,有限合伙人以其认缴的出资额为限对合伙企业债务承担责任的合伙企业组织。

有限合伙是由普通合伙发展而来的一种合伙形式。二者的主要区别是,普通合伙的全体合伙人负责合伙的经营管理,并对合伙债务承担无限连带责任。有限合伙则由两种合伙人组成:普通合伙人负责合伙企业的经营管理,并对合伙债务承担无限连带责任;有限合伙人通常不负责合伙的经营管理,仅以其出资额为限对合伙债务承担有限责任。有限合伙主要在英美法系国家存在。

有限合伙融合了普通合伙和有限公司的优点。与有限公司相比,普通合伙人直接从事合伙的经营管理,不像公司那样要设立股东(大)会、董事会(执行董事)、监事会(或监事)等组织机构,使合伙企业的组织结构简单,节省管理费用和运营成本;普通合伙人对合伙企业债务要承担无限责任,可以促使其对合伙的管理尽职尽责。同时对有限合伙企业本身不征所得税,直接对合伙人征收所得税,避

[①] 姚海放:《新合伙企业法精解与运用》,中国法制出版社2007年版,第209~210页。

第二章 合伙企业法

免了公司的双重税负。与普通合伙相比，有限合伙企业免除了有限合伙人承担无限责任的后顾之忧，有利于吸引投资。

概而言之，有限合伙企业的突出特征是：第一，普通合伙人执行有限合伙企业事务；第二，有限合伙人仅以其出资额为限对有限合伙债务承担有限责任。

2. 有限合伙企业的立法意义。发展风险投资迫切需要在法律中规定有限合伙制度。风险投资是20世纪60年代快速发展起来的一种股权投资方式，主要是通过持有股权，投资于在创业阶段有快速成长可能的科技型中小企业，以促进这类企业的技术开发、创业发展和资金融通。它是吸引社会投资、鼓励自主创新，促进高新技术企业发展的有效方式。风险投资常用的组织形式是有限合伙，即在至少有一名合伙人承担无限责任的基础上，允许其他合伙人承担有限责任，从而将具有投资管理经验或技术研发能力的机构或个人，与具有资金实力的投资机构有效结合起来。既激励管理者全力创业，降低决策管理成本，提高投资收益，又使资金投入机构在承担与公司制企业同样责任的前提下，有可能获得更高的收益。[①] 我国合伙企业法对有限合伙制度的规定，符合国家鼓励自主创新、建设创新型社会的要求，能大力促进风险投资事业的发展。

如前所述，有限合伙是对合伙企业债务承担无限责任的普通合伙人与承担有限责任的有限合伙人共同组成的合伙。这种组织形式通常由具有良好投资意识的专业管理机构或个人作为普通合伙人，承担无限连带责任，行使合伙事务执行权，负责企业的经营管理；作为资金投入者的有限合伙人依据合伙协议享受合伙收益，对企业债务只承担有限责任，不对外代表合伙，也不直接参与企业经营管理。

实践中有限合伙为资本与智力的结合提供了一种便利的组织形式。即拥有财力者作为有限合伙人，拥有专业知识和技能作为普通合伙人，二者共同组成以有限合伙为组织形式的风险投资机构，从事高科技项目的投资。

（二）有限合伙企业的设立条件

1. 合伙人符合法定人数。有限合伙企业由2个以上50个以下合伙人设立；但是，法律另有规定的除外。有限合伙企业至少应当有1个普通合伙人。

2. 应当有合伙协议。合伙协议除符合普通合伙协议的规定外，还应当载明下列事项：第一，普通合伙人和有限合伙人的姓名或者名称、住所；第二，执行事务合伙人应具备的条件和选择程序；第三，执行事务合伙人权限与违约处理办法；第四，执行事务合伙人的除名条件和更换程序；第五，有限合伙人入伙、退伙的条

[①] 朱少平：《〈中华人民共和国合伙企业法〉释义及实用指南》，中国民主法制出版社2006年版，第25页。

件、程序以及相关责任;第六,有限合伙人和普通合伙人相互转变程序。

3. 有限合伙人认缴或者实际缴付的出资。有限合伙人可以用货币、实物、知识产权、土地使用权或者其他财产权利作价出资。有限合伙人不得以劳务出资。有限合伙人应当按照合伙协议的约定按期足额缴纳出资;未按期足额缴纳的,应当承担补缴义务,并对其他合伙人承担违约责任。

4. 有合伙企业的名称和生产经营场所。有限合伙企业名称中应当标明"有限合伙"字样,并且在登记事项中应当载明有限合伙人的姓名或者名称及认缴的出资数额。作为市场活动主体的企业,应当有自己的名称,以标明主体及权利义务的归属。同时,通过对企业名称中关于企业责任形式的表述,交易相对人可以了解企业的性质和责任形式,评价企业的信用,形成判断,做出选择以达到避免风险、维护交易安全的目的。

5. 法律、行政法规规定的其他条件。

(三) 有限合伙的事务执行和利润分配

1. 事务执行。有限合伙企业由普通合伙人执行合伙事务。执行事务合伙人可以要求在合伙协议中确定执行事务的报酬及报酬提取方式。有限合伙人不执行合伙事务,不得对外代表有限合伙企业。

尽管有限合伙人不参与有限合伙企业事务的执行,但是其对有限合伙企业有出资,并期望获得收益、避免风险,自然会对企业经营进行一定程度的关注,应允许有限合伙人的行为在不直接发生合伙企业债务的范围内,参与合伙企业的经营管理,所以法律规定有限合伙人的下列八种行为,不视为执行合伙事务:(1)参与决定普通合伙人入伙、退伙;(2)对企业的经营管理提出建议;(3)参与选择承办有限合伙企业审计业务的会计师事务所;(4)获取经审计的有限合伙企业财务会计报告;(5)对涉及自身利益的情况,查阅有限合伙企业财务会计账簿等财务资料;(6)在有限合伙企业中的利益受到侵害时,向有责任的合伙人主张权利或者提起诉讼;(7)执行事务合伙人怠于行使权利时,督促其行使权利或者为了本企业的利益以自己的名义提起诉讼;(8)依法为本企业提供担保。

2. 利润分配。有限合伙企业不得将全部利润分配给部分合伙人;但是,合伙协议另有约定的除外。

(四) 交易不限及竞业自由

有限合伙人可以同本有限合伙企业进行交易,但是,合伙协议另有约定的除

外，有限合伙人可以自营或者同他人合作经营与本有限合伙企业相竞争的业务，但是，合伙协议另有约定的除外。

（五）有限合伙人的财产份额

有限合伙人可以将其在有限合伙企业中的财产份额出质，但是，合伙协议另有约定的除外。

有限合伙人可以按照合伙协议的约定向合伙人以外的人转让其在有限合伙企业中的财产份额，但应当提前30日通知其他合伙人。

有限合伙人的自有财产不足清偿其与合伙企业无关的债务的，该合伙人可以以其从有限合伙企业中分取的收益用于清偿；债权人也可以依法请求人民法院强制执行该合伙人在有限合伙企业中的财产份额用于清偿。

人民法院强制执行有限合伙人的财产份额时，应当通知全体合伙人。在同等条件下，其他合伙人有优先购买权。

（六）有限合伙企业的结构变化

有限合伙企业仅剩有限合伙人的，应当解散；有限合伙企业仅剩普通合伙人的，转为普通合伙企业。

（七）有限合伙人的表见代理与无权代理

在有限责任合伙中，一方面有限合伙人不执行合伙事务，不对外代表合伙企业；另一方面有限合伙人又享有合伙人的地位，此种状况在合伙人之间很明确，但是有可能使合伙人以外的第三人误认为有限合伙人为普通合伙人，并与之进行交易。《合伙企业法》规定，第三人有理由相信有限合伙人为普通合伙人并与其交易的，该有限合伙人对该笔交易承担与普通合伙人同样的责任。这里第三人"有理由相信"是指该第三人主观上为善意，且在交易中无过失。这实际是民法上表见代理制度的适用。

同样道理，如果有限合伙人未经授权即以有限合伙企业名义与他人进行交易，给有限合伙企业或者其他合伙人造成损失的，该有限合伙人应当承担赔偿责任。也就是说，对于有限合伙人以合伙事务执行人的委托人身份，与第三人进行交易的，该委托代理行为对合伙企业有效，合伙企业应承担该行为的法律后果，以保护与有限合伙企业进行交易的第三人的利益，而该有限合伙人对有限合伙企业或者其他合

伙人承担赔偿责任。

（八）入伙和退伙

新入伙的有限合伙人对入伙前有限合伙企业的债务，以其认缴的出资额为限承担责任。

有限合伙人有下列情形之一的，当然退伙：第一，作为合伙人的自然人死亡或者被依法宣告死亡；作为合伙人的法人或者其他组织依法被吊销营业执照、责令关闭、撤销，或者被宣告破产；第二，法律规定或者合伙协议约定合伙人必须具有相关资格而丧失该资格；第三，合伙人在合伙企业中的全部财产份额被人民法院强制执行。

作为有限合伙人的自然人在有限合伙企业存续期间丧失民事行为能力的，其他合伙人不得因此要求其退伙。作为有限合伙人的自然人死亡、被依法宣告死亡或者作为有限合伙人的法人及其他组织终止时，其继承人或者权利承受人可以依法取得该有限合伙人在有限合伙企业中的资格。有限合伙人退伙后，对基于其退伙前的原因发生的有限合伙企业债务，以其退伙时从有限合伙企业中取回的财产承担责任。

（九）普通合伙人与有限合伙人的转换

除合伙协议另有约定外，普通合伙人转变为有限合伙人，或者有限合伙人转变为普通合伙人，应当经全体合伙人一致同意。

有限合伙人转变为普通合伙人的，对其作为有限合伙人期间有限合伙企业发生的债务承担无限连带责任。

普通合伙人转变为有限合伙人的，对其作为普通合伙人期间合伙企业发生的债务承担无限连带责任。

〔案例回头看〕

该案处理的依据是《合伙企业法》规定的有限合伙企业的表见代理制度。本案中张某是有限合伙人，其并不具体执行合伙企业事务，且以出资10万元为限承担有限责任。但是在刘某向邓某介绍张某为其合伙人时，并未说明张某为有限合伙人，也未说明本合伙企业为有限合伙企业，并且事后张某经常为合伙企业提货，致使邓某误认其为普通合伙人，所以张某应对其参与提货的合伙企业的债务承担无限连带责任。

应当说明的是，本案发生时我国法律尚未明确承认有限合伙企业，只是我国某些地方性法规中允许设立有限合伙企业。按照现行法的规定，有限合伙企业名

称中应当标明"有限合伙"字样,并且有限合伙企业登记事项中应当载明有限合伙人的姓名或者名称及认缴的出资数额,这样的话,第三人如本案中的邓某或许不会误认张某为普通合伙人,而张某也就可能不会承担无限连带责任了。

八、合伙企业的解散、清算

〔案例〕

2005年3月18日,甲、乙、丙三人共同设立一家合伙企业,合伙协议中约定了合伙人各自的权利与义务,合伙人的入伙、退伙,同时约定合伙期限为5年。但是企业经营1年后,由于业务开展情况不理想,合伙人甲认为企业再这样运营下去,必将血本无归,因此,向乙、丙提出了散伙的要求,并且态度相当坚决。乙、丙认为,合伙期限尚未到,不同意散伙请求,试问该合伙企业是否可以解散?

(一)合伙企业的解散

合伙企业的解散是指各合伙人解除合伙协议,合伙企业终止活动。

根据《合伙企业法》第85条的规定,只要出现以下的情况,合伙企业应该予以解散。

1. 合伙企业约定的期限届满,且合伙人不愿继续经营。合伙企业是一种人合组织,也就是说合伙人与合伙人是基于相互之间的信赖关系而建立起来的一种营利性的组织。合伙人在建立合伙企业的时候往往会签订合伙协议,而合伙协议中往往会规定相应的合伙期限。当合伙协议约定的期限到来,而且合伙人本人也不想再继续进行下去,那么也就说明合伙关系存在的基础已经不存在了,合伙企业也就没有存在的必要了,应该予以解散。但是,如果合伙企业约定的期限尚未到来,那么合伙人无论是基于何种理由,都不可以随意解散合伙企业。当然,其他的合伙人如果基于自愿的态度,同意该合伙人的解散要求,则该合伙企业是可以解散的。毕竟,法律是尊敬公民自己的意思表示的。

2. 合伙协议约定的解散事由出现。合伙企业是合伙人基于自愿的基础上建立起来的,那么他们有建立合伙企业的自由,自然有解散的自由,在合伙协议中,合伙人可以在不违背法律规定的情况下,就合伙企业解散的事由进行约定。

3. 全体合伙人决定解散。

4. 合伙人已经不具备法定的人数满30天。在这里主要指合伙人仅剩下一人的情况。根据前述合伙企业建立的条件,即企业建立必须有两个以上的合伙人,我们

可以知道，合伙企业此时应当予以解散。

5. 合伙协议约定的合伙目的已经实现或者无法实现。一般来讲，合伙企业的建立，往往基于合伙人共同的目的建立，如果合伙的目的已经实现，或者说根本无法实现，那么合伙企业存在的意义也就不存在了。

6. 被依法吊销营业执照、责令关闭或者被撤销。在市场经济条件下，营业执照是合伙企业存在的标志，是合伙企业的法律人格，如果没有营业执照，则其法律上的人格是不存在的。

7. 出现法律、行政法规规定的合伙企业解散的其他事由。由于客观实际本身具有复杂的特性，合伙企业解散的事由也多种多样，为此，法律又作了兜底性的规定。

合伙企业注销后，原普通合伙人对合伙企业存续期间的债务仍应承担无限连带责任。

合伙企业不能清偿到期债务的，债权人可以依法向人民法院提出破产清算申请，也可以要求普通合伙人清偿。合伙企业依法被宣告破产的，普通合伙人对合伙企业债务仍应承担无限连带责任。

（二）合伙企业的清算

合伙企业解散后便进入了清算阶段，并通知和公告债权人。合伙企业的清算必须首先确定清算人。根据《合伙企业法》第86条的规定："合伙企业解散，应当由清算人进行清算。清算人由全体合伙人担任；经全体合伙人过半数同意，可以自合伙企业解散事由出现后十五日内指定一个或者数个合伙人，或者委托第三人，担任清算人。自合伙企业解散事由出现之日起十五日内未确定清算人的，合伙人或者其他利害关系人可以申请人民法院指定清算人。"根据《合伙企业法》第87条的规定："清算人在进行清算的期间，必须履行下列职责：1. 清理合伙企业财产，分别编制资产负债表和财产清单；2. 处理与清算有关的合伙企业未了结的事务；3. 清缴所欠税款；4. 清理债权、债务；5. 处理合伙企业清偿债务后的剩余财产；6. 代表合伙企业参与民事诉讼活动。"

合伙企业财产在支付清算费用后，按下列顺序清偿：（1）合伙企业所欠招用的职工工资和劳动保险费用；（2）合伙企业所欠税款；（3）合伙企业的债务；（4）返还合伙人的出资（如果还有剩余的话），其返还的原则按照《合伙企业法》第33条第1款的规定的原则处理。

〔案例回头看〕

在本案中，因为合伙协议约定了合伙企业的经营期限是五年，而甲在经营了

第二章　合伙企业法

一年后就提出解散合伙企业，违反了合伙协议，属于违约行为。即使经营期限届满，也不是得一定解散，还要求合伙人不愿意继续经营才行，故不符合《合伙企业法》第85条规定的法定解散情形之一"合伙协议约定的经营期限届满，合伙人不愿继续经营"。本案中的其他两个合伙人又不同意，也不符合《合伙企业法》第85条规定的法定解散情形之三"全体合伙人决定解散"。所以该合伙企业不应解散。这时甲可以按照《合伙企业法》第45条的规定，与其他合伙人协商达成一致意见，要求退伙，或者向乙、丙转让或者向其他第三人转让其在合伙企业的出资，甲才能从该合伙企业中脱身出来。如果甲无法通过上述途径合法退出该合伙企业，而又确实不愿意再作为合伙人，在赔偿了因退出该合伙企业造成的损失后，也可强行退出该合伙企业。

九、合伙企业法规定的法律责任

☞〔案例〕
　　甲发现经营服装生意比较赚钱，于是在2003年4月与乙、丙三人合伙建立光明服装厂。甲的哥哥在当地工商局任科长，于是在企业经营期间，甲利用其哥哥的关系，为其企业大开方便之门。后来工商局在年检时发现了甲的哥哥滥用职权的行为。
　　请问：对于甲的哥哥的行为，工商行政机关应当如何处理？

《合伙企业法》规定了完备的法律责任制度，包括民事责任、行政责任、刑事责任。我们只针对民事责任和行政责任，择其要者略述如下。

（一）民事责任

1. 合伙企业的民事责任。
（1）合伙人、合伙企业聘任的经营管理人员及合伙企业招用的职工执行合伙事务的行为均视为合伙企业的行为，给第三人造成损失时由合伙企业承担责任。
（2）合伙企业首先应以其全部财产承担责任，合伙企业财产不足以清偿债务时，由全体合伙人承担无限连带责任。当然，特殊的普通合伙企业和有限合伙企业有其特殊规则。

2. 合伙人的民事责任。
（1）普通合伙人对外应就合伙企业的债务承担无限连带责任。
（2）合伙人执行合伙企业事务中，将应当归合伙企业的利益据为己有的，或

者采取其他手段侵占合伙企业财产的,责令将该利益和财产退还合伙企业;给合伙企业或者其他合伙人造成损失的,依法承担赔偿责任。

(3) 合伙人对《合伙企业法》规定或者合伙协议约定必须经全体合伙人同意始得执行的事务,擅自处理,给合伙企业或者其他合伙人造成损失的,依法承担赔偿责任。

(4) 不具有事务执行权的合伙人,擅自执行合伙企业的事务,给合伙企业或者其他合伙人造成损失的,依法承担赔偿责任。

(5) 合伙人违反规定,从事与本合伙企业相竞争的业务或者与本合伙企业进行交易,给合伙企业或者其他合伙人造成损失的,依法承担赔偿责任。

(6) 合伙人违反合伙协议的,应当依法承担违约责任。

(7) 合伙企业登记事项发生变更,执行合伙事务的合伙人未按期申请办理变更登记的,应当赔偿由此给合伙企业、其他合伙人或者善意第三人造成的损失。

(二) 行政责任

主要是针对合伙企业和国家机关工作人员。

1. 合伙企业的行政责任。

(1) 违反《合伙企业法》规定,提交虚假文件或者采取其他欺骗手段,取得合伙企业登记的,由企业登记机关责令改正,处以 5 000 以上 5 万元以下的罚款;情节严重的,撤销企业登记,并处以 5 万元以上 20 万元以下的罚款。

(2) 违反《合伙企业法》规定,合伙企业未在其名称中标明"普通合伙"、"特殊普通合伙"或者"有限合伙"字样的,由企业登记机关责令限期改正,处以 2 000 元以上 1 万元以下的罚款。

(3) 违反《合伙企业法》规定,未领取营业执照,而以合伙企业或者合伙企业分支机构名义从事合伙业务的,由企业登记机关责令停止,处以 5 000 元以上 5 万元以下的罚款。

合伙企业登记事项发生变更时,未依照合伙企业法规定办理变更登记的,由企业登记机关责令限期登记;逾期不登记的,处以 2 000 元以上 2 万元以下的罚款。

2. 国家机关工作人员的行政责任。有关行政管理机关及其工作人员违反《合伙企业法》规定,滥用职权、徇私舞弊、收受贿赂、侵害合伙企业合法权益的,依法给予行政处分。

〔案例回头看〕

国家工商行政管理机关的工作人员是国家公务员,其职责是依法享有国家赋

第二章 合伙企业法

予的权力,并且履行相应的义务。如果国家机关工作人员滥用职权,那么必须对他们自己的行为负法律责任。依照我国的《合伙企业法》第104条的规定:"有关行政管理机关及其工作人员违反本法规定,滥用职权、徇私舞弊、收受贿赂、侵害合伙企业合法权益的,依法给予行政处分。"在本案中甲的哥哥身为国家工作人员,滥用其自己的职权,违反了法律的规定,因此,行政机关应该给予其行政处分,当然,如果甲的哥哥的行为情节严重可能构成犯罪的,他还应该承担相应的刑事责任。

本章小结

本章介绍了普通合伙企业设立的条件,尤其是普通合伙企业合伙人的资格问题;普通合伙企业的财产制度,重点介绍了合伙人转让其在合伙企业中财产份额的规则;普通合伙企业事务执行权的行使方式;普通合伙企业与第三人的关系,关键是要区分哪些是合伙企业的债务,哪些是合伙人的个人债务;普通合伙企业入伙的条件和退伙的原因;特殊的普通合伙企业;有限合伙企业的立法意义及其具体规则如有限合伙人的出资、有限合伙企业事务的执行及责任承担等;合伙企业解散的原因;合伙企业法规定的法律责任,重点归纳了合伙人的民事责任的具体表现。

▶思考题

1. 什么是普通合伙企业?
2. 简述普通合伙企业的设立条件。
3. 简述普通合伙人转让其合伙企业财产份额的规则。
4. 简述普通合伙企业事务的执行方式。
5. 简述普通合伙企业与第三人的关系。
6. 普通合伙企业入伙应具备什么条件?
7. 普通合伙企业退伙的原因有哪些?
8. 简述特殊的普通合伙企业与普通合伙企业的不同。
9. 简述有限合伙企业的立法意义。

▶案例应用

甲、乙、丙、丁四人协议设立合伙企业,并签订了合伙协议。合伙协议约定:

甲、乙、丙每人以现金 10 万元或相当于 10 万元价值的实物出资，丁以劳务作价 10 万元出资；甲、丁执行合伙企业事务，对外代表合伙企业，但甲、丁签订买卖合同时应经其他合伙人同意。合伙协议没有约定利润分配及风险分担比例。

合伙企业成立后，甲擅自以合伙企业的名义与天山公司签订了买卖合同。由于合伙企业未依合同约定交货，天山公司向合伙企业提出赔偿要求，同时得知该合同的签订未经其他合伙人同意。合伙企业以合同不成立为由拒绝了天山公司的赔偿要求。

丙在与张某交往中发生了债务，张某向人民法院提起诉讼，并于胜诉后向人民法院申请强制执行丙在合伙企业中的财产份额。人民法院在执行时，甲、乙、丁均表示放弃优先受让权，于是法院便将丙在合伙企业中的财产份额执行给了张某，丙提出退出合伙企业。在此之前由于甲、丁经营管理不善，已给合伙企业造成巨额债务。之后，由于债权人提起诉讼，人民法院在审理中发现，合伙企业财产只有 30 万元，而债务达 60 万元。

▶ 问题

1. 甲、乙、丙、丁的出资方式是否符合合伙企业法的规定？为什么？
2. 合伙企业是否可以拒绝天山公司的赔偿要求？为什么？
3. 人民法院强制执行丙在合伙企业中的财产份额后，丙是否应退伙？张某是否为新的合伙人？为什么？
4. 合伙企业应如何清偿其债务？
5. 丙是否还应承担合伙企业以前的债务？为什么？
6. 张某是否应承担合伙企业以前的债务？[①]

[①] 财政部会计资格评价中心编：《中级会计资格》，中国财政经济出版社 2005 年版，第 51 页。

第三章

个人独资企业法

❖ **本章学习目标**

理解和把握个人独资企业，掌握个人独资企业的设立条件、个人独资企业事务的管理方式、个人独资企业的解散和清算事务，了解《个人独资企业法》规定的法律责任。

阅读和学完本章后，你应该能够：
◇ 准确把握个人独资企业
◇ 知道如何设立一个个人独资企业
◇ 知道如何处理投资人与其受托或者被聘用管理独资企业人员的关系
◇ 知道如何处理个人独资企业的解散和清算事务
◇ 知道个人独资企业的法律责任，做到守法经营

一、个人独资企业与公司的区别

☞ 〔案例〕

李某系一家企业的职工，近年来企业效益严重下滑，濒临破产，于是想自立门户创建一家个人独资企业，自己也当一回"董事长"。李某认为个人独资企业与公司企业没有什么区别，于是将企业名称定为"兴达食品有限责任公司"，在筹备了几千元资金、几间厂房、生产设备等后，李某遂向所在区的工商局申请登记个人独资企业。区工商局经审查认为，该个人独资企业不能称之为公司，企业名称与其责任形式不符，不符合法律的规定，于是做出不予登记的决定。

（一）个人独资企业的概念

个人独资企业是指依照《个人独资企业法》在中国境内设立，由一个自然人投资，财产为投资人个人所有，投资人以其个人财产对企业债务承担无限责任的经营实体。

（二）个人独资企业与公司的区别[①]

公司是指依照《公司法》成立的，全部资本由股东出资构成，股东以其出资额或所持股份为限对公司承担责任，公司以其全部资产对公司债务承担责任的企业法人，《公司法》规定公司的类型只包括有限责任公司和股份有限公司两种。二者区别如下：

1. 企业法律地位不同。个人独资企业不具有法人资格，公司具有独立的法人资格。所谓法人是依法设立，具有法律人格，独立承担责任的组织。个人独资企业实质是自然人的"放大"，在法律上没有独立的人格，不独立承担责任。

这是二者的根本性区别，从而导致二者的责任形式不同。

2. 投资人责任形式不同。投资人的责任形式，是决定设立何种企业形态的重要问题。一般而言，企业都以该企业的全部财产承担无限责任，尤其是法人型的企业，但在个人独资企业，则是投资人对企业债务承担无限责任。也就是说即使个人独资企业解散、清算后，投资人仍然对个人独资企业的债务承担清偿责任。在公司，出资人、股东通常承担有限责任，即以出资额或所持股份为限对公司债务承担有限责任。

3. 企业财产归属不同。个人独资企业财产为投资人个人所有，个人独资企业的财产通常和投资人个人的财产不分彼此，投资人可以处分企业财产。而在公司，公司对其股东出资及其累积的财产享有法人所有权。股东对公司的具体财产形式如货币资金、厂房等不享有所有权，只对公司享有股权。

4. 企业治理结构不同。个人独资企业治理结构简单，无须设立具有分权特征的公司治理结构——股东会、董事会（或执行董事）、监事会（或监事）。在个人独资企业，投资者、管理者、经营者通常为同一人。个人独资企业可以根据经营的需要，设立相应的管理机构，也可以委托或者聘请他人经营企业。一般而言，重大问题都由投资人自己决定。

① 刘芸、汪琳：《个人独资企业法实务与案例评析》，中国工商出版社2003年版，第5页。

第三章 个人独资企业法

5. 设立条件不同。个人独资企业有且只有一个投资人；公司一般为两个以上的出资人。个人独资企业无最低的注册资本限制；公司有最低注册资本限制，有限责任公司一般为 3 万元。个人独资企业设立程序比较简单；公司设立程序繁杂严格，尤其是公开募集设立的股份公司，设立程序持续几个月。

6. 所得税形式不同。个人独资企业只缴纳个人所得税，而不缴纳企业所得税，这是为了避免双重征税。公司缴纳企业所得税，股东对其所取得的公司红利或股息缴纳个人所得税，实质上双重征税。

在市场经济中，个人独资企业的总体规模虽不如公司，但也有其自身优势，即相对于公司而言，市场进入灵活、退出便利、所需资金较少、规模、行业不受限制等优点。此外，个人独资企业在数量上也有明显的优势。

〔案例回头看〕

本案涉及的主要法律问题是个人独资企业与公司的区别。

个人独资企业与公司都是市场经济主体，了解二者的区别是设立个人独资企业的首要问题。本案中的李某违反了法律规定，将个人独资企业定名为某某公司，当一回"董事长"的想法，混淆了二者的区别，导致设立失败。区工商局做出不予登记的决定是正确的。

二、个人独资企业的设立条件

〔案例〕

李某大学毕业后，没有找到理想工作，想独立创业，开办一家服装厂。因为上大学，家庭积蓄所剩无几，无钱设立公司，只能设立个人独资企业。但不知个人独资企业是否也有最低注册资本的限制，如何去工商局申请设立个人独资企业？

（一）个人独资企业设立的实体条件

根据《个人独资企业法》的规定，设立个人独资企业应当具备以下条件：

1. 投资人为一个自然人。个人独资企业的投资人只能是自然人。个人独资企业是自然人企业，与个体工商户、合伙企业有相似之处。法人与其他组织不得设立个人独资企业。个人独资企业的投资人有且只有一个，此谓之"独资"。

所谓自然人，是指自然规律出生的人。根据《民法通则》的规定，自然人享有民事主体的资格，从出生时起，到死亡时止。投资人除应具有民事主体资格，还

需具备民事行为能力。民事行为能力是指民事行为主体以自己的行为享有民事权利,承担民事义务的能力。根据自然人的生理、智力、精神状况等分为完全民事行为能力人、限制民事行为能力人和无民事行为能力人。无民事行为能力人、限制民事行为能力人不能设立个人独资企业。完全民事行为能力人可以设立个人独资企业,但是,法律亦有所限制,如国家工作人员、"竞业禁止"的人员不得设立个人独资企业。

2. 有合法的企业名称。企业名称是企业据以参加民商事活动,与其他企业区别的标志,没有自己的名称,就不是个人独资企业。名称对个人独资企业有着重要意义。

第一,名称是其参与民事活动的必要条件,只有以自己的名义实施民事活动,才能为自己取得民事权利,承担民事义务。

第二,个人独资企业的名称是其区别于其他企业、公司的标志,是代表个人独资企业的符号。

第三,个人独资企业名称可以作为无形财产转让给其他企业。

第四,个人独资企业名称一经登记,即受法律保护,取得商号权。在一定范围内其他企业不得使用与已登记的个人独资企业名称相同或者容易混淆的名称。个人独资企业名称一般由所在地的行政区划名称、字号、所属行业或经营特点、组织形式组成,如"济南兴达食品厂"。

3. 有投资人申报的投资。这是对投资人出资申报的要求,即投资人申请设立个人独资企业时向登记机关申报的以货币表示的资本总额。

个人独资企业是一个生产经营性实体,从事的是经济活动,投资人只有一个。规定出资是国家对个人独资企业监督管理的要求。个人独资企业虽不像公司那样有最低注册资本的限制,但出资是企业设立和经营的资本保障。企业生产产品、采购原材料、招聘员工、销售、运输产品均需要一定的资金保障。因行业多种多样,同时为鼓励中小投资者,法律没有要求最低注册资本,但要求保证生产经营的实际需要,由登记机关自由裁量,灵活操作。

4. 有固定的生产经营场所和必要的生产经营条件。任何企业都应有生产经营场所,个人独资企业也不例外。生产经营场所,是指个人独资企业进行生产经营等业务活动的处所,如办公场所、营业场所、生产车间、销售网点等。生产经营场所是个人独资企业的立足之地,个人独资企业开展业务活动要采购原材料、生产产品、销售商品或提供服务,应当有一个进行民商事活动的场所。从事临时经营、流动经营和没有固定场所的,一般不得登记为个人独资企业。

必要的生产经营条件,是指个人独资企业开展正常经营业务所需要的条件和设施,这些条件因个人独资企业从事行业和经营范围不同而有所区别,例如,食品加

第三章 个人独资企业法

工企业必须拥有一定数量的资金、厂房车间、工人、原材料、符合卫生条件的生产设备、销售网点等。服务行业的企业要有专门的技术人员、资金、通讯设备等。[①]

5. 有必要的从业人员。企业从事行业和经营范围不同，所需从业人员的技术和数量不同，法律没有做强制要求，只要保证正常的生产经营即可。

（二）个人独资企业设立的程序条件

1. 个人独资企业的登记机关是工商行政管理机关。工商行政管理机关由国家工商行政管理总局、省级工商行政管理局、市级工商行政管理局和县级工商行政管理局四级组成。个人独资企业的登记，由企业所在地的登记机关管辖。个人独资企业大多为中小企业，一般登记机关为市、县工商行政管理局。

此外，按照法律法规规定，设立个人独资企业需经有关部门审批的，还应经有关部门审批。这些部门是个人独资企业的审批部门，但不是登记机关，参见下文2.（5）的介绍。

2. 向登记机关提交的文件。

（1）投资人签署的个人独资企业设立登记申请书。申请书具有统一的格式，由登记机关提供。申请书应当记载以下事项：

第一，个人独资企业的名称，如前述企业名称应当符合法律的规定。

第二，个人独资企业的住所，即从事生产经营及其他活动的场所。住所具有极其重要的法律意义，影响诉讼管辖，诉讼文书送达等问题。主要办事机构所在地是个人独资企业的住所。

第三，投资人的姓名和居所。投资人是出资人、所有者，也是权利义务的主体，是法律责任最终的承担者。投资人的姓名和住所应当与其身份证件相符。

第四，投资人的出资额和出资方式。《个人独资企业法》未规定申报出资的上下限额，因此投资人根据自己的情况申报出资额，个人独资企业以自己个人财产出资或者以家庭共有财产作为个人出资，投资人应当在设立登记上予以注明。因为这将影响到个人投资者将来承担责任的责任财产的范围。

第五，经营范围及方式。经营范围即个人独资企业所要从事行业和项目的种类，如食品、服装等。经营方式，是指登记机关核准登记的经营活动所采用的活动方式或方法。一般有：零售批发、代购代销、自产自销、来料加工、咨询服务等。只要是国家法律、法规不禁止的经营范围和经营方式均可。

（2）投资人的身份证明。投资人的身份证明是指投资人的居民身份证或户籍

① 刘芸、汪琳：《个人独资企业法实务与案例评析》，中国工商出版社2003年版，第42页。

证明，应当提交复印件。此外，还应如实填写个人履历表。

（3）企业住所证明。个人独资企业的住所证明是指个人独资企业住所权属证明，即证明个人独资企业对申请设立登记的企业住所，享有所有权或者使用权的文件，例如：产权证、租赁协议的复印件。

（4）国家工商行政管理总局规定提交的其他文件。国家工商行政管理总局可以根据需要规定投资人提交其他文件，但是，地方各级工商行政管理机关不得做出这样的规定。

（5）有关部门的审批文件。个人独资企业不得从事法律、法规禁止经营的业务；从事法律、法规规定需报经有关部门审批的业务，应当在申请设立登记时提交有关部门的批准文件。例如，《烟草专卖法》第12条规定，开办烟草制品生产企业，必须经国务院烟草专卖行政主管部门批准，取得烟草专卖生产企业许可证，并经工商行政管理部门核准登记。因此，个人申请开办烟草制品独资企业，必须在申请前事先取得烟草行政部门的批准，一般有行业审批文件、专营或专卖审批文件、有关管理部门审批文件。

（6）委托代理人的文件。投资人向登记机关申请个人独资企业设立登记，可以由自己申请办理，也可以委托代理人申请办理。投资人委托代理人负责申请个人独资企业设立登记的，应当向登记机关提交投资人的委托书和代理人的合法证明。

3. 登记机关的处理。登记机关受理后，对符合法定条件的申请，予以核准发照；对条件欠缺的申请，可以要求其补正；对违反法律规定的申请，应当予以驳回。

核准发照后，个人独资企业方可以自己名义从事经营活动。

〔案例回头看〕

本案涉及的主要法律问题是个人独资企业的设立条件。本案中，李某应当根据规定，首先具备上述实体条件：一个自然人投资人即李某自己、有合法的名称、有出资、有经营条件和场所以及必要的从业人员后，再依法律规定申请登记，提交李某签署的登记申请书，登记机关审查后，认为符合条件，则予以核准发照。

三、个人独资企业的事务管理与执行

〔案例〕

2002年5月翁某个人出资开办了一家面粉加工厂，由于他还另外开了一家酒吧，时间和精力都不够，翁某就让工人佟某负责销售和收取货款。2002年8月，佟某家中老母突发疾病送医院救治，但其手头缺钱，于是瞒着翁某，将前几

第三章 个人独资企业法

天收来的还未入账的 10 000 元货款垫付了医药费。佟某又找到其朋友戴某，谎称面粉加工厂是其所开，以加工设备作为抵押，又借得 15 000 元，并立下字据。

两个月后，翁某在核账时，发现佟某有货款未及时入账，便要求他 3 日内交出。佟某无钱可交，就到乡下躲了起来。没几天，戴某来到面粉加工厂讨债。翁某和戴某这才发现他们都被骗了。戴某坚持翁某先替佟某还债，之后再找佟某算账。翁某拒绝先偿债，表示这是佟某个人债务，等佟某回来后由佟某向戴某清偿。双方争执不下，最终诉至法院。①

请问：戴某的主张有无法律根据？

（一）个人独资企业投资人有权选择企业事务管理形式

《个人独资企业法》第 19 条第 1 款规定："个人独资企业投资人可以自行管理企业事务，也可以委托或者聘用其他具有民事行为能力的人负责企业的事务管理。"这一规定表明以下含义：一是个人独资企业的事务可以由投资人自己直接管理，也可以由其他人代为管理，投资人在法律许可的范围内，有权自主决定以什么方式来管理企业的事务。二是其他人经投资人以委托或聘用的方式授予权力，也可以负责企业的事务管理。当然，根据法律的规定，投资人应当和受托人或者被聘用的人签订书面合同，且该合同应当明确委托的具体内容和授予的权力范围。三是受托人或者被聘用的人应当是具有完全民事行为能力的人。民事主体只有具有完全民事行为能力才能以自己的行为参与民事活动，为自己取得民事权利，设定民事义务，从而代理他人为法律行为。

尽管在个人独资企业中，投资人一般都亲自参与企业的日常事务管理，但在当今社会条件下，企业管理越来越专业化、职业化，聘用他人来管理企业，能够提高企业的经营管理水平。

（二）受托或者被聘用管理个人独资企业的人员的义务及法律责任

由于投资人对企业的债务承担无限责任，风险很大，为了防止出现受托人或被聘用人员损害个人独资企业即投资人利益的情况出现，《个人独资企业法》做出了如下的规定：

① 刘芸、汪琳：《个人独资企业法实务与案例评析》，中国工商出版社 2003 年版，第 383 页。

中小企业法律法规五日通

1. 根据该法第19条第3款规定，受托或者被聘用的人员应当履行诚信、勤勉义务，按照与投资人签订的合同负责个人独资企业的事务管理。受托或者被聘用人员的诚信义务，是指以诚实信用的态度对待受托的管理工作。在管理企业的过程中，可能会由于管理人的认知程度和能力的限制以及客观条件的变化而使得管理者出现决策上的失误，但如果管理人真正是按照诚实信用的原则管理事务，由此造成的后果无论好坏，均应由个人独资企业及投资人承担。受托或者被聘用人员的勤勉义务，是指管理人在执行委托事务时应勤奋勉励，尽自己的能力尽可能地将担负的工作做好，不要因为怠于工作，使其承担的事务受损。同时，受托或者被聘用的人还应当依照与投资人签订的合同负责个人独资企业的事务管理，不得擅自超越合同规定的权限执行事务。

2. 根据该法第20条规定，受托或者被聘用的人员不得有下列行为：

（1）利用职务上的便利，索取或者收受贿赂。贿赂行为是肮脏的权钱交易行为，构成该行为必须具备两方面的要件：一是利用职务上的便利，职务成为索取或收受贿赂的前提；二是要谋取不当利益，这种利益与其履行职务所应获得的正当利益有着本质的区别。

（2）利用职务或者工作上的便利侵占企业财产。该行为损害了企业的财产所有权，构成该类行为需要利用职务或者工作便利，还需将企业的财物非法占为己有。

（3）挪用企业的资金归个人使用或者借贷给他人。应该看到，该行为根本不是为了维护企业的利益，或是追求企业利益的最大化，只是通过对资金的使用来满足自己或他人的需要。

（4）擅自将企业资金以个人名义或者以他人名义开立账户存储。这类行为实际是挪用企业资金的一种形式，在实际生活中是经常发生，有比较严重的危害性，应严格禁止。

（5）擅自以企业财产提供担保。以个人独资企业财产提供担保，一旦被担保人不能履行债务，就要以担保财产来履行，这会使企业用于担保的财产处于一种不稳定的状态，增加了企业的风险。因此，如要以企业财产设置担保，必须经投资人同意，否则为法律所禁止。

（6）未经投资人同意，从事与本企业相竞争的业务。这是有关"竞业禁止"的规定，受托或者被聘用的人执行企业职务，熟悉企业内部情况，如果从事与本企业相同或近似的业务，则形成的竞争关系有悖公平原则。

（7）未经投资人同意，同本企业订立合同或者进行交易。这是有关自营禁止的规定，受托或者被聘用的人执行企业职务，如果自己同本企业订立合同或者进行交易，必然面临角色冲突，追求各自利益的最大化必然会使当事人处于两难境地，因此法律做出如此规定。

第三章　个人独资企业法

(8) 未经投资人同意，擅自将企业商标或者其他知识产权转让给他人使用。知识产权是无形财产，可以用作对企业的出资，为企业创造较高的效益。特别是在如今的知识经济时代，知识产权能为企业带来巨大的收益，因此法律严格禁止受托事务管理人从事这样的行为。

(9) 泄露本企业的商业秘密。商业秘密是一种新型的财产权，具有很大的经济价值，对其保护的严密程度直接决定了一个企业的成功与否。受托人有义务保护个人独资企业的商业秘密。

(10) 法律、行政法规禁止的其他行为。这是一条兜底条款，除上述几种行为外，受托或者被聘用的人还不得从事损害个人独资企业利益的其他行为。

3. 受托或者被聘用管理个人独资企业的人员的法律责任，包括民事责任和刑事责任。《个人独资企业法》第40条规定，受托或者被聘用的人员违反第20条规定，侵犯个人独资企业财产权益的，责令退还侵占的财产；给企业造成损失的，依法承担赔偿责任；有违法所得的，没收违法所得；构成犯罪的，依法追究刑事责任。

(三) 个人独资企业的投资人对受托人或者被聘用的人员职权的限制是否可以对抗善意第三人

投资人与受托人或者被聘用的人之间的关系属于企业的内部法律关系，由双方签订的合同加以确认和规范。受托人或者被聘用的人员的职权限制，通常在合同中予以明确，受托人或者被聘用的人员在对外经营活动中应严格按照合同规定的职权进行活动。投资人与受托人或者被聘用的人之间的人身信赖关系使投资人要承担受托人或者被聘用的人员对外交易的法律责任。当受托人或者被聘用的人超越职权进行活动时，投资人因其使用人员的过错承担相应责任，投资人不得以任何理由对抗没有过错的善意第三人。所谓善意第三人，是指第三人在与个人独资企业的交易中，没有从事与委托人或受托人串通损害个人独资企业或投资人利益的行为。

〔案例回头看〕

本案所涉及的法律问题主要是个人独资企业的事务管理与执行。

在本案中，投资人翁某由于另外经营着酒吧，时间和精力有限，故聘用佟某来管理企业的事务。但是佟某擅自将企业的货款用于个人事务，又擅自将企业财产对外抵押，违背了诚实信用原则，其行为已严重侵害了面粉加工厂的权益，翁某有权责令他退还侵占的财产，赔偿由此造成的损失。

在本案当中，戴某的抵押权能否实现，要看其与佟某订立合同时，是否明知

佟某的真实情况。如果他知道佟某只是雇员，财产不是佟某所有，那么他在主观上接受该设备作为抵押是"恶意"的，他无权要求实现抵押权。如果佟某有理由让戴某相信佟某有权处置该财产，则面粉加工厂应承担该抵押合同的责任。投资人对被聘用人的职权限制，不得对抗善意第三人。当然，抵押权能否实现还与《担保法》的相关规定有密切关系，如抵押合同是否有效等。

四、个人独资企业的解散和清算

☞〔案例〕

刘某于2002年5月25日设立一个人独资企业，投资20万元进行饲料的销售。2002年7月，刘某销售的一批猪饲料，造成某养猪专业户李某的12头猪死亡。李某要求其赔偿时遭到拒绝。李某向当地的工商局反映，同时起诉到人民法院。

经工商部门调查，12头猪死亡的原因是使用了某县饲料加工厂生产的猪饲料精所致。该猪饲料精无生产合格证，经有关技术部门化验认为含氟量高，属不合格产品。经查，刘某销售的其他饲料，如鸡饲料、牛饲料等均为无产地、无厂家名称的商品，属于不合格商品。以前该企业就因销售过不合格产品被工商部门罚款，工商部门最后做出吊销营业执照的决定。[1]

请问：工商部门的处理是否正确？

（一）个人独资企业的解散

个人独资企业的解散是相对于个人独资企业的设立而言的，是指个人独资企业因某些法律事由的发生而使其经营资格归于消灭的行为。个人独资企业因设立而取得经营资格，因解散而终止其经营资格。个人独资企业解散后，其经营资格随即丧失，原投资人不得再以个人投资企业名义对外从事生产经营活动。

由于个人独资企业的解散直接影响到企业债权人和债务人的切身利益，因此必须具备法定事由或原因。根据《个人独资企业法》第26条的规定，个人独资企业有下列情形之一时，应当解散：

1. 投资人决定解散。个人独资企业是由投资人一人所有的业主制企业，既然允许投资人自愿设立个人独资企业，也就应当允许投资人在不违反法律规定的前提

[1] 刘亚天、李美云：《经济法原理与案例解析》，人民法院出版社2000年版，第207页。

第三章 个人独资企业法

下自主决定是否解散企业。因此，法律确认投资人决定解散企业是个人独资企业解散的法定情形之一，一旦投资人做出解散的决定，即具有法律效力。一般而言，投资人决定解散个人独资企业，可能是由于以下的原因：

（1）个人独资企业设立的目的已经实现。例如，如果是一次性经营某事业或为某事业服务，则该项事业结束，设立个人独资企业的目的即达到。设立的目的既已达到，个人独资企业就无存在的必要，投资人自然会决定解散。

（2）个人独资企业设立的目的无法实现。例如，因为国家政策调整，个人独资企业所从事的业务为国家法律、行政法规所禁止。个人独资企业的目的无法达到，企业即失去存在价值，自然投资人可能决定解散。

（3）因其他原因使投资人决定解散。如投资人准备将个人独资企业解散后所得的全部资产作其他投资；也可能投资人因健康因素不想再从事营业活动等。

2. 投资人死亡或者被宣告死亡，无继承人或者继承人决定放弃继承。投资人自然死亡是投资人生理生命的终结；投资人被宣告死亡是指投资人下落不明满4年或者意外事故下落不明从事故发生之日起满2年的，利害关系人可以向人民法院申请宣告投资人死亡。根据法律的规定，可以具体分为下面四种情况：

（1）投资人死亡后，没有继承人继承；

（2）投资人被宣告死亡后，没有继承人继承；

（3）投资人死亡后虽有继承人，但继承人放弃继承；

（4）投资人被依法宣告死亡后虽有继承人，但继承人放弃继承。

在上述四种情况下，投资人死亡或者被宣告死亡后，没有人依法继承，所以，个人独资企业只能依法解散，清偿企业的债务。

3. 被依法吊销营业执照。吊销营业执照是对个人独资企业违法行为的一种严厉的行政处罚措施，一旦个人独资企业被依法吊销营业执照，表明个人独资企业作为经营主体的资格已丧失，应当解散。《个人独资企业法》规定了以下3种情况，情节严重的，工商行政管理机关可以吊销个人独资企业的营业执照，从而依法解散企业：

（1）根据第33条规定，提交虚假文件或者采取其他欺骗手段取得企业登记的，责令改正，处以5 000元以下的罚款；情节严重的，并处吊销营业执照；

（2）根据第35条规定，涂改、出租、转让营业执照的，责令改正，没收违法所得，处以3 000元以下的罚款；情节严重的，并处吊销营业执照；

（3）根据第36条规定，个人独资企业成立后无正当理由超过6个月未开业的，或者开业后自行停业连续6个月以上的，吊销营业执照。

4. 法律、行政法规规定的其他情形。在一定情况下，工商管理机关也可以依据工商管理等其他有关法律、行政法规，如《环境保护法》等的规定，吊销个人独资企业的营业执照。这也是为了防止上述列举不尽而做出的兜底性规定。

（二）个人独资企业的清算

当个人独资企业因出现法定的解散事由而宣告解散后，为了终结个人独资企业现存的各种法律关系，必须依法对个人独资企业的财产进行清理，收回债权、清偿债务，所以个人独资企业清算就是依法清理个人独资企业债权债务的行为。

1. 个人独资企业清算的方式。根据《个人独资企业法》第 27 条第 1 款规定："个人独资企业解散，由投资人自行清算或者由债权人申请人民法院指定清算人进行清算。"

（1）投资人自行清算。个人独资企业是投资人一人投资的企业，其财产为投资人个人所有，不存在其他投资人，因此，投资人本人当然可以自行清算。因投资人承担的是无限责任，由其自行清算对债权人权益的保护也能得到落实。

（2）债权人申请人民法院指定清算人进行清算。个人独资企业解散清算，直接关系到债权人的利益。债权人出于各种考虑，可以不由投资人自行清算，而要求由法院指定清算人进行清算。虽然法律未对个人独资企业清算人的资格做出规定，但一般可以认为清算人为注册会计师、律师等专业人员。

2. 通知和公告。出于对企业债权人合法利益的保护，法律特别规定个人独资企业一经宣告解散，要及时通知债权人，促使债权人申报债权。根据《个人独资企业法》第 27 条第 2 款规定，清算通知的方式主要有以下几种：

（1）投资人自行清算的，应当在清算前 15 日内书面通知债权人；对于投资人无法通知的债权人，投资人应当予以公告，通过公告，使债权人申报债权。如需公告，一般通过报纸发布，且应选择发行量较大、企业的债权人经常看或者通常能看到的报纸。

（2）由人们法院指定清算人的，法律没有规定具体的通知方式，清算人可参照上述有关规定办理。

3. 债权申报。收到清算通知或看到公告之后，债权人或其代理人应在规定的时间内向投资人或清算人申报债权，请求获得清偿。及时申报债权，既是债权人保证自己能够依法受偿的基础，也是防止清算程序久拖不决的一种措施。当然，债权人申报债权应当有时间限制，即债权人收到通知之日起 30 日内或是未收到通知的应当在公告之日起 60 日内，向投资人或清算人申报其债权。另外，根据该法第 28 条规定，债权人在清算期间未按期申报债权的，只要在 5 年内提出清偿的要求，企业的投资人就仍然还有义务予以清偿。

4. 债务的清偿。个人独资企业解散后，原投资人对个人独资企业存续期间的债务仍应承担偿还责任。这就是说个人独资企业虽已解散，但投资人在企业存续期

第三章 个人独资企业法

间已从个人独资企业中获得了一定的经济利益,原投资人基于权利义务相一致的原则,仍应对企业存续期间的债务承担偿还责任。由于个人独资企业的投资人承担的是无限清偿责任,因此个人独资企业财产不足以清偿债务时,投资人应以其个人的其他财产予以清偿。但是,债权人在5年内未向债务人提出偿债请求的,该责任消灭。

5. 清偿顺序。个人独资企业解散的,财产应当按照下列顺序清偿:

(1) 所欠职工工资和社会保险费用;

(2) 所欠税款;

(3) 其他债务。

清算期间,个人独资企业不得开展与清算目的无关的经营活动。在按规定清偿债务前,投资人不得转移、隐匿财产。

6. 办理注销登记。个人独资企业清算结束后,投资人或清算人应当在法定时间内到登记机关办理注销登记。依据《个人独资企业法》第32条的规定,个人独资企业清算结束后,投资人或法院指定的清算人应当编制清算报告,并于15日内到登记机关办理注销登记。注销登记是企业终止经营活动后,必须办理的一种企业终结手续,对企业来说是一种法定必须办理和履行的义务。正如个人独资企业的设立以登记机关予以办理设立登记为前提,个人独资企业的消灭也以登记机关注销其企业登记为最终依据。

〔案例回头看〕

本案主要涉及个人独资企业的解散和清算问题。

从本案中看,刘某所设立的独资企业销售饲料,但其销售的饲料却属于不合格产品。刘某为了牟利而违法经营,造成他人财产损失,工商部门针对其违法情况做出吊销其营业执照的决定是正确的。

尽管本案例中,未提及企业的清算问题,但当个人独资企业因出现法定的解散事由而解散后,清算是必然和必须的。根据上述对有关清算问题的阐释,该个人独资企业需要在解散时按法定顺序清偿债务,承担责任,依法办理注销登记。

五、个人独资企业的法律责任

〔案例〕

某个人独资企业2003年8月成立,主要从事食品批发零售。2004年5月20日该企业伪造营业执照,以有限责任公司的名义与某公司签订了购销服装的合同。后来该企业由于超出经营范围,没有能力履行合同,被对方起诉到法院,并

向工商部门举报。工商部门受理此案后进行调查，认为情况属实，对其做出责令改正、罚款2 000元的行政处罚。

请问：工商部门的处理是否正确？

（一）个人独资企业的法律责任

根据《个人独资企业法》第五章的规定，涉及个人独资企业的法律责任中的行政责任和刑事责任的规定主要有：

1. 违反《个人独资企业法》规定，提交虚假文件或采取其他欺骗手段，取得企业登记的，责令改正，处以5 000元以下的罚款；情节严重的，并处吊销营业执照。

2. 违反《个人独资企业法》规定，个人独资企业使用的名称与其在登记机关登记的名称不相符合的，责令限期改正，处以2 000元以下的罚款。

3. 涂改、出租、转让营业执照的，责令改正，没收违法所得，处以3 000元以下的罚款；情节严重的，吊销营业执照。

伪造营业执照的，责令停业，没收违法所得，处以5 000元以下的罚款。构成犯罪的，依法追究刑事责任。

4. 个人独资企业成立后无正当理由超过6个月未开业的，或者开业后自行停业连续6个月以上的，吊销营业执照。

5. 违反《个人独资企业法》规定，未领取营业执照，以个人独资企业名义从事经营活动的，责令停止经营活动，处以3 000元以下的罚款。

个人独资企业登记事项发生变更时，未按《个人独资企业法》规定办理有关变更登记的，责令限期办理变更登记；逾期不办理的，处以2 000元以下的罚款。

6. 个人独资企业违反《个人独资企业法》规定，侵犯职工合法权益，未保障职工劳动安全，不缴纳社会保险费用的，按照有关法律、行政法规予以处罚，并追究有关责任人员的责任。

7. 个人独资企业及其投资人在清算前或清算期间隐匿或转移财产，逃避债务的，依法追回其财产，并按照有关规定予以处罚；构成犯罪的，依法追究刑事责任。

（二）投资人的行政、刑事和民事法律责任

1. 投资人在清算前或清算期间隐匿或转移财产，逃避债务的，依法追回其财产，并按照有关规定予以处罚；构成犯罪的，依法追究刑事责任。

2. 投资人违反《个人独资企业法》规定，应当承担民事赔偿责任和缴纳罚款、罚金，其财产不足以支付的，或者被判处没收财产的，应当先承担民事赔偿责任。

第三章 个人独资企业法

（三）委托人或聘用人员的民事、行政和刑事法律责任

投资人委托或者聘用的人员违反《个人独资企业法》第20条规定，侵犯个人独资企业财产权益的，责令退还侵占的财产；给企业造成损失的，依法承担赔偿责任；有违法所得的，没收违法所得；构成犯罪的，依法追究刑事责任。

（四）登记机关及其工作人员的行政和刑事法律责任

登记机关对不符合《个人独资企业法》规定条件的个人独资企业予以登记，或者对符合《个人独资企业法》规定条件的企业不予登记的，对直接责任人员依法给予行政处分；构成犯罪的，依法追究刑事责任。

登记机关的上级部门的有关主管人员强令登记机关对不符合《个人独资企业法》规定条件的企业予以登记，或者对符合《个人独资企业法》规定条件的企业不予登记的，或者对登记机关的违法登记行为进行包庇的，对直接责任人员依法给予行政处分；构成犯罪的，依法追究刑事责任。

（五）其他人员和单位的法律责任

任何单位和个人不得违反法律、行政法规的规定，以任何方式强制个人独资企业提供财力、物力、人力；对于违法强制提供财力、物力、人力的行为，个人独资企业有权拒绝。违反法律、行政法规的规定强制个人独资企业提供财力、物力、人力的，按照有关法律、行政法规予以处罚，并追究有关责任人员的责任。

〔案例回头看〕

本案涉及的主要法律问题是个人独资企业的法律责任。

本案中，个人独资企业伪造营业执照，超出经营范围，工商局责令限期改正，处以2 000元以下的罚款是正确的。

本章小结

本章讨论了个人独资企业与公司的区别，在比较中准确把握个人独资企业；详细介绍了个人独资企业设立的实体条件和程序条件；个人独资企业的事务管理和执

行，关键是把握对受托或者被聘用管理独资企业人员的限制及其效力，即该限制不能对抗善意第三人；个人独资企业的解散原因、清算程序以及法律责任。

▶ 思考题

1. 简述个人独资企业与公司的区别。
2. 简述个人独资企业的设立条件。
3. 如何理解个人独资企业的事务管理与执行？

▶ 案例应用

某水泥厂是唐某的个人独资企业，在2002～2003年多次向东风公司购买原料，到2003年8月，共欠货款6万元。在支付3万元后，投资人唐某以水泥厂名义与东风公司于2003年10月达成还款计划，约定余款于2004年6月前还清。

2003年11月10日，唐某与李某达成转让协议，唐某决定将水泥厂转让给李某，协议约定：（1）水泥厂所发生的债权债务均由李某承担；（2）李某自签字之日起享有经营权。协议签订当日，即在工商部门办理了企业投资人变更登记。

后来，东风公司依还款计划要求被告水泥厂偿还到期债务，但李某以投资人变更为由拒绝偿还。东风公司诉至人民法院，要求水泥厂承担到期债务的清偿责任，后又追加唐某为被告。

▶ 问题

转让后，水泥厂的债务由谁偿还？

第四章

企业破产法

❖ **本章学习目标**

理解破产制度实际上包括破产清算程序、和解程序和重整程序，了解破产债权、破产财产的内容，把握破产法上的诸权利如别除权、抵销权、取回权。应当说明的是，本章的内容是根据我国2006年新颁布的《企业破产法》写作的，但是因为该法要到2007年6月1日方生效，尚未有人民法院根据新法裁判的案例，故本书中案例只能选自人民法院依照此前的破产法律制度进行的裁判，但我们都从新法规定的角度进行了重新分析。

阅读和学完本章后，你应该能够：
◇ 了解破产与一般民事诉讼执行程序的不同
◇ 知道破产清算的原因、重整的原因以及二者的不同
◇ 应对"假破产，真逃债"的方法是，主张债务人特定期间内的行为可撤销或者无效
◇ 知道破产法中的诸权利如别除权、抵销权、取回权等
◇ 认识破产法上的两个法定机构破产管理人及债权人会议，并不把二者混淆
◇ 把握破产程序

一、破产申请的提出与受理

☞ 〔案例〕

某市中外合资家用电器有限公司由中方的某市家用电器工业公司、中国银行某国际信托咨询公司和原法国某家用电器有限公司共同投资，三方均按照合同约定交纳了各自的出资，1987年7月27日公司开业，1988年初正式投产，主要生

产全自动洗衣机。企业经过两年的快速成长之后，因为成本高，贷款过多，效益不理想，至1989年下半年、该合资家用电器公司又遇到产品销售困难、市场变动、流动资金短缺等严重情况。应外方请求，董事会决议通过，1989年12月12日经某市对外贸易经济委员会的批准，该公司终止合营合同，进行清算。到1990年7月31日清算结束，该公司负债合计6 502.5万元，资产账面价值为3 696.3万元，已经资不抵债。1991年8月1日，该合资家用电器公司的债权人中国银行某市分行向人民法院申请该公司破产。

请问：人民法院是否可以受理？

（一）破产的概念和特征

1. 破产的概念。破产是在债务人不能清偿到期债务时，由法院主持强制执行其全部财产，公平清偿全体债权人的法律制度。就破产的性质来说，乃是一种法律规定的债务清偿的特殊手段，其目的在于通过破产的程序使债权人获得公平受偿、保护债权人的合法权益。因为这时在债务人的有限责任财产上存在着多数债权，而且该责任财产小于应偿还的债务，必须通过破产法律制度使这些债权能按比例地得到公平偿还，不能说谁先要求，或者说谁先采取措施谁就得到完全清偿，而后到的只能使自己的债权化为乌有。

上述定义是关于狭义的破产的概念。广义的破产制度包括破产清算程序、和解程序和重整程序三个主要构成部分。破产清算是让企业倒闭，在法律上宣告企业死刑，但是企业倒闭必然带来工人失业，对社会稳定不利，故有必要对企业采取挽救措施，故先后出现了和解制度与重整制度。关于和解制度和重整制度，后文详述，这里主要介绍破产清算制度。

2. 破产的特征。我们讲某一个事物或某一项制度的特征，总是将它和相近的事物或制度相比较而言，这里我们通过把破产制度与同样是解决债务纠纷的民事诉讼和执行制度相比，认识破产清算制度。

（1）民事诉讼与执行中的债务人通常具有清偿能力，故强调债务人的自动履行，并在必要时强制其履行。而破产程序中的债务人已丧失清偿能力，其对个别债权人的自动履行违背对全体债权人公平清偿的原则，是为法律所限制的。

（2）民事诉讼与执行是为了个别债权人的利益而进行的，而破产程序则是为全体债权人利益进行的，前者的目的是债的履行，而后者则更强调在债权人间的公平履行以及对债务人正当权益的维护。

（3）破产程序是对债务人全部财产与经济关系的彻底清算，在做出破产宣告的情况下，将终结债务人的经营业务，并使其丧失民事主体资格。而民事执行不涉

第四章 企业破产法

及民事主体资格问题,其执行范围仅限于债务人的相关财产。①

3. 我国破产法律制度概述及其适用范围。我国自 1988 年 11 月 1 日起即正式实施《中华人民共和国企业破产法(试行)》,但是其仅适用于国有企业的破产,1991 年 4 月 9 日施行的《中华人民共和国民事诉讼法》第 19 章中有关于"企业法人破产还债程序"的规定,适用于非国有企业法人的破产,最高人民法院也颁布了相关司法解释,即 1991 年 11 月 17 日最高人民法院发布的《关于贯彻执行〈中华人民共和国企业破产法(试行)〉若干问题的意见》、1992 年 7 月 14 日最高人民法院法发布的《关于适用〈中华人民共和国民事诉讼法〉若干问题的意见》、2002 年 7 月 18 日最高人民法院发布的《关于审理企业破产案件若干问题的规定》,另外国务院也发布了行政法规,即 1994 年 10 月国务院发布的《关于在若干城市试行国有企业破产有关问题的通知》和 1997 年 3 月 3 日国务院发布的《国务院关于在若干城市试行国有企业兼并破产和职工再就业有关问题的补充通知》。但是随着我国市场经济体制的建立,这些法律、法规和司法解释已远远不能适应经济社会发展的需要,为此,2006 年 8 月 27 日,我国对破产法进行了重大修改,修改后的《中华人民共和国企业破产法》(以下简称《破产法》)于 2007 年 6 月 1 日起施行。

新颁布的企业破产法律规范统一适用于所有企业法人的破产,但也仅限于企业法人适用《破产法》,其他非法人企业不适用《破产法》。具体地说就是,一是该法统一适用于所有的企业法人,不论该法人的所有制性质;二是企业法人是具有破产能力的惟一主体。由于我国目前个人信用体系还不健全,尚无有效手段防止个人借破产之机隐匿财产、逃避债务,因此《破产法》并未赋予自然人破产能力。

(二)破产界限

破产界限是法院据以宣告债务人破产的法律标准,也称为破产原因。

在世界范围内,破产原因的立法方式主要有两种:一是列举主义,即将构成破产程序开始的各种原因一一列举;二是概括主义,即将破产程序开始的原因作概括性规定。《破产法》第 2 条采取了概括主义方式,将破产清算的原因规定为"企业法人不能清偿到期债务,并且资产不足以清偿全部债务或者明显缺乏清偿能力。"将重整程序的原因概括为:具有上述破产原因,或者有明显丧失清偿能力可能,也就是说重整程序的原因比破产清算的原因更宽松,表明重整程序具有积极预防企业破产清算,挽救企业命运的目的。

所谓不能清偿到期债务,是指债务人对请求偿还的到期债务,不能以财产、信

① 财政部会计资格评价中心编:《经济法:中级会计资格》,中国财政经济出版社 2005 年版,第 125 页。

用等任何方法偿还,并且在相当时期内持续的状态。所谓资产不足以清偿全部债务,又称"资不抵债"或者"债务超过",是指债务人的资产不足以偿付其现有债务的状态。"明显缺乏清偿能力"并无确切的内涵,主要是指企业长期亏损、扭亏无望等情形,虽然资产可能略大于负债,但实际上已经丧失了清偿全部债务的能力。在破产清算的原因上,《破产法》采取了多元标准,即要求同时具备"不能清偿"和"资不抵债"或"明显缺乏清偿能力"。

重整原因比破产清算的原因有所扩大,如果具有破产清算的原因,当然可以开始重整程序,但即使尚未发生不能清偿和资不抵债的客观事实,只要有明显丧失清偿能力可能的,也可以开始重整程序。

(三) 破产申请的提出

提出破产申请,应当采用书面形式向有管辖权的人民法院提出。破产案件由债务人所在地人民法院管辖。债务人所在地,是指企业主要办事机构所在地。基层人民法院一般管辖县、县级市或区的工商行政管理机关核准登记的国有企业的破产案件;中级人民法院一般管辖地区、地级市(含本级)以上工商行政管理机关核准登记的国有企业的破产案件。

依据《破产法》的规定,在我国具有破产清算申请人资格的有债务人、债权人和依法负有清算责任的人三种民事主体。

1. 债务人提出申请(自愿破产)。根据《企业破产法》第7条的规定,当企业法人出现《破产法》第2条关于破产原因的规定时,即不能清偿到期债务,并且资产不足以清偿全部债务,或者明显缺乏清偿能力的,可以直接向人民法院提出破产清算的申请。

2. 债权人提出申请(非自愿破产)。债权人的破产申请在两个方面有别于债务人申请,一是申请条件简单,由于债权人难以清楚了解债务人的具体财务状况,更无法将债务人的资产与负债情况加以比较,因此债权人只要债务人有不能清偿到期债务的情况,就可以提出破产清算申请,而无须证明债务人是否资不抵债。所以,这里提出破产申请的原因和前述破产原因有联系,但不能等同。二是在申请目的上,债权人只能申请对债务人重整或破产清算,而不能申请同债务人和解,和解申请只能由债务人提出。

3. 依法负有清算责任的人。这种申请只出现在企业法人解散清算过程中。根据《公司法》的规定,公司因章程规定、股东会决议、依法被吊销营业执照等原因而解散的,应当及时组成清算组进行清算。有限责任公司的清算组由股东组成,股份有限公司的清算组由董事或者股东大会确定的人员组成。逾期不成立清算组进

第四章 企业破产法

行清算的，债权人可以申请人民法院指定有关人员组成清算组进行清算。清算组在清理公司财产、编制资产负债表和财产清单后，发现公司财产不足清偿债务的，应当依法向人民法院申请宣告破产。这种申请特点有两个：一是提出申请是清算组的法定义务；二是申请的目的仅限于破产清算。

4. 破产申请应当提交的材料。债权人向人民法院提出破产申请，应当提交破产申请书和有关证据。这里的债权人可以是企业法人，也可以是独资企业、合伙企业或者自然人。如果债权人是企业，应由其法定代表人或法定代表人的委托人提出破产申请，如果债权人是个人，必须是具有完全民事行为能力的人。破产申请书应当载明下列事项：申请人、被申请人的基本情况；申请目的；申请的事实和理由；人民法院认为应当载明的其他事项。

如果是债务人提出申请的即债务人自愿破产，除了上述破产申请书外，还应当向人民法院提交财产状况说明、债务清册、债权清册、有关财务会计报告、职工安置预案以及职工工资的支付和社会保险费用的缴纳情况。这里的债务人，根据前述《破产法》的适用范围的规定，只能是企业法人。破产申请事关重大，债务人必须依照章程，由董事会或者股东大会决定，并要听取职工代表和工会的意见。

人民法院受理破产申请前，申请人可以请求撤回申请。

（四）破产案件的受理

1. 人民法院对破产申请的处理。对于债权人提出的破产申请，人民法院应当自收到申请之日起5日内通知债务人。债务人对申请有异议的，应当自收到人民法院的通知之日起7日内向人民法院提出。人民法院应当自异议期满之日起10日内裁定是否受理。这里异议期的规定是为了防止债权人利用债务人惧怕破产宣告的心理，在债权无法获得清偿时，以向法院提出破产申请来要挟债务人，滥用破产申请权。

除了上述情形外，对于债务人提出的破产申请，人民法院应当自收到破产申请之日起15日内裁定是否受理。

有特殊情况需要延长上述规定的裁定受理期限的，经上一级人民法院批准，可以延长15日。

对于申请人的破产申请，可能出现两种结果，即法院裁定受理与裁定不受理。

第一种情况，人民法院受理破产申请的，债务人的应当自裁定做出之日起5日内送达申请人。但是由债权人提出申请的，由于直接涉及债务人生死存亡的命运，人民法院还应当自裁定做出之日起5日内送达债务人。债务人应当自裁定送达之日起15日内，向人民法院提交财产状况说明、债务清册、债权清册、有关财务会计

报告以及职工工资的支付和社会保险费用的缴纳情况，这些材料如果是债务人自愿破产的，如前破产申请应当提交的材料所述，则已经在债务人提交破产申请时提交过了。根据《破产法》第13条的规定，人民法院裁定受理破产申请的，应当同时指定管理人，以保证债务人财产的安全和完整。

第二种情况，人民法院裁定不受理破产申请的，应当自裁定做出之日起5日内送达申请人并说明理由。申请人对裁定不服的，可以自裁定送达之日起10日内向上一级人民法院提起上诉。

另外，人民法院受理破产申请后至破产宣告前，经审查发现债务人不符合本法第2条规定情形的，可以裁定驳回申请。申请人对裁定不服的，可以自裁定送达之日起10日内向上一级人民法院提起上诉。

注意，这里《破产法》关于裁定可否上诉的规定，符合《民事诉讼法》第140条关于裁定效力的规定，也是《破产法》里仅有的两处可以对法院裁定进行上诉的规定。对于法院在破产程序中的其他裁定，当事人没有对其上诉的权利，而是直接发生法律效力，至多可以向人民法院申请复议，但是复议期间不停止裁定的执行，如《破产法》第66条的规定。

2. 通知和公告。人民法院应当自裁定受理破产申请之日起25日内通知已知债权人，并予以公告。通知和公告应当载明下列事项：申请人、被申请人的名称或者姓名；人民法院受理破产申请的时间；申报债权的期限、地点和注意事项；管理人的名称或者姓名及其处理事务的地址；债务人的债务人或者财产持有人应当向管理人清偿债务或者交付财产的要求；第一次债权人会议召开的时间和地点；人民法院认为应当通知和公告的其他事项。

3. 破产案件受理的法律效力。

（1）对债务人的有关人员的效力。这里的人员主要指债务人的法定代表人，经人民法院决定，可以包括企业的财务管理人员和其他经营管理人员。自人民法院受理破产申请的裁定送达债务人之日起至破产程序终结之日，这些人员承担下列义务：妥善保管其占有和管理的财产、印章和账簿、文书等资料；根据人民法院、管理人的要求进行工作，并如实回答询问；列席债权人会议并如实回答债权人的询问；未经人民法院许可，不得离开住所地；不得新任其他企业的董事、监事、高级管理人员，这种规定和《公司法》中关于董事、监事、高级管理人员的任职资格和条件是相一致的。

（2）对债务人的约束。破产案件受理后，债务人不得对个别债权人清偿，所谓的个别清偿无效。

（3）对其他人的约束。人民法院受理破产申请后，债务人的债务人或者财产持有人应当向管理人清偿债务或者交付财产。如果故意违反上述规定向债务人清偿

第四章 企业破产法

债务或者交付财产，使债权人受到损失的，不免除其清偿债务或者交付财产的义务。

（4）对其他民事程序的效果。破产制度的优势和特色之一是对债务总括的清理，防止个别清偿，因此，债务人一旦进入破产程序，其他民事执行程序要中止，体现了破产程序的优先效力。主要表现为：

第一，人民法院受理破产申请后，有关债务人财产的保全措施应当解除，执行程序应当中止。

第二，人民法院受理破产申请后，已经开始而尚未终结的有关债务人的民事诉讼或者仲裁应当中止；在管理人接管债务人的财产后，该诉讼或者仲裁继续进行。

第三，人民法院受理破产申请后，有关债务人的民事诉讼，只能向受理破产申请的人民法院提起。

（五）债权申报

债权申报，是指债权人在破产程序开始后的法定期间内，向法院指定的机关主张并证明债权，以明确参加破产程序的意思表示。债权申报是破产程序中的一项重要制度，通常情况下，债权申报是债权人参加破产程序并行使权利的前提，但《破产法》为了充分保护企业职工的合法权益，规定债务人所欠职工的工资和医疗、伤残补助、抚恤费用，所欠的应当划入职工个人账户的基本养老保险、基本医疗保险费用，以及法律、行政法规规定应当支付给职工的补偿金，不必申报，由管理人调查后列出清单并予以公示。职工对清单记载有异议的，可以要求管理人更正；管理人不予更正的，职工可以向人民法院提起诉讼。

1. 破产债权。破产债权是指在人民法院受理破产申请时对债务人享有的、能够通过破产程序公平受偿的财产请求权。它源于民法上的债权。破产债权原则上应基于破产申请受理前的原因而成立，但作为例外，法律也承认某些成立于破产申请受理之后的债权为破产债权，如下述因票据产生的债权。

破产债权的范围非常广泛，除了一般破产债权之外，《破产法》还对一些特殊的破产债权的申报做出了专门规定，这些特殊债权包括：

第一，未到期的债权，在破产申请受理时视为到期。

第二，附条件、附期限的债权和诉讼、仲裁未决的债权，债权人可以申报。所谓附期限的债权，是指以将来特定时间的届至决定其生效或失效的债权。所谓附条件的债权，是指以将来不确定事实的成就与不成就决定生效或失效的债权。

第三，连带债权。连带债权人可以由其中一人代表全体连带债权人申报债权，也可以共同申报债权。

第四，保证人及连带债务人的求偿权。债务人的保证人或者其他连带债务人已

经代替债务人清偿债务的,以其对债务人的求偿权申报债权。债务人的保证人或者其他连带债务人尚未代替债务人清偿债务的,以其对债务人的将来求偿权申报债权。但是,债权人已经向管理人申报全部债权的除外。

第五,债权人对连带债务人的债权。连带债务人数人被裁定适用破产程序的,其债权人有权就全部债权分别在各破产案件中申报债权。

第六,管理人或者债务人依照《破产法》规定解除合同的,对方当事人以因合同解除所产生的损害赔偿请求权申报债权。

第七,受托人处理委托事务所生的请求权。债务人是委托合同的委托人,被裁定适用本法规定的程序,受托人不知该事实,继续处理委托事务的,受托人以由此产生的请求权申报债权。

第八,因票据关系产生的债权。债务人是票据的出票人,被裁定适用本法规定的程序,该票据的付款人继续付款或者承兑的,付款人以由此产生的请求权申报债权。

2. 债权申报的程序规则。

(1) 申报期限。人民法院受理破产申请后,应当确定债权人申报债权的期限。债权申报期限自人民法院发布受理破产申请公告之日起计算,最短不得少于30日,最长不得超过3个月。具体期限由法院在法定期限范围内酌情确定。

(2) 受理申报的机关及其职责。根据《破产法》规定,债权申报由管理人受理。管理人收到债权申报材料后,应当登记造册,对申报的债权进行审查,并编制债权表。管理人主要是对债权申报的真实性作初步的审查,并无最终判断权。债权表和债权申报材料由管理人保存,供利害关系人查阅。

(3) 申报方式。债权申报应当采用书面形式,说明债权的数额和有无财产担保,并提交有关证据。申报的债权是连带债权的,应当说明。

(4) 逾期未申报的后果。债权申报属于程序法上的制度,它体现了破产程序概括执行的特征,但在理论上债权人的实体权利并不因逾期未申报而消灭,因此,当债权人未在申报期限内申报债权时,应当给予适当的救济,《破产法》规定:在人民法院确定的债权申报期限内,债权人未申报债权的,可以在破产财产最后分配前补充申报;但是,此前已进行的分配,不再对其补充分配。为审查和确认补充申报债权的费用,由补充申报人承担。

债权人未依照规定申报债权的,不得依照《破产法》规定的程序行使权利。

(5) 债权确认和异议处理。记载在债权表中的债权只由管理人进行过初步的审查,其真实性尚不确定,法院对债权的真实性拥有最终判断权,所以《破产法》规定,债务人、债权人对债权表记载的债权无异议的,由人民法院裁定确认,有异议的,可以向受理破产申请的人民法院提起诉讼。也就是说,只有在债权无异议的

第四章 企业破产法

情况下，法院才可以以裁定加以确认，有异议的，属于当事人的实体争议，不能以裁定确认或者否认。①

〔案例回头看〕

本案的焦点问题是在什么情况下可以申请企业破产。

在本案中，截止到1990年7月31日清算结束，债务人公司负债合计6 502.5万元，资产账面价值为3 696.3万元，已经资不抵债。1991年8月1日，该合资家用电器公司的债权人中国银行某市分行向人民法院申请该公司破产符合法律规定。② 因为该案发生在我国2006年颁布的《破产法》生效前，本案中的债务人是中外合资企业，不适用当时《企业破产法》（试行）的规定，而适用《民事诉讼法》的规定。根据《民事诉讼法》第199条的规定："企业法人因严重亏损，无力清偿到期债务，债权人可以向人民法院申请宣告债务人破产还债，债务人也可以向人民法院申请宣告破产还债。"

二、债权人会议

〔案例〕

某市兴业农工商开发公司（以下简称兴业公司）是隶属于某县某镇农工商联合公司的村办集体所有制企业，于1989年11月注册，领取营业执照，1990年6月变更为企业法人营业执照。注册资金40万元，其中固定资产10万元，流动资金30万元。主营干鲜果品、蔬菜，兼营服装鞋帽、日用百货、家用电器、五金交电等零售兼批发业务。该公司因经营管理不善亏损严重。虽经多方采取措施仍未扭转局面，至1992年5月止，对外负债高达289万元，已无力清偿，经其上级公司同意，于1992年10月17日向某县人民法院申请破产。

某县人民法院经审查兴业公司已严重亏损，资不抵债，根本无力清偿到期债务，符合法定的破产条件，兴业公司的破产申请应予受理。根据《中华人民共和国民事诉讼法》第199条的规定，于1992年10月20日裁定：

兴业公司申请破产案进入破产还债程序。

1993年2月4日，某县人民法院主持召开第一次债权人会议，通报兴业公司破产事实的审查情况，明确债权人会议的职权，公布债权申报情况并审查确认债权数额，进行债权人与债务人的和解协商。在会议上部分债权人不同意企业破

① 宋焱：《新编经济法》，山东文化音像出版社2007年版，第94~96页。
② 刘亚天、李美云：《经济法原理与案例解析》，人民法院出版社2000年版，第262页。

产，要求中止甚至终结破产程序。

请问：这部分债权人的做法是否合法？[1]

（一）债权人会议的概念和法律地位

债权人会议是指在破产程序中，由债权人依照《破产法》的规定，为维护债权人的共同利益，表达债权人意志而组成的意思机构。

破产程序是将债务人的全部财产概括地执行给全体债权人，债务人的财产通常无法满足所有债权人的清偿请求，债权人必然存在利益上的冲突，如果债权人不能通过一定形式形成和表达共同的意思，破产活动就会陷入无序状态，因此，建立债权人会议制度，对于协调债权人相互之间、债权人与债务人之间的关系，保证破产程序的公正性和高效性，具有非常重要的意义。

债权人会议的法律地位有以下几个方面：

第一，债权人会议是全体债权人的自治性组织，在整个破产程序的进行中，具有法定的自治权限，能够就破产程序中的重大问题做出决议。

第二，债权人会议是代表全体债权人一般利益的机构，它并不代表个别债权人的特殊利益，因此它的决议采取多数通过制，决议对投反对票的债权人也同样具有约束力。

第三，债权人会议不具有民事主体资格，不具有民事权利能力和民事行为能力，不能独立承担民事责任，也不能以当事人的身份参加诉讼。

（二）债权人会议的组成

债权人会议由全体债权人组成，所有债权人，无论债权的性质、数额大小，均为债权人会议成员。根据《破产法》规定，债权人成为债权人会议的成员，应当依法申报债权。

债权人会议的成员分为有表决权的债权人和无表决权的债权人两种。一般来讲，除法律特别规定的以外，债权人当然享有表决权。《破产法》规定无表决权的债权人或者无表决权的事项包括：（1）债权尚未确定的债权人，除人民法院能够为其行使表决权而临时确定债权额的外，不得行使表决权。（2）对债务人的特定财产享有担保权的、未放弃优先受偿权利的债权人，通过和解协议和通过破产财产的分配方案两个事项均不享有表决权。那么有没有债权人会在最需要担保发挥作用

[1] 祝铭山：《企业破产纠纷》，中国法制出版社2003年版，第32页。

时的破产程序中放弃优先受偿权利呢？例如，债权人为了控制破产程序的进行，取得在债权人会议上的表决权就可能放弃优先受偿权利。

债权人会议设主席一人，债权人会议主席是负责主持和召集债权人会议的人，主要的职责是领导会议进程、主持会议讨论事项、完成会议内容等。会议主席由人民法院从有表决权的债权人中指定。

债权人会议除上述成员外，还有列席人员，列席人员不是成员，也没有表决权。有关列席人员的规定包括：（1）管理人列席债权人会议，向债权人会议报告职务执行情况，并回答询问。（2）债务人的有关人员列席债权人会议并如实回答债权人的询问。（3）债权人会议应当有债务人的职工和工会的代表参加，对有关事项发表意见。

（三）债权人会议的职权

《破产法》第 61 条集中列举了债权人会议的职权。

1. 核查债权；
2. 申请人民法院更换管理人，审查管理人的费用和报酬；
3. 监督管理人；
4. 选任和更换债权人委员会成员；
5. 决定继续或者停止债务人的营业；
6. 通过重整计划；
7. 通过和解协议；
8. 通过债务人财产的管理方案；
9. 通过破产财产的变价方案；
10. 通过破产财产的分配方案；
11. 人民法院认为应当由债权人会议行使的其他职权。

（四）债权人会议的召集和议事规则

第一次债权人会议由人民法院召集，自债权申报期限届满之日起 15 日内召开。以后的债权人会议，在人民法院认为必要时，或者管理人、债权人委员会、占债权总额 1/4 以上的债权人向债权人会议主席提议时召开。召开债权人会议，管理人应当提前 15 日通知已知的债权人。通知的内容包括会议的时间、地点、内容、目的等事项。

债权人会议的决议直接关系到债权人的切身利益，要通过一项决议，既要防止

多数小额债权人损害少数大额债权人的利益,也要防止个别大额债权人损害多数小额债权人的利益,表决人数和表决人所代表的债权额是两个需要同时考虑的因素。所以《破产法》规定,债权人会议的一般决议,由出席会议的有表决权的债权人过半数通过,并且其所代表的债权额必须占无财产担保债权总额半数以上;对于一些特殊的决议,《破产法》规定了更加严格的条件,如通过重整计划决议,需按债权类型分组表决,出席会议的同一表决组的债权人过半数同意,并且其所代表的债权额占该组债权总额的2/3以上的,即为该组通过重整计划草案,各表决组均通过重整计划草案时,重整计划即为通过。和解协议的决议,须由出席会议的有表决权的债权人过半数同意,并且其所代表的债权额占无财产担保债权总额的2/3以上,该决议才能通过。

债权人认为债权人会议的决议违反法律规定,损害其利益的,可以自债权人会议做出决议之日起15日内,请求人民法院裁定撤销该决议,责令债权人会议依法重新做出决议。债权人会议的决议,无论债权人是否出席会议、是否享有担保物权或者是否赞成决议,对于全体债权人均有约束力。

(五) 债权人委员会

1. 债权人委员会的概念和意义。债权人委员会是由债权人会议依法设立的,代表债权人全体对破产程序进行监督的机构。

债权人往往人数较多,集体监督既不经济,也难以克服"搭便车"现象。《破产法》虽然设有债权人会议,但其并非常设机构,对于破产程序中发生的事务有时也很难实施有效的监督,因此,专门的监察人有其存在的价值。

2. 债权人委员会的设置。破产案件有繁简难易之分,个案差异很大,因此,《破产法》在债权人委员会设置上采取任意设立政策,即债权人会议可以自主决定是否设立该机构。债权人委员会由债权人会议选任的债权人代表和一名债务人的职工代表或者工会代表组成,成员应当经人民法院书面决定认可,并且成员不得超过9人。

3. 债权人委员会的职权。根据《破产法》第68条的规定,债权人委员会行使以下职权:

(1) 监督债务人财产的管理和处分;
(2) 监督破产财产分配;
(3) 提议召开债权人会议;
(4) 债权人会议委托的其他职权。

为了保障上述第一项职权的行使,《破产法》专门规定了管理人的报告义务,

第四章　企业破产法

管理人实施下列行为，应当及时报告债权人委员会：涉及土地、房屋等不动产权益的转让；探矿权、采矿权、知识产权等财产权的转让；全部库存或者营业的转让；借款；设定财产担保；债权和有价证券的转让；履行债务人和对方当事人均未履行完毕的合同；放弃权利；对债权人利益有重大影响的其他财产处分行为。

债权人委员会执行职务时，有权要求管理人、债务人的有关人员对其职权范围内的事务做出说明或者提供有关文件。管理人、债务人的有关人员违反本法规定拒绝接受监督的，债权人委员会有权就监督事项请求人民法院做出决定；人民法院应当在5日内做出决定。

〔案例回头看〕

对于本案中出现的问题，我国破产法律制度并无明文规定，包括2006年我国新颁布的《企业破产法》。虽然法律确实赋予了债权人会议及债权人较大的权力，但尚未规定其可以否决法院的破产宣告的权力。确认企业是否达到破产界限，是否宣告企业破产，是法院的职权。

在部分债权人不同意破产，而又不能和债务人达成和解协议的情况下，人民法院有权根据债务人的具体负债情况，宣告该债务人破产。

三、破产宣告和破产清算

〔案例〕

某市葡萄酒厂（以下简称葡萄酒厂）是生产《紫梅》、《香梅》、《金梅》等品牌色酒的全民所有制企业，拥有职工919名，固定资产原值880万元，截至1992年末亏损1 877万元，其上级主管部门某工业局同意葡萄酒厂破产。1993年5月21日，葡萄酒厂向某市人民法院递交破产申请书。某市人民法院接到葡萄酒厂的破产申请后，首先审查破产申请材料。对破产申请人提供的企业亏损情况的说明、会计报表、企业财产情况的说明、债权债务清册、上级主管部门对申请破产的意见等材料进行了审查。经审查认为：破产申请人申请企业破产符合规定，某市人民法院于1993年6月4日裁定：

宣告葡萄酒厂进入破产程序（注意：不是裁定其破产）。

宣告进入破产程序后，某市人民法院于1993年6月18日在《人民法院报》上刊登公告，告知债权人在公告之日起3个月内向本院申报债权及逾期不报的法律后果，并告知第一次债权人会议的时间、地点。对已知的债权人，法院在受案后逐一通知债权人在1个月内到法院申报债权。

中小企业法律法规五日通

受理葡萄酒厂破产案后,法院了解到某市工业局虽几次对葡萄酒厂进行整顿,但也没有改变葡萄酒厂的亏损局面。截止到1990年该厂已亏损714.9万元。为摆脱债务,重整旗鼓,某市工业局曾经将葡萄酒厂一分为五,设立了干酒分厂、啤酒分厂、白酒分厂、果酒分厂、药酒分厂等5个分厂。葡萄酒厂以总厂名义被保留,留有个别领导,并承担债务。5个分厂则向总厂租赁设备,并在工商管理部门领取企业法人执照。经营1年后,5个分厂也亏损停产。法院认为,葡萄酒厂成立分厂时,没有对企业的债权债务进行清理,所有的债务仍由葡萄酒厂负担,分厂租赁总厂的设备,分厂没有自己独立的资产,缺乏独立承担民事责任的能力,虽然领取了企业法人营业执照,实际上不具备企业法人资格。如果分厂不破产,将损害债权人的利益。因此,经葡萄酒厂的上级主管部门同意,法院决定将5个分厂一并破产。

为了保护企业财产的安全,防止财产流失,能够使全体债权人得到公平清偿,应债权人某市工商银行的申请,某市人民法院于1993年5月21日裁定,查封葡萄酒厂及分厂的全部厂房设备等固定资产和流动资产,冻结银行存款。

鉴于本案是债务人申请破产的,破产企业的上级主管部门在同意葡萄酒厂破产前已对企业进行了整顿,但葡萄酒厂经济状况尚未好转。某市人民法院认为:葡萄酒厂长期不能清偿到期债务,经营管理不善,亏损严重,符合企业破产的条件。依据《企业破产法》第3条第1款之规定,某市人民法院于1993年9月18日裁定:宣告葡萄酒厂破产。

依据《企业破产法》第24条的规定,某市人民法院在自宣告企业破产之日15日内成立了清算组,接管了破产企业。为了使清算组能及时开展工作,尽快查清破产企业的资产,行使清算组的职权,某市人民法院委托某市国有资产管理局等部门的人员组成葡萄酒厂资产评估作价组,对葡萄酒厂资产进行清产核资,评估作价,由清算组审查认可,不认可的,可以重新评估。对个别易损毁变质的财产,经法院裁定,予以先行变价处理,保存价款。

破产企业的债权,既是该企业总资产的一部分,也是破产财产的一部分。积极收回破产企业的债权是保护债权人合法利益的一个重要方面。某市人民法院根据葡萄酒厂提供的债权清册和评估作价组清理的债权债务明细表,采取了两项措施:一是进入破产程序后,动员葡萄酒厂积极追债。企业进入破产程序后,并没有丧失企业法人资格,仍应以自己的名义主张债权。葡萄酒厂在被宣告破产之前,以自己的名义向法院申请支付令342件,金额9 922 243.67元;向法院诉讼302件,金额5 833 013.7元,共收回债权金额672 812.08元。对3个月不能审结的123件案子,则根据最高人民法院《关于贯彻〈中华人民共和国企业破产法(试行)〉若干问题的意见》第13条、第45条、第46条的规定办理。二是

第四章　企业破产法

破产宣告后,由清算组负责追债。葡萄酒厂清算组请求法院通知债务人或财产持有人清偿债务和交付财产的307件,金额4 751 913.32元,按时清偿债务或交付财产的5件,金额16 784.32元;申请强制执行的134件,金额4 375 129元。确无执行能力的173件,金额3 025 057.19元。在清理债权过程中,法院、清算组和破产企业的留守人员组成10个清债权组,赴省内外58个单位核对账目,索要债权。通过上述办法,共收回债权251笔,金额861 906.14元。对超过诉讼时效和实在无法收回的债权逐笔进行了确认。

1993年9月22日,某市人民法院召开第一次债权人会议,审查有关债权的证明材料,确定债权有无担保及其数额。债权人申报债权115笔,金额为41 584 488.65元,经债权人会议确认112笔债权,金额37 705 508元,其中有财产担保的一笔金额11 666 409元,应优先受偿,不列为破产债权。紧接着召开第二次债权人会议,在债权人会议上,清算组提出破产分配方案后,由债权人会议讨论通过破产财产的处理和分配方案。葡萄酒厂资产总额为17 658 753.19元,优先受偿11 666 409元,余额5 992 344.19元为破产财产总额,再减去破产费用和财产处理损失1 499 099.05元,余下的4 493 245.14元为可分配财产总额。第一分配顺序清偿职工工资及劳保费用1 179 731.26元,约占可分配破产财产总额的26.3%;第二分配顺序清偿欠缴税款3 313 513.88元,约占可分配破产财产的73.7%,尚有932 889.87元税款未能清偿。将破产财产分配完毕后,法院裁定终结破产程序。

请问:1. 人民法院将该葡萄酒厂的5个分厂一并破产是否合法?
2. 人民法院对该厂做出破产宣告是否合法?
3. 在破产程序中该葡萄酒厂回收债权的行为是否合法?
4. 葡萄酒厂的清算程序是否合法?①

(一) 破产宣告

1. 破产宣告的概念。破产宣告是指人民法院对于具备破产原因的债务人的破产事实予以判定,并使债务人进入破产清算程序的司法裁定行为。

《破产法》上的破产宣告与其他大多数国家的破产宣告不同,国外的破产法通常采取宣告开始主义,即一旦受理破产申请就宣告债务人破产,《破产法》采取的是受理开始主义,人民法院受理破产申请后,破产程序即告开始,但法院未必立即宣告债务人破产,因为债务人可能进入和解或重整程序,这样,破产宣告就不是破

① 祝铭山:《企业破产纠纷》,中国法制出版社2003年版,第36~40页。

产案件受理的必然结果。简而言之，只有在债务人直接进入破产清算程序并且未转入和解或重整程序，或者和解和重整程序失败的情况下，人民法院才会宣告债务人破产。

2. 破产宣告的程序。破产宣告由人民法院以裁定的形式做出，内容一般包括债务人的基本情况、宣告债务人破产的理由和法律根据以及破产宣告的日期等。裁定应当自做出之日起 5 日内送达债务人和管理人，自做出之日起 10 日内通知已知债权人，并予以公告。

债务人被宣告破产后，债务人称为破产人，债务人财产称为破产财产，人民法院受理破产申请时对债务人享有的债权称为破产债权。

3. 不予宣告破产的法定情形。债务人在进入破产程序后，破产宣告前，可能由于某些事实的出现导致破产原因消灭，此时法院就不能够宣告债务人破产。《破产法》规定，破产宣告前，有下列情形之一的，人民法院应当裁定终结破产程序，并予以公告：

第一，第三人为债务人提供足额担保或者为债务人清偿全部到期债务的；

第二，债务人已清偿全部到期债务的。

（二）管理人

为了对债务人的财产实行有效的管理，避免债务人对财产进行恶意处分，在破产程序开始后，在我国即人民法院受理申请人的破产申请后而非破产宣告时，就应当设立一个专门的机构管理和处分债务人的财产。为此，各国破产法中都规定有破产管理人制度。破产管理人是在破产程序中负责破产财产的管理、处分、清理、业务经营等事务的特殊机构。

1. 管理人的选任。

（1）选任主体。法院在破产程序中居于主导地位，为了利于对破产程序的控制，应及时产生管理人接管债务人财产，防止破产财产的转移，多数国家采用由法院选任的做法。《破产法》规定：管理人由人民法院指定。人民法院裁定受理破产申请的，应当同时指定管理人。

《破产法》在规定管理人由法院选任的同时，也赋予了债权人会议以异议权，即债权人会议认为管理人不能依法、公正执行职务或者有其他不能胜任职务情形的，可以申请人民法院予以更换。

（2）管理人的任职资格。管理人的任职资格分为积极资格和消极资格两方面，积极资格指哪些人可以担任管理人，消极资格指哪些人不得担任管理人。

对于积极资格，许多国家规定管理人由具有专门知识和技能的人担任，即要求

第四章 企业破产法

管理人具有法律、经营管理等方面的知识和技能。《破产法》规定，管理人可以由有关部门、机构的人员组成的清算组或者依法设立的律师事务所、会计师事务所、破产清算事务所等社会中介机构担任。人民法院根据债务人的实际情况，如经营规模大小、债权债务关系的复杂程度等，可以在征询有关社会中介机构的意见后，指定该机构具备相关专业知识并取得执业资格的人员担任管理人。由此可见，在我国，管理人可以由机构担任，也可以由自然人担任。但个人担任管理人的，应当参加执业责任保险，关于执业责任保险我们在讲述特殊的普通合伙企业时已经介绍过。

对于消极资格，各国通常采用排除法，即规定具备何种条件不得担任管理人。《破产法》列举了不得担任管理人的几种情形：（1）因故意犯罪受过刑事处罚；（2）曾被吊销相关专业执业证书，如因违法行为被主管的行政机关吊销律师执业证、注册会计师执业证等；（3）与本案有利害关系，即案件的处理与其具有利益上的联系，如是债务人或债权人的投资人、合伙人等；（4）人民法院认为不宜担任管理人的其他情形。

2. 管理人的职责。管理人是破产程序中最重要的一个组织，参与破产程序的全过程，具体管理破产中的各项事务，享有十分广泛的权力。为了利于管理人行使权力，同时也为了便于对管理人的监督和制约，各国都或繁或简地对其职责范围做出列举式规定。根据《破产法》第 25 条的规定，管理人的职责主要有：

第一，接管债务人的财产、印章和账簿、文书等资料。在破产申请受理后，债务人失去了对其财产的管理与处分权，而由管理人接收。债务人有移交的义务，违反此义务，拒不向管理人移交财产、印章和账簿、文书等资料的，或者伪造、销毁有关财产证据材料而使财产状况不明的，人民法院可以对直接责任人员依法处以罚款；

第二，调查债务人财产状况，制作财产状况报告。管理人接管企业后，对破产企业全部财产进行清点，查明企业财产的种类、状态、位置及总额，登记造册；

第三，决定债务人的内部管理事务。如档案管理、人员管理等；

第四，决定债务人的日常开支和其他必要开支；

第五，在第一次债权人会议召开之前，决定继续或者停止债务人的营业。人民法院受理破产申请，债务人进入破产程序后，主体资格并未消灭，只是活动受到一定的限制，继续营业可能增加或者减少债务人的财产，从而影响到债权人的利益，所以在债权人会议组成之前，法律赋予了管理人营业管理权；

第六，管理和处分债务人的财产；

第七，代表债务人参加诉讼、仲裁或者其他法律程序；

第八，提议召开债权人会议；

第九，人民法院认为管理人应当履行的其他职责。

除上述集中列举的以外，管理人还有许多其他职责，如决定债务人双务合同的解除或继续履行、行使破产撤销权、抵销权和取回权的承认、接受第三人对债务人财产的给付等。

3. 管理人职责的履行。管理人依照法律规定执行职务，向人民法院报告工作，并接受债权人会议和债权人委员会的监督。管理人应当勤勉尽责，忠实执行职务。管理人在执行职务时，应当尽善良管理人的注意义务。管理人没有正当理由不得辞去职务。要求辞去职务的，应当经人民法院许可。

（三）债务人财产

1. 债务人财产的概念和特征。债务人财产是破产申请受理时属于债务人的全部财产，以及破产申请受理后至破产程序终结前债务人取得的财产所构成的财产集合体。在我国，债务人财产具有以下特征：

第一，债务人财产必须是债务人享有财产权的财产。债务人财产的构成往往很复杂，不限于债务人享有所有权的财产，还包括其他财产性权利，如债务人有偿取得的国有土地使用权、探矿权、采矿权、知识产权等。债务人财产不同于债务人占有的财产，后者包括属于他人所有并应由他人取回的财产，如基于借用合同或保管合同而占有的他人财产。

第二，债务人财产是由管理人管理、处分的财产。债务人财产是债务清理的物质基础，破产程序的基本价值是将债务人财产以概括的方式公平分配给债权人，因此，债务人财产应置于破产管理人的控制之下。

第三，债务人财产包括破产申请受理后至破产程序终结前债务人取得的财产。关于债务人财产的范围，各国主要有两种不同的主张：一是债务人财产以债务人在破产宣告时所拥有的财产为限，这称为固定主义；二是债务人财产不仅包括债务人在破产宣告时拥有的财产，而且包括债务人在破产程序终结前取得的财产，这称为膨胀主义。我国采用的是膨胀主义。

2. 债务人财产的具体认定。

（1）破产撤销权。撤销权是指破产管理人请求法院对债务人在破产程序开始前法律规定的期限内实施的有害于破产债权人的行为予以撤销，并使因此而转让的财产或利益回归债务人的权利。在破产程序开始前，债务人对其财产的管理处分处于自由状态，债务人对自己的财务状况最为清楚，若债务人在经营恶化濒于破产时不正当地处分自己的财产，则势必严重损害债权人利益，因此，《破产法》规定了撤销权制度，以此给予债权人必要的救济，防止债务人不当行为的发生。

第四章 企业破产法

《破产法》规定，人民法院受理破产申请前1年内，涉及债务人财产的下列行为，管理人有权请求人民法院予以撤销：

①无偿转让财产的；
②以明显不合理的价格进行交易的；
③对没有财产担保的债务提供财产担保的；
④对未到期的债务提前清偿的；
⑤放弃债权的。

法院受理破产申请前6个月内，债务人已经出现破产原因，仍对个别债权人进行清偿的，管理人有权请求人民法院予以撤销。但是，个别清偿使债务人财产受益的除外。

撤销权以管理人向法院提起诉讼的方式行使。

（2）破产无效行为。无效行为是指债务人恶意实施的使财产不当减少，从而使债权人的一般清偿利益受到损害，依法被确认无效的民事行为。无效行为与前述可撤销行为的主要区别有：①无效行为确定地不发生效力，而可撤销行为在被撤销后才溯及既往地无效，如果撤销权人不行使撤销权，则有效。②按照《破产法》规定，可撤销行为在发生上有时间限制，而无效行为无此限制。③无效行为要求债务人主观上有恶意，可撤销行为无此要求。

《破产法》规定，涉及债务人财产的下列行为无效：

①为逃避债务而隐匿、转移财产的；
②虚构债务或者承认不真实债务的。

因上述可撤销或无效行为而取得债务人的财产，管理人有权追回。

我们通常说的债务人"假破产，真逃债"，通常就是指采取以上不正当手段如无偿转让财产、以明显不合理的价格进行交易、放弃债权、隐匿、转移财产、虚构债务或者承认不真实的债务等，这些行为，《破产法》将其规定为可撤销或无效的行为，是治理"假破产，真逃债"的有力武器，对维护市场经济秩序意义重大。

（3）破产取回权。取回权是指管理人占有不属于债务人财产的他人财产，财产的权利人可以不依照破产程序，经管理人同意而直接取回财产的权利。

根据取回权是否依据《破产法》中的特别规定，取回权可以分为一般取回权和特殊取回权，凡《破产法》无特别规定，但符合概括性规定的取回权，都是一般取回权。《破产法》上的概括性规定为：人民法院受理破产申请后，债务人占有的不属于债务人的财产，该财产的权利人可以通过管理人取回。但是《破产法》法另有规定的除外，如《破产法》第76条规定，债务人合法占有的他人财产，该财产的权利人在重整期间要求取回的，应当符合事先约定的条件。在国外，特殊取

回权主要有两种：一是出卖人取回权；二是行纪人取回权，《破产法》仅规定了前者，即民法院受理破产申请时，出卖人已将买卖标的物向作为买受人的债务人发运，债务人尚未收到且未付清全部价款的，出卖人可以取回在运途中的标的物。但是，管理人可以支付全部价款，请求出卖人交付标的物。

（4）破产抵销权。破产抵销权是指在破产程序开始前对债务人负有债务的破产债权人，可以以破产债权抵销其所负债务的权利。《破产法》上的抵销权源自于《民法》上的抵销权，但又与《民法》上的抵销权不同，《破产法》上的抵销权人仅限于破产债权人，债务人和管理人都不得主张抵销，除非破产分配方案已经将债权人的债权额算定，而且，《破产法》上的抵销权不受债的种类和履行期限的限制。

破产抵销权的存在实际上具有担保债权回收的作用，因此，在债务人出现财务困难时，债权人就有动机对债务人负担债务，债务人的债务人就有动机对债务人取得债权，以供抵销。为了防止这种行为发生，《破产法》对抵销权作了限制性的规定，有下列情形之一的，不得抵销：

①债务人的债务人在破产申请受理后取得他人对债务人的债权的。

②债权人已知债务人有不能清偿到期债务或者破产申请的事实，对债务人负担债务的；但是，债权人因为法律规定或者有破产申请1年前所发生的原因而负担债务的除外。

③债务人的债务人已知债务人有不能清偿到期债务或者破产申请的事实，对债务人取得债权的；但是，债务人的债务人因为法律规定或者有破产申请1年前所发生的原因而取得债权的除外。

（5）有关债务人财产的其他规定。法院受理破产申请后，债务人的出资人尚未完全履行出资义务的，管理人应当要求该出资人缴纳所认缴的出资，而不受出资期限的限制。债务人的董事、监事和高级管理人员利用职权从企业获取的非正常收入和侵占的企业财产，管理人应当追回。

法院受理破产申请后，管理人可以通过清偿债务或者提供为债权人接受的担保，取回质物、留置物，但是在质物或者留置物的价值低于被担保的债权额时，债务清偿或者替代担保以该质物或者留置物当时的市场价值为限。

（四）破产费用和共益债务

1. 破产费用和共益债务的概念和特征。破产费用，是指在破产程序中支出的，旨在保障破产程序的进行所必须的程序上的费用。共益债务，是指在破产程序开始后，为了全体债权人的共同利益以及破产程序的顺利进行而负担的债务。破产费用和共益债务在性质和地位上很相近，但二者对于破产程序进行的重要程度有所不

同。前者是破产程序进行所必须的，后者则不是。

破产费用和共益债务具有以下特征：

第一，发生在破产程序开始后；

第二，为债权人的共同利益而发生；

第三，以债务人的全部财产为担保；

第四，随时支付。

2. 破产费用和共益债务的范围。根据《破产法》规定，下列费用为破产费用：

（1）破产案件的诉讼费用；

（2）管理、变价和分配债务人财产的费用；

（3）管理人执行职务的费用、报酬和聘用工作人员的费用。

下列债务为共益债务：

（1）因管理人或者债务人请求对方当事人履行双方均未履行完毕的合同所产生的债务；

（2）债务人财产受无因管理所产生的债务；

（3）因债务人不当得利所产生的债务；

（4）为债务人继续营业而应支付的劳动报酬和社会保险费用以及由此产生的其他债务；

（5）管理人或者相关人员执行职务致人损害所产生的债务；

（6）债务人财产致人损害所产生的债务。

3. 破产费用和共益债务的清偿。破产费用和共益债务由债务人财产随时清偿；债务人财产不足以清偿所有破产费用和共益债务的，先行清偿破产费用。当然，由于清偿的随时性，所以这种关于优先劣后的规定只有在二者并存时才有意义。债务人财产不足以清偿所有破产费用或者共益债务的，按照比例清偿。

债务人财产不足以清偿破产费用的，管理人应当提请人民法院终结破产程序。人民法院应当自收到请求之日起 15 日内裁定终结破产程序，并予以公告。

（五）破产清算

1. 变价。是指管理人将非金钱的破产财产，通过合法方式加以估价或出让，使之转化为金钱形态，以便于清算分配的活动。

（1）变价方案。破产财产变价方案由管理人拟订，提交债权人会议讨论。债权人会议可以表决通过变价方案，表决未通过的，由人民法院裁定。

（2）变价方式。变价出售破产财产应当通过拍卖进行，但是，债权人会议另有决议的除外。

破产企业可以全部或者部分变价出售。企业变价出售时，可以将其中的无形资产和其他财产单独变价出售。

按照国家规定不能拍卖或者限制转让的财产，应当按照国家规定的方式处理，如金银、民用爆炸物品等。

2. 分配。是指管理人将变价后的破产财产，根据法定顺序并按照破产财产分配方案对债权人进行清偿的活动。

（1）法定分配顺序。破产财产在优先清偿破产费用和共益债务后，依照下列顺序清偿：

第一，破产人所欠职工的工资和医疗、伤残补助、抚恤费用，所欠的应当划入职工个人账户的基本养老保险、基本医疗保险费用，以及法律、行政法规规定应当支付给职工的补偿金；在计算工资时，破产企业的董事、监事和高级管理人员的工资按照该企业职工的平均工资计算。

第二，破产人欠缴的除前项规定以外的社会保险费用和破产人所欠税款。

第三，普通破产债权。

破产财产分配顺序规定的意义在于，只有在前一顺位的债权人得到完全清偿时，后一顺位的债权人才受清偿。破产财产不足以清偿同一顺序的清偿要求的，按照比例分配。

（2）分配方案。分配方案是载明破产财产如何分配给债权人的书面文件。分配方案由管理人拟订，提交债权人会议讨论表决，债权人会议一次表决未通过的，可以要求管理人对分配方案进行修改，然后进行第二次表决，第二次表决仍未通过的，由人民法院裁定。债权人会议通过的分配方案，须由人民法院裁定认可。

破产财产分配方案应当载明下列事项：

①参加破产财产分配的债权人名称或者姓名、住所；

②参加破产财产分配的债权额；

③可供分配的破产财产数额；

④破产财产分配的顺序、比例及数额；

⑤实施破产财产分配的方法。

分配方案由管理人执行。

（3）分配方式。分配方式依破产财产的变价情况而定，破产财产容易变价的，可以采取一次分配，即将破产财产全部变价后分配给债权人；破产财产的构成复杂、完成全部变价所需期间较长的，可以采取多次分配，即变价一批分配一批。多次分配有中间分配和最后分配之分，尚有财产未分配时的分配是中间分配，中间分配可以是一次，也可以是数次；对最后一批财产的分配是最后分配。

第四章 企业破产法

《破产法》规定，管理人实施中间分配，应当公告本次分配的财产额和债权额，实施最后分配，应当在公告中指明，并载明对附条件债权分配额的处理事项。

（4）几种特殊分配额的提存与处理。第一，对于附生效条件或者解除条件的债权，管理人应当将其分配额提存。在最后分配公告日，生效条件未成就或者解除条件成就的，提存的分配额应当分配给其他债权人；在最后分配公告日，生效条件成就或者解除条件未成就的，提存的分配额应当交付给债权人。

第二，债权人未受领的破产财产分配额，管理人应当提存。债权人自最后分配公告之日起满两个月仍不领取的，视为放弃受领分配的权利，管理人或者人民法院应当将提存的分配额分配给其他债权人。

第三，破产财产分配时，对于诉讼或者仲裁未决的债权，管理人应当将其分配额提存。自破产程序终结之日起满两年仍不能受领分配的，人民法院应当将提存的分配额分配给其他债权人。

3. 破产清算程序的终结。破产程序的终结不同于破产清算程序的终结，前者包含了后者，破产程序除了因破产清算程序的终结而终结以外，还可以在破产程序开始后因某些法定事由而终结，如债务人财产不足以支付破产费用、债务人与全体债权人自行和解等。此处仅涉及破产清算程序的终结。

（1）终结的事由与裁定。破产清算程序的终结的事由有二，一是破产人无财产可供分配；二是破产财产最后分配完毕。发生上述事由，管理人应当及时提请人民法院裁定终结破产程序。

人民法院应当自收到管理人终结破产程序的请求之日起十五日内做出是否终结破产程序的裁定。裁定终结的，应当予以公告。

（2）终结的效力。第一，债务人注销登记。管理人应当自破产程序终结之日起十日内，持人民法院终结破产程序的裁定，向破产人的原登记机关办理注销登记。

第二，管理人终止执行职务。管理人于办理注销登记完毕的次日终止执行职务。但是，存在诉讼或者仲裁未决情况的除外。

（3）追加分配。追加分配在破产程序终结后，对于新发现的属于债务人的可用于破产分配的财产，由人民法院按照破产分配方案对尚未获得完全清偿的债权人所进行的补充分配。《破产法》规定，自破产程序因债务人财产不足以支付破产费用而终结或者清算程序终结之日起两年内，有下列情形之一的，债权人可以请求人民法院按照破产财产分配方案进行追加分配：

第一，发现有撤销权所涉及的财产、破产无效行为涉及的财产或者债务人的董事、监事和高级管理人员利用职权从企业获取的非正常收入和侵占的企业财产的；

第二，破产人有应当供分配的其他财产的。

〔案例回头看〕

1. 在本案中，葡萄酒厂当时为了摆脱债务，重整旗鼓，经上级主管部门的同意，将酒厂一分为五，5个分厂也领取了企业法人营业执照。由于该酒厂成立分厂时没有对企业的债权债务进行处理，所有债务都留给了葡萄酒厂，5个分厂只享有权利不承担任何债务，使葡萄酒厂成为空壳，而实际上分出的5个酒厂并没有自己的财产，根本不具有企业法人资格。尽管5个分厂领取营业执照的时间超过了《破产法》所规定的可撤销时间（原《破产法》规定为6个月，2006年《破产法》规定为1年），但是由于上述原因的存在，为了保护债权人利益，葡萄酒厂如果宣告破产，分厂也应当宣告破产。所以法院将分厂也列入破产之中是符合法律规定的。

2. 在本案中，葡萄酒厂是债务人自愿申请破产的，破产企业的上级部门在破产前也对该企业进行了整顿，并没有使酒厂发生变化，企业实际上由于经营管理不善，已经亏损严重，符合《破产法》第2条的规定，法院做出破产的裁定是正确的。当然，原《破产法》（试行）中所规定的和解和整顿程序与2006年《破产法》中规定的重整程序和和解程序相差甚远。

3. 在本案中，法院在受理案件后，没有宣告企业破产前，动员葡萄酒厂以自己的名义主张债权是正确的。因为企业在被宣告破产前仍然具有独立的法人资格，也完全可以自己的名义从事活动。葡萄酒厂作为债权人追回自己的债权没有权利限制。所以葡萄酒厂向法院申请支付令342件，金额9 922 243.67元；向法院诉讼302件，金额5 833 013.7元，共收回债权金额672 812.08元，完全正确。当企业被破产宣告后，由于企业被清算组接管，企业就没有了这种权利。于是在破产宣告后，由清算组负责追债也是完全正确的。

4. 在本案中，清算组提出破产分配方案后，由债权人会议讨论通过破产财产的处理和分配方案，并且分配顺序符合《破产法》的规定，是完全正确的。

四、重　　整

〔案例〕

2000年3月，郑州百文股份有限公司（集团）（以下简称郑百文）因严重亏损，不能清偿到期债务，被中国信达资产管理公司（以下简称信达）向法院提出破产申请。尔后，山东三联公司宣布对郑百文公司进行重组。伴随着重组的进展，各方对重组过程中采取的做法便有了争议，主要的争议是股东大会通过了

第四章 企业破产法

股东（包括国有股、法人股和流通股股东）将其所持股份的50%无偿过户给三联集团的决议，那么该决议是否合法？"默示原则"即流通股股东对上述提案未做出反对表示便视为默示同意的规定是否合法？这是郑百文重组一案中争议最大的问题。各方对此看法不一。例如，中国证券登记结算有限责任公司上海分公司以无法律依据为由对郑百文公司董事会代办股权不予办理。而2001年11月8日，郑州市中级人民法院对郑州市市区农村信用合作社联合社等8位股东起诉郑百文公司及其董事会股权纠纷一案做出一审判决，确认郑百文公司2001年度第一次临时股东大会做出的《关于股东采取默示同意和明示反对的意思表达方式的决议》和《关于授权董事会办理股东股份变动手续的决议》有效，并责令郑百文公司及其董事会于判决生效后按照上述两项决议之规定，完成公司股东股份过户手续。公司的重组获得成功。①

请问：在2006年《破产法》做出了重整程序规定的情形下，我们如何认识该案中重组方案的效力及其表决规则呢？

（一）重整的概念和特征

重整是指对具有破产原因或具有破产危险的债务人所采取的旨在拯救其生存的债务清理制度。

重整程序不像破产清算程序那样，消灭债务人主体资格，将其财产公平地分配给债权人；也不像和解程序那样，只是消极地避免债务人受破产宣告和破产清算，因为和解程序主要关心的是债务的解决，不在于挽救债务人，有担保的债权人仍然可以对债务人的担保物行使权利，这样可能使债务人失去重新复兴的物质基础。重整程序是一种积极的拯救程序，它通过制定和执行重整计划，调整债权人、股东及其他利害关系人与债务人的利益关系，实现既清理债务，又防止企业倒闭的双重功能。

重整有以下特征：

第一，重整原因较宽松。重整原因不像破产清算和和解原因那样严格。提出重整申请，不以债务人已具有不能清偿到期债务的事实，发生了破产清算的原因为必要，即使债务人有明显丧失清偿能力可能的，也构成重整原因，即《破产法》第2条第2款的规定。

第二，参与主体较广泛。在破产清算和和解程序中，债务人的股东既无申请权，也没有表决权，但在重整程序中，他们也具有一定的法律地位。

① 汤维建：《企业破产法新旧专题比较与案例应用》，中国法制出版社2006年版，第335页。

第三，重整程序优先。重整程序不但优先于一般民事执行程序，而且也优先于破产清算程序和和解程序。重整程序一经开始，不仅正在进行的一般民事执行程序应当中止，而且正在进行的破产清算程序和和解程序也应当中止。

第四，重整措施多样。和解和重整虽都有避免债务人受破产宣告的作用，但和解程序措施单一，主要靠债权人的让步，相比之下，重整的措施多样，除债权人减免债务或延期偿付外，还可以采取企业整体出让、租赁经营、追加投资等措施。

（二）重整申请和重整期间

1. 重整申请。根据《破产法》第70条、第7条的规定，债权人和债务人可以直接申请重整。除此之外，为了最大限度地发挥重整挽救债务人企业的功能，《破产法》规定，债权人申请对债务人进行破产清算的，在人民法院受理破产申请后、宣告债务人破产前，债务人或者出资额占债务人注册资本1/10以上的出资人，也可以向人民法院申请重整。

2. 重整期间。重整期间是指债务人进入重整程序至重整程序终止的整个期间。

（1）重整期间的开始。人民法院裁定债务人重整之日即人民法院裁定中载明的日期是重整期间开始的时间。人民法院收到重整申请后，经审查认为符合《破产法》规定条件的，应当裁定债务人重整，并予以公告。

（2）重整期间的终止。重整程序的终止由人民法院依申请人的申请或者依职权裁定。在重整期间，有下列情形之一的，经管理人或者利害关系人请求，人民法院应当裁定终止重整程序，并宣告债务人破产：

第一，债务人的经营状况和财产状况继续恶化，缺乏挽救的可能性；

第二，债务人有欺诈、恶意减少债务人财产或者其他显著不利于债权人的行为；

第三，由于债务人的行为致使管理人无法执行职务；

第四，债务人或者管理人未按期提出重整计划草案的，人民法院依职权裁定终止重整程序，并宣告债务人破产；

第五，重整计划获得批准或者已经确定地不被批准的，人民法院均裁定终止重整程序。

（3）重整期间债务人财产与营业事务的管理和涉及的有关财产权利。

①在重整期间，经债务人申请，人民法院批准，债务人可以在管理人的监督下自行管理财产和营业事务。管理人负责管理财产和营业事务的，可以聘任债务人的经营管理人员负责营业事务。

②在重整期间，对债务人的特定财产享有的担保权暂停行使。但是，担保物有损坏或者价值明显减少的可能，足以危害担保权人权利的，担保权人可以向人民法

院请求恢复行使担保权。债务人或者管理人为继续营业而借款的,可以为该借款设定担保。

③在重整期间,债务人的出资人不得请求投资收益分配。债务人的董事、监事、高级管理人员不得向第三人转让其持有的债务人的股权,但是,经人民法院同意转让的除外。

(三) 重整计划的制定和批准

重整计划是以谋求债务人的复苏振兴为宗旨,经债权人会议表决通过并经法院认可的关于债务人拯救和债务清理的安排。

1. 重整计划草案的制作与提交。重整计划草案的制作与提交人依不同情况而定,债务人自行管理财产和营业事务的,由债务人制作重整计划草案;管理人负责管理财产和营业事务的,由管理人制作重整计划草案。

债务人或者管理人应当自人民法院裁定债务人重整之日起6个月内,同时向人民法院和债权人会议提交重整计划草案。期满未提交,经债务人或者管理人请求,有正当理由的,人民法院可以裁定延期3个月。

2. 重整计划草案的内容。根据《破产法》第81条的规定,重整计划草案应包括以下内容:(1) 债务人的经营方案;(2) 债权分类;(3) 债权调整方案;(4) 债权受偿方案;(5) 重整计划的执行期限;(6) 重整计划执行的监督期限;(7) 有利于债务人重整的其他方案。

3. 重整计划的表决与通过。

(1) 表决分组。为了利于决议的通过和充分反映不同权益人的利益诉求,重整计划采取分组表决的方式,即将债权人及股东按照不同的标准分为若干小组,再以小组为单位分别表决,然后按各组的表决结果确定最后的表决结果。我国采取强行性分组原则,即分组标准由法律明确规定,法院和参与人不得改变。

根据《破产法》规定,债权人按以下债权种类分组:

①对债务人的特定财产享有担保权的债权;

②劳动债权,即债务人所欠职工的工资和医疗、伤残补助、抚恤费用,所欠的应当划入职工个人账户的基本养老保险、基本医疗保险费用,以及法律、行政法规规定应当支付给职工的补偿金;

③债务人所欠税款;

④普通债权。

人民法院在必要时可以决定在普通债权组中设小额债权组。

除上述债权人分组外,重整计划草案涉及出资人权益调整事项的,应当设出资

人组，对该事项进行表决。

（2）重整计划的表决与通过。人民法院应当自收到重整计划草案之日起30日内召开债权人会议，对重整计划草案进行表决。出席会议的同一表决组的债权人过半数同意重整计划草案，并且其所代表的债权额占该组债权总额的2/3以上的，即为该组通过重整计划草案；部分表决组未通过重整计划草案的，债务人或者管理人可以同未通过重整计划草案的表决组协商。该表决组可以在协商后再表决一次。双方协商的结果不得损害其他表决组的利益。

各表决组均通过重整计划草案时，重整计划即为通过。

（3）重整计划的批准。重整计划的批准是指法院对已经通过的重整计划的认可或者对未通过但符合法定条件的重整计划草案的强制许可。重整计划被债权人会议和出资人小组通过并不当然具有法律效力，只有在被法院批准后发生法律效力。

批准有两种：一是对已通过重整计划的认可；二是对未通过重整计划草案的强制许可。对前者，《破产法》规定，自重整计划通过之日起10日内，债务人或者管理人应当向人民法院提出批准重整计划的申请。人民法院经审查认为符合《破产法》规定的，应当自收到申请之日起30日内裁定批准，终止重整程序，并予以公告。

重整计划草案未获通过，并非说明债务人已经没有复苏的希望和价值，因此法律规定了一系列条件，当重整计划符合这些条件时，说明重整计划既具有可行性，又不损害债权人和出资人的利益，重整计划仍然应当获得批准。《破产法》第87条规定，未通过重整计划草案的表决组拒绝再次表决或者再次表决仍未通过重整计划草案，但重整计划草案符合下列条件的，债务人或者管理人可以申请人民法院批准重整计划草案：

第一，按照重整计划草案，对债务人的特定财产享有担保权的债权就该特定财产将获得全额清偿，其因延期清偿所受的损失将得到公平补偿，并且其担保权未受到实质性损害。

第二，按照重整计划草案，前述劳动债权和税收债权将获得全额清偿。

第三，按照重整计划草案，普通债权所获得的清偿比例，不低于其在重整计划草案被提请批准时依照破产清算程序所能获得的清偿比例。

第四，重整计划草案对出资人权益的调整公平、公正。

对于上述四个条件，如果该表决组已经通过重整计划草案，则法院无须就重整计划中相关内容进行审查，应当认为该条件已成就。

第五，重整计划草案公平对待同一表决组的成员，并且所规定的债权清偿顺序不违反《破产法》第113条对清偿顺序的规定。

第六，债务人的经营方案具有可行性。

第四章 企业破产法

人民法院经审查认为重整计划草案符合上述规定条件的，应当自收到申请之日起30日内裁定批准，终止重整程序，并予以公告。

重整计划（或草案）未获得批准的，人民法院应当裁定终止重整程序，并宣告债务人破产。

（四）重整计划的执行

1. 重整计划的效力。经人民法院裁定批准的重整计划，对债务人和全体债权人均有约束力。债权人未按规定申报债权的，在重整计划执行期间不得行使权利；在重整计划执行完毕后，可以按照重整计划规定的同类债权的清偿条件行使权利。债权人对债务人的保证人和其他连带债务人所享有的权利，不受重整计划的影响。

2. 执行人。重整计划的执行是对重整计划的具体实施，由于债务人对企业情况最熟悉，对所属行业比其他破产参与人更了解，因此，《破产法》规定，重整计划由债务人负责执行；法院裁定批准重整计划后，已接管财产和营业事务的管理人应当向债务人移交财产和营业事务。

3. 监督人。监督人是由法院选任的监督重整计划执行人执行职务的人，主要任务是监督重整计划的执行情况，以保证重整程序的公正进行，维护各方当事人的利益。在我国，监督人由破产管理人充任。

在重整计划规定的监督期内，由管理人监督重整计划的执行，债务人应当向管理人报告重整计划执行情况和债务人财务状况。监督期届满时，管理人应当向人民法院提交监督报告。自监督报告提交之日起，管理人的监督职责终止。

4. 重整计划的废止。在重整计划的执行期间，如果重整计划显然无实现的可能时，法院应当依当事人的申请，做出废止重整计划的决定。《破产法》规定，债务人不能执行或者不执行重整计划的，人民法院经管理人或者利害关系人请求，应当裁定终止重整计划的执行，并宣告债务人破产。

重整计划被废止的，债权人在重整计划中做出债权调整的承诺失去效力。债权人因执行重整计划所受的清偿仍然有效，债权未受清偿的部分作为破产债权，但这种债权人，只有在其他同顺位债权人同自己所受的清偿达到同一比例时，才能继续接受分配。重整计划被废止的，为重整计划的执行提供的担保继续有效。

〔案例回头看〕

郑百文重组一案由于发生在2001年，当时我国破产法律中尚无破产重整的规定，正是因为没有法律程序进行调整与规制，使重组困难重重，重组方案的公正性也受到多方质疑。那么根据《破产法》关于重整制度的规定，如何来看待

中小企业法律法规五日通

郑百文重组一案中的重组方案的表决规则及其效力呢？

现行《破产法》关于重整计划的表决规则可以有效地解决郑百文当时的困境。《破产法》规定，重整计划草案涉及出资人权益调整事项的，应当设立出资人组，对该事项进行表决。《破产法》虽然没有明确规定出资人组的表决规则，但是可以参照债权人组的表决规则，即出席会议的同一表决组的债权人过半数同意重整计划草案，并且其所代表的债权额占该组债权总额的2/3以上的，即为该组通过重整计划草案。由此可推知出资人表决规则应当是，出席会议的出资人过半数同意重整计划草案，并且其所代表的股权额占该组股权总额的2/3以上的，即为该组通过重整计划草案。即法定多数的股东可以通过涉及出资人权益调整事项的重整计划。郑百文的重组方案（相当于我们所说的重整计划草案）要求全体股东将50%的股份无偿转让给他人，这对于股东来讲当时是一种损失，但是与郑百文破产相比较而言，对股东是有利的。所以只要这种处置是公平的，没有损害其他当事人的实质既存利益，对全体股东就具有相应的效力。由于在股东大会上（相当于重整程序中出资人组表决时）少数股东明示的反对都不能成立，对未出席者采取默示同意的原则是可以成立的。根据《破产法》的规定，当重整计划经出资人组讨论通过并经法院审查批准之后即获得法定的强制拘束力，无论他们在表决程序中是否表示同意。本案如果发生在现在也要遵守同样的规则。

另外，根据《破产法》的规定，即使在出资人组没有通过重整计划时，还可以强制批准，只要重整计划草案对出资人权益的调整公平、公正。在本案中，郑百文公司重组时，其净资产已为负数，如果当时宣告公司破产，股东将分文不获。重组方案决定股东将50%股份无偿转让给他人，这肯定是一种损失，但是与破产后的损失相比又小得多，这也是显而易见的。郑百文公司股东大会的有关决议保证了反对者在重组中得到不少于依破产程序可能得到的财产权益或清偿，在客观上没有损害少数反对者股东的既存权益，不存在滥用"资本多数决定"原则的情况。对少数股东权利的维护，不应以损害多数股东权益为代价，尤其是在少数股东权利并没有因多数股东的行为受到实质损害，甚至客观上对其有利的情况下。所以，根据《破产法》的规定，此种情形下，人民法院完全可以强制批准该重整方案，实际上当时的郑州市中级人民法院也做出了类似的判决，只不过在当时我国法律对该问题没有明文规定的情况下，是合理的却是没有法律依据的。[①]

[①] 汤维建：《企业破产法新旧专题比较与案例应用》，中国法制出版社2006年版，第368~369页。

第四章　企业破产法

五、和　解

☞ 〔案例〕

得利食品公司是某市外贸部门的一下属企业，是一家国有企业。在1990年3月6日，该企业由于经营不善，不能清偿到期债务，被债权人申请被产。3月12日人民法院受理了此案，并将有关消息通知了得利公司。1990年5月2日，市外贸部门向人民法院申请对得利公司进行整顿，6月20日，得利公司与债权人达成了和解协议，6月28日发布公告，中止破产程序。整顿期间，债权人某公司发现得利公司不但经营状况没有好转，反而又负了一笔新债，于是某公司就向人民法院申请得利公司破产，法院裁定后于1991年10月9日宣告得利公司破产。1991年11月18日，破产程序终结。但是1992年8月，人民法院在审理其他案件时却发现1991年11月，得利公司曾放弃对某大商场的20万元的债权，条件是该公司职工在该商场购物时可凭证享有优厚待遇。于是人民法院依法追回了这笔20万元的财产。[①]

请问：1. 破产程序开始后，债务人可否申请和解？
　　　2. 整顿期未满，可以宣告企业破产吗？
　　　3. 原得利公司的20万元债权该如何处理？

（一）和解的概念和特征

破产和解又称强制和解，是指法院根据债务人的申请，债务人与债权人会议之间在相互谅解的基础上，就延期、分期清偿债务或者全部免除或部分免除债务人债务达成协议，防止债务人遭受破产清算的制度。

目前世界各国的破产法都规定有和解制度。与破产清算和重整相比，和解制度有运行成本小、对债务人具有挽救效果和利于社会经济秩序稳定的优点，在许多情况下更能为债权人和债务人所接受。

破产和解具有以下法律特征：

第一，破产和解具有司法干预性。《民法》中普通的和解遵循当事人意思自治的原则，排除包括法院在内的第三人的干涉，但破产和解是对债务的一种总括清理制度，必须防止违法行为和部分债权人侵害其他债权人合法权益的行为，因此，破

[①] 汤维建：《企业破产法新旧专题比较与案例应用》，中国法制出版社2006年版，第370页。

产和解应当在法院的主导下进行。

《破产法》出于对民事主体意思自治的尊重,也承认当事人自行和解的效力,但条件是由债务人和全体债权人达成协议。

第二,破产和解具有强制性。破产和解之所以又被称为强制和解,是因为这种和解并不需要每一个债权人的同意,而是由债权人会议以多数表决制通过的和解,这种和解对不同意和解的债权人也具有约束力,因此破产和解有别于《民法》中普通的和解,带有强制性。

第三,破产和解协议具有约束力但无执行力。和解协议生效后,对全体和解债权人、债务人均具有法律约束力,债务人应当积极、正确地履行和解协议。但债务人不履行和解协议的,债权人不能以该协议为依据申请法院强制执行,在这种情况下,法院应当依职权宣告其破产,并进入破产清算程序。

(二)和解程序的启动

1. 和解申请。和解成立的关键是债务人维持其事业的诚意,债务人是否具有继续经营的价值和能力,债务人最为清楚,而且和解所必须的偿债方案,只有债务人能够提出,因此,和解申请只能由债务人向法院提出。

在申请提出的时间上,既可以在出现《破产法》第2条规定的破产原因时直接提出,也可以在法院受理破产申请后,宣告破产前提出。债务人申请和解,应当提出和解协议草案。

2. 和解申请的审查与裁定。法院收到债务人提出的和解申请后,对申请的形式要件和实质要件进行审查,经审查认为和解申请符合《破产法》规定的,应当裁定和解,予以公告。对债务人的特定财产享有担保权的权利人,自法院裁定和解之日起可以行使权利。

(三)和解协议的通过与认可

1. 和解协议的通过。和解协议草案在债务人提出和解申请时提交,法院在裁定和解时应当召集债权人会议讨论和解协议草案。债权人会议通过和解协议的决议,由出席会议的有表决权的债权人过半数同意,并且其所代表的债权额占无财产担保债权总额的2/3以上。

2. 和解协议的认可。债权人会议通过的和解协并不当然具有法律效力,它还应当接受法院的审查,在查明无不法事由时,法院应当裁定认可和解协议,终止和解程序,并予以公告。这样和解协议才生效。《破产法》没有明确规定不予认可的

事由，根据国外的相关规定，这样的事由主要包括：债权人会议的决议程序违反法律的强制性规定，并且没有补救的余地；和解协议的决议是依不正当的方式成立的；和解协议违反债权人的一般利益的，等等。

和解协议获得认可的，管理人应当向债务人移交财产和营业事务，并向人民法院提交执行职务的报告。

和解协议草案经债权人会议表决未获得通过，或者已经债权人会议通过的和解协议未获得人民法院认可的，人民法院应当裁定终止和解程序，并宣告债务人破产。

（四）和解协议的效力

1. 和解协议对债权人的效力。和解协议对全体和解债权人均有约束力。

所谓和解债权人，是指人民法院受理破产申请时对债务人享有无财产担保债权的人。无论其是否依法申报了债权，是否出席了债权人会议，也无论是否赞成和解协议。但是，和解债权人未依照本法规定申报债权的，在和解协议执行期间不得行使权利；在和解协议执行完毕后，可以按照和解协议规定的清偿条件行使权利。和解协议对有财产担保的债权人没有约束力，正是在这点上，我们说和解程序在挽救债务人企业避免遭破产清算的厄运上不如重整程序积极有效。

和解债权人对债务人的保证人和其他连带债务人所享有的权利，不受和解协议的影响。

2. 和解协议对债务人的效力。和解协议对债务人具有约束力，债务人应当按照和解协议规定的条件清偿债务。

（五）和解协议的无效

和解协议的无效是指已经成立的和解协议因为欠缺必要的生效要件而不产生法律效力。《破产法》规定，因债务人的欺诈或者其他违法行为而成立的和解协议，人民法院应当裁定无效，并宣告债务人破产。

和解协议被裁定无效的，和解债权人因执行和解协议所受的清偿，在其他债权人所受清偿同等比例的范围内，不予返还。这意味着，如果该债权人获得了比其他债权人更高比例清偿的话，超出部分应予返还，并入破产财产。

（六）和解协议执行的终止

债务人不能执行或者不执行和解协议的，人民法院经和解债权人请求，应当裁

定终止和解协议的执行,并宣告债务人破产。

人民法院裁定终止和解协议执行的,和解债权人在和解协议中做出的债权调整的承诺失去效力。和解债权人因执行和解协议所受的清偿仍然有效,和解债权未受清偿的部分作为破产债权,但是,债权人只有在其他债权人同自己所受的清偿达到同一比例时,才能继续接受分配。法院裁定终止和解协议执行的,已经为和解协议的执行提供的担保继续有效。

〔案例回头看〕

该案发生于新《破产法》施行前,如果以现行的《破产法》观之,对该案提出的问题可作如下处理。

1.《破产法》第95条规定:"债务人可以依照本法规定,直接向人民法院申请和解;也可以在人民法院受理破产申请后、宣告债务人破产前,向人民法院申请和解。"所以破产程序开始后,债务人可以向人民法院申请和解。

2. 达成和解协议后,得利食品公司的财务状况一直没有好转,和解协议也未得到实际执行,对此种情形,《破产法》第104条规定:"债务人不能执行或者不执行和解协议的,人民法院经和解债权人请求,应当裁定终止和解协议的执行,并宣告债务人破产。人民法院裁定终止和解协议执行的,和解债权人在和解协议中做出债权调整的承诺失去效力。和解债权人因执行和解协议所受的清偿仍然有效,和解债权未受清偿的部分作为破产债权。前款规定的债权人,只有在其他债权人同自己所受的清偿达到同一比例时,才能继续接受分配。"所以某公司作为和解的债权人,可以请求人民法院裁定终止和解协议的执行,宣告债务人破产,按照破产清算程序进行清偿。

3. 破产程序终结后,发现债务人又有新的财产或者债权的,应当予以追回。《破产法》第123条规定:"破产程序依照本法第四十三条第四款或者第一百二十条的规定终结之日起两年内,有下列情形之一的,债权人可以请求人民法院按照破产财产分配方案进行追加分配:(一)发现有依照本法第三十一条、第三十二条、第三十三条、第三十六条规定应当追回的财产的;(二)发现破产人有应当供分配的其他财产的。有前款规定情形,但财产数量不足以支付分配费用的,不再进行追加分配,由人民法院将其上交国库。"《破产法》第43条第4款规定的是终结破产程序的一种情形,即"债务人财产不足以清偿破产费用的,管理人应当提请人民法院终结破产程序。人民法院应当自收到请求之日起十五日内裁定终结破产程序,并予以公告。"第120条是集中规定终结破产程序的法定情形,即"破产人无财产可供分配的,管理人应当请求人民法院裁定终结破产程序。管理人在最后分配完结后,应当及时向人民法院提交破产财产分配报告,并

第四章 企业破产法

提请人民法院裁定终结破产程序。人民法院应当自收到管理人终结破产程序的请求之日起十五日内做是否终结破产程序的裁定。裁定终结的,应当予以公告。"而《破产法》第31条、第32条、第33条规定的是撤销权制度及无效制度,即债务人财产部分所讲的"破产撤销权"和"破产无效行为",第36条规定的是对债务人的董事、经理等人员利用职权获取的非正常收入和侵占财产的追回。本案中,得利食品公司在整顿期间自愿放弃了自己对某大商场的20万元债权,后在破产程序终结后1年内即被发现,该财产作为破产财产,应当予以追回,并按照破产财产分配方案追加分配。

本章小结

本章主要介绍我国破产法律制度的基本知识,包括破产清算制度、重整制度、和解制度,介绍了破产的含义、我国破产法律制度的渊源及适用范围、破产界限、破产申请的受理、债权人会议的职权、破产宣告的条件及效力、破产财产、破产债权、别除权、取回权、抵销权、管理人的职权、破产清算、重整、和解等内容。

▶ 思考题

1. 简述破产的概念与特征。
2. 简述破产宣告的条件。
3. 简述《破产法》规定破产财产的范围。
4. 什么是破产债权、别除权、取回权、抵销权?
5. 简述《破产法》规定的债务人可撤销行为和无效行为的内容。

▶ 案例应用

甲有限公司是生产彩色显像管的一家中型国有企业。20世纪90年代以来,因经营管理不善,加上企业几次决策失误,致使该公司一直亏损,形成了资不抵债的局面,最终不能清偿到期债务,该公司陷入一系列的民事诉讼中。其中海鸿商贸有限责任公司是甲公司最大的债权人,2007年初起诉至法院要求甲公司偿还长期拖欠的货款,已经胜诉但是还没有申请执行。甲公司所在地的市工商银行也于2007年3月起诉甲公司,但是法院尚未判决。

当地的黄河有限公司曾于2006年底供给甲公司一批原材料,约定在2007年6

月付款，黄河公司担心自己的债权无法得以实现，于2007年5月向法院申请甲公司破产，法院依法受理了该项破产申请。

甲公司因为扭亏无望，于是在2007年3月提前清偿了其多年业务伙伴金五星商贸有限责任公司的未到期债务，并补发了其公司员工的劳保费用和医疗费用，此外还低价抛售公司产品来解决资金不足的问题。

▶ 问题

1. 根据《破产法》的有关规定，黄河公司申请甲公司破产应当符合什么条件？
2. 甲公司在2007年3月所作的几件事，按《破产法》的有关规定是否有效？

第五章

合 同 法

❖ **本章学习目标**

了解合同的含义、特征和分类,熟悉合同订立的过程和效力,把握合同的履行,理解合同的变更、转让以及消灭的原因,掌握违约责任的构成和承担等。

阅读和学完本章后,你应该能够:
◇ 掌握要约、承诺的规则及合同生效的时间和地点
◇ 掌握合同有效、无效、效力待定、可撤销等合同效力的各种情形
◇ 掌握合同的抗辩权和合同的保全制度
◇ 掌握合同解除、抵销、提存、免除等各种导致合同终止的原因
◇ 掌握违约行为的形态和违约责任的承担方式

一、合同概述

☞〔案例〕

甲应聘成为乙公司职工,因乙公司正推行成本责任制,故乙公司与甲签订包含如下内容的协议一份:如甲在工作中超出成本定额,公司将按比例扣发其奖金。甲成为乙公司职工后,向丙租屋,并自好友丁处获赠自行车1辆。后甲因工作需要,欲购计算机1台,乃向朋友戊借款1万元,约定10个月后归还本金。因诸事顺利,"五一"期间,甲参加了庚旅行社举办的赴海南游旅行团。试问甲共订立了多少合同,这些合同是否均受合同法的调整,并尝试从不同的角度对上述合同进行分类。

（一）合同的概念及特征

合同有广义和狭义之分，广义的合同指一切确立权利义务关系的协议，包括债权合同、物权合同、身份合同等。合同法上的合同则为狭义合同，根据《中华人民共和国合同法》（以下简称《合同法》）第 2 条的规定，合同是平等主体的自然人、法人和其他组织之间设立、变更、终止民事权利义务关系的协议。婚姻、收养等身份合同不受合同法调整。合同具有如下法律特点：

1. 合同具有主体的平等性，它是平等民事主体之间所实施的一种法律行为；

2. 合同具有意思表示的一致性，合同是双方的法律行为，需要两个或两个以上的当事人互为意思表示，且双方当事人的意思表示必须一致；

3. 合同以发生民事法律关系为目的，合同的内容是设立、变更或终止民事权利义务关系；

4. 合同关系具有相对性，即合同关系只能发生在特定的合同当事人之间。

（二）合同的分类

1. 有名合同与无名合同。根据法律是否规定了一定合同的名称，可以将合同分为有名合同与无名合同。

有名合同又称为典型合同，是指法律对其专门设有规范，并赋予名称的合同。如《合同法》所规定的 15 类合同，都属于有名合同。由于法律对有名合同专门设有规则，故为当事人订立和履行合同提供了方便；无名合同又称非典型合同，是指法律未赋予名称，也未专门设定具体规则的合同。如现实生活中广泛存在的借用合同、餐饮服务合同等都属于无名合同。

区分有名合同和无名合同的法律意义主要在于二者适用的法律规则不同。对有名合同，应当直接适用《合同法》的规定。关于无名合同，《合同法》第 124 条规定："本法分则或者其他法律没有明文规定的合同，适用本法总则的规定，并可以参照本法分则或者其他法律最相类似的规定。"

2. 双务合同和单务合同。根据合同当事人是否互相享有权利、负有义务，可以将合同分为双务合同和单务合同。

双务合同是指当事人双方互负对待给付义务的合同，即一方当事人所享有的权利正是他方当事人所负有的义务，如买卖、租赁、承揽合同等都是典型的双务合同；单务合同是指主要有一方当事人负有义务，而另一方当事人则只享有权利的合同，如赠与合同、保证合同等。

第五章 合同法

区分双务合同和单务合同的法律意义主要在于二者的风险负担和当事人违约的法律后果不同，此外在是否适用同时履行抗辩权上也不相同。

3. 有偿合同与无偿合同。根据合同当事人是否为从合同中得到的利益支付对价，可将合同分为有偿合同和无偿合同。

有偿合同是指当事人享有合同权利、获得利益要支付相应对价的合同，如买卖合同、运输合同等；无偿合同是指享有合同权利、获得利益不需要支付相应对价的合同，如赠与合同、借用合同等。

区分有偿合同和无偿合同的法律意义主要在于二者主体要求不同，此外当事人注意义务的程度也有区别。

4. 诺成合同与实践合同。根据合同的成立是否以交付标的物为要件，可以将合同分为诺成合同与实践合同。

诺成合同是指当事人意思表示一致即可成立的合同。诺成合同是合同的典型形态，现实生活中的大多数合同都是诺成合同；实践合同是指除当事人意思表示一致外尚须交付标的物才能成立的合同，如保管合同。实践合同须由法律特别规定。

区分诺成合同与实践合同的法律意义主要在于二者的成立时间不同。

5. 要式合同与不要式合同。根据合同是否必须采取一定的形式才能成立，可以将合同分为要式合同与不要式合同。

要式合同是指按照法律规定应当采取特定形式订立的合同，如中外合资经营企业合同，属于应当由国家批准的合同；不要式合同是法律和法规未对其形式作特别要求的合同。不要式合同的特点在于当事人可以根据合同自由原则，约定合同的形式。

区分要式合同与不要式合同的法律意义主要在于二者成立和生效的要件不同。

6. 主合同与从合同。根据合同相互间的主从关系，可以将合同分为主合同与从合同。

主合同是指不需要其他合同的存在即可独立存在的合同；从合同是指以其他合同的存在为存在前提的合同，如保证合同相对于主债务合同而言就为从合同。

区分主合同和从合同的法律意义主要在于主合同的效力决定了从合同的效力。

〔案例回头看〕

本案中甲共订立了5项合同，依次为与乙之间的劳动合同、与丙之间的租赁合同、与丁之间的赠与合同、与戊之间的借款合同、与庚之间的旅游合同。这些合同中，甲与乙公司之间的协议，不以确立债权债务关系为目的，其建立的是公司与职工之间的管理与被管理关系，不是平等主体之间的关系，因此，该协议不能产生债法上的合同关系，不受《合同法》调整，另外4项合同，都是典型的

民事合同，均受合同法调整。这些合同中，旅游合同为无名合同，租赁合同、赠与合同、借款合同均为有名合同；甲与戊之间的借款合同为实践合同，其他为诺成合同；甲与丁之间的赠与合同、甲与戊之间的借款合同为单务合同、无偿合同，其他为双务合同、有偿合同。

二、合同的订立

☞〔案例〕

佳美装饰公司1999年5月承揽某大酒店装修工程，急需大量黑胡桃木板，当地供应短缺，于是向外地甲、乙、丙、丁四家木材公司发函："我公司欲购买型号为×××的黑胡桃木板2万张，如贵公司有货，请速与我们联系。"结果，四家公司都给佳美公司复函，称自己备有现货，并告知价格。甲公司在发出复函的当天，就派本公司车队载运1万张黑胡桃木板送往佳美公司。而佳美公司在比较了四家木材公司的复函后，认为丁公司的价格最低，且丁公司曾与佳美公司有过业务往来，信誉较好，于是其给丁公司去函，欲订购2万张黑胡桃木板，请其备货。丁公司即复电佳美公司，称其有现货，第二天就送往佳美公司。在佳美公司收到丁公司复电的第二天，甲公司的车队运送木板到了佳美公司，要求佳美公司收货并支付货款。佳美公司见货已送到，为减少甲公司损失，答应收下5 000张木板，其余的不收，而甲公司要求佳美公司收取其全部木板并支付价款。佳美公司同时又向丁公司去电，要求其运送1.5万张木板即可。但丁公司复电称2万张木板已全部发往佳美公司了。佳美公司只接受了丁公司的1.5万张木板并支付货款，剩余5 000张不予收货，为此双方发生纠纷。于是，甲公司向人民法院起诉，要求佳美公司履行合同，收取其送到的另5 000张木板、支付货款并承担违约责任。丁公司也向人民法院起诉，要求佳美公司履行合同，收取其剩余的5 000张木板、支付货款并承担违约责任。

请问：本案应如何处理？[①]

（一）合同订立的程序

1. 要约。

（1）要约的概念和要件。根据《合同法》第14条的规定，要约是一方当事人

[①] 参见安宗林主编：《民事案例研究》，法律出版社2006年版，第143~145页。

第五章 合同法

发出的希望和对方当事人订立合同的意思表示。在要约中，发出要约的人称为要约人，接受要约的人称为受要约人。

一项要约欲发生法律效力，应具备以下要件：

①要约是特定人做出的意思表示。要约人提出要约，是希望与他人订立合同，即要约人希望获得受约人的承诺，如果要约人不特定，受约人接到要约后将无从承诺，因此，要约人必须是特定的人，即要约人能为外界所确定。

②要约原则上应向特定人发出，仅在例外情形下可向不特定当事人发出，如设置自动售货机或商品标价陈列等。

③要约必须具有订立合同的目的。要约是希望与他人订立合同的意思表示，因而，要约必须以订立合同为目的，要约中必须表明要约经受要约人承诺，要约人即受该意思表示约束。

④要约的内容必须具体确定。所谓具体，是指要约的内容必须包含足以使合同成立的必要条款；所谓确定，是指要约的内容必须明确，而不能含糊不清，使受要约人不能理解要约人的真实含义。

（2）要约与要约邀请。要约邀请，又称要约引诱，是指希望他人向自己发出要约的意思表示。其目的不是订立合同，而是邀请对方向自己发出要约。所以，要约邀请只是当事人订立合同的预备行为，其本身并不发生法律效果。根据《合同法》第15条的规定，寄送的价目表、招标公告、拍卖公告、招股说明书、商业广告等为要约邀请，但其中的商业广告在内容具体明确，符合要约规定时，可构成要约。

（3）要约的效力。根据《合同法》第16条的规定，要约到达受要约人时生效，采用数据电文形式订立合同，收件人指定特定系统接收数据电文的，该数据电文进入该特定系统的时间，视为到达时间；未指定特定系统的，该数据电文进入收件人的任何系统的首次时间，视为到达时间。

要约一经生效，要约人即受到要约的拘束，不得随意撤销或变更，受约人则获得承诺的权利。

（4）要约的撤回和撤销。要约的撤回是指要约人阻止要约发生效力的意思表示。要约可以撤回，但撤回的通知应当在要约到达受要约人之前或者与要约同时到达受要约人。

要约的撤销是要约人消灭要约效力的意思表示。要约可以撤销，但撤销的通知应当在受要约人发出承诺通知之前到达受要约人。有下列情形之一的，要约不得撤销：要约人确定了承诺期限或者以其他形式明示要约不可撤销；受要约人有理由认为要约是不可撤销的，并已经为履行合同作了准备工作。

（5）要约的失效。要约失效是指要约丧失了法律拘束力。根据《合同法》第

20条的规定，要约失效的原因主要有以下几种：拒绝要约的通知到达要约人；要约人依法撤销要约；承诺期限届满，受要约人未做出承诺；受要约人对要约的内容做出实质性变更。

2. 承诺。

（1）承诺的概念和要件。承诺是受要约人同意要约的意思表示。承诺生效必须具备如下要件：

①承诺必须由受约人做出。要约和承诺是一种相对人的行为，因此，只有受约人才享有承诺的权利。受约人为特定人时，承诺由该特定人做出；受约人为不特定人时，承诺由该不特定人中的任何人做出。

②承诺必须向要约人做出。承诺的目的在于同要约人订立合同，故承诺只有向要约人做出才有意义。向非要约人做出表示接受的意思表示不是承诺，因非要约人没有订立合同的意图。

③承诺必须与要约的内容一致。如果承诺和要约的内容不一致，等于受约人变更了要约所规定合同的主要条款，此种承诺应视为对要约的拒绝而构成新要约。承诺与要约一致，是指承诺与要约在实质内容上相一致，承诺对要约的内容做出非实质性变更的，除要约人及时表示反对或者要约表明承诺不得对要约的内容做出任何变更的以外，该承诺有效。

④承诺必须在规定的期限内到达受约人。《合同法》第23条规定："承诺应当在要约确定的期限内到达受约人。"只有在规定的期限内到达的承诺才是有效的。如果要约未规定期限，在对话人间，承诺应立即做出；在非对话人间，承诺应在合理的期限做出并到达要约人。

（2）承诺的方式和生效时间。承诺原则上应采取通知方式，但根据交易习惯或者要约表明可以通过行为做出承诺的除外。承诺以通知方式做出的，通知到达要约人时生效，承诺不需要通知的，根据交易习惯或者要约的要求做出承诺的行为时生效。

（3）迟发的承诺和迟到的承诺。迟发的承诺是指受要约人在承诺期限届满后发出承诺。根据《合同法》第28条，受要约人超过承诺期限发出承诺的，除要约人及时通知受要约人该承诺有效的以外，为新要约。

迟到的承诺是指受要约人在承诺期限内发出承诺，且依通常情形能及时到达要约人，但因传递故障等原因，承诺在要约规定的期限届满后到达要约人。除要约人及时通知受要约人因承诺超过期限不予接受以外，迟到的承诺有效。

（4）承诺的撤回。承诺的撤回是阻止承诺生效的意思表示。撤回的通知必须先于或与承诺同时到达要约人，才发生阻止承诺生效的效力。

（二）合同成立的时间和地点

1. 合同成立的时间。通常情况下，承诺生效之时即是合同成立之时；若当事人采用合同书形式订立合同的，自双方当事人签字或盖章时合同成立；若当事人采用信件、数据电文等形式订立合同，要求签订确认书的，签订确认书时合同成立。

2. 合同成立的地点。通常承诺生效的地点为合同成立的地点，采用数据电文形式订立合同的，收件人的主营业地为合同成立的地点，没有主营业地的，其经常居住地为合同成立的地点；当事人采用合同书形式订立合同的，双方当事人签字或盖章的地点为合同成立的地点，双方签字或盖章不在同一地点的，以最后签字或盖章的地点为合同成立的地点。

（三）合同的内容和形式

1. 合同的内容。合同的内容是当事人的权利和义务。合同的内容表现为合同的条款，根据《合同法》第12条的规定，合同一般包括以下条款：①当事人的名称或者姓名和住所；②标的；③数量；④质量；⑤价款或者报酬；⑥履行期限、地点和方式；⑦违约责任；⑧解决争议的方法。合同应当包含足以使合同成立的必要条款，必要条款是合同必须具备的条款，若缺少合同即不成立。《合同法》第12条规定的8项条款，除当事人和标的条款为所有合同的必要条款外，其他6项条款并不当然就是每类合同的必要条款，其能否成为某种合同的必要条款，由该合同的类型和性质所决定，各种合同因性质不同，所应具备的必要条款也不一样，按照合同的类型和性质的要求，应当具备的条款就是该类合同的必要条款，如价款条款是买卖合同的必要条款，却不是赠与合同的主要条款。

在合同的订立中，还应注意格式条款。

2. 合同的形式。当事人订立合同可以采取书面形式、口头形式和其他形式。

（1）书面形式。书面形式是指合同书、信件和数据电文等可以有形地表现所载内容的形式。法律、行政法规规定和当事人约定采用书面形式的，应当采用书面形式。

（2）口头形式。口头形式主要适用于即时清结的合同。

（3）其他形式。包括公证、鉴证和登记等形式。

（四）缔约过失责任

缔约过失责任是指在合同订立过程中，一方因违背其依诚实信用原则所应负有的先合同义务致使另一方遭受损失时所应承担的损害赔偿责任。根据《合同法》第42条和第43条的规定，缔约过失责任主要有以下几种类型：

1. 假借订立合同，恶意进行磋商；
2. 故意隐瞒与订立合同有关的重要事实或者提供虚假情况；
3. 泄露或不正当地使用商业秘密；
4. 其他违背诚实信用原则的行为。

承担缔约过失责任的方式主要是赔偿损失。一般认为，缔约过失责任制度主要保护当事人的信赖利益，因此，赔偿损失的范围原则上不超过实际损失，具体包括缔约费用、为准备履行合同产生的费用、支出上述费用所遭受到的利息损失、丧失订约机会的损失等。

〔案例回头看〕

本案中，佳美公司向四家公司发出的函，只是想了解四家公司是否有该型号的木板，并没有订立合同的意图，也没有确定合同的内容，因此不构成要约，而是要约邀请。甲公司向佳美公司发货，是以行为的方式进行要约，而不是承诺，佳美公司收取了其所送1万张木板中的5000张，是以行为的方式对甲公司做出了购买5000张木板的承诺，说明二者之间形成了一个5000张木板的买卖合同，而且该合同已经履行完毕。但对另外的5000张木板，佳美公司没有承诺，因此双方没有就另外的5000张木板形成合同，佳美公司拒收另外5000张木板也就不构成违约；佳美公司在收到四家公司的复函后，经过比较，给丁公司去函要求购买2万张木板，符合要约的构成要件，构成一个典型的要约，丁公司收到佳美公司的要约后，复电同意，构成承诺，佳美公司收到丁公司的承诺时，承诺生效，双方之间成立2万张木板的购销合同，且该合同已经生效。佳美公司收到丁公司承诺的第2天，给丁公司去电，要求其只发货1.5万张，这是要求变更合同，这一变更要求因丁公司复电不同意而无效，因此佳美公司应严格履行合同义务。其拒收丁公司5000张木板的行为已构成违约，应承担违约责任并继续履行合同。①

① 参见安宗林主编：《民事案例研究》，法律出版社2006年版，第143~145页。

第五章 合同法

三、合同的效力

☞ 〔案例〕

2000年3月6日，甲钟表百货公司与乙贸易公司签订了一份购销合同，合同规定乙贸易公司向甲钟表百货公司提供一批电子表，单价50元，总价款5万元。甲钟表百货公司担心电子表来路不明，乙贸易公司遂向其提供了厂家生产许可证、合格证等有效证件并出示了样品。双方约定，乙贸易公司交货后，甲钟表百货公司验货合格后即支付全部款项。2000年3月12日，乙贸易公司将货全部发到，甲钟表百货公司发现部分表与样品不符，遂提出异议。此时，正赶上工商局大检查，查明该批电子表系走私货，乙贸易公司所提供的生产许可证、合格证书等都是伪造的，工商局遂没收了全部手表。

请问：甲钟表百货公司与乙贸易公司签订的购销合同效力如何？[①]

（一）合同的生效

合同生效与合同成立是两个不同的概念，合同成立是指合同订立过程的完成，即当事人经过平等协商对合同的基本内容达成一致意见。合同的生效，是指已经依法成立的合同，发生相应的法律效力。合同成立后并不当然生效，合同若要生效，必须符合法律规定的条件，根据《民法通则》第55条的规定，合同的一般有效要件主要有如下三项：行为人具有相应的行为能力；意思表示真实；不违反法律或者社会公共利益。

合同成立	合同生效
当事人的意思表示一致。经过订立合同的过程，当事人达成合意	须符合法定条件。依法成立的合同，自成立时生效

根据《合同法》的有关规定，合同的生效时间具体有如下几种情况：

1. 依法成立的合同，自成立时生效。这是一般情况下合同生效的时间。
2. 法律、行政法规规定应当办理批准、登记等手续生效的，依照其规定办理批准、登记等手续后生效。如根据《专利法》第10条的规定，转让专利申请权或

[①] 参见金福海主编：《民法债权案例教程》，北京大学出版社2004年版，第201~203页。

者专利权的，当事人必须订立书面合同，经专利局登记和公告后生效。

3. 当事人对合同的效力可以约定附条件，附生效条件的合同，自条件成就时生效，附解除条件的合同，自条件成就时失效。附条件中的条件，须满足以下要求：一是须为将来发生的事实。既成的事实不能被设定为条件；二是须为不确定的事实，必成的事实和根本不能发生的事实，都不能设定为条件；三是须为合法的事实，违法的事实不能设定为条件；四是须为当事人约定的事实，附有法定条件视为未附条件。当事人为自己的利益不正当地阻止条件成就的，视为条件已成就；不正当地促使条件成就的，视为条件不成就。

4. 当事人对合同的效力可以约定附期限，附生效期限的合同，自期限届至时生效。附终止期限的合同，自期限届满时失效。

附期限和附条件合同的主要区别在于，期限为将来确定要发生的事实，而条件，可能发生，也可能不发生，是不确定的事实。

（二）无效合同

无效合同是指合同虽已成立，但因在内容和形式上不符合法律和行政法规规定的生效条件，因而不产生相应的法律效力的合同。根据《合同法》的规定，下列合同无效：

1. 一方以欺诈、胁迫的手段订立合同，损害国家利益的。欺诈是指一方当事人故意告知对方虚假情况，或者故意隐瞒真实情况，诱使对方当事人做出错误意思表示。胁迫是指以将要发生的损害或以直接施加损害相威胁，迫使对方当事人做出违背真实的意思表示。一方以欺诈、胁迫的手段订立合同，如果只是损害对方当事人的利益，则属于可撤销的合同；同时损害了国家利益的，才为无效合同。

2. 恶意串通，损害国家、集体或者第三人利益的。恶意串通是指合同当事人或代理人在订立合同过程中，为牟取不法利益与对方当事人、代理人合谋实施违法行为。恶意串通的双方行为人均出于故意，而且是共同的故意。恶意串通中，行为人所表达的意思是真实的，但这种意思表示是非法的，是为了牟取非法利益，因而是无效的。

3. 以合法形式掩盖非法目的。当事人订立的合同在形式上、表面上是合法的，但订立合同的目的是非法的，如订立假的房屋租赁合同以逃避税收，因被掩盖的目的是非法的，故合同无效。

4. 损害社会公共利益。社会公共利益包括"我国社会生活的基础、环境、秩

第五章 合同法

序、目标和道德准则及良好的风俗习惯"① 等，社会公共利益体现了全体社会成员的最高利益，因此，不管当事人有无故意或过失，只要损害社会公共利益，合同一律无效。

5. 违反法律和行政法规的强制性规定。这类合同属于最典型的无效合同。

此外，《合同法》还就免责条款的无效作有专门规定。根据《合同法》第53条规定："合同中的下列免责条款无效：（一）造成对方人身伤害的；（二）因故意或者重大过失造成对方财产损失的。"

无效合同自始至终没有法律约束力。合同部分无效，不影响其他部分效力的，其他部分仍然有效。

合同无效后，因合同取得的财产，应当予以返还；不能返还或者没有必要返还的，应当折价补偿。有过错的一方应当赔偿对方因此受到的损失，双方都有过错的，应当各自承担相应的责任。当事人恶意串通，损害国家、集体或者第三人利益的，因此取得的财产收归国家所有或者返还集体、第三人。

（三）可撤销的合同

可撤销的合同是指合同当事人订立合同时意思表示不真实，通过有撤销权的当事人行使撤销权，可使已经生效的合同变更或归于无效的合同。根据《合同法》的规定，可撤销的合同主要包括：

1. 因重大误解订立的合同。重大误解是指当事人对合同的性质、对方当事人、标的物的品种、质量和数量等涉及合同后果的重要事项产生错误认识，致使行为后果与自己的真实意思相违背，并造成较大损失的情形。行为人因重大误解订立的合同，未体现其真实意思，故有权请求人民法院依法变更或撤销。

2. 在订立合同时显失公平的。显失公平是指一方当事人利用优势或利用对方没有经验，致使双方的权利义务自始至终明显不对等。显失公平的合同违反了《民法》的公平原则，当事人有权申请变更或撤销。

3. 以欺诈、胁迫的手段或者乘人之危而订立的合同。欺诈是指一方当事人故意告知对方虚假情况，或者故意隐瞒真实情况，诱使对方当事人做出错误意思表示；胁迫是指以将要发生的损害或以直接施加损害相威胁，迫使对方当事人做出违背真实的意思表示；乘人之危是行为人利用他人的危难处境或紧迫需要，迫使对方接受某种明显不公平的条件并做出违背其真实意思的表示。乘人之危与欺诈、胁迫一样，都是一方实施不法行为，迫使对方做出不真实的意思表示，故受害方对这些

① 谢怀栻等：《合同法原理》，法律出版社2000年版，第119页。

情况下订立的合同，有权请求变更或撤销。

可撤销的合同与无效合同不同。无效合同自始至终没有法律约束力，可撤销的合同在被撤销之前仍是有效合同。对可撤销的合同是否撤销，或是采取撤销还是变更措施，完全由当事人决定，当事人请求变更的，人民法院或仲裁机构不得撤销。

对可撤销的合同，撤销权人必须在法律规定的期限内行使撤销权。《合同法》第55条规定：具有撤销权的当事人自知道或者应当知道撤销事由之日1年内没有行使撤销权或具有撤销权的当事人知道撤销事由后明确表示或者以自己的行为放弃撤销权，则撤销权消灭。

被撤销的合同，自始至终没有法律约束力。因该合同取得的财产，应当予以返还；不能返还或者没有必要返还的，应当折价补偿。有过错的一方应当赔偿对方因此受到的损失，双方都有过错的，应当各自承担相应的责任。

（四）效力待定的合同

效力待定的合同是指合同虽已成立，但其效力能否发生，尚未确定，须权利人表示承认才能生效的合同。效力待定的合同主要包括如下几类：

1. 限制民事行为能力人订立的与其年龄、智力、精神健康状况不相适应的合同。限制民事行为能力人包括10周岁以上的未成年人和不能完全辨认自己行为的精神病人。根据《合同法》第47条的规定，限制民事行为能力人订立的纯获利益以及与其年龄、智力、精神健康状况相适应的合同，不必经其法定代理人追认，自可生效。限制民事行为能力人订立的与其年龄、智力、精神健康状况不相适应的合同，须经其法定代理人追认后才能产生法律效力。相对人可以催告法定代理人在1个月内追认，法定代理人未作表示的，视为拒绝追认。合同被追认前，善意相对人有撤销的权利，撤销应当以通知的方式做出。

2. 无权代理人订立的合同。无权代理人订立的合同，是指无代理权的人代理他人与相对人订立的合同。行为人没有代理权、超越代理权或者代理权终止后以被代理人的名义订立的合同须经被代理人追认，才对被代理人产生相应的法律效力，未经追认，对被代理人不发生效力，由行为人承担责任。相对人可以催告被代理人在1个月内追认，被代理人未作表示的，视为拒绝追认。合同被追认前，善意相对人有撤销的权利，撤销应当以通知的方式做出。

3. 无处分权人订立的合同。无处分权人处分他人财产订立的合同，经权利人追认或者无处分权人订立合同后取得处分权的，该合同有效。追认可以向处分人表示，也可以直接向处分人的相对人表示。无处分权人与相对人订立的合同，如未获

第五章 合同法

追认或无处分权人在订立合同后也未获得处分权，那么该合同不发生法律效力，除非相对人能依善意取得制度获得对标的物的所有权。

〔案例回头看〕

本案例主要涉及因欺诈而成立的合同的效力问题。因欺诈而成立的合同有两种效力：一是同时损害国家利益的，合同无效；二是未同时损害国家利益的，合同可撤销。本案中，乙贸易公司以走私电子表冒充以合法途径生产的电子表欺诈甲钟表百货公司，其欺诈行为同时破坏了国家的海关秩序，损害了国家利益，因此双方签订的合同为无效合同。因乙贸易公司的过错致使合同无效，乙贸易公司应赔偿甲钟表百货公司的损失。但电子表是走私品，工商局有权予以没收。[①]

四、合同的履行

〔案例〕

甲公司因转产致使一台价值1 000万元的精密机床闲置，于是甲公司和乙公司签订了一份机床转让合同。合同规定，精密机床作价950万元，甲公司于2005年10月31日前交货，乙公司在交货后10天内付清款项。在交货日前，甲公司发现乙公司经营状况严重恶化，遂通知乙公司将中止交货并要求乙公司提供担保，乙公司予以拒绝。又过了1个月，甲公司发现乙公司的经营状况进一步恶化，于是提出解除合同。乙公司遂向法院起诉。

请问：甲公司能否中止履行和解除合同？为什么？

（一）合同履行概述

合同履行是指合同的双方当事人正确、全面、适当地完成合同中规定的各项义务的行为。合同的履行是合同双方当事人实现其债权、承担其合同债务的过程，也是合同的内容得以实现的过程。《合同法》第60条规定："当事人应当按照约定全面履行自己义务。当事人应当遵循诚实信用原则，根据合同的性质、目的和交易习惯履行通知、协助、保密等义务"。

合同生效后，当事人就质量、价款或者报酬、履行地点等内容没有约定或者约

[①] 参见金福海主编：《民法债权案例教程》，北京大学出版社2004年版，第201～203页。

定不明确的，可以协议补充；不能达成补充协议的，按照合同有关条款或者交易习惯确定。依照上述履行原则仍不能确定的，适用《合同法》第62条的规定予以确定（见表5-1）。

表5-1　当事人就质量、价款、报酬等未约定或约定不明确情况下的履行

不明确的项	履　行
质量	国家、行业标准，通常标准
价款、报酬	订立合同时的市场价，政府定价或指导价
履行地点	支付货币的，在接受方地 交付不动产的，在不动产所在地 其他标的，在义务方所在地
履行期限	债务人：随时；债权人：可随时要求，但给对方必要的准备时间
履行方式	按有利于实现合同目的的方式
履行费用	由履行义务方负担

在合同的履行中有时会涉及第三人，如当事人约定由债务人向第三人履行或由第三人向债权人履行。根据《合同法》第64条和第65条的规定，当事人约定由债务人向第三人履行债务的，债务人未向第三人履行债务或者履行债务不符合约定，应当向债权人承担违约责任；当事人约定由第三人向债权人履行债务的，第三人不履行债务或者履行债务不符合约定，债务人应当向债权人承担违约责任。

《合同法》还就提前履行和部分履行问题做有规定。债权人可以拒绝债务人提前或部分履行债务，但提前或部分履行不损害债权人利益的除外。债务人提前或部分履行债务给债权人增加的费用，由债务人负担。

（二）双务合同履行中的抗辩权

所谓抗辩权是指对抗请求权或否认对方的权利主张的权利。履行抗辩权的设立不是为确保债务人的履行，而主要是为了保护交易安全。

1. 同时履行抗辩权。同时履行抗辩权是指无先后履行顺序的双务合同的当事人在对方未履行或未提出履行之前，拒绝履行自己义务的权利。《合同法》第66条规定："当事人互负债务，没有先后履行顺序的，应当同时履行。一方在对方履行之前有权拒绝其履行要求。一方在对方履行债务不符合约定时，有权拒绝其相应的履行要求。"

第五章 合同法

行使同时履行抗辩权应当符合如下构成要件:
(1) 须基于同一双务合同互负债务。单务合同不存在履行抗辩的问题。
(2) 无先后履行顺序。没有先后履行顺序,就意味着双方应当同时履行。
(3) 对方当事人未履行或履行不符合约定。

同时履行抗辩权不是永久的抗辩权,仅能产生暂时阻却对方请求权的效力,当对方履行或提出履行时,行使抗辩权者应当恢复履行。

2. 先履行抗辩权。先履行抗辩权是指双务合同中负有先履行义务的一方当事人未履行时,另一方当事人享有的拒绝其履行请求的权利。《合同法》第67条规定:"当事人互负债务,有先后履行顺序。先履行一方未履行的,后履行一方有权拒绝其履行要求。先履行一方履行债务不符合约定的,后履行一方有权拒绝其相应的履行要求。"

行使先履行抗辩权应当符合如下构成要件:
(1) 须基于同一双务合同互负债务。
(2) 合同有先后履行顺序。
(3) 先履行的一方不履行或者不完全履行合同债务。

先履行抗辩权的行使,将暂时阻止对方当事人请求权的行使,而不是导致对方请求权的消灭。在对方当事人完全履行了合同义务以后,后履行的一方应当履行自己的义务。

3. 不安抗辩权。不安抗辩权是先履行合同的一方当事人因对方当事人欠缺履行债务的能力或者欠缺信用,拒绝履行合同的权利。《合同法》第68条规定:"应当先履行债务的当事人,有确切证据证明对方有下列情形之一的,可以中止履行:(一)经营状况严重恶化;(二)转移财产、抽逃资金,以逃避债务;(三)丧失商业信誉;(四)有丧失或者可能丧失履行债务能力的其他情形。当事人没有确切证据中止履行的,应当承担违约责任。"

不安抗辩权的行使须满足以下要件:
(1) 须基于同一双务合同互负债务。
(2) 行使不安抗辩权的一方是先履行义务人。
(3) 后履行义务人欠缺履行能力或者欠缺信用。即后履行义务人至少出现《合同法》第68条所述情形中的任一情形。

当事人行使不安抗辩权中止履行的,应当及时通知对方。对方提供适当担保时,应当恢复履行。当事人没有确切证据中止履行的,应当承担违约责任。中止履行后,对方在合理期限内未恢复履行能力并且未提供适当担保的,中止履行的一方可以解除合同。

（三）合同的保全

根据债的相对性规则，债权仅发生在特定的当事人之间，但这并不意味着债权不产生任何对外效力。在特殊情况下，法律为保障债权人的利益，确认债权可以产生对第三人的效力，此种效力集中表现在合同的保全上。合同保全是指法律为防止因债务人财产的不当减少而给债权人的债权带来不应有的危害，允许债权人可以对债务人或第三人的行为行使撤销权或代位权，以保护其债权的制度。

1. 代位权。代位权是指债务人怠于行使其对第三人（次债务人）享有的到期债权，有害于债权人的债权时，债权人为保全自己的债权可以自己的名义行使债务人对第三人的债权的权利。《合同法》第73条规定："因债务人怠于行使其到期债权，对债权人造成损害的，债权人可以向人民法院请求以自己的名义代位行使债务人的债权，但该债权专属于债务人自身的除外。代位权的行使范围以债权人的债权为限。债权人行使代位权的必要费用，由债务人负担。"

根据《最高人民法院关于适用〈中华人民共和国合同法〉若干问题的解释（一）》第11条的规定，债权人行使代位权应满足下列条件：

（1）债权人对债务人的债权合法。不论债的发生原因为何，只要债权人的债权合法，债权人即可提起代位权诉讼。同时，债权人对债务人的债权应当到期。

（2）债务人怠于行使其到期债权，对债权人造成损害。其意是指债务人不履行其对债权人的到期债务，又不以诉讼方式或仲裁方式向其债务人主张其享有的具有金钱给付内容的到期债权，致使债权人的到期债权未能实现。

（3）债务人的债权已经到期。债务人对次债务人的债权已经到期，债务人才有请求权，债权人也才能行使债务人对次债务人的请求权。

（4）债务人的债权不是专属于债务人自身的债权。专属于债务人自身的债权，是指与债务人身份和特定生活需要紧密相连的债权。具体而言，是指基于扶养关系、抚养关系、赡养关系、继承关系产生的给付请求权和劳动报酬、退休金、养老金、抚恤金、安置费、人寿保险、人身伤害赔偿请求权等权利。

代位权行使的范围以债权人的债权为限，同时不得超出次债务人对债务人所负债务的数额。债权人行使代位权，经人民法院认定成立并做出判决后，可以就行使的结果优先受偿，次债务人直接向债权人履行清偿义务，债权人与债务人、债务人与次债务人之间相应的债权债务关系即予消灭。在代位权诉讼中，次债务人对债务人的抗辩，可以向债权人主张。

2. 撤销权。撤销权是指债权人对债务人实施的危及债权人债权的行为，可以请求人民法院予以撤销的权利。撤销权的行使须符合下列条件：

第五章 合同法

（1）债权人对债务人存在有效债权。无效的债权、已被消灭的债权、超过诉讼时效的债权，均不能发生撤销权。

（2）债务人实施了减少财产的行为。根据《合同法》第74条的规定，债务人放弃到期债权、无偿转让财产和以明显不合理的价格转让财产这三种直接减少财产的行为，均可作为撤销权的标的。

（3）债务人减少财产的行为须有害于债权人的债权，即债权人的债权因债务人处分财产的行为无法得到实现。

（4）债务人有偿转让财产时，第三人须有过错，且第三人的过错是故意，而不是过失。

根据《合同法》第74条的规定，撤销权的行使范围以债权人的债权为限。债权人行使撤销权的必要费用，则由债务人负担。债务人的行为一旦被撤销，则该行为自始无效。债务人与第三人订立的合同，因撤销而失去法律效力，未履行的，债务人不再履行该合同，已经履行的，则双方应当互负返还责任。因此，撤销权行使的结果是恢复债务人相应的财产与权利，与代位权不同，债权人就撤销权行使的结果并无优先受偿的权利。债权人的撤销权应在一定期限内行使，《合同法》第75条规定："撤销权自债权人知道或者应当知道撤销事由之日起1年内行使。自债务人的行为发生之日起5年内没有行使撤销权的，该撤销权消灭。"

〔案例回头看〕

本案中，后履行一方当事人乙公司经营状况严重恶化，即乙公司存在欠缺履行能力、难以履行义务的情形，因此，先履行一方当事人甲公司有权主张不安抗辩权，中止履行交货的义务。在中止履行之后，甲公司通知了乙公司并要求其提供担保，但乙公司既未在合理期限内提供适当担保，也未能恢复履行能力（经营状况进一步恶化），因此，甲公司可以根据《合同法》第69条的规定解除合同。

五、合同的变更、转让和终止

〔案例〕

甲、乙签订了一份钢材买卖合同，约定由甲方向乙方供应一批钢材，交货日期为2000年5月10日，乙方使用该批钢材建造房屋，预计开工时间为2000年12月1日。交货期限届满后，甲方不能按约定时间交货，乙方催促甲方交货，并警告甲方，如果在4个月内不能供货，将解除合同，并追究违约责任。4个月期限届满后，甲方仍不能供货。乙方要求解除合同，甲方予以拒

绝，为此引发纠纷。

请问：乙方是否有权解除合同？为什么？[①]

（一）合同的变更

合同变更有广义和狭义之分。广义的合同变更包括合同内容和主体的变更。由于合同主体的变更在《合同法》中称为合同的转让，所以《合同法》中的合同变更为狭义的合同变更，即仅包括合同内容的变更。

合同变更又可分为协议变更和法定变更。法定变更是指合同成立以后，发生法定的可以变更合同的事由时，经一方当事人要求而对合同内容所做的变更。《合同法》第54条规定的即为合同的法定变更；协议变更是指合同双方当事人以协议的方式对合同的内容进行变更。《合同法》第77条规定："当事人协商一致，可以变更合同。"该条规定的变更即为协议变更。

当事人协议变更合同，一般须满足以下条件：

1. 原合同关系的存在。合同变更是在原合同的基础上，通过当事人双方的协商，改变原合同关系的内容。因此，不存在原合同关系，就不可能发生变更问题。

2. 合同的变更须经当事人协商一致。合同是当事人双方协商一致的产物，合同的变更也必须经过双方的协商，任何一方未经协商不得单方变更合同内容。

3. 合同变更是对原合同内容的局部修改。合同的变更不得全部改变合同内容或者改变合同的主要内容，否则就不再是合同的变更，而是合同的更新。

根据《合同法》第77条第2款的规定，法律、行政法规规定变更合同应当办理批准、登记等手续的，依照其规定。这就要求在某些情形下，当事人协议变更合同必须遵循法定的程序和方式。

合同变更后，当事人应当按照变更后的合同履行，如无特约，变更只向将来发生效力。

（二）合同的转让

合同的转让，即合同主体的变更，是指当事人将合同的权利和义务全部或者部分转让给第三人。合同的转让分为债权的转让和债务的转让，当事人一方经对方同意，也可以将自己在合同中的权利和义务一并转让给第三人。

[①] 参见李仁玉、陈敦：《民法教学案例》，法律出版社2004年版，第182页。

第五章 合 同 法

1. 合同权利的转让。合同权利的转让是指合同的债权人将合同的权利全部或者部分转让给第三人的行为。合同权利的转让须满足以下条件：

（1）须有有效的合同债权存在。合同债权的有效存在，是合同权利转让的基本前提，以不存在或无效的债权转让给他人，或者以已经消灭的债权转让给他人，即为标的不能，转让合同当属无效。

（2）转让人与受让人须就合同权利的转让达成合意。合同权利转让是一种处分行为，须转让人与受让人协商一致，达成合意，而且还须符合合同生效的基本条件。

（3）合同权利本身须具有可转让性。多数国家的立法对可转让的合同权利未作规定，而仅列举不得转让的合同权利。我国《合同法》采取了同样的做法。根据《合同法》第79条的规定，下列三类合同权利不得转让：一是根据合同的性质不得转让；二是按照当事人的约定不得转让；三是依照法律规定不得转让。

上述条件具备后，合同权利转让即可在转让人与受让人之间产生法律效力，但若对债务人发生效力，则须通知债务人。《合同法》第80条规定："债权人转让权利的，应当通知债务人。未经通知，该转让对债务人不产生效力。"

合同权利有效转让后，合同权利即由转让人移转于受让人，受让人取得转让人的地位，成为合同关系的新债权人，合同的从权利也随之一并移转。债务人不得再向原债权人履行债务，而应向新债权人即受让人履行债务。债务人在合同权利转让前就已经享有的对抗原债权人的抗辩权，在合同权利转让之后，仍然可对抗新债权人。转让人对转让的权利应承担瑕疵担保责任。

2. 合同义务的转让。合同义务的转让是指债务人将合同的义务全部或部分转移给第三人的行为。合同义务的转让分为全部义务的转让和部分义务的转让，前者指由第三人取代原债务人的地位，成为合同中新的债务人，完全承担原债务人所负有的全部债务，而原债务人则脱离债的关系。后者是指第三人加入到债的关系中，与原债务人一起承担向债权人履行债务的义务。

合同义务的全部转让须符合以下要件：

（1）须存在有效的债务。如果债务不存在或已经消灭，债务转让不产生相应的法律效力。

（2）转让人与受让人就债务转让达成协议。

（3）被转让的债务须具有可转让性。根据合同性质不得转让的债务、债权人与债务人约定不得转让的债务不能转让。

（4）须经债权人同意。《合同法》第84条规定："债务人将合同的义务全部或者部分转移给第三人的，应当经债权人同意。"合同义务转让未经债权人同意的，

不发生转让的效力。

合同义务依法全部转让后，原债务人脱离债务关系，第三人取得原债务人的地位，成为新债务人。从属于主债务的从债务也一并转移给新债务人，但该从债务专属于原债务人自身的除外。新债务人可以主张原债务人对债权人的抗辩权。

3. 合同权利义务的概括转移。合同权利义务的概括转移是指合同的一方当事人将自己享有的合同权利和负有的合同义务一并转让给第三人的行为。合同权利义务的概括转移可以依据当事人之间订立的合同而发生，也可以因为法律的规定而产生，前者为意定概括转移，后者为法定概括转移。

意定概括转移是指一方当事人与第三人订立合同，并经对方当事人同意，将自己在合同中的权利和义务一并转让给第三人。《合同法》第88条规定："当事人一方经对方同意，可以将自己在合同中的权利和义务一并转让给第三人。"

法定概括转移是指依据法律规定而发生的合同权利义务的转移，法定概括转移的原因主要是当事人的合并和分立。《合同法》第90条规定："当事人订立合同后合并的，由合并后的法人或者其他组织行使合同权利，履行合同义务。当事人订立合同后分立的，除债权人和债务人另有约定的以外，由分立后的法人或者其他组织对合同的权利和义务享有连带债权，承担连带债务。"

（三）合同权利义务的终止

合同终止，又称合同消灭，是指合同当事人之间的权利义务于客观上已不复存在。《合同法》第91条规定："有下列情形之一的，合同的权利义务终止：（一）债务已经按照约定履行；（二）合同解除；（三）债务相互抵销；（四）债务人依法将标的物提存；（五）债权人免除债务；（六）债权债务同归一人；（七）法律规定或者当事人约定终止的其他情形。"

1. 债务已经按照约定履行。债务已经按照约定履行，是合同终止最常见、最主要的原因。债务人履行债务后，债权人的债权得到实现，债的目的达到，债权债务关系当然也就归于消灭。

2. 合同解除。合同解除是指合同生效以后，因当事人双方的意思表示或当事人依法行使解除权而使合同关系自始消灭或向将来消灭的制度。合同的解除可分为协议解除、单方约定解除和单方法定解除。协议解除是指合同生效以后，当事人双方通过协商解除合同，根据《合同法》第93条第1款规定："当事人协商一致，可以解除合同。"单方约定解除是指当事人双方在合同中约定解除权的产生条件，在该条件具备时，当事人得行使解除权解除合同。根据《合同法》第93条第2款规定："当事人可以约定一方解除合同的条件，解除合同的条件成就时，解除权人

第五章 合 同 法

可以解除合同。"单方法定解除是指在法律规定的解除权产生条件成就时，解除权人行使解除权解除合同的制度。根据《合同法》第 94 条的规定，在下列情况下，当事人享有法定解除权，并可通过行使解除权解除合同：

（1）因不可抗力致使不能实现合同目的。不可抗力是指不能预见、不能避免并且不能克服的客观情况。不可抗力不能一概作为解除合同的理由，只有在因不可抗力致使订立合同的目的不能实现时，当事人才能解除合同。

（2）在履行期限届满之前，当事人一方明确表示或者以自己的行为表明不履行主要债务。在履行期限届满之前，当事人一方明确表示或者以自己的行为表明不履行主要债务的，称为预期违约。当事人一方明确表示不履行主要债务的，属于明示毁约；当事人一方以自己的行为表明不履行主要债务的，属于默示毁约。

（3）当事人迟延履行主要债务，经催告后在合理的时间内仍未履行。迟延履行是指债务人在履行期限届满后仍未履行债务。债务人迟延履行主要债务，如果继续履行仍能实现合同目的，债权人不能径直解除合同，而应催告债务人履行合同义务。经催告后，债务人在合理时间内仍未履行，债权人方可解除合同。

（4）当事人迟延履行债务或者有其他违约行为致使不能实现合同目的。"其他违约行为"是指迟延履行以外的违约行为，如质量不合格等。当事人迟延履行债务或者有其他违约行为致使合同目的不能实现的，构成根本违约，此时无须经催告程序，被违约人即可通知对方解除合同。

（5）法律规定的其他情形。除上述情形外，在法律规定有其他解除合同的情形时，当事人也可以解除合同。如《合同法》第 69 条、第 219 条规定的法定解除权的产生条件等。

当事人一方行使法定解除权，主张解除合同的，应当通知对方，合同自通知到达对方时解除。对方有异议的，可以请求人民法院或者仲裁机构确认解除合同的效力。当事人解除合同，法律、行政法规规定应当办理批准、登记等手续的，应依照其规定办理。

关于合同解除有无溯及力，各国立法规定不一。《合同法》第 97 条规定："合同解除后，尚未履行的，终止履行；已经履行的，根据履行情况和合同性质，当事人可以要求恢复原状、采取其他补救措施，并有权要求赔偿损失。"根据上述规定，解除效力是否溯及既往，要根据履行情况和合同性质确定。在需要恢复原状的情况下，被解除合同自始失去效力。但如履行情况不影响当事人的利益，或合同性质决定其无法恢复原状，如租赁、仓储、保管、承揽、委托等继续性合同，则合同解除的效力可面向将来发生。

3. 抵销。抵销是指当事人双方互负债务时，将两项债务相互冲抵，使其相互在对等额内消灭。抵销债务也就是抵销债权。主张抵销的债务人的债权称为主动债

权、自动债权、抵销债权，被抵销的债权，称为被动债权、反对债权。

抵销依其发生依据不同，可以分为法定抵销和合意抵销。法定抵销是指具备法律所规定的条件时，依当事人一方的意思表示所为的抵销。法定抵销由法律规定抵销应具备的条件。合意抵销是双方当事人协商一致将各自的债务抵销。《合同法》第100条规定："当事人互负债务，标的物种类、品质不相同的，经双方协商一致，也可以抵销。"即合意抵销可不受法律规定的抵销条件的限制，当事人只须就抵销达成合意，即可发生效力。我们通常所说的抵销是指法定抵销。

根据《合同法》第99条的规定，法定抵销应符合下列条件：

（1）双方互负债务、互享债权。如果一方只有债权而无债务或者只有债务而无债权，则无从抵销。

（2）债务的标的物种类、品质相同。如果债务的标的物的种类、品质不相同，说明履行的要求、目的不同，同时依一方的意思表示无法确定可供抵销的债务数额，故不能采用法定抵销。法定抵销通常适用于金钱之债和种类物之债。

（3）双方债务均届清偿期。债务未到清偿期，债权人不能请求履行，若债权人可以以自己的债权与对方的债权抵销，也就等于请求债务人提前清偿。两项债务：一项已届清偿期；另一项未届清偿期时，未到期的债务人可以主张抵销。

（4）双方的债务均为可抵销的债务。依照法律规定或者按照合同性质不得抵销的债务，不得抵销。双方约定不得抵销的债务，也不得抵销，如与人身不可分离的债务、相互提供劳务的债务、因故意侵权行为产生的债务等就不得抵销。

抵销应当采用通知的方式，抵销的通知到达对方当事人时，即可发生抵销的法律效力，无须对方当事人表示同意。抵销不得附条件和期限，附有条件和期限的，该抵销的意思表示无效。

抵销使双方互负的债务在数额相等的范围内消灭。双方债务数额相等时，全部债务消灭；双方债务数额不相等时，债务数额大的一方就超出的债务仍负清偿责任。当抵销生效后，就消灭的债务不再发生支付利息的从债务，抵销生效后，给付迟延责任归于消灭。抵销的效力，溯及至可以抵销时。

4. 提存。提存是指由于债权人的原因而无法向其交付合同标的物时，债务人将该标的物交给提存机关而使合同消灭的制度。依照《合同法》第101条的规定，有下列情形之一，难以履行债务的，债务人可以将标的物提存：

（1）债权人无正当理由拒绝受领。如果债务人的履行完全符合法律的规定或当事人的约定，则债权人负有受领的义务。债权人没有正当理由拒绝受领的，债务人可以将标的物提存。

（2）债权人下落不明。债权人地址不清、无法找到或者失踪等，都属于债权人下落不明。债权人下落不明，债务人就无法向其履行。

第五章 合 同 法

(3) 债权人死亡未确定继承人或者丧失民事行为能力未确定法定代理人。在债权人死亡的情况下,债权人的财产应由其继承人继承,债务人应向继承人履行债务。但如债权人死亡而未确定继承人,债务人就无法向债权人的继承人履行;在债权人丧失民事行为能力的情况下,应由其法定代理人代为受领债务人的清偿,但如果法定代理人尚未确定,则债务人也无法履行。因此,上述两种情况下,应允许债务人将标的物提存。

(4) 法律规定的其他情形。除上述原因外,法律规定其他可以提存的情形的,债务人可以提存。

标的物不适于提存或者提存费用过高的,债务人依法可以拍卖或者变卖标的物,提存所得的价款。标的物提存后,除债权人下落不明的以外,债务人应当及时通知债权人或者债权人的继承人、监护人。

自提存之日起,债务人的债务归于消灭。标的物提存后,毁损、灭失的风险由债权人承担。提存期间,标的物的孳息归债权人所有,提存费用由债权人负担。

提存成立后,提存机关有保管提存物的义务。提存机关应当采取适当的方法妥善保管提存物,以防毁损、变质。对不宜保存的、债权人到期不领取或超过保管期限的提存物,提存机关可以拍卖,保存其价款。

提存成立后,债权人可以随时领取提存物,但债权人对债务人负有到期债务的,在债权人未履行债务或者提供担保之前,提存部门根据债务人的要求应当拒绝其领取提存物。债权人领取提存物的权利,自提存之日起 5 年内不行使而消灭,提存物扣除提存费用后归国家所有。

5. 免除。免除是债权人抛弃其全部或部分债权,从而全部或部分地消灭合同权利义务的单方行为。免除只要有债权人一方的意思表示即可产生相应的法律效力,不需要债务人同意。免除应由债权人向债务人以意思表示为之,向第三人为免除的意思表示,不发生免除的法律效力。免除的意思表示无须特定的方式,书面、口头及其他形式均可。

免除的效力是使债消灭。债务全部免除的,债即全部消灭;债务部分免除的,债于免除的范围内消灭。《合同法》第 105 条规定:"债权人免除债务人部分或全部债务的,合同的权利义务部分或全部终止。"主债务因免除而消灭的,从债务也随之消灭。

6. 混同。混同是指债权和债务同归一人,致使合同权利义务关系消灭的事实。混同是一种事实,无须有任何意思表示,只要有债权与债务同归一人的事实,即发生债的关系消灭的效果。混同的效力是导致债的关系绝对消灭,并且主债消灭,从债也随之消灭,但涉及第三人利益的除外。

〔案例回头看〕

本案例主要涉及迟延履行主要债务导致的合同解除问题。本案中，甲、乙签订合同的交货日期为2000年5月10日，合同的标的物钢材的目的在于建造房屋，而该房屋的开工日期为2000年12月1日。在5月10日对方不能按期供货的情况下，债权人乙方催告债务人甲方履行，并给予其4个月的宽限期，该期限从社会经验判断应为合理期限，因此，在该期限到来之后，在甲方仍不能履行的情况下，债权人乙方可以行使合同解除权。①

六、违约责任

〔案例〕

2000年10月2日，东方市满意水果总店向海边市万年青果品公司订购苹果10万公斤，合同约定，同年11月20日于海边市万年青果品公司交货，单价每公斤10元，任何一方违约须向另一方支付合同总价款3%的违约金。2000年10月25日，万年青果品公司向当地果农购买苹果10万公斤，并向当地果农支付货款35万元。2000年11月15日，满意水果总店电话通知万年青果品公司，因苹果销路不好，将不买预订于11月20日交付的苹果。此时，万年青果品公司为保管苹果支付仓储费2 000元，人工费1 000元。为避免损失的进一步扩大，万年青果品公司于11月15日当天以每公斤3.30元的价格将10万公斤苹果出售给长腾公司。2000年11月18日，万年青果品公司起诉东方市满意水果店，要求其赔偿损失。

请问：满意水果总店应否承担违约责任？如何承担违约责任？为什么？②

（一）违约责任的概念

违约责任是指当事人违反合同义务所应承担的民事责任。《合同法》第107条规定，"当事人一方不履行合同或者履行合同不符合约定的，应当承担继续履行、采取补救措施或者赔偿损失等违约责任。当事人双方都违反合同的，应当各自承担相应的责任。"违约责任以合同的有效存在为前提，未成立的合同、无效合同、被撤销的合同等均不产生违约责任。违约责任的主旨在于补偿因违约行为造成的损害后果，补偿性是违约责任的主要特征和属性之一。此外，违约责任可以由当事人约定。

① 参见李仁玉、陈敦：《民法教学案例》，法律出版社2004年版，第182~183页。
② 同上，第188页。

（二）违约责任的归责原则和构成要件

归责原则是指确定行为人民事责任的根据和标准。违约责任的归责原则是指合同当事人不履行合同义务后，根据何种事由去确定其应负的违约责任。根据《合同法》总则部分第107条以及分则的相关规定，总体而言，《合同法》在违约责任的归责原则上采取了严格责任原则和过错责任原则的双轨制，但以严格责任原则为主，以过错责任原则为辅，即一般情况下适用无过错责任原则，只在《合同法》有具体规定时适用过错责任原则。

违约责任的构成要件是指违约当事人承担违约责任所必须具备的条件。违约责任的构成要件可分为一般构成要件和特殊构成要件，一般构成要件是指承担任何违约责任形式都必须具备的要件；特殊构成要件是指各种具体的违约责任形式所要求的责任构成要件。

在严格责任原则下，违约责任的一般构成要件主要有两项：一是违约行为。违约行为包括不履行合同义务和履行义务不符合约定两种情况。违约行为可以是预期违约，也可以是届期违约；二是无免责事由。未履行合同，但有免责事由，则不承担违约责任。未履行合同，无免责事由则要承担违约责任。

在过错责任原则下，违约责任的一般构成要件主要也有两项：一是违约行为，违约行为同样可以是预期违约，也可以是届期违约；二是有过错，即违约人有违约的故意或过失。

（三）违约行为的形态

所谓违约行为的形态，是指根据违约的行为违反义务的性质、特点而对违约行为做出的分类。

1. 预期违约。预期违约又称先期违约、期前违约，是指在履行期到来之前的违约。预期违约表现为"将"不履行合同义务，而不是像实际违约那样，表现为现实的违反合同义务。根据《合同法》第108条的规定，预期违约具体又表现为两种形态：

（1）明示毁约。明示毁约是指一方当事人无正当理由，明确肯定地向另一方当事人表示其将在履行期限到来时不履行合同。《合同法》第108条中所规定的"当事人一方明确表示……不履行合同义务的，对方可以在履行期限届满之前要求其承担违约责任。"就是明示毁约。在一方明示毁约的情况下，另一方有权拒绝对方的明示毁约，等到履行期限到来后要求毁约方继续履行合同或承担其他违约责

任,也可以立即提出请求,要求对方在履行期到来之前承担违约责任。

(2) 默示毁约。默示毁约是指在履行期到来之前,一方以自己的行为表明其将在履行期到来之后不履行合同。《合同法》第108条所规定的"当事人一方……以自己的行为表明不履行合同义务的,对方可以在履行期限届满之前要求其承担违约责任。"就是指的默示毁约。

2. 实际违约。在履行期限到来以后,当事人不履行或不完全履行合同义务的,构成实际违约。实际违约具体又包括如下几种情况:

(1) 不履行。又称拒绝履行,是指合同履行期限届满时,合同当事人完全不履行自己的合同义务。不履行是对合同义务的全盘背弃,是实际违约中性质和后果最严重的一种违约行为。不履行作为违约行为的一种,可能由于两种原因导致:一是能够履行而不履行,即所谓的拒绝履行;二是客观上没有履行能力而无法履行,即所谓的履行不能。

(2) 迟延履行。迟延履行是指当事人的履行违反了履行期限的规定。迟延履行又可分为债务人的给付迟延和债权人的受领迟延。前者是指履行期到来时债务人能履行而没有按期履行债务。后者是指债权人未及时接受债务人的履行。

(3) 瑕疵履行。瑕疵履行是指当事人交付的标的物或提供的服务不符合合同规定的质量要求。瑕疵履行的后果是使得履行本身的价值、效用减少或者丧失,从而损害债权人从正确履行所能得到的利益。瑕疵履行可能产生加害给付的后果,加害给付是指债务人的不适当履行行为造成债权人履行利益之外的其他利益损失。加害给付导致违约责任和侵权责任的竞合。

(4) 部分履行。部分履行是指履行不符合合同规定的数量要求,或者说履行在数量上存在不足。部分履行,债权人可以拒绝接受,但部分履行不损害债权人利益的除外。

(5) 其他不完全履行的行为。如履行地点、方法等不适当。

(四) 违约责任的形式

1. 继续履行。继续履行又称为强制实际履行,是指合同的一方当事人未履行合同或履行合同义务不符合约定时,另一方当事人有权要求其按合同的规定继续履行合同义务。根据《合同法》第109条和第110条的规定,当事人一方未支付价款或者报酬的,对方可以要求其支付价款或者报酬;当事人一方不履行非金钱债务或者履行非金钱债务不符合约定的,对方可以要求履行,但有下列情形之一的除外:(1) 法律上或者事实上不能履行;(2) 债务的标的不适于强制履行或者履行费用过高;(3) 债权人在合理期限内未要求履行。

第五章 合 同 法

继续履行可以与违约金、损害赔偿并用，但不能与解除合同的方式并用。

2. 采取补救措施。《合同法》第 111 条规定："当事人履行合同义务，质量不符合要求的，应当按照当事人的约定承担违约责任。对违约责任没有约定或者约定不明确，依照本法第六十一条的规定仍不能确定的，受损害方根据标的的性质以及损失的大小，可以合理选择要求对方承担修理、更换、重作、退货、减少价款或者报酬等违约责任。"修理是消除标的物缺陷或瑕疵的行为。更换、重作是重新制作定作物，是以合格物品调换不合格物品。退货实际上就是解除合同。修理、更换或重作，并不当然免除违约人赔偿损失的责任。

3. 赔偿损失。又称损害赔偿，是指合同当事人不履行合同义务或履行合同义务不符合约定时，依法赔偿对方当事人所受损失的违约责任方式。赔偿损失是违约责任中最重要的责任方式，为各国立法所普遍确认。

根据《合同法》第 113 条第 1 款的规定，关于损害赔偿的范围，我国实行的是完全赔偿原则。损失赔偿的数额应相当于因违约所造成的损失，包括合同履行后可以获得的利益，但不得超过违反合同一方订立合同时预见到或者应当预见到的因违反合同可能造成的损失。即损害赔偿的主要目的在于弥补债权人因违约行为所遭受的损害，而不在于惩罚违约的当事人。但依据《合同法》第 113 条第 2 款的规定，经营者对消费者提供商品或服务有欺诈行为的，依照《中华人民共和国消费者权益保护法》的规定承担损害赔偿责任，即按照购买商品的价款或者接受服务的费用承担双倍赔偿责任。

当事人一方违约后，对方应当采取适当措施防止损失的扩大，没有采取适当措施致使损失扩大的，不得就扩大的损失要求赔偿。当事人因防止损失扩大而支出的合理费用由违约方承担。

4. 支付违约金。违约金是合同当事人通过协商预先确定的，一方不履行合同或履行合同不符合约定时，应给付另一方当事人一定数额的货币。《合同法》第 114 条第 1 款规定："当事人可以约定一方违约时应当根据违约情况向对方支付一定数额的违约金。"违约金的基本性质是预定的赔偿金，它是当事人在违约事实发生以前确定的，当事人没有约定违约金时，才适用赔偿金。

违约金的基本性质为补偿性，根据《合同法》第 114 条第 2 款的规定，约定的违约金低于造成损失的，当事人可以请求人民法院或者仲裁机构予以增加；约定的违约金过分高于造成损失的，当事人可以请求人民法院或者仲裁机构予以适当减少。

当事人就迟延履行约定违约金的，违约方支付违约金后，还应当履行债务。即违约金的支付与继续履行可以并用。

当事人在合同中既约定违约金，又约定定金的，一方违约时，对方可以选择适用违约金或者定金条款，但两者不可同时并用。

5. 适用定金罚则。定金是指订立合同时，为了保证合同的履行，约定由当事人一方先行给付另一方的货币。《合同法》第115条规定，当事人可以根据《担保法》的相关规定，约定一方向对方给付定金作为债权的担保。债务人履行债务后，定金应当抵作价款或者收回。给付定金的一方不履行约定的债务的，无权要求返还定金；收受定金的一方不履行约定的债务的，应当双倍返还定金。

（五）免责事由

免责事由是指当事人约定或者法律规定的债务人不履行合同时可以免除承担违约责任的条件与事项。免责事由既包括法定的免责事由，也包括当事人约定的免责事由。法定的一般免责事由为不可抗力。

不可抗力是当事人不能预见、不能避免并且不能克服的客观情况。因不可抗力不能履行合同的，根据不可抗力的影响，部分或者全部免除责任，但法律另有规定的除外。当事人迟延履行后发生不可抗力的，不能免除责任。当事人一方因不可抗力不能履行合同的，应当及时通知对方，以减轻可能给对方造成的损失，并应当在合理期限内提供证明。

〔案例回头看〕

本案中，东方市满意水果总店与海边市万年青果品公司签订的合同已于2000年10月2日有效成立，合同的履行期限为同年11月20日。满意水果总店在合同约定的履行期限之前的11月15日明确表示不履行合同，其拒绝履行的行为是自愿做出的，且无正当理由，因此构成明示的预期违约，满意水果总店应当承担违约责任。而且由于满意水果总店的违约行为给万年青果品公司造成了损失，且二者之间有因果关系，所以万年青果品公司可以要求满意水果总店赔偿损失。损失赔偿额应相当于因违约所造成的损失，包括合同履行后可以获得的利益，即损失赔偿额包括实际利益损失与可得利益损失。本案中，万年青果品公司为保管苹果支付的仓储费2 000元，人工费1 000元以及买进和卖出苹果之间的差价2万元（买入价35万元－卖出价33万元），共23 000元属于直接损失。此外，如满意水果总店履行合同，万年青果品公司可获得100万元的货款，该100万元的货款扣除万年青公司为买入苹果所支付的35万后剩余的65万元属于万年青公司的可得利益。故满意水果总店总共应赔偿万年青果品公司673 000元的损失。万年青果品公司在对方预期违约后转售苹果的行为则是为减少进一步损失而采取的行为。①

① 参见李仁玉、陈敦：《民法教学案例》，法律出版社2004年版，第188页。

第五章 合同法

● 本章小结 ●

合同是平等主体的自然人、法人以及其他组织之间设立、变更、终止民事权利义务关系的协议。合同的类型因交易方式的多样化而各不相同，故对合同可以做出多种分类。当事人订立合同通常采取要约、承诺方式，要约和承诺必须符合一定的条件才能成立。合同成立后并不必定生效，合同成立后可能会出现无效、效力待定、可撤销等各种效力状态，只有依法成立的合同才从成立时生效。合同生效后，当事人应当按照约定全面履行自己的义务，在履行中，合同当事人可享有同时履行抗辩权、不安抗辩权和先履行抗辩权等三项抗辩权。当事人协商一致，可以变更合同，合同变更后，当事人应当按照变更后的合同履行。合同当事人可以将合同的权利和义务全部或者部分转让给第三人。有下列情形之一的，合同的权利义务终止：债务按约履行、合同解除、债务相互抵销、提存、债权人免除债务、债权债务同归一人等。违约责任主要是当事人违反合同义务所应承担的民事责任，违约责任的形式主要有继续履行、采取补救措施、赔偿损失、支付违约金等，违约责任主要是一种严格责任。

▶ 思考题

1. 简析合同的含义。
2. 简述要约与承诺的构成要件。
3. 简述无效合同的种类。
4. 简析可撤销合同与效力待定合同的区别。
5. 试析不安抗辩权的成立条件及其效力。
6. 简述债权人代位权与撤销权成立的条件。
7. 简述合同权利转让的条件与法律效果。
8. 简述合同义务转让的条件与法律效果。
9. 合同法定解除的条件有哪些？
10. 简述债务抵销的条件与效力。
11. 简论提存。
12. 简述违约责任的责任形式。

▶ 案例应用

甲公司通过电视发布广告，称其有100辆某型号汽车，每辆价格15万元，广告有效期10天。乙公司看到该则广告后于第三天自带金额为300万元的汇票去甲公司买车，但甲公司的车此时已全部售完，无货可供。乙公司要求甲公司承担此行花费的费用2 000元不得而诉至法院。

▶ 问题

1. 甲公司的广告是否为要约？为什么？
2. 乙公司支出的费用应由谁承担？为什么？

第六章

担 保 法

❖ 本章学习目标

了解担保的含义和特征，掌握保证、抵押、质押、留置和定金五种担保方式的基本内容，理解五种担保方式之间的相互区别。

阅读和学完本章后，你应该能够：

◇ 掌握保证人、保证合同、保证方式、保证期间、主合同变更与保证责任的关系等有关保证的基本内容

◇ 掌握抵押权的标的、抵押登记、抵押人和抵押权人的权利、抵押权的实现、最高额抵押等有关抵押的重要内容

◇ 掌握动产质押的设定、动产质押出质人和质权人的权利、权利质权的设定与行使等有关质押的重要内容

◇ 掌握留置权的特征、成立要件、留置权人的权利等有关留置权的重要内容

◇ 掌握定金的种类、定金合同的成立条件以及定金的效力等有关定金的重要内容

一、担 保 概 述

☞ 〔案例〕

甲公司向乙银行借款100万元，乙银行要求甲公司提供担保。应甲公司要求，丙公司以一套设备（价值约80万元）为该债务提供抵押担保，并签订了抵押合同，办理了抵押登记。同时，丁公司提供保证担保。当事人对保证担保和物保的范围未作约定。现甲公司无力还款，乙银行要求丙公司和丁公司承担责任，

请问：1. 乙银行可否任意选择丙公司或丁公司承担担保责任？为什么？

2. 若乙银行选择丁公司承担担保责任，丁公司承担责任后，可否要

求丙公司承担相应的份额？为什么？[①]

（一）担保的概念

担保是指以第三人的信用或者以特定财产来确保特定债权实现的法律制度。担保是为了保障债权人的债权而设立的，有利于强化交易信用，保障交易安全和维护社会经济秩序。《中华人民共和国担保法》（以下简称《担保法》）和最高人民法院发布的《关于适用〈中华人民共和国担保法〉若干问题的解释》（以下简称《担保法解释》）等法律法规和司法解释对担保问题进行了详细规定。

（二）担保的特征

担保具有以下法律特征：

1. 从属性。担保与被担保的债为主从关系，担保从属于被担保的债。担保的效力决定于主债。主债不成立或者无效，担保也就不能发生效力；主债消灭，担保随之消灭。

2. 自愿性。除法定担保外，一般情况下，当事人完全可以按照自己的意愿依法自主地决定和选择担保，是否设定担保，采用何种担保方式，担保多大的债务范围等，完全由当事人自行决定。

3. 补充性。担保对债权人权利的实现原则上仅具有补充作用。一般只有在债务人确实不能清偿债务时，担保人才承担担保责任。

4. 相对独立性。担保并不当然随债的关系的发生而发生，担保的成立须当事人另行约定；担保的范围可不同于所担保的债的范围；担保的效力不完全取决于主债的效力，主合同无效，担保合同另有约定的，可继续有效。

（三）担保的种类

1. 人的担保。人的担保是指以人的信用提供的担保，即以第三人的信用来担保债的履行。人的担保的典型形式就是保证，保证是保证人以自己的信用担保债务人履行债务的担保，即在债务人不履行债务时，债权人得请求保证人履行。保证实际上扩大了债务人清偿债务的责任财产的范围，对债权人实现债权十分有利。但保证人的财产也处于不断的变动中，其信用也具有浮动性，当债务人不履行债务而保

[①] 参见李仁玉、陈敦：《民法教学案例》，法律出版社2004年版，第103～104页。

第六章 担保法

证人的财产也不足以清偿债务时，债权人的利益仍有不能实现的危险。因而在现代市场经济中，数额较大的债务通常已不再采用人的担保这种形式。

2. 物的担保。物的担保是直接以一定的财物来作为债权担保的担保方式，其所重视的是担保财产，与提供财产的人无关。当债务人不履行债务时，债权人就担保财产享有优先受偿权。物的担保的方式主要有抵押、质押、留置等。物的担保被广泛适用。

3. 金钱担保。金钱担保是指以一定的金钱为标的物而设定的担保。金钱担保的典型形式为定金。此外，未被立法明确而在实践中常被采用的押金，一般也被视作金钱担保的一种形式。金钱担保主要是通过预先交付一定数额的金钱，并使该金钱的得丧与债务的履行与否联系在一起，从而对债务人造成一定的心理压力，促使其履行债务，以保障债权实现。

4. 反担保。所谓反担保，是指为担保人提供的担保。在担保人和债权人所成立的担保合同中，如果担保人为债务人以外的第三人，往往会因为担保合同的无偿性而使担保人的利益受到无法挽回的损失。因此，《担保法》第4条明确规定："第三人为债务人向债权人提供担保时，可以要求债务人提供反担保。"

反担保的方式主要有保证、抵押、质押三种，由于留置权发生于法定，反担保产生于约定，故留置不能为反担保的方式。定金虽然在理论上可以作为反担保的方式，但由于支付定金会进一步削弱债务人清偿债务的能力，因而在实践中也极少采用。

〔案例回头看〕

本案例中，丙公司为甲公司的债务提供抵押担保，丁公司为甲公司的债务提供保证担保，且未约定担保范围，表明丙公司和丁公司为甲公司的债务提供连带担保，他们之间对甲公司债务的不能履行承担连带担保责任。故乙银行可以向丙公司或丁公司或丙公司和丁公司请求承担担保责任。

若乙银行选择丁公司承担担保责任，丁公司承担责任后，可以要求丙公司承担相应的份额。因《担保法解释》第38条规定，当事人对保证担保的范围和物的担保的范围没有约定或者约定不明的，承担了担保责任的担保人，可以向债务人追偿，也可以要求其他担保人清偿其应当分担的份额。

二、保　　证

〔案例〕

甲公司向乙银行分别借有500万元和600万元的款项。第一笔借款为1999

年12月30日，保证人为丙公司。第二笔借款为2000年12月30日，保证人为丁公司。保证人丙公司、丁公司对上述两笔款项均未约定保证期限。对第一笔款项约定的保证方式为一般保证，第二笔款项未约定保证方式。上述两笔款项借款期限均为1年。2001年5月1日，乙银行起诉甲公司偿还第一笔款项，甲公司于10月1日还款100万元。乙银行便于同年10月5日起诉丙公司，要求丙公司承担保证责任，丙公司以保证期间已过为由拒绝承担。2002年7月5日，乙银行起诉甲公司偿还第二笔款项，并同时起诉丁公司承担保证责任，甲公司无力还款，丁公司拒绝承担保证责任。

请问：丙公司和丁公司各承担什么方式的保证责任？最终，丙公司和丁公司应否承担保证责任？[①]

（一）保证的概念

根据《担保法》第6条的规定，保证是指保证人和债权人约定，当债务人不履行债务时，保证人按照约定履行债务或者承担责任的行为。保证属于人的担保，是以保证人的不特定的一般财产为他人的债务提供担保。

（二）保证合同

1. 保证合同的当事人。保证合同的当事人为保证人与债权人，债务人不是保证合同的当事人。实践中，常常采用在主合同中订立保证条款，由保证人在主合同中签字的形式成立保证合同。但这并不意味着保证合同是债权人、债务人、保证人三方订立的合同，因为在这种情况下，从形式上看订立的是一个合同，但实际上订立的仍是两个合同：一个是债权人与债务人订立的主债合同，一个是债权人与保证人订立的保证合同，只不过两个合同由一份合同书加以表现罢了。

担任保证人须具有一定的资格。根据我国担保法的规定，具有代为清偿债务能力的法人、其他组织或者公民，可以作保证人。但下列组织不得作为保证人：

（1）国家机关不得为保证人，但经国务院批准为使用外国政府或者国际经济组织贷款进行转贷的除外；

（2）学校、幼儿园、医院等以公益为目的的事业单位、社会团体不得为保证人；

（3）企业法人的分支机构、职能部门不得为保证人，但企业法人的分支机构有法人书面授权的，可以在授权范围内提供保证。

① 参见李仁玉、陈敦：《民法教学案例》，法律出版社2004年版，第135~136页。

第六章 担 保 法

2. 保证合同的内容。保证合同应当包括以下内容：
（1）被保证的主债权的种类、数额；
（2）债务人履行债务的期限；
（3）保证的方式；
（4）保证担保的范围；
（5）保证的期间；
（6）双方认为需要约定的其他事项。
如果保证合同不完全具备以上条款内容，可以补正。

3. 保证合同的形式。《担保法》第13条规定："保证人与债权人应当以书面形式订立保证合同。"这意味着保证合同为要式合同，原则上应当以书面形式订立。但根据上述规定，不能得出以口头形式订立的保证合同一律无效的结论。对口头订立的保证合同，只要保证人承认，仍应肯定其效力。

4. 保证合同的性质。
（1）保证合同是诺成性合同，只要保证人与债权人就保证担保的内容达成协议，保证合同即告成立。
（2）保证合同是单务合同，只有保证人对债权人负有义务，债权人对保证人不负有义务。
（3）保证合同是无偿合同，保证人承担保证责任后，并不能从债权人处获得相应的报偿。
（4）保证合同是要式合同，保证合同原则上应采用书面形式。

（三）保 证 的 方 式

1. 一般保证。当事人在保证合同中约定，债务人不能履行债务时，才由保证人承担保证责任的，为一般保证。在一般保证中，债务人是履行债务的第一顺序人，当债务人不履行债务时，债权人应当首先要求债务人履行，只有当债务人不能履行时，才能要求保证人承担保证责任。即在一般保证中，保证人对债务的履行只负补充责任。

在一般保证中，保证人享有先诉抗辩权，即一般保证的保证人在主债务纠纷未经审判或者仲裁并就债务人财产依法强制执行仍不能清偿债务前，有权拒绝对债权人承担责任。但有下列情形之一的，保证人不得行使先诉抗辩权：
（1）债务人住所变更，致使债权人要求其履行债务发生重大困难的，如债务人下落不明，移居境外，且无财产可供执行；
（2）人民法院受理债务人破产案件，中止执行程序的；

（3）保证人以书面形式放弃先诉抗辩权的。

2. 连带保证。连带责任保证是当事人在保证合同中约定保证人与债务人对债务承担连带责任的保证。连带责任保证的保证人不享有先诉抗辩权，在主债务人届期未清偿债务时，债权人既可要求债务人履行债务，也可以要求保证人承担保证责任。只要债务人未履行债务，不管其能否履行债务，保证人都有义务承担保证责任。因此，连带责任保证保证人的责任重于一般保证保证人的责任。

根据《担保法》第19条的规定，当事人对保证方式没有约定或约定不明确的，按照连带责任保证承担保证责任。法律作此规定的目的主要是考虑保护债权人的利益，但这一规定显然加重了保证人的责任。

此外，按照我国《担保法》第12条的规定，同一债务有两个以上保证人的，保证人应当按照保证合同约定的保证份额，承担保证责任；没有约定保证份额的，保证人承担连带责任，债权人可以要求任何一个保证人承担全部保证责任，保证人都负有担保全部债权实现的义务；已经承担保证责任的保证人，有权向债务人追偿，或者要求承担连带责任的其他保证人清偿其应当承担的份额。

（四）保证责任

1. 保证责任的范围。保证责任的范围，也就是保证人依照约定或者法律规定所承担责任的范围。根据《担保法》第21条的规定，保证担保的责任范围包括主债权及利息、违约金、损害赔偿金和实现债权的费用。保证合同对责任范围另有约定的，按照约定执行。当事人对保证担保的范围没有约定或者约定不明确的，保证人应当对全部债务承担责任。

2. 债的变更与保证责任的承担。

（1）在保证期间内，债权人依法将主债权转让给第三人的，除另有约定外，保证人仍应在原保证担保的范围内继续承担保证责任。

（2）在保证期间内，债权人许可债务人转让债务的，应当取得保证人书面同意，保证人对未经其同意转让的债务，不再承担保证责任。

（3）在保证期间内，债权人与债务人协议变更主合同的，应当取得保证人书面同意。

未经保证人同意的主合同变更，如果减轻债务人债务的，保证人仍应对变更后的合同承担保证责任；如果加重债务人的债务的，保证人对加重的部分不承担保证责任。

未经保证人书面同意，债权人与债务人对主合同履行期限作了变动，保证期间

第六章 担保法

为原合同约定的或者法律规定的期间。

债权人与债务人协议变动主合同内容，但并未实际履行的，保证人仍应当承担保证责任。

3. 保证责任的免除和消灭。依据《担保法》的规定，保证责任免除和消灭的原因主要有以下几种：

（1）主债务消灭。主债务因履行、抵销、免除等原因而消灭时，保证债务随之消灭，保证人的保证责任当然消灭。

（2）保证期间届满。根据《担保法》第25条、第26条的规定，保证期间届满，债权人未对债务人提起诉讼或仲裁的（一般保证）及债权人未要求保证人承担保证责任的（连带责任保证），保证人免除保证责任。

（3）债务转移未经保证人同意。根据《担保法》第23条的规定，被保证债务转移未经保证人同意的，保证人不再承担保证责任。

（4）债权人放弃担保物权。同一债权既有保证又有债务人提供物的担保的情况下，债权人放弃物的担保的，保证人于债权人放弃权利的范围内免除保证责任。

（5）保证合同解除或终止时，保证人的保证责任消灭。

（五）保证期间

保证期间是保证人承担保证责任的有效期间。在此期间内，债权人未主张权利的，期间届满后，保证人即可免除保证责任。

保证期间由保证人和债权人在保证合同中约定，保证合同约定保证期间的，按照约定执行；保证合同约定的保证期间早于或者等于主债务履行期限的，视为没有约定，保证期间为主债务履行期届满之日起6个月；保证合同约定保证人承担保证责任直至主债务本息还清时为止等类似内容的，视为约定不明，保证期间为主债务履行期届满之日起2年。

保证合同未约定保证期间的，保证期间为主债务履行期届满之日起6个月。

对一般保证来讲，债权人在保证期间内未对债务人提起诉讼或申请仲裁，保证人免除保证责任。债权人已提起诉讼或申请仲裁的，保证期间不再发生作用，从判决或仲裁裁决生效之日起，开始计算保证债务的诉讼时效。

对连带责任保证来讲，债权人在保证期间未请求保证人承担保证责任的，保证人免除保证责任；要求保证人承担保证责任的，从债权人要求保证人承担保证责任之日起，开始计算保证合同的诉讼时效。

（六）保证人的追偿权

保证人的追偿权是指保证人向债权人承担保证责任后，对被保证的债务人所享有的请求其偿付因此所受损失的权利。《担保法》第 31 条规定："保证人承担保证责任后，有权向债务人追偿。"

保证人追偿权的成立须具备以下条件：

1. 保证人向债权人履行了保证债务。保证人无论是履行了全部还是部分债务，都可享有追偿权。

2. 因保证人的履行而使债务人免责，即主债务人对债权人的债务因保证人的履行而消灭。

3. 保证人在履行保证债务时没有过错。保证人在承担保证责任上有过错的，保证人丧失求偿权。

保证人的追偿权一般只能在保证人承担保证责任后才能发生和行使，但为保障保证人在履行保证债务后能够实现追偿的权利，法律规定，在特殊情况下，保证人可以预先行使追偿权，即人民法院受理债务人破产案件后，债权人未申报债权的，保证人可以参加破产财产分配，预先行使追偿权。

保证人追偿权的范围，一般应当包括三部分：一是保证人为主债务人向债权人清偿的债务额，但以主债务人因其清偿而免责的数额为限。如果保证人自行履行保证责任时，其实际清偿额大于主债权范围的，保证人只能在主债权范围内对债务人行使追偿权。二是保证人履行保证债务所支出的必要费用，但因保证人的过错而多付出的费用不在此列。三是各种费用的利息。该利息应以法定利率计算，并从保证人支付之日起计算。

〔案例回头看〕

在本案例中，根据丙公司与乙银行之间的约定，丙公司的保证方式为一般保证。丁公司与乙银行之间就保证方式未作约定，在这种情况下，根据《担保法》的相关规定，丁公司承担的保证方式为连带责任保证。丙公司为第一笔借款作保，因未约定保证期间，故其保证期间为 6 个月，即保证期间至 2001 年 6 月 30 日。债权人乙银行于 2001 年 5 月 1 日向人民法院起诉债务人甲公司，是在保证期间内起诉债务人，故对于债务人甲公司无力承担的 400 万元，保证人丙公司仍应承担保证责任。丁公司对甲公司向乙银行的第二笔借款作保，该保证也未约定保证期间，故其保证期间同样为 6 个月，即保证期间至 2002 年 6 月 30 日。在该保证期间内，由于债权人乙银行未向保证人丁公司主

张权利，根据《担保法》第26条的规定，丁公司的保证责任消灭，乙银行对第二笔借款只能要求甲公司偿还。①

三、抵　　押

☞〔案例〕

甲公司为某一项目的开发，需要向银行贷款1 000万元，遂与乙银行达成协议，由该银行提供贷款，借款期限为1年，甲公司以一栋办公楼（价值900万元）和两辆奔驰轿车（价值200万元）设定抵押，均办理了抵押登记。一年后，由于市场竞争激烈，开发产品市场需求冷淡而损失惨重，无力偿还乙银行的贷款。乙银行拟行使抵押权，经查，该办公楼有一层已经于半年前出租给丙公司，租期两年；一辆轿车，已经准备出卖给丁，双方签订了买卖合同，尚未办理过户登记手续，但车已经交付丁使用；另一辆轿车，因某次董事长驾车外出，被违章驾驶戊的卡车撞击毁损，正在索赔中，估计可获得保险金60万元。

请问：本案中，甲公司与乙银行间的抵押是否有效？为什么？本案应如何处理？为什么？②

（一）抵押的概念

抵押是指债务人或者第三人不转移财产的占有，将该财产作为债权的担保。当债务人不履行到期债务或者发生当事人约定的实现抵押权的情形时，债权人有权依法以该财产折价或者以拍卖、变卖该财产的价款优先受偿。其中，债务人或第三人称为抵押人，债权人称为抵押权人，用于担保的财产称为抵押物，抵押权人对用作担保的财产享有的权利称为抵押权。

抵押和保证的区别在于保证是以人的信用作担保，抵押则以财产作担保；保证必须是债务人以外的第三人提供担保，而抵押可以是第三人以其财产提供担保，也可以是债务人本人以自己的财产提供担保。

抵押的成立不以移转抵押物的占有为必要，因此在抵押关系成立后，抵押人仍有权继续占有抵押物并收取利益，财产的使用价值不受任何影响，可以充分发挥财产的效用。

① 参见李仁玉、陈敦：《民法教学案例》，法律出版社2004年版，第135~136页。
② 同上，第92~94页。

（二）抵押权的取得

1. 抵押合同。抵押的设定，由抵押人和抵押权人签订书面抵押合同实现。根据《中华人民共和国物权法》（以下简称《物权法》）第185条的规定，设立抵押权，当事人应当采取书面形式订立抵押合同。抵押合同一般包括下列条款：（1）被担保债权的种类和数额；（2）债务人履行债务的期限；（3）抵押财产的名称、数量、质量、状况、所在地、所有权归属或者使用权归属；（4）担保的范围。

抵押合同中，不得约定在债务履行期届满抵押权人未受清偿时，抵押物的所有权转移为债权人所有。因为这种约定可能影响抵押人及其他抵押权人的权利，但该约定的无效不影响抵押合同其他部分内容的效力。

2. 抵押物。债务人或第三人为抵押权人提供的、用于担保的财产称为抵押物。

（1）可用于抵押的财产。根据《物权法》第180条的规定，债务人或者第三人有权处分的下列财产可以抵押：①建筑物和其他土地附着物；②建设用地使用权；③以招标、拍卖、公开协商等方式取得的荒地等土地承包经营权；④生产设备、原材料、半成品、产品；⑤正在建造的建筑物、船舶、航空器；⑥交通运输工具；⑦法律、行政法规未禁止抵押的其他财产。当事人可以将上述财产中的一项单独抵押，也可以将前款所列财产一并抵押。

《物权法》第181条规定，经当事人书面协议，企业、个体工商户、农业生产经营者可以将现有的以及将有的生产设备、原材料、半成品、产品抵押，债务人不履行到期债务或者发生当事人约定的实现抵押权的情形，债权人有权就实现抵押权时的动产优先受偿。

《物权法》第182条规定，以建筑物抵押的，该建筑物占用范围内的建设用地使用权一并抵押。以建设用地使用权抵押的，该土地上的建筑物一并抵押。抵押人未依照前款规定一并抵押的，未抵押的财产视为一并抵押。

《物权法》第183条规定，乡镇、村企业的建设用地使用权不得单独抵押。以乡镇、村企业的厂房等建筑物抵押的，其占用范围内的建设用地使用权一并抵押。

（2）不得用于抵押的财产。根据《物权法》第184条的规定，下列财产不得抵押：①土地所有权；②耕地、宅基地、自留地、自留山等集体所有的土地使用权，但法律规定可以抵押的除外；③学校、幼儿园、医院等以公益为目的的事业单位、社会团体的教育设施、医疗卫生设施和其他社会公益设施；④所有权、使用权不明或者有争议的财产；⑤依法被查封、扣押、监管的财产；⑥法律、行政法规规定不得抵押的其他财产。

3. 抵押登记。根据《物权法》第 187 条的规定，以下列财产设定抵押的，应当到相关部门办理抵押登记，抵押权自登记时设立。

（1）建筑物和其他土地附着物；

（2）建设用地使用权；

（3）以招标、拍卖、公开协商等方式取得的荒地等土地承包经营权；

（4）正在建造的建筑物。

根据《物权法》第 188 条的规定，当事人下列财产设定抵押的，抵押权自抵押合同生效时设立；但未经登记，不得对抗善意第三人。

（1）生产设备、原材料、半成品、产品；

（2）交通运输工具；

（3）正在建造的船舶、航空器。

根据《物权法》第 189 条的规定，企业、个体工商户、农业生产经营者以现有的以及将有的生产设备、原材料、半成品、产品抵押的，应当向抵押人住所地的工商行政管理部门办理登记。抵押权自抵押合同生效时设立；未经登记，不得对抗善意第三人。

（三）抵押的效力

1. 抵押所担保的债权的范围。抵押所担保的债权的范围是指抵押权人实行抵押权时，能够优先受清偿的债权的范围。抵押所担保的债权的范围，首先可以由当事人约定，当事人对抵押担保的范围有约定的，从其约定；没有约定或者约定不明确的，其范围应当包括主债权及其利息、违约金、损害赔偿金和实现抵押权的费用。

2. 抵押权及于标的物的范围。抵押权的效力所及的标的物，首先是当事人设定抵押的财产。此外，学说和立法一般认为抵押权的效力还及于抵押物的孳息、从物、从权利、代位物和添附物。

（1）孳息。债务履行期届满后，债务人不履行债务致使抵押物被人民法院依法扣押的，自扣押之日起抵押权人有权收取由抵押物分离的天然孳息以及抵押人就抵押物可以收取的法定孳息。抵押权人未将扣押抵押物的事实通知应当清偿法定孳息的义务人的，抵押权的效力不及于该孳息。

（2）从物。抵押权设定前为抵押物的从物的，抵押权的效力及于抵押物的从物。但抵押物与其从物为两个以上的人分别所有时，抵押权的效力不及于抵押物的从物。

（3）从权利。从权利与主权利的关系，犹如从物与主物的关系，因此，抵押权的效力原则上应及于从权利。

（4）代位物。根据《担保法解释》第80条的规定，在抵押物灭失、毁损或者被征用的情况下，抵押权人可以就该抵押物的保险金、赔偿金或者补偿金优先受偿；如果抵押权所担保的债权未届清偿期的，抵押权人可以请求人民法院对保险金、赔偿金或者补偿金等采取保全措施。

（5）添附物。根据《担保法解释》第62条的规定，抵押物因附合、混合或者加工使抵押物的所有权为第三人所有的，抵押权的效力及于补偿金；抵押物所有人为附合物、混合物或者加工物的所有人的，抵押权的效力及于附合物、混合物或者加工物；第三人与抵押物所有人为附合物、混合物或者加工物的共有人的，抵押权的效力及于抵押人对共有物享有的份额。

3. 抵押人的权利。抵押权设定后，抵押人对抵押物仍享有通常的占有、使用、收益的权利，但处分权受到一定的限制。由于事实上的处分将导致抵押物消灭，故抵押人在抵押权存续期间，不得对抵押物进行事实上的处分。关于法律上的处分，根据《物权法》第191条的规定，抵押期间，抵押人经抵押权人同意可以转让抵押财产。抵押人经抵押权人同意转让抵押财产的，应当将转让所得的价款向抵押权人提前清偿债务或者提存。转让的价款超过债权数额的部分归抵押人所有，不足部分由债务人清偿。抵押人未经抵押权人同意，不得转让抵押财产，但受让人代为清偿债务消灭抵押权的除外。

4. 抵押权人的权利。

（1）抵押权的保全权。根据《物权法》第193条的规定，抵押人的行为足以使抵押财产价值减少的，抵押权人有权要求抵押人停止其行为。抵押财产价值减少的，抵押权人有权要求恢复抵押财产的价值，或者提供与减少的价值相应的担保。抵押人不恢复抵押财产的价值也不提供担保的，抵押权人有权要求债务人提前清偿债务。

（2）抵押权的处分权。由于抵押权为财产性权利，具有非专属性，因而抵押权人可以将抵押权转让。但抵押权不得与其所担保的债权相分离而单独转让或者作为其他债权的担保。根据《物权法》第194条的规定，抵押权人也可以放弃抵押权或者抵押权的顺位。抵押权人与抵押人可以协议变更抵押权顺位以及被担保的债权数额等内容，但抵押权的变更，未经其他抵押权人书面同意，不得对其他抵押权人产生不利影响。债务人以自己的财产设定抵押，抵押权人放弃该抵押权、抵押权顺位或者变更抵押权的，其他担保人在抵押权人丧失优先受偿权益的范围内免除担保责任，但其他担保人承诺仍然提供担保的除外。

（3）抵押权的次序权。同一抵押物上存在数个抵押权时，按抵押权设定的次序受偿，先次序的抵押权人有较后次序的抵押权人优先受偿的权利。

（4）优先受偿权。这是抵押权的最基本、最重要的效力。抵押权人可以就抵

押物优先于其他债权人受偿。

5. 抵押对租赁关系的影响。根据《物权法》第 190 条的规定，订立抵押合同前抵押财产已出租的，原租赁关系不受该抵押权的影响。抵押权设立后抵押财产出租的，该租赁关系不得对抗已登记的抵押权。

（四）抵押权的实现

1. 抵押权实现的条件。抵押权的实现应具备下列条件：（1）抵押权须有效存在；（2）抵押权所担保的债权已届清偿期；（3）债务人未清偿债务，包括未清偿全部债务，也包括尚有部分债务未清偿。

2. 抵押权实现的方式。

（1）折价方式。即抵押权人与抵押人协商将抵押物按市场价折价后归抵押权人所有以充抵债务的方式。其优点是程序简便，省时省钱。其缺点是公开性不足，可能有失公平。

（2）拍卖方式。其优点在于公开、公平，既可以最大限度地保障债权的实现，又可以保护债权人的利益。

（3）变卖方式。即以公开拍卖之外的一般买卖方式将抵押物卖给第三人，然后以所得价金清偿债权的方式。

3. 抵押权实现的顺序。根据《物权法》第 199 条的规定，同一财产向两个以上债权人抵押的，拍卖、变卖抵押财产所得的价款按下列规定清偿：

（1）抵押权已登记的，按照登记的先后顺序清偿；顺序相同的，按照债权比例清偿；

（2）抵押权已登记的先于未登记的受偿；

（3）抵押权未登记的，按照债权比例清偿。

根据《物权法》第 200 条的规定，建设用地使用权抵押后，该土地上新增的建筑物不属于抵押财产。该建设用地使用权实现抵押权时，应当将该土地上新增的建筑物与建设用地使用权一并处分，但新增建筑物所得的价款，抵押权人无权优先受偿。

（五）抵押权的消灭

抵押权在以下情形下消灭：

1. 主债权消灭。抵押权为担保债权而存在，主债权因履行、抵销、免除等原因消灭，抵押权也随之消灭。

2. 抵押权实现。抵押权人实现抵押权后，无论其债权是否全部得到清偿，抵押权均归消灭。

3. 抵押物灭失。抵押权为物权，自然也会因抵押物的灭失而消灭。但原物灭失后有残余价值或得有赔偿金、保险金时，抵押权可基于其物上代位性而继续存在。

《物权法》第202条规定，抵押权人应当在主债权诉讼时效期间行使抵押权；未行使的，人民法院不予保护。

（六）最高额抵押

最高额抵押是指抵押人与抵押权人协议，在最高债权额限度内以抵押物对一定期间内连续发生的债权作担保。最高额抵押与普通抵押有如下不同：一是最高额抵押是为担保将来发生的债权而设定的抵押，普通抵押的设定则须先存在债权；二是最高额抵押设定时，其所担保的债权的数额尚未确定，普通抵押所担保的债权的数额在设定时即已明确。但最高额抵押对所担保的债权预定有最高限额。

根据《物权法》第206条的规定，出现下列情形之一时，最高额抵押所担保的债权确定：（1）约定的债权确定期间届满；（2）没有约定债权确定期间或者约定不明确，抵押权人或者抵押人自最高额抵押权设立之日起满两年后请求确定债权；（3）新的债权不可能发生；（4）抵押财产被查封、扣押；（5）债务人、抵押人被宣告破产或者被撤销；（6）法律规定债权确定的其他情形。

最高额抵押担保的债权确定前，部分债权转让的，最高额抵押权不得转让，但当事人另有约定的除外。最高额抵押担保的债权确定前，抵押权人与抵押人可以通过协议变更债权确定的期间、债权范围以及最高债权额，但变更的内容不得对其他抵押权人产生不利影响。

最高额抵押权实现时，如果实际发生的债权数额高于最高限额的，以最高限额为限，超过部分不具有优先受偿的效力；如果实际发生的债权数额低于最高限额的，以实际发生的债权数额为限对抵押物优先受偿。当事人对最高额抵押合同的最高限额、最高额抵押期间进行变更，不得以其变更对抗顺序在后的抵押权人。

〔案例回头看〕

在本案例中，甲公司为以营利为目的的企业法人，其办公用楼和两辆加长奔驰轿车均不具有公益目的和公益性质，依法可以为自身债务和他人债务设定抵押，故甲公司与乙银行间的抵押有效。

甲公司将办公楼抵押给乙银行在先，将办公楼出租给丙公司在后，乙银行行

第六章 担 保 法

使对办公楼的抵押权,不受丙公司承租权的影响,乙银行可以依法将办公楼拍卖、变卖或作价处理,以实现自己的抵押权。

甲公司将轿车之一设定抵押权后,在抵押权存续期间,擅自将该汽车予以转让,且未通知抵押权人乙银行,因该轿车已办理抵押登记,依《担保法解释》第67条的规定,乙银行仍可以对该轿车行驶抵押权。甲公司将第二辆轿车设定抵押后,该轿车在抵押权存续期间被卡车撞毁,但可因此获保险金60万元,该60万元的保险金为该轿车的代替物,依《担保法解释》第80条的规定,抵押物灭失、毁损的情况下,抵押权人可以就该抵押物的保险金、赔偿金优先受偿。因此,乙银行可对该60万元的保险金行使抵押权。①

四、质 押

☞ 〔案例〕

2003年6月3日,甲因下岗在家,欲开办一家饮食店,因资金不足,向乙借款1万元,双方书面约定,1年内还本付息,甲将自己所有的一架高档钢琴交给乙作质押。5天后,乙要甲带上钢琴到其家取款,甲称钢琴前几天被一个朋友借走,过几天才能还回来,现急需现款,请乙先把钱借给他,如果到时不还,钢琴任由乙处理。于是乙交给甲现金1万元。不久,甲因经营不善,亏损严重,又将钢琴交给其邻居丙作质押,向丙借款6 000元。乙得知此事后,认为甲欺骗自己,要求甲马上把钢琴交给自己,否则就解除合同。甲请求宽限几日,乙不同意,表示要将钢琴折价抵偿。甲只好讲明钢琴在丙处,如果丙同意,乙可以任意处理。于是,乙找到丙索要钢琴,但遭到拒绝。乙认为自己设质在先,便强行将钢琴搬走。丙于是告到法院,要求乙返还钢琴。

请问:本案应如何处理?②

(一)质押的概念

质押是指债务人或者第三人将其财产移交给债权人占有,在债务人届期不清偿债务时,债权人有权以该财产折价或者以拍卖、变卖该财产的价款优先受偿的担保方式。在质押法律关系中,提供担保的债务人或第三人为出质人,债权人为质权

① 参见李仁玉、陈敦:《民法教学案例》,法律出版社2004年版,第92~94页。
② 参见龙翼飞主编:《民法案例分析》,中国人民大学出版社2000年版,第64~66页。

人，移交的财产为质物，债权人享有的占有担保物并于债务人不履行债务时以担保物的价值优先受偿的权利为质权。

质押与抵押的区别在于，质押以转移质物的占有为前提，即质押关系成立后，出质人要将质物移交给质权人占有；而抵押不转移抵押物的占有，抵押关系成立后，抵押物仍由抵押人占有。

质押包括动产质押和权利质押两种方式。我国现行法对于动产质押的规定相对具体、详细，对于权利质押的规定则较为概括。权利质押除适用现行法关于权利质押的特别规定外，还适用现行法关于动产质押的有关规定。

（二）动产质押

动产质押是指债务人或者第三人将其动产移交债权人占有，将该动产作为债权担保的一种担保方式。《物权法》第208条规定，为担保债务的履行，债务人或者第三人将其动产出质给债权人占有的，债务人不履行到期债务或者发生当事人约定实现质权的情形，债权人有权就该动产优先受偿。

1. 动产质权的取得。设立质权，当事人应当采取书面形式订立质权合同。质权合同一般包括下列条款：（1）被担保债权的种类和数额；（2）债务人履行债务的期限；（3）质押财产的名称、数量、质量、状况；（4）担保的范围；（5）质押财产交付的时间。

质权人在债务履行期届满前，不得与出质人约定债务人不履行到期债务时质押财产归债权人所有。

质权自出质人交付质押财产时设立。

2. 动产质押担保的范围。动产质押担保的范围包括主债权及利息、违约金、损害赔偿金、质物保管费用和实现质权的费用。当事人另有约定的，从其约定。

3. 质权人的权利义务。动产质权设定后，质权人所享有的权利主要有：

（1）质物占有权。占有质物，既是质权的成立要件，也是质权的存续要件，质权人有权在债权受清偿前占有质物。

（2）孳息收取权。除当事人另有约定外，质权人有权收取质物的孳息。质权人收取的孳息应当先充抵收取孳息的费用。

（3）提前变价权。当质物有损坏或者价值明显减少的可能时，足以危害质权人权利的，质权人可以要求出质人提供相应的担保；出质人不提供的，质权人可以拍卖或者变卖质物，并与出质人协议将拍卖或者变卖所得的价款用于提前清偿所担保的债权或者向与出质人约定的第三人提存。

（4）费用求偿权。质权人对因保管质物所支出的必要费用，有权请求出质人

偿还。所谓必要费用，是指为保存或管理质物所不可缺的费用。

（5）质物转质权。质权人在质权存续期间，为担保自己的债务，经出质人同意，可以将所占有的质物为第三人设定质权，但不得超出原质权所担保的债权范围，转质权人的质权优于原质权；未经出质人同意，在其占有的质物上为第三人设定质权的无效。质权人在质权存续期间，未经出质人同意转质，造成质押财产毁损、灭失的，应当向出质人承担赔偿责任。

（6）优先受偿权。债务履行期届满，债务人不履行债务时，质权人可与出质人协议以质物折价，或者依法拍卖、变卖质物，就其价款优先受偿。

质权人在享有权利的同时，也应承担一定的义务。质权人的义务主要包括：

（1）妥善保管质物的义务。因保管不善致使质物灭失或者毁损的，质权人应当承担民事责任。

（2）返还质物的义务。债务履行期届满，债务人履行债务的，或者出质人提前清偿所担保的债权的，质权人应当返还质物。

4. 出质人的权利。质权设定后，出质人对质物仍享有一定的权利。其权利主要包括：质物的处分权，但其处分不得影响质权人的质权；质物孳息所有权；除去侵害和返还质物请求权；出质人为第三人时对债务人的代位求偿权等。

5. 动产质权的消灭。动产质权消灭的原因主要有：

（1）因主债权消灭而消灭。

（2）因实行而消灭。质权实行后，无论其所担保的债权是否完全受清偿，质权均归消灭。

（3）因质物灭失而消灭。但质物灭失后有保险金、赔偿金等代位物的，质权仍可存在于代位物上。

（4）因丧失对质物的占有而消灭。质物占有的丧失，包括质物的任意返还、质权人因质物遗失、被盗、被侵夺等原因而丧失对质物的占有。

（三）权利质押

权利质押是指债务人或第三人以所有权以外的可以转让的权利出质作为债权的担保。并非所有的权利都可用于质押，根据《物权法》第203条的规定，债务人或者第三人有权处分的下列权利可以出质：（1）汇票、支票、本票；（2）债券、存款单；（3）仓单、提单；（4）可以转让的基金份额、股权；（5）可以转让的注册商标专用权、专利权、著作权等知识产权中的财产权；（6）应收账款；（7）法律、行政法规规定可以出质的其他财产权利。

以汇票、支票、本票、债券、存款单、仓单、提单出质的，当事人应当订立书

面合同。质权自权利凭证交付质权人时设立;没有权利凭证的,质权自有关部门办理出质登记时设立。汇票、支票、本票、债券、存款单、仓单、提单的兑现日期或者提货日期先于主债权到期的,质权人可以兑现或者提货,并与出质人协议将兑现的价款或者提取的货物提前清偿债务或者提存。

以基金份额、股权出质的,当事人应当订立书面合同。以基金份额、证券登记结算机构登记的股权出质的,质权自证券登记结算机构办理出质登记时设立;以其他股权出质的,质权自工商行政管理部门办理出质登记时设立。基金份额、股权出质后,不得转让,但经出质人与质权人协商同意的除外。出质人转让基金份额、股权所得的价款,应当向质权人提前清偿债务或者提存。

以注册商标专用权、专利权、著作权等知识产权中的财产权出质的,当事人应当订立书面合同。质权自有关主管部门办理出质登记时设立。知识产权中的财产权出质后,出质人不得转让或者许可他人使用,但经出质人与质权人协商同意的除外。出质人转让或者许可他人使用出质的知识产权中的财产权所得的价款,应当向质权人提前清偿债务或者提存。

以应收账款出质的,当事人应当订立书面合同。质权自信贷征信机构办理出质登记时设立。应收账款出质后,不得转让,但经出质人与质权人协商同意的除外。出质人转让应收账款所得的价款,应当向质权人提前清偿债务或者提存。

〔案例回头看〕

在本案例中,乙虽然与甲签订了质押担保合同,但由于乙并未取得对出质财产即钢琴的占有,故该质押担保合同并未生效,乙并未依法取得争议钢琴的质权。而丙与甲签订的质押合同虽然成立在后,但由于已经转移了质物的占有,故丙已经取得了对该架钢琴的质权,在其债权未得到清偿之前,任何人均不得侵犯其对质物的占有权。乙强行搬走钢琴的行为属侵权行为,乙应将钢琴归还给丙。[①]

五、留　置

〔案例〕

2003年,甲农机公司与乙农机具加工厂签订一份加工新型农机具合同。合同约定,由乙农机具加工厂2003年5月10日前为农机公司加工组配收割机主芯800个,加工组配费3万元,农机公司应在组配工作完成后5日内付款提货。农

① 参见龙翼飞主编:《民法案例分析》,中国人民大学出版社2000年版,第64~66页。

第六章 担保法

机具加工厂如期完成组配工作，通知农机公司来领取收割机主芯。农机公司一时拿不出钱，向农机具加工厂提出先提货后付款，加工厂不同意。载至2003年7月，农机公司仍未取货，农机具加工厂遂于2003年7月25日将这批收割机主芯卖给丙，得款7万元，扣除加工费、保管费，尚余3.8万元，通知农机公司前来领取。农机公司拒绝领取余款，并起诉法院要求追回主芯。

请问：本案应如何处理？①

（一）留置的概念

留置是指债权人按照合同约定占有债务人的动产，在债务人届期不履行债务时，债权人有权依法留置该财产，以该财产折价或者以拍卖、变卖该财产的价款优先受偿的担保方式。其中的债权人为留置权人，留置的财产称为留置物，债权人享有留置的权利称为留置权。

留置权是在符合一定的条件时，直接基于法律的规定产生的，而不是依当事人之间的协议设定的，故留置权为一种法定担保物权。《担保法》规定，因保管合同、运输合同、加工承揽合同发生的债权，债务人不履行债务的，债权人有留置权，但当事人可以在合同中约定不得留置的物。

留置权是债权人留置债务人动产的权利，留置权是以动产为标的物的担保物权。

（二）留置权的成立要件

留置权的成立须具备以下法律规定的条件：

1. 债权人合法占有债务人的动产。这是留置权成立的首要条件。所谓占有，是对物的事实上的管领、控制，至于是直接占有，还是间接占有，则在所不问。

2. 须债权已届清偿期而债务人没有清偿债务。在债权清偿期未满时，不发生债务人不履行债务的问题，故不能产生留置权。只有在债权已届清偿期，债务人仍不履行债务时，债权人才可以留置债务人的动产。

3. 须债权的发生与该动产有牵连关系。《物权法》第231条规定，债权人留置的动产，应当与债权属于同一法律关系，但企业之间留置的除外。

4. 留置不得违反社会公共利益和当事人的约定。留置的成立不得违反社会公共利益，如对救灾物资，运送人不得以未付运费为理由进行留置。此外，当事人在合同中约定不得留置的物，债权人也不能留置。

① 参见关涛主编：《物权法案例教程》，北京大学出版社2004年版，第349～351页。

（三）留置担保的范围

留置担保的范围包括主债权及利息、违约金、损害赔偿金、留置物保管费用和实现留置权的费用。

（四）留置权人的权利义务

1. 留置权人的权利。

（1）留置标的物。在债务人届期不履行债务时，债权人可以留置标的物。但留置的标的物为可分物的，留置标的物的价值应当与债务的金额相当。

（2）收取留置物的孳息。收取的孳息，应先充抵收取孳息的费用。

（3）费用求偿权。债权人因保管留置物所支出的必要费用，有权向债务人请求偿还。

（4）优先受偿权。《物权法》第236条规定，留置权人与债务人应当约定留置财产后的债务履行期间；没有约定或者约定不明确的，留置权人应当给债务人两个月以上履行债务的期间，但鲜活易腐等不易保管的动产除外。债务人逾期未履行的，留置权人可以与债务人协议以留置财产折价，也可以就拍卖、变卖留置财产所得的价款优先受偿。

2. 留置权人的义务。

（1）妥善保管留置物的义务。留置权人负有妥善保管留置物的义务，因保管不善致使留置物灭失或者毁损的，应当承担民事责任。

（2）返还留置物的义务。在留置权所担保的债权消灭，或者债权虽未消灭，但债务人另行提供担保时，债权人应当返还留置物给债务人。

（五）留置权的消灭

留置权消灭的原因主要有：

1. 主债权消灭。当主债权消灭时，留置权失去存在的基础，自然消灭。

2. 留置物占有的丧失。留置权以债权人对留置物的占有为其成立与存续要件，因此，留置权因占有之丧失而消灭。

3. 债务人另行提供担保并被债权人接受。留置权的作用在于担保债权受偿，若债务人另行提供了有效的担保，留置权自然失去存在的必要。

4. 留置权实现。

第六章 担 保 法

〔案例回头看〕

在本案例中，乙农机具加工厂对收割机主芯的留置符合留置权的成立要件，因此，乙农机具加工厂有权对收割机主芯进行留置。甲农机公司请求先提货后付款，在遭到农机具加工厂的拒绝后，甲农机公司未按约定支付货款，这时留置权开始成立。乙农机具加工厂于7月25日将留置物变价优先受偿，符合法律规定的两个月宽限期的强制规定。就本案而言，农机具加工厂在符合留置权的实现条件下，按照法定程序对留置物进行了处理。因此，法院对甲农机公司的诉讼请求应予驳回。①

六、定　金

〔案例〕

甲公司与乙公司于2003年10月签订了一份买卖钢材400吨的合同，总价值120万元，并约定甲公司于2003年12月前交付货物，乙公司向甲公司支付了20万元的定金。合同签订后，甲公司依约供应了200吨钢材，后因钢材价格急剧上涨，甲公司受利益驱动，虽经乙公司多次催促，直至合同履行期满仍未全部交货。乙公司遂诉至法院。

请问：本案应如何处理？②

（一）定金的概念

定金是为确保合同的履行，由一方当事人预先向对方当事人交付一定数额金钱的担保方式。定金与预付款不同，预付款的目的是为了便于对方履行合同，不具有担保作用，而定金则为债的履行的担保。

（二）定金的种类

1. 成约定金。成约定金是指以定金的交付作为合同成立要件的定金。《担保法解释》第116条规定，当事人约定以交付定金作为主合同成立或者生效要件的，给付定金的一方未支付定金，但主合同已经履行或者已经履行主要部分的，不影响

① 参见关涛主编：《物权法案例教程》，北京大学出版社2004年版，第349～351页。
② 参见李仁玉、陈敦：《民法教学案例》，法律出版社2004年版，第137～138页。

主合同的成立或者失效。

2. 证约定金。证约定金是指以定金作为订立合同的证据。其不是合同的成立要件，仅仅是合同成立的证明。

3. 违约定金。以定金作为合同不履行的赔偿的，称违约定金。根据违约定金，交付定金的一方不履行合同的，无权要求返还定金；收受定金的一方不履行合同的，应当双倍返还定金。

4. 解约定金。解约定金是指以定金作为保留合同解除权的代价，即交付定金的当事人可以抛弃定金以解除合同，而接受定金的当事人也可以双倍返还定金以解除合同。

5. 立约定金。立约定金是指为保证正式订立合同而交付的定金。《担保法解释》第115条规定，当事人约定以交付定金作为订立主合同担保的，给付定金的一方拒绝订立主合同的，无权要求返还定金；收受定金的一方拒绝订立合同的，应当双倍返还定金。

（三）定金的成立条件

定金合同的成立和生效除应当具备合同有效成立的一般条件外，还必须具备以下条件：

1. 定金合同应当采用书面形式。书面形式的定金合同既包括当事人单独订立的定金合同，也包括在主合同中订立的定金条款。

2. 一方须向对方实际交付定金。定金合同为实践性合同，仅有定金合意而无实际交付行为，定金合同不发生法律效力，定金合同自交付定金之日起生效。如当事人实际交付定金的时间和数额与双方约定的不一致的，以实际交付的时间和数额为准。

3. 定金数额须在法定的数额以内。《担保法》第91条规定，定金的数额由当事人约定，但不得超过主合同标的额的20%。当事人约定的定金超过法律规定的最高限额时，超过的部分应为无效，即不能作为定金。

4. 须主合同有效。定金合同为从合同，从合同的效力决定于主合同。故定金合同的有效成立以主合同的有效成立为前提。主合同无效或者被撤销时，定金合同也不能生效。

（四）定金的效力

定金的效力因定金的种类不同而有所不同。我国现行法上的定金为证约定金兼违约定金，其在证约定金的一面有证明合同成立的作用，其在违约定金的一面有制

第六章 担保法

裁债务不履行的作用,故给付定金的一方不履行债务时,无权要求返还定金,收受定金的一方不履行债务时,应当双倍返还定金。

〔案例回头看〕

在本案例中,甲、乙两公司所签订的钢材买卖合同是有效的,在该合同中约定了定金条款,定金的金额为20万元,未超过主合同标的120万元的20%,且定金已实际交付,故定金合同有效成立。根据《担保法解释》第120条的规定,当事人一方不完全履行合同的,应当按照未履行部分所占合同约定内容的比例,适用定金罚则。本案中,甲公司收受乙公司定金20万元后,只履行约定义务的一半,因此,乙公司有权要求其返还20万元定金的一半,并适用定金罚则,故为20万元。[①]

本章小结

本章主要介绍了担保的含义和特征以及保证、抵押、质押、留置和定金等五种担保方式的概念、设定(或取得)、效力、责任承担、消灭等基本内容。

▶思考题

1. 债的担保有哪些方式?
2. 什么是保证?
3. 简析一般保证与连带保证的区别。
4. 保证责任免除或消灭的原因有哪些?
5. 什么是抵押?
6. 哪些财产不得用于抵押?
7. 简析抵押人和抵押权人的权利。
8. 什么是最高额抵押?
9. 什么是质押?
10. 简述动产质权人的权利。
11. 什么是留置?
12. 简析留置权成立的要件。

[①] 参见李仁玉、陈敦:《民法教学案例》,法律出版社2004年版,第137~138页。

13. 什么是定金?
14. 简析定金的成立条件。

▶ 案例应用

冯某是养鸡专业户,为改造鸡舍和引进良种鸡需资金20万元。冯某向陈某借款10万元,以自己的一套价值10万元的音响设备作为抵押,双方立有抵押字据,但未办理登记。冯某又向朱某借款10万元,以该音响设备质押,双方立有质押字据,并将音响设备交付朱某占有。朱某在占有设备期间,不慎将设备损坏,送蒋某修理,朱某无力交付蒋某的修理费1万元,该设备现已被蒋某留置。冯某得款后,与县良种站签订了良种鸡引进合同。合同约定良种鸡款共计2万元,冯某预付定金4 000元,违约金按合同金额的10%计算,冯某以销售肉鸡的款项偿还良种站的货款,后因发生不可抗力事件,冯某预计的收入落空,冯某因不能及时偿还借款和支付货款而与陈某、朱某及县良种站发生纠纷。

▶ 问题

1. 冯某与陈某之间的抵押关系是否有效?为什么?
2. 冯某与朱某之间的质押关系是否有效?为什么?
3. 朱某与蒋某之间存在什么法律关系?
4. 设陈某要求对该音响设备行使抵押权,朱某要求行使质权,蒋某要求行使留置权,应由谁优先行使其权利?为什么?

第七章

反不正当竞争法

❖ **本章学习目标**

了解反不正当竞争法的概念和调整对象,理解不正当竞争行为的含义,熟悉各类不正当竞争行为。

阅读和学完本章后,你应该能够:
◇ 掌握四种限制竞争行为的具体表现形式及其法律责任
◇ 掌握七种狭义的不正当竞争行为的具体表现形式及其法律责任

一、反不正当竞争法概述

☞〔案例〕

1995年10月份以来,枣庄市市中区铁东小区居民李某通过其夫杨某与广西荔浦县华兴食品厂负责人宋某协议筹办固体饮料厂。协议称由宋某方提供技术配方,许可使用其厂名、厂址,由李某投资设厂,利益共享。之后,李某从宋某处购买了标有"广西荔浦县华兴食品厂,厂址:新坪工业区"等字样的8种固体饮料商标标志10万张,后又在枣庄市轻工纸箱厂印刷了有同样标示的包装箱4 000余个,并租用枣庄市市中区田庄新村民房一处作为生产车间,于1995年11月24日,在未办理营业执照、卫生许可证的情况下,雇用6名工人,利用淀粉、白糖、香精等原料生产"强身大补晶"等8个品种的固体饮料,但其原配方只有一个,其产品的实际配料与标示上的"配料说明"并不相符。至1995年12月26日被工商局查获时,李某共生产8个品种的固体饮料1 790箱,投入市场销售860箱。

请问：李某的行为能否适用《反不正当竞争法》进行调整？[①]

（一）反不正当竞争法的概念

反不正当竞争法，是调整在制止不正当竞争过程中发生的经济关系的法律规范的总称。在我国，反不正当竞争法有广义和狭义之分。狭义的反不正当竞争法仅指1993年12月1日开始施行的《中华人民共和国反不正当竞争法》（以下简称《反不正当竞争法》）这一基本的法律规范。广义的反不正当竞争法，除《反不正当竞争法》这一基本法律外，还包括其他法律（如《商标法》、《专利法》、《产品质量法》等）中有关调整不正当竞争方面的法律条款以及国务院及其所属各部门制定的调整反不正当竞争行为的规范性条例。

（二）我国《反不正当竞争法》的立法目的

《反不正当竞争法》第1条明确规定："为保障社会主义市场经济健康发展，鼓励和保护公平竞争，制止不正当竞争行为，保护经营者和消费者的合法权益，制定本法。"据此，我国反不正当竞争法的主要立法目的就是为了鼓励和保护公平竞争，制止不正当竞争行为。在此基础上，保护经营者和消费者的合法权益，进而保障社会主义市场经济的健康发展。

（三）我国《反不正当竞争法》的调整对象

我国的《反不正当竞争法》主要规范不正当竞争行为。同时，由于我国存在严重的部门垄断和地区封锁等限制竞争的现象，而目前制定《反垄断法》的条件又不成熟，故我国的《反不正当竞争法》将部分限制竞争的行为纳入了自己的调整范围。即我国的不正当竞争行为是一广义概念，既包括狭义的不正当竞争行为，也包括部分限制竞争行为。

1. 狭义的不正当竞争行为。狭义的不正当竞争行为是指经营者违反《反不正当竞争法》的规定，损害其他经营者的合法权益，扰乱社会经济秩序的行为。构成狭义的不正当竞争行为须满足以下要件：

（1）不正当竞争行为的主体是经营者。《反不正当竞争法》第2条第3款规定："本法所称经营者，是指从事商品经营或营利性服务的法人、其他经济组织和

① 参见孔祥俊：《反不正当竞争法的适用与完善》，法律出版社2000年版，第64~65页。

第七章 反不正当竞争法

个人。"本款关于经营者的界定有两个要点:"一是行为的性质,即经营者从事的行为必须是商品经营或者营利性服务;二是主体的类型,即包括法人、其他经济组织和个人。本款只规定了主体的类型,并未强调主体的法定经营资格。"[①] 即"只要参与或者从事市场行为(活动),不论是否具有法定的经营主体资格,都认为属于《反不正当竞争法》上的经营者。换言之,经营者是指从事(参与)市场活动(行为)者,而市场活动则是以营利为目的的经营活动。"[②] 但非经营者一般不能成为不正当竞争行为的主体。

(2) 以牟取非法利益为目的。经营者实施不正当竞争行为的最终目的是为了获取非法利益,有的不正当竞争行为从表面上看是打击竞争对手,但最终目的还是为了通过取得经济优势来获取非法利益。

(3) 不正当竞争行为具有违法性。不正当竞争行为的违法性,主要表现在违反了《反不正当竞争法》的规定,既包括违反了该法第二章关于禁止不正当竞争行为的具体规定,也包括违反了该法的原则规定。此外,违反自愿、平等、公平、诚实信用等市场交易原则和公认的商业道德的行为,也应认定为不正当竞争行为。

(4) 不正当竞争行为侵害的客体是其他经营者的合法权益和正常的社会经济秩序,有的不正当竞争行为也侵害了广大用户和消费者的合法权益和国家利益。

狭义的不正当竞争行为具体包括采用假冒或仿冒等混淆手段从事市场交易的行为、商业贿赂行为、虚假的广告宣传行为、侵犯其他经营者的商业秘密行为、以排挤竞争对手为目的,以低于成本的价格销售商品的行为、违反规定的有奖销售行为以及捏造事实、散布虚伪事实损害竞争对手的商业信誉和商品声誉的行为等七种情况。

2. 限制竞争行为。所谓限制竞争行为是指相关市场主体利用自己的各种优势来妨碍、阻止、排除其他市场主体进行公平竞争的行为。我国的《反不正当竞争法》所规定的限制竞争行为具体包括串通投标的行为、享有独占地位的企业非法排挤其竞争对手的行为、政府及其所属部门滥用行政权力限制正当竞争的行为以及搭售商品或附加其他不合理的条件销售商品的行为等四种情况。

〔案例回头看〕

在本案例中,李某未办理工商营业执照、卫生许可证,从事固体饮料的生产销售,其行为首先违反了国务院《城乡个体工商户管理暂行条例》第 7 条的规定,构成了无照经营的违法行为,但李某未领有营业执照,不具有法定经营资格,并不影响其经营者的身份。而只要实际上在从事经营活动,不论其是否为合

① 参见孔祥俊:《反不正当竞争法的适用与完善》,法律出版社 2000 年版,第 73 页。
② 同上,第 72 页。

法的经营者,都受《反不正当竞争法》的规范。本案中,李某在无照经营期间,又伪造产地生产固体饮料,且对其商品质量作引人误解的虚假表示,违反了《反不正当竞争法》第5条第4项的规定,构成不正当竞争行为。因此,可以依据《反不正当竞争法》的规定,对其进行处罚。①

二、不正当竞争行为

☞〔案例〕

某美食世界有限公司,是上海市旅游定点餐厅,于1993年10月开张,专营川菜、火锅,国内几家新闻媒体先后对该公司的经营作过报道,并在报道中将其简称为"天府之国"。上海某俱乐部在招聘了某美食世界有限公司工作人员何刚等8人后,于同年12月30日开设火锅厅,并在营业场所显著位置挂出"某俱乐部二楼火锅厅特聘'天府之国'特级火锅师主厨,欢迎品尝"的横幅,并购买了印有某美食世界有限公司标记的火锅单对外经营。火锅厅负责人还私下要求某美食世界有限公司的男迎宾为其"拉客"。某美食世界有限公司1993年11月、12月,1994年1月的营业额分别为98万元、102万元、77万元,1994年1月的营业额明显下降;某俱乐部有限公司1993年12月、1994年1月的营业额则分别为6万元、14万元。

请问:被告的行为是否构成不正当竞争行为?②

(一)狭义的不正当竞争行为

1. 欺骗性交易行为。欺骗性交易行为又称假冒或混淆行为,它是指经营者在其经营活动中以虚假不实的方式或手段来推销自己的商品和服务,损害其他经营者及消费者利益的行为。该行为的特点是滥用他人的商业信誉、商品信誉,采取欺诈手段,使真假混淆,让消费者误认。欺骗性交易行为的目的是损害竞争对手,获得竞争优势或者非法利益。

根据《反不正当竞争法》第5条的规定,欺骗性交易行为具体表现为以下几种情况:

(1)假冒他人的注册商标。商标是商品生产者或经营者在其生产、制造、加

① 参见孔祥俊:《反不正当竞争法的适用与完善》,法律出版社2000年版,第65页。
② 参见徐贵一主编:《经济法案例研究》,法律出版社2006年版,第113~116页。

第七章 反不正当竞争法

工、经销的商品上或者其从事服务的场所所加的特殊标志，以便使自己的商品或服务与他人的同类商品或服务相区别。经商标局核准注册并刊登在商标公告上的商标为注册商标，注册人对已经注册的商标享有商标专用权。假冒他人注册商标是指未经商标所有人的许可而擅自使用其注册商标的行为，该行为既侵犯了商标所有人的商标专用权，同时构成不正当竞争行为，近年来我国发生著名的假冒茅台酒、红塔山烟、金利来服装领带以及其他名牌家用电器、化肥、农药、化妆品等的行为，就都是不正当竞争行为，这些行为给原企业的信誉、销售造成了巨大损失，也严重侵害了消费者的利益。

（2）擅自使用知名商品特有的名称、包装，或者使用与知名商品近似的名称、包装、装潢，造成和他人的知名商品相混淆，使购买者误认为是该知名商品。商品的名称、包装、装潢是商品的外部特征，是和其他商品相区别的重要标志。知名商品是指在市场上有一定知名度，并在一定范围内为相关公众所知悉的商品。这种知名商品的名称、包装、装潢由于使用、形成的时间长，影响范围广，已在广大消费者头脑中形成固定的模式。如果他人未经许可，擅自使用该知名商品的名称、包装、装潢或者使用与知名商品近似的名称、包装、装潢，将会造成广大消费者对假冒商品和知名商品认识上的混淆，使别人误认为是知名商品而去购买，势必影响知名商品的销售，损害其经营者的合法权益，并侵害消费者的利益。因此，这种行为也属于不正当竞争行为。

（3）擅自使用他人的企业名称或者姓名，让误认为是他人的商品。企业的名称或姓名属于无形资产，企业对其名称享有专用权，企业的名称一经登记即排除他人在相同行政区域内进行使用。擅自使用即构成不正当竞争行为。

（4）在商品上伪造或者冒用认证标志、名优标志等质量标志，伪造产地，对商品质量作引人误解的虚假表示。

认证标志就是指经认证机构认证合格，证明产品符合认证标准和技术要求，由认证机构颁发并准许在产品上使用的专用质量标志。经营者可以将认证标志使用在经过认证的产品、产品包装物、产品使用说明书以及出厂合格证书上，认证标志的目的是向购买者传递正确可靠的质量信息。伪造或者冒用认证标志显然是对商品质量作引人误解的虚假表示。

名优标志是经国际或国内有关机构或社会组织评定为名优产品而发给经营者的一种质量荣誉标志。伪造名优标志是指杜撰出并不存在的名优标志而在商品上使用；冒用名优标志是指假冒他人的名优标志或者将自己获取的名优标志使用于并未获取该名优标志的其他商品上。伪造或冒用名优标志是当前极为常见的不正当竞争行为。

商品的产地是指商品的制造、加工地或者商品生产者的所在地。有的商品因其

产地独特的地理气候特点而获得市场优势；有的商品因其产地普遍较好的技术优势或商业信誉而获得市场优势。不论是农副产品还是工业产品，在购买者的心目中，产地往往都是与商品的质量、信誉等密切相关的，并进而可能形成一种购买偏好。如组装和原装的日本电器在购买者心目中的地位就是不一样的。经营者因购买者对商品产地的偏好而取得竞争优势。伪造商品的产地就是为了谋取一种竞争优势，这样必然会损害其他经营者的合法权益，同时也会侵害消费者的利益。

2. 商业贿赂行为。商业贿赂行为是指经营者采用财物或者其他手段进行贿赂以销售或者购买商品的行为。

商业贿赂常常以"回扣"、"佣金"、"好处费"、"劳务费"、"赞助费"、"咨询费"等名目出现，也表现为出国考察、免费旅游、色情服务等其他手段，其中最常见的表现形式有"回扣"、"折扣"和"佣金"等，但并不是所有的回扣、折扣、佣金都是商业贿赂。《反不正当竞争法》第 8 条规定："经营者不得采用财物或者其他手段进行贿赂以销售或者购买商品。在账外暗中给予对方单位或者个人回扣的，以行贿论处；对方单位或者个人在账外暗中收受回扣的，以受贿论处；经营者销售或者购买商品，可以以明示方式给对方折扣，可以给中间人佣金。经营者给对方折扣、给中间人佣金的，必须如实入账。接受折扣、佣金的经营者必须如实入账。"根据这一规定，以账外暗中给付的方式支付回扣以及折扣和佣金不如实入账才是商业贿赂。即回扣、折扣和佣金的给付或者接受是否合法，关键在于是否如实入账。

商业贿赂违背了市场交易原则和商业道德，严重破坏了正常的商品交易秩序，败坏了社会风气，必须严格予以禁止。

3. 引人误解的虚假宣传行为。引人误解的虚假宣传行为包括虚假宣传行为和引人误解的宣传行为两种情况。

虚假宣传行为是指经营者利用广告或者其他方法，对商品的质量、制作成分、性能、用途、生产者、有效期限、产地等作不实宣传的行为。虚假宣传行为的主要手段是广告，其他方法则是指可以使公众得知的不属于广告的任何宣传方式，如雇佣或者伙同他人进行欺骗性的销售诱导，现场虚假的演示和说明，通过大众传播媒介做虚假的宣传报道等。虚假宣传的实质是商品宣传的内容与商品的实际情况不相符合。

引人误解的宣传是指宣传内容容易引起他人的错误联想，从而导致其做出错误的购买决策。如不明确的"买一送一"，附条件的赠送而在宣传时不明确条件等，都容易引起消费者的误认。引人误解的宣传并不一定都是虚假的，但在某些情况下，即使宣传的内容是真实的，也可能产生引人误解的后果。如广告"意大利聚酯漆家具"，消费者很容易理解为是意大利进口家具，但实际上只是用意大利进口

第七章 反不正当竞争法

漆涂的家具。

引人误解的虚假宣传行为既损害消费者的合法权益，同时也对其他经营同类业务和相同行业的经营者构成不正当竞争。

4. 侵犯商业秘密的行为。所谓商业秘密，根据《反不正当竞争法》第10条第3款的规定，是指不为公众所知悉、能为权利人带来经济利益、具有实用性并经权利人采取保密措施的技术信息和经营信息。"不为公众所知悉"是指没有公之于众，仍处于保密状态；"能为权利人带来经济利益"是指自己利用或者允许他人利用会带来经济上的收益；"具有实用性"简单地说就是有用；"经权利人采取保密措施"是指权利人确实精心地采取了有效的保密措施，而不是自己泄密或者放任泄密。商业秘密的具体表现形式包括产品配方、制作工艺、产销策略、客户名单、供销渠道等。商业秘密是经营者获取竞争优势的基础，商业秘密一旦被窃取，经营者将丧失市场上的竞争优势，其权益和经济利益将受到极大的损失。

根据《反不正当竞争法》第10条的规定，侵犯商业秘密的不正当竞争行为主要有以下三种情形：

（1）以盗窃、利诱、胁迫或者其他不正当手段获取权利人的商业秘密。这一情形的实质在于获取行为的本身就是违法的，是否披露、使用则在所不问，也不影响违法性的认定。

（2）披露、使用或者允许他人使用以前项手段获取的权利人的商业秘密。"披露"是指不正当的获取人将商业秘密向他人扩散，包括在要求对方保密的条件下向特定人、少部分人透露商业秘密，以及向社会公开商业秘密。由于商业秘密本身就是通过不正当手段获取的，其披露当然也违背权利人的意思；"使用"是指采取不正当手段的获取人将商业秘密运用于自己的生产经营；"允许他人使用"是指获取人以有偿或无偿的方式将商业秘密提供给第三人使用。

（3）违反约定或者违反权利人有关保守商业秘密的要求，披露、使用或者允许他人使用其所掌握的商业秘密。这种情况是指，在与权利人签订有保密协议或权利人对其商业秘密有保密要求的情况下，掌握或了解权利人商业秘密的人，未遵守有关保密的约定或权利人提出的保密要求，擅自向他人披露、自己使用或允许他人使用其所了解或掌握的商业秘密。

此外，第三人明知或者应知以上违法行为，获取、使用或者披露他人的商业秘密，也视为侵犯商业秘密。

侵犯商业秘密的行为具有侵权性和泄密性，属于滥用他人经济优势的不正当竞争行为，必须严格予以禁止。

5. 低价倾销行为。低价倾销行为是指经营者以排挤竞争对手为目的，以低于成本的价格销售商品的行为。低价倾销不仅损害其他经营者的合法权益，而且会扰

乱正常的经济秩序。

依据我国《反不正当竞争法》第11条的规定，构成不正当的低价倾销行为，必须具备两个要件：一是客观上经营者有以低于成本的价格销售商品的行为；二是主观上经营者以低于成本的价格销售商品的目的，是为了排挤竞争对手，占领市场。这两个要件是判断某一经营者低价销售商品是否属于不正当竞争行为的法律标准。

不是所有的低价销售行为都属于低价倾销，非出于排挤竞争对手的目的以低于成本的价格销售商品的行为，就不属于不正当竞争行为。根据《反不正当竞争法》第11条的规定，下列几种情形就不属于低价倾销：

（1）销售鲜活商品；

（2）处理有效期限即将到期的商品或其他积压商品；

（3）季节性降价；

（4）因清偿债务、转产、歇业降价销售商品。

6. 不正当有奖销售行为。有奖销售，是指经营者以提供物品、金钱或者其他经济上利益的手段销售商品或者提供服务的行为。有奖销售包括奖励所有购买者的附赠式有奖销售和奖励部分购买者的抽奖式有奖销售两种情况。一般而言，有奖销售这种促销手段对市场竞争秩序有双重影响。符合公认的商业道德的有奖销售行为可以起到活跃市场促进公平竞争的积极作用。违背公认的商业道德的有奖销售行为，则不仅会损害其他经营者的合法权益和消费者的利益，而且会扰乱社会经济秩序。因此《反不正当竞争法》并没有简单地禁止所有的有奖销售行为，而只禁止下列不正当的有奖销售行为：

（1）采取谎称有奖或者故意让内定人员中奖的欺骗方式进行有奖销售。这种有奖销售行为具体又包括两种情况：一是谎称有奖，事实上根本无奖；二是虽然有奖但故意让内定人员中奖，对广大消费者而言，仍是无奖。

（2）利用有奖销售的手段推销质次价高的商品。这一不正当有奖销售行为的违法性不在于采取了有奖销售的促销手段，而在于其通过有奖销售所要实现的目的，即推销质次价高的商品。推销质次价高的商品，既损害消费者的利益，同时也破坏了社会经济秩序。

（3）抽奖式的有奖销售，最高奖的金额超过5 000元。巨奖销售一方面会引发消费者的暴利心理，误导消费；另一方面也会损害竞争对手尤其是中小企业的利益，造成对正常的市场竞争秩序的破坏。故《反不正当竞争法》对抽奖式有奖销售最高奖的金额进行了严格限制。

7. 商誉诋毁行为。商誉诋毁行为是指经营者故意捏造、散布虚假事实，损害竞争对手的商业信誉、商品信誉，为自己取得竞争优势的行为。

第七章 反不正当竞争法

构成商誉诋毁行为须具备以下几个条件：一是须有特定的诋毁对象。没有特定的诋毁对象，根本谈不上诋毁他人的商业信誉。特定的诋毁对象可以是明确指明的某一个或几个商业企业，也可以是虽未明确指明，但根据其他情况可以确切地推知是哪一个或哪几个企业。二是行为人主观上是出于故意。行为人的目的一方面是想损害他人的商业信誉，另一方面则是为了竞争占领市场。三是行为人在客观上确实实施了捏造、散布虚假事实的行为。捏造是指无中生有，散布是指把虚伪事实扩散出去。

诋毁竞争对手的行为既违反商业道德，又会给正常的市场秩序带来破坏，因此为《反不正当竞争法》所禁止，该法第14条规定："经营者不得捏造、散布虚伪事实，损害竞争对手的商业信誉、商品信誉。"

（二）限制竞争行为

1. 公用企业或其他依法具有独占地位的经营者的限制竞争行为。公用企业是指涉及公用事业的经营者，包括供水、供电、供热、供气、邮政、电讯、公共交通运输等行业的经营者。（见《关于禁止公用企业限制竞争行为的若干规定》）目前，我国的公用企业往往都是独家经营的，常常处于无竞争状态，由此导致的不正当竞争行为也比较严重。当然，随着改革开放的深化，在这些行业中，有的行业正在逐步引入竞争机制。

其他依法具有独占地位的经营者，是指按照专门的法律设立或者从事经营的、在市场上具有独占地位的、以营利为目的的法人或者其他经济组织，如商业银行、保险公司等。这类企业的独占地位是由特殊的法律赋予的，因此不同于通过市场自由竞争占有较大市场份额的经济垄断性企业。

公用企业或者其他依法具有独占地位的经营者，其独占地位或经济优势不是来自自身的努力，而是来自社会公共利益的需要或者法律、法规规定，所以，国家必须禁止这些企业滥用独占地位或经济优势，否则，无法保障公平竞争秩序。《反不正当竞争法》没有规定公用企业或者其他依法具有独占地位的经营者滥用独占地位从事限制竞争行为的具体表现形式，但根据国家工商行政管理局《关于禁止公用企业限制竞争行为的若干规定》第4条的规定，其具体表现可以为以下几种情况：

（1）限定用户、消费者只能购买和使用其附带提供的相关商品，而不得购买和使用其他经营者提供的符合技术标准要求的同类商品。如前些年，煤气公司要求凡安装煤气管道的用户，必须购买其经销的燃气炉和热水器，否则，不给安装煤气管道。

（2）限定用户、消费者只能购买和使用其指定的经营者生产或经销的商品，而不得购买和使用其他经营者提供的符合技术标准要求的同类商品。

（3）强制用户、消费者购买其提供的不必要的商品及配件。如某市邮电局强制用户接受电话机维修服务，强迫收取代维费等。

（4）强制用户、消费者购买其指定的经营者提供的不必要的商品。

（5）以检验商品质量、性能为借口，阻碍用户、消费者购买使用其他经营者提供的符合技术标准要求的其他商品。

（6）对不接受其不合理条件的用户、消费者拒绝、中断或者削减供应相关商品或者滥收费用，如电信部门对手机双向收费。

（7）其他限制竞争行为。

2. 政府及其所属部门的限制竞争行为。政府及其所属部门的限制竞争行为是指政府及其所属部门滥用行政权力，限定他人购买其指定的经营者的商品，以限制其他经营者正当的经营活动，或者限制外地商品进入本地市场以及本地商品流向外地市场的行为。根据《反不正当竞争法》第7条的规定，政府及其所属部门滥用行政权力限制竞争的行为具体表现为：

（1）限定他人购买其指定的经营者的商品。如某地公安部门限定用户购买其指定企业生产的刹车警示标牌，有用户因未购买，在汽车年检时，被公安部门阻挠不予通过。

（2）限制其他经营者正当的经营活动。如指定经营者必须生产、销售某一种产品，否则就以吊销营业执照、停业、罚款、查处等威胁经营者。

（3）限制外地商品进入本地市场。如为了保护本地丝绸工业多挣外汇而不准外地经营者来收购蚕茧，为了保护当地啤酒工业而不准外地啤酒入境等。

（4）限制本地商品流向外地市场。如不准本地农产品流向外地市场等。

政府及其所属部门的限制竞争行为不仅败坏社会风气，滋生权钱交易、官商结合等腐败现象，影响国家、政府在人民群众中的威信，而且会抑制市场竞争，阻碍市场的正常运行，破坏全国统一市场和公平竞争秩序，影响社会经济的健康发展。因此，必须坚决禁止滥用行政权力限制竞争的行为。

3. 搭售或附加其他不合理条件的行为。搭售或附加其他不合理的条件的行为是指经营者利用其在经济和技术等方面的优势地位，在销售某种商品时强迫交易相对人购买其不需要、不愿购买的商品，或者接受其他不合理的条件的行为。而不是指零售企业在向消费者销售名牌、优质、畅销商品时硬性搭配杂牌、劣质、滞销的商品。[1]

[1] 参见孔祥俊：《反不正当竞争法的适用与完善》，法律出版社2000年版，第565页。

第七章 反不正当竞争法

搭售或附加其他不合理条件的危害性主要表现在两个方面：一是限制了购买者的选择。在市场经济中，购买者是否购买，购买什么，应由购买者自己决定，但搭售行为使购买者的选择受到了限制，购买者被迫购买自己不需要、不愿购买的商品；二是妨碍公平竞争，危害市场竞争秩序。

搭售或附加不合理条件的行为只有在违背购买者意愿的情况下才构成不正当竞争行为。如果购买者自愿接受经营者的搭售或附加条件，则不能被认定为不正当竞争行为。

4. 招标投标中的串通行为。招标是指招标人为购买商品或者让他人完成一定的工作，通过发布招标通告或者投标邀请书，公布特定的标准和条件，邀请投标人投标，从中选择中标人的行为。投标则是投标人按照招标文件的要求，提出自己的报价和相应条件的行为。招标人在投标人投标的基础上，根据最优的价格和质量进行开标、议标和定标。

招标投标本来是一种竞争性极强的交易方式，其优越性和生命力就在于其优胜劣汰的竞争性，它必须建立在公平、公正、公开的基础上，如果招标者与投标者或者投标者与投标者之间相互串通进行不正当竞争，就会使这一制度应有的效应丧失。故《反不正当竞争法》第15条规定："投标者不得串通投标，抬高标价或者压低标价。投标者和招标者不得相互勾结，以排挤竞争对手的公平竞争。"

招标投标中的串通行为的表现形式主要有：

（1）投标者串通投标，抬高标价或者压低标价。这类行为的主体是投标人，而且是所有参加投标的投标人共同实施的，是投标人为了限制竞争而采取的联合行动。其具体表现形式有：一致抬高标价；一致压低标价；轮流以高价位或低价位中标；或由一人中标而与其他投标者分享差价。

（2）投标人与招标人相互勾结，排挤竞争对手。这类行为的主体是招标人和特定的投标人，其目的是排挤其他投标人，其后果是使招标投标流于形式。这类行为的具体表现有：招标人向特定的投标人泄露标底；招标人在开标前，擅自开启其他投标人的标书，并泄露给内定投标人；招标人在决标时，对同样标书实行差别待遇等。

〔案例回头看〕

根据《反不正当竞争法》第2条的规定，不正当竞争行为是经营者违反不正当竞争法的规定，损害其他经营者合法权益的行为。本案中，"天府之国"已经成为某美食世界有限公司的招牌，是某美食世界有限公司的特有名称和其火锅服务的标志。俱乐部让服务员身着某美食世界有限公司制服，在营业场所外显著位置挂出"某俱乐部二楼火锅厅特聘'天府之国'特级火锅师主厨，欢迎品尝"

的横幅，购买并使用印有某美食世界有限公司标记的火锅单对外经营，并私下要求某美食世界有限公司的男迎宾为其"拉客"的行为，应属于擅自使用他人的企业名称和擅自使用知名商品特有的名称、包装、装潢的虚假宣传行为，其目的在于与某美食世界有限公司制造混淆，误导消费者，利用某美食世界有限公司的商业信誉和服务声誉为自己谋取利益。因此，该俱乐部的行为是一种欺骗性交易行为。本案中，该俱乐部的欺骗性交易行为确已造成消费者的误认，致使其营业额明显上升，某美食世界有限公司营业额明显下降，给某美食世界有限公司造成了经济损失，故该俱乐部的行为构成不正当竞争行为。①

三、不正当竞争行为的法律责任

〔案例〕

甲制药厂和乙制药厂均为中成药血栓心脉宁的生产厂家。甲制药厂于1985年获准生产该药，批号为吉卫药准字（85）33060，注册商标为"双健"。乙制药厂于1991年获准生产该药，批号为吉卫药准字（91）630069，注册商标为"圣喜"。1995年3月7日，吉林省人民政府认定两厂生产的该药均为"吉林名牌"产品。根据国务院1992年10月14日106号令，自此令公布后，受保护的中药品种，如果以前是由多家生产的，其中未申请中药品种保护证书的企业应申报获得此证书后方可生产。乙制药厂于1993年12月14日对该药申请了中药品种保护证书，于1995年1月19日获得批准。甲制药厂于1995年3月起申请该药的中药品种保护证书，并停止了该药的生产，于1996年4月4日获得批准。乙制药厂自1991年投产该药后，即在药品的包装盒及说明书上注明"国内首创，独家生产"等用语。对此，吉林省卫生厅曾于1994年5月12日发文，以省内有多家企业生产该药为理由，要求乙制药厂停止使用此用语。1995年1月9日至3月27日，乙制药厂在《中国××报》上刊登了11期广告。该广告称："目前市场上出现非我厂生产的血栓心脉宁胶囊，为确保广大患者的经济利益及身体健康不受损害，购买此药时请您认准正宗名牌'圣喜'商标"。这些广告用语由乙制药厂提供，由中国××报社负责广告内容的设计。乙制药厂为此共支付了广告费288 178元（含中介人费用），中国××报社实际收取192 050元。但乙制药厂报经吉林省卫生厅审核允许使用的广告用语应为"认准'圣喜'，谨防假冒"。

① 参见徐贵一主编：《经济法案例研究》，法律出版社2006年版，第113~116页。

第七章 反不正当竞争法

请问：乙制药厂的行为是否构成不正当竞争行为？其应承担哪些法律责任？①

（一）法律责任概述

法律责任是指由于行为人的违法行为而应承担的法律后果。不正当竞争行为是侵害其他经营者、消费者的合法权益，扰乱社会经济秩序的违法行为，所以行为人必须受到法律的制裁，承担相应的法律责任。我国《反不正当竞争法》主要规定了民事责任和行政责任，同时也涉及刑事责任。

（二）民事责任

不正当竞争行为的民事责任是指经营者实施不正当竞争行为，给其他经营者和消费者的合法权益造成损害后，所要承担的民事法律后果。《反不正当竞争法》第20条规定："经营者违反本法规定，给被侵害的经营者造成损害的，应当承担损害赔偿责任，被侵害的经营者的损失难以计算的，赔偿额为侵权人在侵权期间因侵权所获得的利润，并应当承担被侵害的经营者因调查该经营者侵害其合法权益的不正当竞争行为所支付的合理费用。"根据这一规定，经营者实施不正当竞争行为后，所要承担的民事责任主要是损害赔偿责任，当然，也不排除承担民法通则规定的其他民事责任。

1. 损害赔偿责任的构成要件。承担不正当竞争行为的民事损害赔偿责任，应具备以下条件：

（1）行为主体是经营者；

（2）行为人违反了《反不正当竞争法》的规定，既包括违反了该法的原则规定，也包括违反了该法有关不正当竞争行为的具体规定；

（3）给被侵害的经营者造成了损害，损害种类主要是财产损害，但也包括人身损害。

此外，行为人在主观上应当是出于故意，并且行为人的不正当竞争行为与损害后果之间有因果关系。

2. 损害赔偿责任的方式和范围。不正当竞争行为给被侵害的经营者造成的损害主要是财产损害，所以承担损害赔偿责任的方式主要是财产赔偿，其中又以金钱赔偿的方式为主。赔偿范围以给被侵害的经营者造成的实际损失为限。

① http://www.findlaw.cn/Info/case/jjal/2004311111817.htm.

首先，如果被侵害的经营者的损失不难计算，应当计算实际损失，并按实际损失赔偿。

其次，如果被侵害的经营者的损失难以计算，就将侵权人在侵权期间所获得的利润作为赔偿额。

最后，实际损失还应包括"被侵害的经营者因调查该经营者侵害其合法权益的不正当竞争行为所支付的合理费用"。合理费用主要是合理的调查取证费，这一费用支出本来就是因为不正当竞争行为引起的，当然属于损失之列，予以赔偿合情合理。

（三）行政责任

行政责任是行为人由于违反行政法律规范的规定，所承担的一种强制性行政法律后果。承担行政责任的方式是接受国家专门机关给予的行政处罚和行政处分。不正当竞争行为的行政责任是违反反不正当竞争法规定的行为人所承担的行政法律后果，其形式主要是接受监督检查部门做出的行政处罚措施。行政处罚的具体形式包括没收违法所得、罚款和吊销营业执照等。有权做出行政处罚的机关，根据《反不正当竞争法》第3条的规定，主要是县级以上人民政府工商行政管理部门。

《反不正当竞争法》规定的各种不正当竞争行为的具体行政责任如下：

1. 经营者假冒他人的注册商标，擅自使用他人的企业名称或者姓名，伪造或者冒用认证标志、名优标志等质量标志，伪造产地，对商品质量作引人误解的虚假表示的，依照《中华人民共和国商标法》、《中华人民共和国产品质量法》的规定处罚。

2. 经营者擅自使用知名商品特有的名称、包装、装潢，或者使用与知名商品近似的名称、包装、装潢，造成和他人的知名商品相混淆，使购买者误认为是该知名商品的，监督检查部门应当责令停止违法行为，没收违法所得，可以根据情节处以违法所得1倍以上3倍以下的罚款；情节严重的，可以吊销营业执照。

3. 经营者采用财物或者其他手段进行贿赂以销售或者购买商品的行为，不构成犯罪的，监督检查部门可以根据情节处以1万元以上20万元以下的罚款，有违法所得的，予以没收。

4. 经营者利用广告或者其他方法，对商品作引人误解的虚假宣传的，监督检查部门应当责令停止违法行为，消除影响，可以根据情节处以1万元以上20万元以下的罚款。

5. 经营者侵犯他人商业秘密的，监督检查部门应当责令停止违法行为，可以根据情节处以1万元以上20万元以下的罚款。

6. 经营者违法进行有奖销售的，监督检查部门应当责令停止违法行为，可以根据情节处以1万元以上10万元以下的罚款。

第七章　反不正当竞争法

7. 公用企业或者其他依法具有独占地位的经营者，限定他人购买其指定的经营者的商品，以排挤其他经营者的公平竞争的，省级或设区的市的监督检查部门应当责令停止违法行为，可以根据情节处以 5 万元以上 20 万元以下的罚款。被指定的经营者借此销售质次价高商品或者滥收费用的，监督检查部门应当没收违法所得，可以根据情节处以违法所得 1 倍以上 3 倍以下的罚款。

8. 政府及其所属部门限定他人购买其指定的经营者的商品，限制其他经营者正当的经营活动，或者限制商品在地区之间正常流通的，由上级机关责令其改正；情节严重的，由同级或上级机关对直接责任人给予行政处分。被指定的经营者借此销售质次价高商品或者滥收费用的，监督检查部门应当没收违法所得，可以根据情节处以违法所得 1 倍以上 3 倍以下的罚款。

9. 投标者串通投标，抬高标价或者压低标价；投标者和招标者相互勾结，以排挤竞争对手公平竞争的，其中标无效。监督检查部门可以根据情节处以 1 万元以上 20 万元以下的罚款。

10. 经营者有违反被责令暂停销售，不得转移、隐匿、销毁与不正当竞争行为有关的财物的行为的，监督检查部门可以根据情节处以被销售、转移、隐匿财物价款的 1 倍以上 3 倍以下的罚款。

11. 监督检查不正当竞争行为的国家机关工作人员滥用职权，玩忽职守，未构成犯罪的，给予行政处分。

（四）刑事责任

刑事责任是对违法行为进行的最为严厉的法律制裁，只适用于一些情节特别恶劣、后果特别严重的不正当竞争行为。对刑事责任，《反不正当竞争法》仅作了原则规定，没有规定具体标准，确定具体的刑事责任要适用我国刑法等的相应规定。

〔案例回头看〕

经营者在经营活动中应当遵循公平竞争、诚实信用原则和公认的商业道德，不得采取虚假广告等不正当手段，欺骗误导消费者，损害竞争对手和消费者的利益。本案中，乙制药厂在甲制药厂已经研制生产和国内有多家企业生产血栓心脉宁的情况下，在其产品包装及说明书上使用"国内首创，独家生产"的用语，属虚假宣传，足以引起消费者的误解，其行为损害了同行业其他厂家的利益，属于不正当竞争行为。此外，乙制药厂在《中国××报》上发布的"正宗名牌"等广告用语，属于虚假营销宣传，构成影射同行业其他厂家产品质量问题，足以误导消费者，该行为违反了广告法及反不正当竞争法的有关规定，亦构成不正

竞争。即乙制药厂实施了两种不正当竞争行为。关于法律责任的承担，根据《反不正当竞争法》的规定，乙制药厂实施的第一种不正当竞争行为，属于引人误解的虚假宣传行为。首先，当地的监督检查部门应当其责令停止该违法行为，消除影响，并可以根据情节对其处以1万元以上20万元以下的罚款。其次，如给同行业其他厂家的利益造成损害的，还要承担损害赔偿的民事责任。第二种不正当竞争行为，属于商誉诋毁行为。乙制药厂应承担停止侵害、消除影响、赔偿损失的民事责任。

本案中，中国××报社明知乙制药厂经卫生行政部门核准的广告用语具体内容，却发布内容失实的广告，主观上有过错，对乙制药厂的不正当竞争行为也应负一定责任。

本章小结

我国《反不正当竞争法》主要规范狭义的不正当竞争行为，同时调整部分限制竞争行为。狭义的不正当竞争行为具体包括欺骗性交易行为、商业贿赂行为、虚假的广告宣传行为、侵犯其他经营者的商业秘密行为、低价倾销行为、不正当有奖销售行为以及商誉诋毁行为等七种情况。限制竞争行为具体包括公用企业或其他具有独占地位的经营者的限制竞争行为、政府及其所属部门的限制竞争行为、搭售或附加其他不合理条件销售商品的行为、串通投标行为等四种情况。经营者实施不正当竞争行为后，应承担民事责任、行政责任、刑事责任等法律责任。

▶ 思考题

1. 什么是反不正当竞争行为？
2. 简述狭义的反不正当竞争行为的具体表现形式。
3. 简述限制竞争行为的具体表现形式。
4. 简析不正当竞争行为的法律责任。

▶ 案例应用

原告某市化学工业研究院通过大量投资于1991年研制成功了尼龙66科技成果，该成果经过市科委鉴定，获得科技进步三等奖，取得了良好的经济效益。原告

第七章 反不正当竞争法

通过制定技术档案借阅规定，限制了接触该技术的人员范围，并与员工签订了保密协议，要求员工保守单位的技术秘密和商业秘密。被告甲1989年大学毕业后分到原告的应用所尼龙组，负责尼龙66的开发研制和销售工作。甲在原告任职期间就为被告乙公司办理了营业执照并任该公司技术负责人。被告乙公司明知甲作为原告尼龙66的主要科研人员并对该技术承担保密义务的情况下，仍聘用其为该公司技术负责人，生产和销售与原告相同的尼龙66产品，并利用甲掌握的原告客户渠道进行推销，导致原告的尼龙66销量逐年猛减，1994年，尼龙66的销量为50吨，1996年下降到20吨。

▶ 问题

1. 原告的尼龙66技术和客户名单是否属于商业秘密？
2. 被告的行为是否构成侵犯商业秘密的行为？
3. 被告应对其行为承担何种法律责任？

第八章

产品质量法律制度

❖ **本章学习目标**

了解产品质量法的基本概念和基本制度，能自觉以产品质量法的规定规范自身的生产和经营行为。

阅读和学完本章后，你应该能够：
◇ 判断产品缺陷、产品瑕疵和产品质量不合格
◇ 生产者和销售者应当承担的产品责任
◇ 生产者和销售者违反产品质量法时应承担的行政和刑事责任

一、产　品

☞〔案例〕

原告陆某为装修新买的房屋先后向大恒装饰材料门市部购买了138.27平方米的水曲柳实木地板，购买价人民币8 711元。装修竣工后不久，陆某发现室内飞虫不断，越来越多，影响正常生活。原告称，飞虫系由地板中长出，显然地板质量不合格，故要求将已铺设使用的地板退货，并由被告承担赔偿责任。[①]

请问：本案中的地板是否存在产品缺陷？

（一）产品

"产品"一词可以从经济学和法学等不同的角度进行定义。从经济学的角度来

① 谢发友、李萍：《产品质量法新释与例解》，同心出版社2000年版。

第八章 产品质量法律制度

讲,"产品",是指经过人类劳动生产的产物,是人们通过劳动手段对劳动对象经过加工所形成的适合人类生产和生活需要的一定劳动成果,既可以指直接从自然界获取的各种农产品、矿产品或经过加工的手工业品、加工工业品,甚至建筑工程等物质性物品,也可以指文学、艺术、体育、哲学和科学技术等精神物品。从法律属性来讲,"产品",是指经过某种程度或方式加工用于消费和使用的物品,是指生产者、销售者能够对其质量加以控制的产品,而不包括内在质量主要取决于自然因素的产品。

综观各国的法律,对"产品"范围的界定并不相同。美国《产品责任法》中的产品是指"一切经过工业处理过的东西,不论是可移动的,还是不可移动的,工业的还是农业的产品,经过加工的还是非经过加工的,任何可销售或可使用的制成品,只要由于使用它或通过它引起伤害,都可视为发生产品质量责任。"而1976年欧共体《产品责任指令草案》的产品范围较小,仅指"工业生产的可移动的产品"。但是随着经济的发展,各国的立法和司法实践也趋向于把产品作广义的解释。我国的法律同样对产品进行较为宽泛的解释,《中华人民共和国产品质量法》(以下简称《产品质量法》)规定:"本法所称的产品是指经过加工、制作,用于销售的产品。"但不包括建设工程产品和军工产品。2000年7月8日第九届全国人大常委会第16次会议上,通过了《关于修改〈中华人民共和国产品质量法〉的决定》,进一步明确"建筑工程使用的建筑材料、建筑构配件和设备,属于前款规定的产品范围的,适用本法规定。"

(二)产品质量

产品质量,是指产品在既定的条件下,能够满足消费者的愿望和符合规定用途所具备的特征和特性的总和。它既包括产品的结构性能、纯度、物理性能以及化学成分等内在特性,又包括外观、形状、颜色、气味、包装等外在特征。根据国际标准化组织颁布的ISO—1986标准,质量的含义是"产品或服务满足规定或潜在需要的特征的总和"。该定义中所称的"需要"往往随时间、空间的变化而变化,与科学技术的不断进步有着密切的联系。"需要"可以转化为具有具体指标的特征和特性。一般来说,以下三方面是任何产品必不可少的特征:

1. 适用性。由于产品的生产、交换的目的是为了满足人们的需要,就要求每一件合格的产品能够满足人们的这种愿望。

2. 安全性。产品实现其适用性,必然是通过产品的使用这一途径来体现的,这就要求产品在使用环节上安全可靠,不会给使用者和其他人带来人身、财产上的危险。

3. 经济性。在市场经济条件下，产品应正确反映供求关系和价值规律。

我国《产品质量法》第 26 条规定产品质量应当符合下列要求：（1）不存在危及人身、财产安全的不合理的危险，有保障人体健康和人身、财产安全的国家标准、行业标准的，应当符合该标准；（2）具备产品应当具备的使用性能，但是对产品存在使用性能的瑕疵做出说明的除外；（3）符合在产品或者其包装上注明采用的产品标准，符合以产品说明、实物样品等方式表明的质量状况。

（三）产品缺陷、产品瑕疵与产品质量不合格

产品瑕疵、产品缺陷与产品质量不合格是我国有关产品质量的立法文件中经常涉及的三个概念。《民法通则》使用了"产品质量不合格"，《消费者权益保护法》使用了"产品缺陷"和"产品瑕疵"，《产品质量法》同时使用了"产品缺陷"、"产品瑕疵"和"产品质量不合格"三个概念，《合同法》也使用"瑕疵"来表述有关的产品质量。在上述的法律文件中，除《产品质量法》对"产品缺陷"的概念做出明确的定义外，"产品瑕疵"、"产品质量不合格"未有明确的定义。三个概念既有联系又有区别，其主要区别表现在以下几个方面。①

1. 三者判断标准不同。关于产品缺陷，《产品质量法》第 46 条将其定义为"产品存在危及人身、他人财产安全的不合理的危险；产品有保障人体健康，人身、财产安全的国家标准、行业标准的，是指不符合该标准。"这与国外的有关立法对产品缺陷含义的界定是一致的。例如，欧洲委员会《关于人身伤亡的产品责任公约》及《欧洲经济共同体产品责任指令》均规定，产品缺陷是指产品不能够提供人们有权期待的安全性。因此，判断某产品是否存在缺陷，就看该产品是否存在可能造成人身、他人财产损害的不合理的危险。所谓不合理危险，也就是指"产品不能提供人们有权期待的安全性"。因为事实上，任何产品都会存在不同程度的危险，如果某种产品在用途范围内存在的不可避免的某种危险（如药品会产生某些副作用），就不应认为产品存在缺陷。关于产品瑕疵，英美法称之为买卖标的物不具有适销性，一般认为是指"买卖标的物不具备该种物通常具备的价值、效用或契约预定效用或出卖人所保证的品质"。我国《产品质量法》第 26 条第 2、第 3 款有关于产品质量应当具备通常的使用性能、符合在产品或其包装上注明采用的产品标准、产品说明或实物样品表明的质量状况的规定，对这一义务的违反就构成了产品瑕疵。据此，判定产品是否存在瑕疵的标准，就看该产品是否具备"通常具备的价值、效用或契约预订效用或出卖人保证的品质"。这与产品缺陷以产品

① 扈纪华、毕玉安：《新产品质量法释解》，九州出版社 2000 年版。

第八章　产品质量法律制度

存在"不合理危险"为其内容和判断标准，显然不同。1986年国务院颁布的《工业产品质量责任条例》中有关产品质量不合格的规定，也体现了这一点，即所谓产品质量不合格是指产品"不符合国家有关法律规定的质量标准以及合同规定对产品适用性、安全性和其他特性的要求"。判断某产品质量是否合格，依据的是有关法律的规定和当事人的约定。产品缺陷、产品瑕疵应为产品质量不合格的当然内容。

2. 三者责任性质不同。产品缺陷责任，亦即产品责任，是指产品生产者或销售者因产品缺陷造成人身、他人财产损害时应当承担的法律责任。现在多数国家产品责任法均把产品责任作为一种特殊侵权责任。我国《民法通则》第122条有关产品责任的规定，也反映了这一点。因此，产品缺陷仅存在于特殊侵权领域。而产品瑕疵责任，则是指产品销售者就买卖标的物的使用性、效用性或其他品质对买受者承担的默示或明示担保责任，它属于民事合同中违约责任范畴，因而从内容上说，两者责任的性质是显然不同的。从责任形式上看，产品责任为单一的赔偿损失，产品瑕疵则表现为修理、更换、退货或赔偿损失等多种形式，而因产品质量不合格产生的法律责任，则为一种综合责任，其责任形式除包括民事责任外，还包括行政责任、刑事责任。

3. 三者责任主体不同。产品缺陷责任既为特殊侵权责任，其责任主体为生产者和销售者。因受缺陷产品的侵害而获得赔偿请求权的主体除了可以是产品买受者外，还可以是其他受害人；而产品瑕疵责任则为违约责任，其责任主体为销售者，权利主体则仅限于产品的买受者。《产品质量法》第41、第42、第43条规定，"因产品存在缺陷造成人身、缺陷产品以外的其他财产损害的，生产者应当承担赔偿责任。""由于销售者的过错使产品存在缺陷的，造成人身、他人财产损失的，销售者应当承担赔偿责任。""因产品缺陷造成人身、他人财产损害的受害人可以向产品的生产者要求赔偿，也可以向产品的销售者要求赔偿"。该条同时规定，"属于产品的生产者的责任，产品销售者赔偿的，产品的销售者有权向产品的生产者追偿"。这说明，销售者此时承担的是一种替代责任，最终责任的承担者仍是生产者，而非销售者。法律之所以规定属于生产的责任可以由销售者预先承担，目的在于对消费者利益的优先保护。因产品质量不合格涉及的有关的行政责任、刑事责任，它仅以生产者、销售者违法生产或销售不合格产品为构成要件，与是否造成损害的结果并无联系。

4. 两者免责条件不同。根据《产品质量法》第41条规定，产品缺陷责任的免责条件有三个，即未将产品投入流通的；产品投入流通时，引起损害的缺陷尚不存在的；将产品投入流通时的科学技术尚不能发现缺陷的存在的。而根据《产品责任法》第40条规定，销售者对其销售的产品存在的瑕疵如事先向买受者做出说明

的，即可免于承担法律责任。另据《产品责任法》第45条规定，生产者因其产品存在缺陷造成人身、他人财产损失的赔偿责任，自该产品交付最初用户、消费者满10年的则可以免除。

〔案例回头看〕

判断某产品是否存在缺陷，就看该产品是否存在可能造成人身、他人财产损害的不合理的危险。本案中，飞虫系地板中所长出，表明地板遭到虫蛀，地板遭到虫蛀之后可能会发生断裂，从而会造成一定的人身伤害和财产损失，因此本案中的地板存在产品缺陷。

二、产品质量法

〔案例〕

质量体系认证作为一种单独的认证制度自20世纪70年代出现以来已有很大发展。特别是1987年国际标准化组织颁布了ISO9000质量管理体系和质量保证系列国际标准，为开展国际间的质量体系认证提供了统一的依据。此外，国际标准化组织为了促成质量体系的国际认可，于1986年专门制定了ISO/IEC指南48~86《第三方对供方质量体系评定和注册导则》；于1991年又成立了旨在交流各国实施ISO9000系列国际标准和实行质量体系认证情况的"ISO9000论坛"。

（一）产品质量法的概念和调整对象

产品质量法是产品质量监督制度与产品责任制度的总和。在市场经济较为发达的工业国家，产品质量法以产品责任立法为主，在我国则表现为全面的产品质量管理的立法。我国建立的产品质量法律制度，一方面要明确生产者或销售者对其生产或销售的产品应当承担的责任；另一方面还要对生产者和销售者如何管理产品质量，国家各级行政管理部门和机构如何监督产品质量以及对衡量产品质量的标准、质量保证、质量认证等一系列制度的建立和执行进行规范。我国《产品质量法》不仅重视事后的处罚和产品责任的承担，而且更注重事前的监督管理和防范，实际上是一部产品质量管理的法律。

《产品质量法》调整的主要是两种社会关系：（1）产品质量管理监督关系。产品质量监督关系包括法律授权的行政管理机关与产品的生产者、销售者之间的监督管理关系和社会公众与产品生产者、销售者之间的监督和被监督的关系。法律授权

第八章　产品质量法律制度

的行政管理机关与产品生产者、销售者之间的监督关系是纵向的社会关系。为了加强产品质量管理，新修改的《产品质量法》规定："任何单位和个人有权对违反本法规定的行为，向产品质量监督部门或者其他有关部门检举。"把社会公众对产品生产者、销售者的社会监督关系也纳入了法律调整的范围，并规定了产品质量监督部门对检举人的保密义务。(2)产品责任关系。产品责任关系是生产者、销售者与消费者之间的民事关系，产品质量法调整的生产者、销售者与消费者和生产者与销售者之间的民事关系是横向关系，它是与产品质量有关的人身关系或者财产关系。但是与通常的民事关系不同，在产品质量法中，法律对产品生产者和销售者规定较多的义务，而对消费者规定较多的权利。这是现代经济法对于弱者进行特别保护的具体体现。

（二）产品质量法的发展

产品质量法是随着现代工业生产的发展和广泛、复杂的社会分工而逐步形成和发展起来的。现代工业和科学技术的发展，使得企业在生产、销售的每个环节与其他企业相互依赖。商品交换不断地扩大，大量的产品已经不是生产者和消费者之间的直接买卖，而是经过许多流通环节才能到达消费者手中，产品质量问题变得相当复杂。而且，机器化大生产使产品产出速度加快，数量增多，如果质量不合格，不仅是一种社会资源的浪费，也可能造成消费者的损害。还有，在竞争激烈的经济条件下，不少生产者、销售者在产品中掺假、掺杂或者从事伪造假冒等行为，以谋取非法利益。为了保持社会经济的均衡发展，规范市场竞争，保护消费者的权益，世界各国对产品质量进行立法，在西方国家，产品质量法主要体现在产品责任立法上。

美国产品责任法的发展是最迅速、最完备、最有代表性的，特别是严格责任原则的应用，对各主要工业发达国家开展产品责任的立法及对国际产品责任立法都有较大影响。1985年7月，欧共体理事会正式通过了《产品责任指令》，并要求各成员国通过本国立法程序将其纳入国内法予以实施，欧洲国家产品责任立法发生了根本性转变。1987年英国率先立法，同年5月颁布的《消费者保护法》使英国成为第一个与欧共体《产品责任指令》相一致的立法国家，《消费者保护法》的第一章"产品责任"共9条，其主要内容包括产品及产品缺陷的界定，产品责任主体的范围，抗辩事由和损害赔偿。德国联邦议会于1989年11月5日通过了《产品责任法》，从此，该法与《德国民法典》成为并存于德国国内的两套产品责任法体系。

（三）产品质量法的主要内容

1. 产品质量监督制度。产品质量监督制度是国家质量监督行政部门以及地方质量监督行政部门依据法定的行政权力，以实行国家职能为目的，对产品质量进行管理的制度。它包含产品质量监督体制和监督措施。

产品质量监督体制。它是由产品质量法确认的产品质量监督机构、制度、方式的总称。《产品质量法》的第7条、第8条对我国的质量监督体制作了明确规定：

（1）各级人民政府统一规划；

（2）国务院产品质量监督部门统一管理；

（3）国务院有关部门在各自的职责范围内负责产品质量的监督工作；

（4）县级以上地方产品质量监督部门主管本行政区域内的产品质量监督工作。

我国《产品质量法》第二章规定了监督措施，主要包括：

（1）产品质量检验制度。《产品质量法》规定产品质量应当检验合格，检验机构必须具备检验条件和能力并经有关部门考核合格后，方可担任检验工作。未经检验的产品视为不合格产品。

（2）企业质量体系认证制度。《产品质量法》第14条规定国家根据国际通用的标准，推行企业质量体系认证制度，企业根据自愿原则申请企业质量体系认证，经认证合格的由认证机构颁发企业质量体系认证证书。

（3）产品质量认证制度。国家参照国际先进的产品标准和技术要求，推行产品质量认证制度，由企业自愿申请产品质量认证；经认证合格的，由认证机构颁发证书，准许企业在产品或者其包装上使用质量认证标志。

（4）标准化管理制度。标准化管理制度是关于产品质量标准的制定、实施、监督检查的各项规定的总和，对于可能危及人体健康和人身、财产安全的工业产品，《产品质量法》规定必须符合保障人体健康和人身、财产安全的国家标准、行业标准，对未制定国家标准、行业标准的，必须符合保障人体健康和人身、财产安全的要求。禁止生产、销售不符合保障人体健康和人身、财产安全标准和要求的工业产品。

（5）产品质量监督检查制度。主要是以抽查的方式对可能危及人体健康和人身、财产安全的产品，影响国计民生的重要工业产品以及消费者、有关组织反映有质量问题的产品进行抽查。

2. 产品质量责任制度。产品质量责任是指产品生产者、销售者以及其他相关的第三人对产品责任所应当承担的义务以及违反此种义务时应当承担的法律责任。产品质量责任制度既包括因产品缺陷而给消费者、使用者造成人身财产损失时，由

第八章 产品质量法律制度

生产者和销售者根据法律规定应承担的责任,还包括违反标准化法、计量法以及规范产品质量的其他法规应当承担的责任。产品质量责任不同于产品责任。产品责任,即产品侵权民事责任,是指产品的生产者、销售者因其产品给消费者、使用者造成人身、财产损害而应承担的一种补偿责任。两者的区别在于:(1)判定责任的依据不同。判定产品责任的依据是产品存在缺陷,而判定产品质量责任的依据包括默示担保、明示担保和产品缺陷,相较于产品责任更为广泛。(2)承担责任的条件不同。承担产品责任的充分必要条件是产品存在缺陷,并且造成了他人人身伤害、财产损失,两者缺一不可。只有因产品缺陷发生了损害后果,方可追究缺陷产品的生产者和销售者的民事侵权赔偿责任;而承担产品质量责任的条件是只要产品质量不符合默示担保条件或者明示担保条件之一的,无论是否造成损害后果,都应当承担相应的责任。(3)责任性质不同。产品责任是一种特殊的民事责任,仅指产品侵权损害赔偿责任,而产品质量责任是一种综合责任,包括民事责任、行政责任和刑事责任。

三、产品质量责任制度

☞〔案例〕

北京的一名消费者在北京的一家医院接受了心脏起搏器的安装手术,术后发现心脏起搏器的导管存在裂痕,但无证据表明该情况对该名消费者的人身造成了伤害。经查,心脏起搏器的导管是医院从一家美国制造商处购买的,消费者对该美国制造商提起有关产品质量的诉讼,要求美国制造商赔偿由于其产品缺陷给消费者造成的精神损害,并要求其支付十多万美元的赔偿,后经北京海淀区法院调解,美国制造商向该消费者支付了2万元人民币的赔偿。

请问:本案中的消费者需要对产品存在的缺陷进行证明吗?

(一)产品质量责任制度(民事责任)的发展[①]

产品责任制度产生于19世纪中叶,在20世纪得到广泛发展。在它产生和发展过程中,有两个重要的关键问题,一是产品质量责任产生的依据,即是违约还是侵权;二是产品责任的归责原则,是过错责任还是无过错责任原则。产品质量责任法律制度围绕着这两个问题,经历了以下几个阶段:

① 李昌麒:《经济法》,中国政法大学出版社2002年版。

中小企业法律法规五日通

1. 合同责任制度。在产品质量责任制度的早期，多数人认为产品质量责任是一种合同责任，当事人之间的合同关系是否成立是承担产品质量责任的前提。1842年英国温特伯诉赖特一案确立了"无合同，无责任"之原则，产品责任是通过解释适用传统的合同法和侵权法中的有关规范来确定的。在追究产品质量责任时，原告要举证双方是否存在合同关系。

2. 疏忽责任制度。疏忽责任是指由于生产者和销售者在产品制造或者销售时的疏忽致使消费者遭受人身或财产的损害，生产者或者销售者应对其疏忽承担责任。从归责原则的角度讲，疏忽责任实际上是过错责任，即以是否存在过错为判断承担责任的依据。疏忽责任制度突破了传统的以合同关系追究产品责任的前提。原告在要求被告承担因疏忽而引起的产品质量责任时，只要提出证据证明以下几点即可获得赔偿：（1）被告有尽到合理注意的义务；（2）被告违反了该项义务，是为"疏忽"；（3）由于被告的疏忽，直接造成了原告的损害。由此可见，疏忽责任原则比合同责任原则更有利于保护消费者的财产和人身安全。

3. 违反担保责任制度。违反担保责任制度是指生产者或者销售者违反了对货物明示或者默示担保，致使消费者或者使用者因产品缺陷而遭受损害，应当负赔偿责任的制度。明示担保是基于当事人的意思表示而产生的，它是卖方对其产品符合规定标准的声明或者陈述，包括产品说明、广告或者标签；默示担保是依据法律规定产生的，卖方必须对产品说明应当具有的销售性或者特定产品的适用性进行无条件的担保，尽管不以书面的形式出现，但是自产品投入市场之时起，这种默示的担保就依法自动产生。默示担保是比较复杂的，《美国统一商法典》把它分为两种形式：（1）保证产品适于销售；（2）保证产品适合于某一种通常用途。

违反担保责任制度无须证明被告有疏忽行为，只要原告证明产品有缺陷，并证明被告违反其对产品质量和性能的明示或者默示的担保。因此，违反担保责任制度实际上已经在过错责任的基础上严格化了，受害人只要证明担保存在，产品提供者违反担保，致使受害人遭受损害即可，而无须证明产品提供者存在过错。

4. 严格责任制度。严格责任制度是指产品只要存在缺陷，对消费者或者使用者具有不合理的危险，产生人身伤害或者财产损失，该产品产销中的各个环节的人都应负严格责任。美国学者称之为"绝对责任原则"制度。根据这个原则，原告无须指出被告有疏忽，也无须证明存在明示或者默示的担保以及被告有违反担保行为，消费者只要证明产品存在危险或处于不合理的状态、产品的缺陷在投入市场之前就已存在、该产品的缺陷导致了损害即可。

第八章 产品质量法律制度

（二）我国产品质量责任制度

我国产品质量责任制度主要是规定生产者和销售者对产品质量所应当承担的义务，产品质量义务是国家对生产者和销售者为一定质量行为，或者不为一定质量行为的要求，属于法定义务，在质量义务主体行为的范围限度内，义务人不履行自己的义务将承担相应的法律后果。

1. 生产者的产品质量责任。《产品质量法》中有许多条款对生产者的产品质量义务作了明确的规定。

（1）明示担保义务。明示担保是指产品的生产者对产品的性能和质量所做的一种声明或陈述。《产品质量法》第 26 条第 2 款第 3 项要求生产者生产的产品质量应当符合在产品或者其包装上注明采用的产品标准，符合以产品说明、实物样品等方式表明的质量状况，如果产品质量不符合明示担保，应当依法承担责任。

（2）默示担保义务。默示担保主要是适销性默示担保，是指生产者用于销售的产品应当符合该产品生产和销售的一般目的。《产品质量法》规定产品质量应当符合下列要求：①不存在危及人身、财产安全的不合理危险，有保障人体健康和人身、财产安全的国家标准、行业标准的，应当符合该标准。②具备产品应当具备的使用性能，但是，对产品存在使用性能的瑕疵做出说明的除外。

（3）生产者应当对产品的标识负责。产品标识是表明产品的名称、产地、质量状况等信息的表述和指示，产品标识是生产者提供的，属于明示担保的范围。产品标识必须真实，有产品质量检验合格证明，有中文标明的产品名称、生产厂厂名和厂址。

（4）生产者的七个"不得"。产品质量法明文规定：①生产者不得生产国家明令淘汰的产品；②不得伪造产地；③不得伪造或者冒用他人的厂名、厂址；④不得伪造或者冒用认证标志等质量标志；⑤产品不得掺杂、掺假；⑥不得以假充真、以次充好；⑦不得以不合格产品冒充合格产品。生产者违反这些禁止性规定，将被追究民事、行政，乃至刑事责任。

2. 销售者的产品质量责任。法律规定销售者承担一定的产品质量义务，其作用是促使销售者增强对产品质量的责任感，加强企业内部质量管理，增加对保证产品质量的技术投入，加速产品流通，保证消费者购买产品的质量，最终保护用户、消费者的合法权益。保持销售产品的质量是销售者履行义务的核心，《产品质量法》规定销售者负有以下四个方面的义务：

（1）进货检查验收义务。销售者应当建立并执行进货检查验收制度，验明产品的出厂检验合格证明，中文标明的产品名称、厂名、厂址和其他标识，以防止假

冒伪劣产品进入流通领域。

（2）销售产品质量保持义务。销售者应当采取措施，保持销售产品的质量，销售者应当根据产品的不同特点，采取必要的防雨、防晒、防霉、隔离、分类等措施，加强对某些特殊产品的保管，还应采取控制温度、湿度等措施，保持进货时的产品质量状况。

（3）销售者应当对产品的标识负责。销售者销售的产品的标识应当符合产品质量法关于产品标识的规定要求。

（4）销售者的七个"不得"。①不得销售国家明令淘汰并停止销售的产品和失效、变质的产品；②不得伪造产地；③不得伪造或者冒用他人的厂名、厂址；④不得伪造或者冒用认证标志等质量标志；⑤不得掺杂、掺假；⑥不得以假充真、以次充好；⑦不得以不合格产品冒充合格产品。销售者违反这些禁止性规定，将被追究民事、行政，乃至刑事责任。

〔案例回头看〕

产品只要存在缺陷，对消费者或者使用者存在不合理的危险，产生人身伤害或者财产损失，该产品产销中的各个环节的人都应负严格责任。原告无需指出被告有疏忽，也无须证明被告存在明示或者默示的担保义务以及被告有违反担保的行为，消费者只要证明产品存在危险或处于不合理的状态、产品的缺陷在投入市场之前就已存在、该产品的缺陷导致了损害即可。本案中，消费者只要证明心脏起搏器的导管存在裂痕，美国制造商就应当承担赔偿责任。

四、生产者、销售者违反产品质量法的行政和刑事责任

〔案例〕

2005年2月17日，长沙工商行政管理局12315申诉举报指挥中心接到举报，反映长沙市高桥大市场某食品贸易商行销售假冒"南山"牌奶粉。后经查实，并抽样送"南山"公司鉴定，当事人销售假冒"南山"牌的厂名、厂址的奶粉299件。长沙市工商行政管理局依据《中华人民共和国产品质量法》对其实施行政处罚并将造假当事人移送公安机关追究刑事责任。

1. 生产、销售不符合保障人体健康和人身、财产安全的国家标准、行业标准的产品的，责令停止生产、销售，没收违法生产、销售的产品，并处违法生产、销售产品（包括已售出和未售出的产品，下同）货值金额等值以上三倍以下的罚款；有违法所得的，并处没收违法所得；情节严重的，吊销营业执照；构成犯罪的，依

第八章　产品质量法律制度

法追究刑事责任。

2. 在产品中掺杂、掺假，以假充真，以次充好，或者以不合格产品冒充合格产品的，责令停止生产、销售，没收违法生产、销售的产品，并处违法生产、销售产品货值金额百分之五十以上三倍以下的罚款；有违法所得的，并处没收违法所得；情节严重的，吊销营业执照；构成犯罪的，依法追究刑事责任。

3. 生产国家明令淘汰的产品的，销售国家明令淘汰并停止销售的产品的，责令停止生产、销售，没收违法生产、销售的产品，并处违法生产、销售产品货值金额等值以下的罚款；有违法所得的，并处没收违法所得；情节严重的，吊销营业执照。

4. 销售失效、变质的产品的，责令停止销售，没收违法销售的产品，并处违法销售产品货值金额 2 倍以下的罚款；有违法所得的，并处没收违法所得；情节严重的，吊销营业执照；构成犯罪的，依法追究刑事责任。

5. 伪造产品产地的，伪造或者冒用他人厂名、厂址的，伪造或者冒用认证标志等质量标志的，责令改正，没收违法生产、销售的产品，并处违法生产、销售产品货值金额等值以下的罚款；有违法所得的，并处没收违法所得；情节严重的，吊销营业执照。

6. 产品标识不符合《产品质量法》第 27 条规定的，责令改正；有包装的产品标识不符合《产品质量法》第 27 条第（四）项、第（五）项规定，情节严重的，责令停止生产、销售，并处违法生产、销售产品货值金额 30% 以下的罚款；有违法所得的，并处没收违法所得。

7. 拒绝接受依法进行的产品质量监督检查的，给予警告，责令改正；拒不改正的，责令停业整顿；情节特别严重的，吊销营业执照。

〔案例回头看〕

《产品质量法》规定，生产、销售不符合保障人体健康和人身、财产安全的国家标准、行业标准的产品的，责令停止生产、销售，没收违法生产、销售的产品，并处违法生产、销售产品（包括已售出和未售出的产品，下同）货值金额等值以上 3 倍以下的罚款；有违法所得的，并处没收违法所得；情节严重的，吊销营业执照；构成犯罪的，依法追究刑事责任。某食品贸易商行销售假冒"南山"牌奶粉，构成了生产、销售不符合保障人体健康和人身、财产安全的国家标准、行业标准的产品的行为，因此要依法承担行政责任和刑事责任。

本章小结

本章介绍了产品、产品缺陷、产品瑕疵和产品质量等基本概念，讲述了产品质

量责任的发展阶段和我国产品质量法的具体规定，明确了生产者和销售者的产品质量责任，最后集中介绍了生产者、销售者违反产品质量法的行政和刑事责任。

▶ 思考题

1. 产品缺陷、产品瑕疵和产品质量不合格的区别是什么？
2. 生产者和销售者应当承担的产品责任有哪些？
3. 生产者和销售者违反产品质量法时应承担的行政和刑事责任具体规定是什么？

▶ 案例应用

1. 某市某商行于2004年10～12月分两次从大桥市场购进了410件"加加"牌的大颗粒味精，截至某市工商行政管理局调查时止，已销售190件。经过该品牌厂家鉴定，其销售的产品是假冒产品。

▶ 问题

某商行应受到的法律处罚有哪些？

2. 2005年5月30日，荣成市工商局接到大瞳镇东徐家村27户果农的集体申诉。经查，仅东徐家村受害果树面积就高达100多亩。执法人员就果树遭受药害案进行现场试验证实：果树出现药害确实是由于"卵螨死净"农药引起的。荣成市工商局将这批农药抽样送检，检验结论为质量不合格。经荣成市工商局组织有关人员核查定损统计，"卵螨死净"导致大瞳镇70户果农受损，受害果树面积达228.7亩，损失金额共计97 847.24元。经过工商执法人员调解，生产厂家终于将赔偿款全额补偿给受损果农。

▶ 问题

1. 案中所涉农药是否存在缺陷？
2. 生产厂家在赔偿受损果农后，工商管理部门是否可以再对其进行行政处罚？

第九章

票 据 法

❖ **本章学习目标**

在掌握票据法基本概念和基本原理的基础上,能够对根据流通过程中的票据法律问题进行初步的分析和判断。

阅读和学完本章后,你应该能够:
◇ 熟悉票据的种类和功能
◇ 掌握票据权利的行使流程
◇ 运用票据丢失时的救济措施
◇ 熟练进行出票和背书等票据行为

一、票据的概述

☞〔案例〕

A 公司签发银行承兑汇票一张,金额为 200 万元,付款期限为 6 个月,经 B 银行承兑后交给了收款人 C 公司。C 公司转让给 D 公司,D 公司因急需现金周转,持票向 E 银行申请贴现,E 银行在扣除未到期利息之后予以兑现。

请问:该汇票到期后,E 银行可以对哪些当事人行使什么样的票据权利?

(一) 票据的概念

票据是出票人签发的、约定由自己或者自己委托的人无条件支付确定的金额给持票人的有价证券。

（二）票据的种类

依《中华人民共和国票据法》（以下简称《票据法》）的规定，票据分为三种：汇票、本票、支票。

1. 汇票。汇票是出票人签发的，委托付款人在见票时或者在指定日期无条件支付确定的金额给收款人或者持票人的票据。

2. 本票。本票是出票人签发的，承诺自己在见票时无条件支付确定的金额给收款人或者持票人的票据。

3. 支票。支票是出票人签发的，委托办理支票存款业务的银行或者其他金融机构在见票时无条件支付确定的金额给收款人或者持票人的票据。

（三）票据的作用

票据的作用，是指票据在经济上的功能。这些作用主要体现在以下几个方面：

1. 支付作用。票据支付作用是指票据具有代表定额货币，可以代替现金支付的基本功能。同时，又具有便于支付、简化支付和安全支付的特点，因此票据成为现代商业交易中最重要的支付工具。

2. 汇兑作用。票据的汇兑作用是指票据具有异地兑换或转移货币资金的作用。在我国目前的票据制度下，票据的异地汇兑作用主要是通过银行汇票和银行承兑汇票实现的。

3. 信用作用。票据的信用作用是指票据具有使出票人于未来取得资金的信用能力转变为当前支付能力的作用。票据法上的信用，是指当事人凭借一定的资金信誉，以签发票据的形式，把将来可以取得的货币，作为现在的货币使用。

4. 融资作用。融资即资金的融通。票据的融资作用是指票据当事人可通过票据转让和贴现来融通资金的作用。所谓票据贴现，是指对未到期的票据的买卖行为，使持有未到期票据的人通过出售票据来获得现金。各国商业银行一般都经营票据贴现业务，由中央银行经营票据再贴现业务。

此外，票据还具有抵销债务和减少货币使用量的作用。[①]

[①] 刘心稳：《票据法》，中国政法大学出版社1999年版。

第九章 票据法

（四）票据关系

1. 票据关系的概念。票据关系是指票据当事人基于票据行为所直接发生的票据上债权债务关系；其中票据收款人或持票人为票据关系的债权人，票据付款人和在票据上签章其他当事人为票据关系的债务人。

2. 票据关系的种类。[①] 票据关系主要有：

（1）基于出票而发生的出票人与收款人之间的关系，收款人与付款人之间的关系；

（2）基于汇票承兑而发生的持票人与承兑人之间的关系；

（3）基于背书而发生的背书人与被背书人的关系，被背书人与付款人的关系，背书的前手与后手之间的关系；

（4）基于汇票和本票的保证而发生的保证人与持票人的关系，保证人履行债务后对被保证人及其前手的关系。

3. 票据上的当事人。票据上的当事人分为基本当事人和非基本当事人。在票据发行时就已存在的称为基本当事人，包括出票人、付款人与收款人。非基本当事人是在票据发出后通过各种票据行为而加入票据关系之中成为票据当事人的人，有背书人、保证人等。

（五）票据行为

1. 票据行为是以发生票据权利义务为目的而依照票据法所实施的要式法律行为，包括出票、背书、承兑、保证、参加承兑、保付等六种。

2. 票据行为有以下特征：

第一，要式性。指票据行为必须按照票据法规定的形式和要求进行。票据行为的要式性主要体现在三个方面：①签章。各种票据行为的行为人必须签章，以表示承担票据债务和确定票据债务主体。②书面。每一种票据行为都必须以书面形式作成。③款式。票据应记载的内容和书写格式称为票据款式。各种票据行为都有一定的款式，即一定的内容和对此内容的记载方式。

第二，独立性。指票据行为之间互不依赖而独立发生效力。票据上有数个票据行为的，各个票据行为独立生效，互不影响，一行为的无效，不致使其他有效行为变为无效，有效行为的行为人仍须就票据文义负其责任。

[①] 谢怀栻：《票据法概论》，法律出版社1990年版。

第三，抽象性。也称"无因性"。票据行为的成立，只要具备票据法规定的要件，即为有效的票据行为，而不问票据原因关系的存在或合法与否。如甲、乙双方因买卖合同的成立，甲签发汇票给乙，乙又将汇票背书转让给丙。后甲乙间的买卖合同被撤销，但甲不得以该理由拒绝丙的付款请求。票据行为的抽象性使票据关系与原因关系相分离，持票人在为付款请求时，不负证明给付原因的责任，从而维护了票据交易的安全性。

第四，文义性。票据行为的内容以票据上的文字记载为准，在票据上签章的行为人，必须依票据上的文字记载内容承担票据义务，纵然票据上的某些记载与实质情况不符，也不允许以文字记载以外的证据作变更或补充。

第五，连带性。票据是流通证券，在流通中，票据所记载的债务并不因流通而改变，在同一张票据上进行的各种票据行为都是负担同一票据债务的承诺，因此，所有票据债务人应对票据债务负连带责任。

（六）票据权利

1. 票据权利，是指持票人向票据债务人请求支付票据金额的权利，包括付款请求权和追索权。

2. 票据权利和票据法上的权利。在票据法上，存在着有关票据的两种不同的权利。一种是票据权利；另一种是票据法上的权利。票据权利是指体现在票据上的权利，该权利是凭票据才能行使且能直接达到票据目的的权利，即付款请求权和追索权。票据法上的权利则是指票据法所规定的票据权利以外的有关票据的权利。该权利不直接体现在票据上，即不须凭票据就可行使的权利，且该权利不能直接达到票据目的。票据法上的权利的作用主要在于保障票据权利的正常行使，以及票据权利不能正常行使时，使权利人能够获得合理的补偿。[①] 如真正的权利人对因恶意或重大过失而取得票据的持票人请求返还票据的权利；为使票据权利正常行使，汇票持票人有向发票人要求发出汇票复本的权利等。

3. 票据权利的取得。票据权利以占有票据为前提，凡合法取得的票据，其持有人就取得了票据权利。按照各国票据法通行的规则，票据权利的取得有原始取得和继受取得两种方式。

（1）票据权利的原始取得。票据权利的原始取得是指票据持票人依据发票人签发票据的发票行为取得票据，或者具备票据善意取得要件而从无票据处分权人手中取得票据。

① 赵威：《票据权利研究》，法律出版社1997年版。

第九章 票据法

①出票取得。指出票人作成票据，将其交付给收款人而完成其出票行为时，票据持票人即取得票据权利。出票行为是最初始的创设票据权利的行为，出票人签发票据后，收款人实现了票据的占有，从而原始取得了票据权利。②善意取得。是指持票人以票据法规定的方法，从无处分权人手中善意取得票据，从而取得票据权利。

我国《票据法》第12条规定："以欺诈、偷盗或者胁迫等手段取得票据的，或者明知有前列情形，出于恶意取得票据的，不得享有票据权利。持票人因重大过失取得不符合本法规定的票据的，也不得享有票据权利。"本条规定的是恶意取得，但从反面理解可视为承认了票据的善意取得。

善意取得票据权利也是有条件的。这些条件是：①持票人必须是从无处分票据权利的人处取得票据。②持票人必须是依票据法上的票据转让方法取得票据。③持票人取得票据必须是善意的。所谓善意是指票据持有人接受票据时不知道或不可能知道让与人是无票据权利处分权的人，从而受让票据。④必须是付出相当代价而取得票据。付出相当代价是指取得票据时向让与人支付了相当于票据金额的金钱或实物。如果无权利人是将票据无偿赠与受让人或受让人象征性地付出一点代价而取得票据，那么该受让人享受该票据上的权利不得优于其前手。也就是说票据债务人对他（持票人）的前手所能行使的抗辩，也能够对他行使。

（2）票据权利的继受取得。票据权利的继受取得，是指持票人从有权处分票据权利的前手那里，以背书交付或单纯交付方式，受让票据权利。它可分为票据法上的继受取得和民法上的继受取得。

4. 票据权利的行使和保全。

（1）票据权利的行使。是指票据权利人请求票据债务人履行其票据债务的行为。例如，行使付款请求权以请求付款，行使追索权以请求偿还等，就属于票据权利的行使。

（2）票据权利的保全，是票据权利人防止票据权利丧失的一切行为。例如，为防止追索权丧失而请求作成拒绝证书。

票据权利的行使和保全的方法通常有：按期提示、作成拒绝证书、起诉、中断时效等。

（3）票据权利行使和保全的时间和地点。行使和保全票据上的权利，应在法律规定的时间内进行。根据我国《票据法》第16条规定，持票人对票据债务人行使票据权利，或者保全票据权利，应当在票据当事人的营业场所和营业时间内进行，票据当事人无营业场所的，应当在其住所进行。

5. 票据权利的消灭。票据权利的消灭是指由于一定事由的出现，从而使票据上的付款请求权和追索权失去法律效力。

票据权利消灭的原因主要有：

（1）付款。票据债务人向持票人支付票面金额后，票据关系终止，票据权利自然终止。我国《票据法》第60条规定，付款人依法足额付款后，全体汇票债务人的责任解除。

（2）时效。该时效指消灭时效，指票据权利如经过一定的期间不行使，便因时效期间届满而消灭。《票据法》第17条确定了票据权利的消灭时效。该条规定：票据权利在下列期限内不行使而消灭：

①持票人对票据的出票人和承兑人的权利，自票据到期日起2年，见票即付的汇票、本票，自出票日起2年；

②持票人对支票出票人的权利，自出票日起6个月；

③持票人对前手的追索权，自被拒绝承兑或者被拒绝付款之日起6个月；

④持票人对前手的再追索权，自清偿日或者被提起诉讼之日起3个月。

票据的出票日、到期日由票据当事人依法确定。持票人因时效丧失的仅是票据权利，但他仍然享有利益返还请求权。

〔案例回头看〕

本部分案例中，E银行在办理贴现后成为票据权利人，依法享有付款请求权和追索权。本案例中，B银行在承兑之后，就成为票据的主债务人，E银行作为持票人应当首先向B银行行使付款请求权，在不获付款时，可以向其前手A、C、D任意一个或几个分别或同时行使追索权。

二、票据的伪造和变造

〔案例〕

2002年3月19日，王某假冒为某商场的法定代表人李某，从个体公司张某处购买了价值3万元的货物，双方约定结算方式为转账支票。次日，王某向张某出具了一张已加盖了某商场印章的转账支票，王某在出票人处记载为商场，并在票据上签上某商场法定代表人李某的名字。张某信以为真，接受了王某签发的转账支票。后来，张某将该支票背书转让给了林某。林某于2002年3月25日向付款银行提示支票请求付款，付款银行经审查认为，该转账支票上的印鉴与某商场的预留印鉴不一致，拒绝付款。林某于是向人民法院起诉，要求法院判决支票付款银行、某商场与张某连带承担支票责任。人民法院经审理查明，该转账支票确实不是某商场所签。

请问：在本案中，谁应当承担票据责任？

第九章 票 据 法

（一）票据的伪造

票据的伪造是指未经他人授权以他人名义进行票据行为的行为。包括假冒出票人的名义签发票据的行为，以及假冒他人名义而为的背书、承兑、保证等其他票据行为。例如，A假冒B的名义签发一张票据，或者A假冒B的名义在票据上背书。

伪造的票据无法律上的效力，持票人无论是善意还是恶意，被伪造的人均不承担票据责任。伪造人因其未在票据上签名，故也不承担票据责任。但根据我国《票据法》以及最高人民法院《关于审理票据纠纷案件若干问题的规定》的有关规定，伪造、变造票据者除应当依法承担刑事、行政责任外，给他人造成损失的，还应当承担民事赔偿责任。

基于票据行为的独立性，票据上有伪造的签章的，不影响票据上其他真实签章的效力。据此，在伪造的票据上有真实签章的人，仍然必须依票据上的文义负责，亦即其票据行为不因存在伪造签章而无效。比如，乙伪造甲的签名向丙签发票据，丙取得票据后又将该票据背书给丁。此例中，甲与乙都不承担票据责任，丙的签章是真实的，因而对于丁应承担票据责任。

（二）票据的变造

票据的变造，是指无变更权的人对票据上除签章以外的有关记载事项进行变更的行为。比如，变更付款人名称、付款地等。

我国《票据法》第14条第3款对票据变造在票据法上的法律后果作了明确规定："票据上其他记载事项被变造的，在变造之前签章的人，对原记载事项负责；在变造之后签章的人，对变造之后的记载事项负责；不能辨别是在票据变造之前或者之后签章的，视同在变造之前签章。"

变造票据还可能构成民事侵权行为、刑事犯罪行为和行政违法行为。根据我国《票据法》第103条第（一）项、第104条以及有关司法解释的规定，变造票据的行为人应当分别承担民事赔偿责任、刑事责任和行政责任。

（三）票据的更改

票据的更改，是指有变更权的人变更票据记载事项的行为。有权变更票据记载事项的人是在票据上为记载的人。因此，票据的更改是原票据记载人对其记载的事

项进行改写。更改可以发生在票据交付前，也可以发生在票据交付后。票据交付后更改的，须经后手同意。票据的更改不得违反法律规定。我国《票据法》规定，金额、日期、收款人名称不得更改。

更改票据记载事项时，应在更改处签名。票据更改后依更改后的文义发生效力。

〔案例回头看〕

因为人民法院经审理查明，该转账支票确实不是某商场所签，因此，某商场不承担票据责任，但张某作为在票据上第一个真实签章人，应当承担票据责任。

三、票据的丧失与补救

〔案例〕

2003年3月5日，A市服装厂工作人员李某，出差途中被人盗走银行汇票一张，票面金额为35万元。该汇票的出票人为工行B市某支行，付款人是工行C市某支行。收款人为C市某服装厂。李某发现汇票遗失后，立即向付款银行申请挂失止付，并向C市某法院申请公示催告。

请问：李某对遗失的票据，在向付款银行申请挂失支付的同时，又向人民法院申请了公示催告，这些措施能否有效地防止票据损失的发生？

（一）票据丧失

票据丧失是指持票人因票据灭失、遗失、被盗、被抢等原因失去对票据占有的客观状态。票据的丧失包括绝对丧失和相对丧失两种。绝对丧失指的是票据被毁灭的情形。如撕毁、烧毁等。相对丧失指的是票据脱离持票人占有的情形。如遗失、被盗等。

（二）票据丧失的补救方式

我国《票据法》第15条规定："票据丧失，失票人可以及时通知票据的付款人挂失止付，但是，未记载付款人或者无法确定付款人及其代理付款人的票据除外。收到挂失止付通知的付款人，应当暂停支付。失票人应当在通知挂失止付后3日内，也可以在票据丧失后，直接依法向人民法院申请公示催告，或者向人民法院

第九章 票 据 法

提起诉讼。"可见，我国《票据法》规定了挂失止付、公示催告和诉讼三种补救方式。

1. 挂失止付。挂失止付是我国长期以来对票据丧失的一种补救方法，所谓挂失止付，是指失票人将票据丧失的情况通知付款人，并要求其停止付款的行为。挂失止付通知必须采用书面形式，由丧失票据的票据权利人在票据丧失后及时向付款人发出。付款人接到挂失止付通知后，不得再履行付款义务，否则应自负责任。

根据我国有关行政规章的规定，失票人通知票据的付款人或者代理付款人挂失止付时，应当填写挂失止付通知书并签章。挂失止付通知书应当记载下列事项：（1）票据丧失的时间、地点、原因。（2）票据的种类、号码、金额、出票日期、付款日期、付款人名称、收款人名称。（3）挂失止付人的姓名、营业场所或者住所以及联系方法。付款人或者代理付款人收到挂失止付通知书后，应立即暂停支付。付款人或者代理付款人自收到挂失止付通知书之日起 12 日内没有收到人民法院的止付通知书的，自第 13 日起，付款人或代理付款人可以向提示付款的持票人付款。

2. 公示催告。公示催告是指法院依据可背书转让票据失票人的申请，以公示方法，催告利害关系人于一定期限内，向法院申报权利；到期无人申报，法院即做出所失票据无效的判决，失票人得依判决请求付款人支付原票据款额的制度。

《票据法》第 15 条第 3 款规定，失票人应当在通知挂失止付后 3 日内，也可以在票据丧失后，依法向人民法院申请公示催告。我国《民事诉讼法》第 18 章以及最高人民法院《关于审理票据纠纷案件若干问题的规定》对公示催告程序作了具体规定。

人民法院受理公示催告的申请后，应当立即同时通知付款人或代理付款人停止支付，并在 3 日内发出公告，催促利害关系人申报权利。公示催告的期间，国内票据自公告发布之日起 60 日，涉外票据可根据具体情况适当延长，但最长不得超过 90 日。付款人或代理付款人收到人民法院止付通知的，应停止支付，至公示催告程序终结。利害关系人（持票人）应当在公示催告期间向人民法院申报权利。人民法院收到申报后应当裁定终结公示催告程序，并通知失票人和付款人或代理付款人。没有人申报的，人民法院应当根据失票人的申请做出判决，宣告票据无效。判决应当公告，并通知付款人或代理付款人。失票人依据判决请求付款人付款。授权补记的空白支票在补记前虽未形成票据权利。但在我国，该空白支票丧失后，失票人依法向人民法院申请公示催告的人民法院应当受理。失票人丧失票据后，在票据权利时效届满以前，可以直接向人民法院提起民事诉讼，要求人民法院判令出票人补发票据或者票据债务人向失票人支付票据金额。失票人向人民法院提起诉讼的，除向人民法院说明曾经持有票据及丧失票据的情形外，还应当提供担保。担保的数

额相当于票据载明的金额。

3. 诉讼。失票人在丧失票据后，可以直接向人民法院提起民事诉讼，要求法院判令票据债务人向其支付票据金额。

最高人民法院《关于审理票据纠纷案件若干问题的规定》第35条和第36条，规定失票人在丧失票据后，在票据权利时效届满之前，在提供相应担保的情况下，可以请求出票人补发票据，或者请求债务人付款。如果出票人拒绝补发票据，或者债务人拒绝付款，则失票人可以因此向人民法院提起诉讼。在此类诉讼中，原告为失票人，被告为与失票人具有票据债权债务关系的出票人、拒绝付款的票据付款人或者承兑人。

〔案例回头看〕

根据《票据法》的规定，票据失票人可以及时通知票据的付款人挂失止付，收到挂失止付通知的付款人，应当暂停支付。但是付款人或者代理付款人暂停支付的期间仅限于收到挂失止付通知书之日起12日以内，自第13日起，付款人或代理付款人可以向提示付款的持票人付款，因此挂失止付并不能有效地防止票据损失。失票人应当在通知挂失止付后3日内，也可以在票据丧失后，直接依法向人民法院申请公示催告，或者向人民法院提起诉讼。本案例中，李某做法完全可以有效地防止票据损失的发生。

四、票据抗辩

〔案例〕

2003年5月24日，某公司在当地A银行开立了一般存款账户，并存入开户资金100万元。该公司于2003年5月30日从某机械厂购买机器10台，并签发了一张价值为80万元的汇票，付款人为A银行，但在该汇票的出票人栏没有签章即将其交付给机械厂。机械厂认为该票据由银行付款，只要记载付款银行票据即合法，因此也没有提出异议。机械厂于同年6月15日持票至A银行请求支付票据金额，遭到A银行的拒绝。机械厂于是将A银行告上法庭。

请问：A银行是否应该付款？

票据抗辩，是指票据债务人根据票据法的规定，对票据债权人拒绝履行义务的行为。

依据票据抗辩的事由，票据抗辩可分为以下几种：

第九章 票据法

（一）物的抗辩

物的抗辩也称绝对的抗辩、客观的抗辩，是指基于票据本身的事由发生的抗辩。票据债务人可以以物的抗辩对抗一切票据债权人。如票据应记载事项欠缺，到期日尚未到来，票据因法院的除权判决而宣告无效等。

根据行使抗辩权的债务人的不同，可以将物的抗辩分为两类，即一切票据债务人可以对一切票据债权人行使的抗辩以及特定票据债务人可以对一切票据债权人行使的抗辩。

1. 一切票据债务人可以对一切票据债权人行使的抗辩。此类抗辩具体包括以下几种情形：

（1）票据上欠缺票据法规定的绝对必要记载事项，或票据上的记载事项不符合票据法的规定。

（2）付款日期尚未届至。

（3）票据债务人已依法付款或依法提存而使票据权利归于消灭。

（4）票据因法院做出除权判决而被宣告无效。在此情况下，票据债务人只对除权判决的申请人支付票据金额，如有人再凭该票据行使票据权利，债务人可以此进行抗辩。

2. 特定票据债务人可以对一切票据债权人行使的抗辩。此类抗辩具体包括以下几种情形：

（1）欠缺票据行为能力的抗辩。我国《票据法》第6条规定，无民事行为能力人或者限制民事行为能力人在票据上签章的，其签章无效。因此，无民事行为能力人或限制民事行为能力人为票据行为的，可以以自己欠缺票据行为能力为由，向票据债权人行使抗辩。

（2）无权代理的票据行为的抗辩。我国《票据法》第5条第2款规定，没有代理权而以代理人名义在票据上签章的，被代理人不承担票据责任；代理人超越代理权限的，被代理人对超越权限部分不承担票据责任。因此，如果在这两种情况下票据权利人向被代理人主张票据权利，被代理人就可以行为人无代理权或超越代理权为由，对权利人进行抗辩。

（3）票据伪造或变造的抗辩。发生票据伪造时，被伪造人未在票据上签章，因此不负票据责任，所以他可以对任何票据债权人主张票据权利的行为，进行抗辩。

（4）欠缺票据权利保全手续的抗辩。欠缺票据权利行使或保全手续，即未为票据提示或未作成拒绝证明或未收到退票通知的，票据债务人可以此抗辩，拒绝向票据债权人履行票据责任。

（5）票据权利因时效届满而消灭的抗辩。票据权利如因法律规定的时效届满而消灭，票据债务人可以此为由对抗票据债权人。我国《票据法》第17条对票据权利的消灭时效期限有明确规定。

（二）人的抗辩

人的抗辩，也称相对的抗辩、主观的抗辩，是指基于票据债务人和特定的票据债权人之间的关系而发生的抗辩。

根据行使抗辩权的债务人的不同，人的抗辩也可分为两类，即一切票据债务人可以对特定票据债权人行使的抗辩以及特定票据债务人可以对特定票据债权人行使的抗辩。

1. 一切票据债务人可以对特定票据债权人行使的抗辩。此类抗辩主要是针对特定票据债权人的资格而言的，具体包括以下几种情形：

（1）票据债权人欠缺实质上受领票据金额资格的抗辩。如在受领票据时，作为票据债权人的自然人因患精神病而成为无行为能力人，或作为票据债权人的法人被宣告破产，则票据债权人就欠缺票据金额受领能力。

（2）票据债权人欠缺形式上受领票据金额资格的抗辩。如我国《票据法》第31条第1款规定："以背书转让的汇票，背书应当连续。持票人以背书的连续，证明其汇票权利。"根据这条规定，只有在符合背书连续这一条件时，汇票债权人才具有形式上受领汇票金额的资格。否则票据债务人可以此为由进行抗辩。

（3）票据债权人恶意取得票据因而不享有票据权利的抗辩。根据我国《票据法》第12条和第13条规定，以恶意或重大过失取得票据的，不得享有票据权利，因此不能成为真正的票据权利人。如果票据债务人知道这一情况，就可以此为由进行抗辩。

（4）基于其他理由。我国《票据法》第11条规定了因继承、税法、赠与依法无偿取得票据的人，其所享有的票据权利不得优于其前手的权利，即符合上述情形下的持票人，如果其前手的票据权利存在瑕疵，则票据债务人可以对该持票人所提出的优于其前手权利的请求行为进行抗辩。

2. 特定票据债务人可以对特定票据债权人行使的抗辩。此类抗辩是基于直接当事人之间的原因关系或者特别约定而产生的抗辩，具体包括以下几种情形：

（1）原因关系无效或不成立的抗辩。依我国票据法规定，在直接当事人之间，原因关系的当事人与票据关系的当事人具有同一性，因此票据债务人可以以原因关系不成立或无效为由，对票据债权人进行抗辩。如某A为购买毒品或走私货物而向某B签发本票。这里的原因关系无效，如某B向某A主张票据权利，某A可以

第九章 票 据 法

原因关系无效为由进行抗辩。[1]

（2）欠缺对价的抗辩。在票据直接当事人之间，签发和受领票据是以给付对价为条件的。如果票据债权人在没有给付对价或者给付的对价不相当的情况下取得票据，票据债务人可以此为由进行抗辩。例如，某 A 以某 B 提供贷款为条件，签发与贷款金额相当面额的本票给 B，但 B 在取得票据后，拒绝提供贷款或仅提供不相当数量的贷款。在这种情况下，如果 B 要求 A 履行本票债务，A 就可以欠缺对价为由进行抗辩。

（3）基于当事人之间特别约定的抗辩。如果直接当事人之间在签发和受领票据时有特别约定（如延期付款），则不履行特别约定的一方如向对方请求行使票据权利，对方可以此特别约定为由行使抗辩。我国《票据法》第 13 条第 2 款规定："票据债务人可以对不履行约定义务的与自己有直接债权债务关系的持票人，进行抗辩。"在我国票据运作实务中，最典型的依据特约主张抗辩的类型发生在支票领域。[2]

（4）出票人在票据上记载了"不得转让"字样。根据我国《票据法》第 27 条第 2 款的规定，出票人记载"不得转让"字样的，票据不得转让。如果收款人以外的其他人持有票据向出票人或者承兑人请求履行义务时，出票人或者承兑人就可以行使抗辩权。

（5）背书人在票据上记载了"不得转让"字样。根据我国《票据法》第 34 条的规定，背书人也可以在票据上记载"不得转让"字样，如果这次背书中的被背书人又将票据转让的，记载"不得转让"的背书人可以对其直接后手以外的其他持票人行使抗辩。

〔案例回头看〕

本案例中 A 银行是否应该付款的关键是票据的效力。根据《票据法》的规定，票据出票的必要记载事项不能缺少，否则无效。该汇票欠缺出票人签章这一必要记载事项，不符合票据法的规定，票据无效。因此 A 银行不应付款。

五、汇　　票

〔案例〕

某药材批发中心因供货给某医药公司，自行签发了一张票据金额为 30 万元

[1] 范健：《商法》，高等教育出版社、北京大学出版社 2002 年版。
[2] 王小能：《票据法教程》，北京大学出版社 2001 年版。

的商业汇票，记载收款人为某药材批发中心，付款期限为5个月，付款人某医药公司对该汇票进行了承兑。后来，某药材批发中心因购买商品又将该汇票背书转让给某商店。在汇票到期日之前，某商店因资金短缺向某商业银行申请贴现。该商业银行认为对汇票承兑人的情况不了解，不接受贴现，但同意某商店以该汇票作质押贷款22万元。双方商定后，即办理了汇票质押手续，并在票据上作了质押背书。后因某商店到期无款还贷，质押银行便持票向承兑人某医药公司提示付款，某医药公司认为该票据经转让背书和质押背书，其背书不连续，故拒绝付款。

请问：某医药公司的做法是否符合票据法的确定？

（一）汇票的概念

汇票是出票人签发的，委托付款人在见票时或者在指定日期无条件支付确定的金额给收款人或者持票人的票据。

（二）汇票的种类

根据不同的划分标准，可以将汇票分为不同的种类。

1. 银行汇票和商业汇票。根据汇票出票人的不同，可将汇票分为银行汇票和商业汇票。所谓银行汇票，是指出票银行签发的，由其在见票时按照实际结算金额无条件支付给收款人或者持票人的票据。所谓商业汇票，是指由银行以外的其他主体签发的汇票。在我国目前的经济生活中，商业汇票的出票人限于具有法人资格的工商企业和事业单位。个体工商户、农村承包经营户、个人、非法人组织等均被排除在外。[①]

2. 即期汇票和远期汇票。根据汇票上记载的到期日的远近不同，可将汇票分为即期汇票和远期汇票。即期汇票，是指见票即付的汇票；远期汇票，是指载明在一定期间或特定日期付款的汇票。远期汇票又可分为：（1）定日付款的汇票；（2）出票后定期付款的汇票；（3）见票后定期付款的汇票等。

3. 一般汇票和变式汇票。根据汇票当事人中是否有人兼任两种或两种以上的身份，可将汇票分为一般汇票和变式汇票。一般汇票，是指分别由不同的人担任出票人、收款人和付款人的汇票。变式汇票，是指一人同时兼具出票人、收款人、付款人这三个基本当事人中的两种或两种以上身份的汇票。根据兼具身份的种类不同，变式汇票又可分为：（1）指己汇票，又称己受汇票，是指出票人以自己为收款

[①] 范健：《商法》，高等教育出版社、北京大学出版社2002年版。

第九章 票据法

人的汇票,即汇票的出票人和收款人为同一人;(2)对己汇票,又称己付汇票,是指出票人以自己为付款人的汇票,即汇票的出票人和付款人为同一人;(3)付受汇票,是指以付款人为收款人的汇票,即汇票的付款人和收款人为同一人;(4)己受己付汇票,是指出票人以自己为收款人和付款人的汇票,即汇票的出票人、付款人、收款人皆为同一人。

我国现行票据法规虽然未对变式汇票做出明确的规定,但根据《票据法》第69条和《支付结算办法》第53条的规定,我国商业汇票的出票人可以同时为持票人,我国银行汇票的出票人与付款人实际为同一人,因而在我国的票据法实践中实际上存在着指己汇票和己付汇票,但其规则与传统的变式汇票有所不同。[①]

4. 记名汇票、指示汇票和无记名汇票。这是以收款人记载方式的不同所作的分类。记名汇票,是指出票人明确记载收款人姓名或名称的汇票。指示汇票,是指出票人在票据上记载收款人姓名或名称,并附加"或其指定人"文句的汇票。出票人签发这类汇票时,不得禁止票据背书转让。无记名汇票,是指在汇票上不记载收款人姓名或名称,或仅记载"付来人"文句的汇票。

(三) 汇票的出票

1. 出票的概念。汇票的出票,又称汇票的发票、汇票的签发、汇票的发行。所谓出票,是指出票人签发票据并将其交付给收款人的票据行为。出票是最基本的、最主要的票据行为,没有出票也就没有背书、承兑、保证等附属的票据行为。

2. 出票的记载事项。汇票是要式证券,出票是要式行为,因此汇票出票必须依据《票据法》的规定记载一定的事项,即符合法定的格式或款式。

(1) 绝对必要记载事项。我国《票据法》第22条第1款规定,汇票必须记载下列事项:①表明"汇票"的字样;②无条件支付的委托;③确定的金额;④付款人的名称;⑤收款人的名称;⑥出票日期;⑦出票人签章。

(2) 相对必要记载事项。所谓相对必要记载事项,是指在出票时应当予以记载,但如果未作记载,汇票并不因此而无效。我国《票据法》第23条第1款规定:"汇票上记载付款日期、付款地、出票地等事项的,应当清楚、明确。"这说明,出票人在出票时也应当在汇票上明确记载付款日期、付款地和出票地等事项,但如果未作记载,汇票并不因此而无效。法律规定,汇票上未记载付款日期的,为见票即付;未记载付款地的,付款人的营业场所、住所或者经常居住地为付款地;

① 董安生:《票据法》,中国人民大学出版社2000年版。

未记载出票地的，出票人的营业场所、住所或者经常居住地为出票地。

（3）任意记载事项。我国《票据法》第27条第2款规定："出票人在汇票上记载'不得转让'字样的，汇票不得转让。"可见，出票人可以自由决定是否在汇票上记载"不得转让"。如果不作记载，汇票效力不因此受到影响；如果作了记载，即发生票据法上的效力，汇票就不得转让了。

（4）不得记载的事项。有些事项，出票人在出票时是不得记载的，否则此项记载无效。如果出票人违反此项规定，在汇票上记载了"免除担保承兑和免除担保付款"，该项记载无效，汇票的效力则并不因此受影响。

（5）不生票据法上效力的记载事项。根据我国《票据法》第24条规定，出票人在汇票上可以记载票据法规定事项以外的其他出票事项，但是这些记载事项不具有汇票上的效力。

3. 出票的效力。汇票的出票人，因其出票行为对收款人或持票人应按照票据记载担保承兑、担保付款。此处所谓"担保"，即保证承兑或付款，收款人或持票人不获承兑或付款的，可以向出票人追索，出票人应清偿票款、赔偿损失。

（四）汇票的背书

1. 背书的概念。背书，是指持票人以转让汇票权利或授予他人一定的汇票权利为目的，在汇票背面或粘单上记载有关事项并签章的票据行为。

2. 背书的分类。以背书的目的为标准进行分类，可以分为转让背书和非转让背书。转让背书是以转让票据权利为目的而为的背书；非转让背书是以授予他人行使一定的票据权利为目的而为的背书。以背书有无特殊情形为标准，可以分为一般转让背书和特殊转让背书，一般转让背书是指无论从被背书人方面还是从背书时间方面以及票据权利的转让是否有限制方面来看，都没有特殊情形的背书，也就是最普通的背书；特殊转让背书是指在某方面具有特殊情形的背书，又分为限制背书、回头背书、期后背书。以是否记载被背书人为标准，分为完全背书和空白背书，所谓完全背书是指背书人在汇票的合适处记载背书的意旨及被背书人的名称并签章的背书；所谓空白背书是指背书人在背书中未指定被背书人，而在被背书人记载处留有空白的背书。

3. 背书的款式。绝对必要记载事项，背书人的签章和被背书人的名称属于绝对必要记载事项，欠缺任何一项记载事项的，背书行为应为无效。相对必要记载事项，我国票据法规定，背书未记载日期的，视为在汇票到期日前背书。任意记载事项，我国《票据法》认可的背书任意记载事项仅仅是禁止背书的记载。不得记载事项，背书行为具有无条件性和不可分性。

4. 背书效力。

(1) 权利移转或权利设定、授予的效力,转让背书成立后,票据上的一切权利,包括对付款人、承兑人、出票人、背书人、保证人等票据债务人的权利,全部移转给被背书人。

(2) 责任担保的效力。除委托取款背书外,其他背书行为成立后,背书人都应当担保票据的承兑和付款。持票人不获承兑或付款的,有权向背书人追索。

(3) 权利证明的效力。持票人以背书的连续证明其汇票的权利。连续背书的第一背书人应当是在票据上记载的收款人,最后的票据持有人,应当是最后一次背书的被背书人。我国《票据法》还规定,以背书转让的汇票,后手应当对其直接前手背书的真实性负责。

(4) 抗辩切断的效力。票据经背书后,票据债务人便不得以自己同持票人前手的抗辩事由对抗持票人。

(五) 承兑

1. 承兑的概念。承兑,是指汇票付款人承诺在汇票到期日支付汇票金额的票据行为。

2. 承兑的程序。承兑须经承兑提示和承兑两个过程。

(1) 承兑提示。承兑提示,是指持票人向付款人出示票据,请求付款人承诺付款的行为。承兑提示必须在法定期限内进行。我国《票据法》第39条规定,定日付款或者出票后定期付款的汇票,持票人应当在汇票到期日前向付款人提示承兑。《票据法》第40条规定,见票后定期付款的汇票,持票人应当自出票日起1个月内向付款人提示承兑。汇票未按照规定期限提示承兑的,持票人丧失对其前手(不包括出票人)的追索权。

(2) 承兑和拒绝承兑。

承兑的款式。我国《票据法》规定,承兑的必要记载事项是:①在汇票正面记载"承兑"字样;②承兑人签章;③见票后定期付款的汇票,记载付款日期;④承兑日期。承兑日期为相对必要记载事项。汇票上未记载承兑日期的,以承兑期限的最后一日为承兑日期。

承兑期限。承兑期限为付款人是否承兑的考虑期。我国《票据法》规定为3日,即付款人自收到提示承兑的汇票之日起3日内决定是否承兑。付款人在3天考虑期限届满后,既不表示承兑,也不表示拒绝承兑的,应视为拒绝承兑。

3. 汇票的回单与交还。持票人向付款人提示承兑时,必须将汇票临时交给付款人。在付款人决定是否对汇票作承兑的考虑时间内,汇票由付款人占有。付款人

在汇票正面记载完"承兑"字样后，应当立即将汇票交还给持票人。

4. 承兑的效力。付款人作成承兑并将汇票交还持票人后，承兑即发生法律效力，对付款人、持票人、出票人和背书人均发生一定的效力。

（1）对付款人的效力。承兑使付款人从汇票关系人转变成汇票债务人，承担票据上的责任，成为汇票上的第一债务人。具体来说，承兑对付款人产生如下的效力：

①付款人一经承兑，即承担到期付款的责任，即使承兑人与出票人之间并不存在事实上的资金关系，也不能以此为由对抗持票人，这是各国票据法都确认的。

②付款人一经承兑，须承担最终的追索责任。汇票的其他债务人如出票人、背书人、保证人等因被追索或主动清偿了汇票债务而取得汇票时，均有权对承兑人行使再追索权。在追索终结前，承兑人的票据责任一直存在。

③在持票人未按期提示付款时，即使其对背书人、保证人等的追索权因未按期提示付款而丧失，持票人仍有权对承兑人主张权利。

（2）对持票人的效力。在付款人承兑之前，持票人所享有的付款请求权为期待权，是一种不确定的权利，不一定能够实现。付款人一经承兑，则持票人所享有的付款请求权成为现实的权利，以承兑人的责任作为保障，而且付款人对汇票承兑后，持票人对承兑人也享有追索权。

（3）对出票人和背书人的效力。付款人承兑后，出票人和背书人都免于受到由于票据被拒绝承兑而引发的前期追索。

（六）保证

1. 票据保证的概念。票据保证，是指票据债务人以外的第三人以担保票据债务为内容的票据附属行为。在票据保证关系中，保证人是进行保证行为的当事人；被保证人是票据关系中的债务人，他可以是出票人、背书人、承兑人；保证关系中的债权人是被保证人的后手，被保证人如果是承兑人的，持票人是保证关系中的债权人。

2. 保证的记载事项。汇票保证是要式票据行为，根据我国《票据法》第46条规定，保证人必须在汇票或者粘单上记载下列事项：（1）表明"保证"的字样；（2）保证人的名称和住所；（3）被保证人的名称；（4）保证日期；（5）保证人签章。

3. 保证的效力。

（1）保证人的票据责任。保证人为汇票保证后，必须承担相应的票据责任，具体表现如下：

①保证人对合法持票人承担保证责任。不法取得票据者,不享有票据权利,保证人对其不负保证责任。

②保证人对形式合法的票据,负保证责任。形式不合法的汇票,不生票据权利,保证责任无从产生。

③保证人和被保证人对持票人承担连带责任。

④保证人为二人以上的,保证人之间承担法定的连带责任。

(2) 保证人的权利。保证人履行保证义务,清偿汇票债务后,便可取得汇票持票人的地位,向汇票上的其他有关债务人行使追索权。我国《票据法》第52条规定:"保证人清偿汇票债务后,可以行使持票人对被保证人及其前手的追索权。"

(七) 汇票的到期日

1. 到期日的概念和种类。到期日,是指汇票上记载的应该付款的日期。根据我国《票据法》第25条的规定,可将到期日的种类归纳为以下几种:

(1) 见票即付。这是以提示付款的日期为到期日。票据付款人或承兑人在持票人提示付款当日付款。

(2) 定日付款。这是以确定的日期为到期日。比如,出票人于出票时记载汇票的付款日为某年某月某日。

(3) 出票后定期付款。这是以出票日为起算时间,经历票据上记载的期限后,以该期限之最后一日作为付款日。比如,"出票1个月付款"的汇票,出票日为3月3日的,付款日为4月3日。

(4) 见票后定期付款。这是以见票日为起算时间,经历票据上记载的时期后,以该期限的最后一日作为付款日。比如,"见票后1个月付款"的汇票,当持票人于3月3日提示承兑的,付款日为4月3日。

2. 到期日的计算。票据的期限直接关系到票据权利的得失,因而必须准确计算。我国《票据法》第108条规定:"本法规定的各项期限的计算,适用《民法通则》关于计算期间的规定。按月计算期限的,按到期月的对日计算;无对日的,月末日为到期日。"

(八) 付款

1. 付款的概念。付款,是指汇票的付款人或其代理付款人支付汇票金额,以消灭汇票关系的行为。

2. 付款的程序。付款的程序包括三个阶段，即付款提示、实际付款和交回汇票。

（1）付款提示。所谓付款提示，是指持票人向付款人或代理付款人实际出示汇票，以请求其付款的行为。付款提示是持票人行使其付款请求权的必要前提，也是付款人支付汇票金额的必经程序。

付款提示的当事人，一方为提示人，另一方为被提示人。提示人通常是持票人，但也可以是受持票人委托的收款银行和票据交换中心。

（2）实际付款。我国《票据法》第54条规定："持票人依照前条规定提示付款的，付款人必须在当日足额付款。"可见，我国《票据法》采用付款人即时足额付款原则，不允许付款人延期付款、部分付款。

我国《票据法》第57条第1款规定，付款人及其代理付款人付款时，应当审查汇票背书的连续，并审查提示付款人的合法身份证明或者有效证件。

（3）交回汇票。汇票是交回证券，付款人付款后，持票人应将汇票交给付款人。我国《票据法》第55条规定："持票人获得付款的，应当在汇票上签收，并将汇票交给付款人。持票人委托银行收款的，受委托的银行将代收的汇票金额转账收入持票人账户，视同签收。"

3. 付款的效力。我国《票据法》第60条规定："付款人依法足额付款后，全体汇票债务人的责任解除。"付款人按照汇票记载的文义，即时足额支付汇票金额后，汇票法律关系全部归于消灭，付款人和全体汇票债务人的票据责任因此而解除。

（九）汇票的追索权

1. 追索权的概念。汇票追索权，是指持票人在汇票到期不获付款或期前不获承兑或有其他法定原因时，在依法行使或保全了汇票权利后，向其前手请求偿还汇票金额、利息及其他法定款项的一种票据权利。

汇票追索权是汇票上的第二次权利，是为补充汇票上的第一次权利即付款请求权而设立的。持票人只有在行使第一次权利未获实现时才能行使第二次权利。

2. 追索权的行使。按我国《票据法》规定，持票人行使追索权时应依法提供、出示拒绝承兑或拒绝付款等有关证明，并应将拒绝事由通知前手。

（1）提供、出示有关证明。持票人应当提供、出示的不获承兑或不获付款的证明，因追索权的发生原因而有所区别。

拒绝证书应载明以下事项：①拒绝人及被拒绝人的名称；②拒绝的意旨或退票理由，或者无从提示承兑或无从提示付款的情况；③提示承兑或提示付款的地点、

时间；④有参加承兑或参加付款时，应记载参加的种类、参加人和被参加人的名称；⑤拒绝证书作成的处所、时间；⑥拒绝证书作成人签名、作成机关盖章。

(2) 将拒绝事由通知前手。依我国《票据法》的规定，持票人取得拒绝承兑或拒绝付款的有关证明后，应将拒绝事由通知其前手（包括出票人、背书人、保证人等票据债务人），使其得知拒绝事实而做好偿还的准备。

3. 追索权的效力。在票据关系中，出票人、背书人以及持票人的其他债务人对持票人承担连带责任，因此，持票人可以向票据债务人中的任何一人行使追索权。

持票人行使追索权时，既可以不分票据债务的发生先后，也可以不依票据债务人的次序。持票人可以选择票据债务链中的任何一人或数人行使追索权，还可以向全体票据债务人行使追索权。持票人对票据债务人中的一人或者数人已经进行追索的，对其他票据债务人仍可以行使追索权。

被追索人清偿债务后，取得持票人的地位，与持票人享有同一权利。

4. 追索权的丧失。追索权因未行使与保全而丧失。依据我国《票据法》的规定，引起追索权丧失的法定事由有以下各项：(1) 时效的届满；(2) 持票人未在法定期间内提示票据；(3) 未提供拒绝证明。

〔案例回头看〕

根据《票据法》的规定，持票人以背书的连续证明其汇票的权利。连续背书的第一背书人应当是在票据上记载的收款人，最后的票据持有人，应当是最后一次背书的被背书人。在本案例中，票据经历了两次背书，先是某药材批发中心转让给某商店的转让背书，后有某商店质押给某银行的质押背书。两次背书都符合法定形式要件，均为有效背书。《票据法》规定设质背书的被背书人依法实现其权利时，可以行使汇票权利，因此质权人所不必再重新记载从出质人到质权人的转让背书。因此，本案例中某银行作为持票人通过设质背书取得票据的背书连续性不存在问题，某医药公司以背书不连续为由拒绝付款是不符合票据法规定的。

六、本票和支票

〔案例〕

2004年某企业集团因拓展业务需要，在A市设立一办事处。按照授权，该办事处可以以集团的名义签发票据。2004年8月12日，办事处从B公司购买货物一批，价值10万元。同年8月15日，办事处签发了一张转账支票。在出票人

栏，办事处填写上某企业集团办事处，并加盖了办事处的印章。收款人B公司认为，办事处不是独立的法人，要求将出票人改为集团公司。办事处负责人于是将出票人改写，并在更改处加盖印章。

请问：被更改后的票据是否有效？为什么？

（一）本票的概念

我国《票据法》第73条规定："本票是出票人签发的，承诺自己在见票时无条件支付确定金额给收款人或者持票人的票据。"

（二）本票的分类

从不同的角度，可以将本票分为不同的种类：根据本票上是否记载权利人为标准，可以将本票分为记名本票、无记名本票和指示式本票，我国《票据法》只承认记名式本票；根据本票出票人的身份不同，可以将本票分为银行本票和商业本票；根据本票上记载的到期日方式的不同，可以将本票分为即期本票和远期本票；根据本票上记载的金额是否固定，本票可以分为定额本票和不定额本票；以本票法律行为的发生地为标准，可以将本票分为国内本票和涉外本票；以本票的付款方式为标准，可以将本票分为现金本票和转账本票。

（三）本票的特殊规则

1. 本票的出票。

（1）本票出票的概念。本票的出票，从形式上看，是指出票人作成票据，并将票据交付给收款人的基本票据行为。但从内容上看，本票的出票是指出票人表示自己承担支付本票金额债务的票据行为。

（2）本票出票的款式。本票出票的款式，是指出票人在出票时在本票上记载的事项。我国《票据法》第76条规定，本票的必要记载事项包括：①表明"本票"的字样；②无条件支付的承诺；③确定的金额；④收款人名称；⑤出票日期；⑥出票人签章。

这些事项属于绝对必要记载事项，如果本票上未记载这些事项中的任何一项，本票为无效。

2. 本票的见票。本票见票，是指本票的出票人，因持票人的提示，为确定见票后定期付款本票的到期日，在本票上记载"见票"字样及见票日期并签名的一

种行为。由于我国《票据法》规定的本票仅限于见票即付，不承认见票后定期付款的本票，因此我国《票据法》中也就不存在本票见票的问题。

（四）支票的概念

我国《票据法》第 82 条规定："支票是出票人签发的，委托办理支票存款业务的银行或者其他金融机构在见票时无条件支付确定的金额给收款人或者持票人的票据。"

（五）支票的种类

以支票上记载权利的方式为标准，可将支票分为记名式、指示式和无记名式支票。以支票的付款方式为标准，可将支票分为现金支票和转账支票。以支票当事人是否兼任为标准，可将支票分为一般支票和变式支票。变式支票又有对己支票（出票人以自己为付款人）、指己支票（出票人以自己为收款人）和受付支票（出票人以付款人为收款人）三种。

（六）支票的特殊规则

1. 出票的特殊规定。我国《票据法》规定，并非任何人均可以签发支票，只有在银行开立可以使用支票的存款账户的单位和个人才能签发支票。

我国《票据法》规定，支票的签发，必须记载下列事项：（1）表明"支票"的字样；（2）无条件支付的委托；（3）确定的金额；（4）付款人名称；（5）出票日期；（6）出票人签章。支票上的出票人的签章，出票人为单位的，为与该单位在银行预签章一致的财务专用章或者公章加其法定代表人或者其授权的代理人的签名或者盖章；出票人为个人的，为与该个人在银行预留签章一致的签名或者盖章。

上述事项缺一不可，否则票据无效。支票的收款人名称、金额可以空白，授权他人补记。支票应记载付款地、出票地，未记载的，付款人的营业场所为付款地，出票人的营业场所、住所或者经常居住地为出票地。

支票签发后，出票人对持票人负票据付款的担保责任。因此，出票人所签发的支票金额不得超过其付款时在付款人处实有的存款金额，不得签发与其预留本名的签名式样或者印鉴不符的支票。

2. 付款的特殊规则。

（1）付款提示。支票收款人或持票人应在法定期限内进行付款提示。我国票

据法规定的提示期限为出票日起 10 日。超过提示付款期限未提示付款的，丧失了对出票人以外的票据债务人的追索权。

收款人或持票人进行付款提示后，付款人拒绝付款的，收款人或持票人在取得拒绝证明后可以行使追索权。

（2）付款。支票付款人虽然无付款义务，但出票人在付款人处的存款足以支付支票金额时，应当在提示付款日足额付款。持票人若超过提示付款期限提示付款的，付款人可不予付款。

付款人依法支付支票金额的，对出票人不再承担受委托付款的责任，对持票人不再承担付款的责任。但是，付款人以恶意或者重大过失付款的除外。

（七）关于汇票规定的适用

支票的出票、背书、付款、追索权的行使等，除支票的特殊规则外，适用汇票的规定。

〔案例回头看〕

根据《票据法》第 9 条的规定，票据上的记载事项必须符合本法的规定。票据金额、日期、收款人名称不得更改，更改的票据无效。对票据上的其他记载事项，原记载人可以更改，更改时应当由原记载人签章证明。案例中票据的原记载人对可以更改的事项应出票人的要求作了更改，并进行了签章证明，票据更改有效。

本章小结

本章主要介绍了《票据法》中如票据行为、票据权利、票据的抗辩、票据的变造和伪造等基本概念和基本原理；并主要以汇票为例，介绍了从出票到付款各个票据行为的流程。

▶ 思考题

1. 票据行为有哪些特征？
2. 票据权利和票据法的上权利有什么区别？
3. 票据抗辩有哪些类型？

第九章 票 据 法

4. 汇票出票的绝对必要记载事项有哪些？
5. 追索权的效力是什么？

▶ 案例应用

1. 2004年10月10日，某商场从异地的某电器公司购买家电一批，价值300万元，约定由某电器公司10日内送到某商场。同年10月14日，某商场应电器公司的要求，向其签发了一张面额为300万元的银行承兑汇票，承兑行已经进行了承兑。同年10月25日，电器公司将该票据转让给某机械厂。同年12月30日，汇票到期，机械厂通过开户银行向承兑行提示付款，被拒绝，理由是：某商场已将其在本行的存款全部提走，本行和商场之间已经没有任何资金关系。

▶ 问题

承兑行能否以没有资金关系为由拒绝对已经承兑的汇票承担付款责任？

2. 2002年10月20日，某食品厂与某水果供应中心签订了一份水果供应合同。按照约定，某水果供应中心供给某食品厂优质苹果20吨，每吨2 000元，货款共计4万元，以商业汇票方式付款。同年11月5日，某食品厂依约签发了一张金额为4万元的商业汇票，收款人为某水果供应中心，付款人为某食品厂。但在出票时，某食品厂没有记载付款地点和付款日期。

▶ 问题

某水果供应中心所持票据是否有效？持票人依法应如何实现其票据权利？

第十章

知识产权法

❖ **本章学习目标**

通过学习知识产权法，使读者初步掌握知识产权法的基本内容，学会运用知识产权法的基础知识和技巧，分析和解决当前遇到有关知识产权纠纷，培养自主创新和知识产权保护意识。

阅读和学完本章后，你应该能够：
◇ 掌握知识产权法的基础知识
◇ 运用知识产权法知识分析、解决有关知识产权纠纷
◇ 学会运用知识产权法律知识维护自己的合法权益

知识产权是指人们对智力创造成果和工商业标记依法享有的权利，包括著作权、专利权、商标权及商业秘密权、植物新品种权、集成电路布图设计权、地理标志权等其他知识产权。

一、商 标 法

（一）商标法概述

☞ 〔案例〕

原告杭州张小泉剪刀厂1969年在杭州注册设立杭州张小泉剪刀厂，1989年获准注册"张小泉"商标。被告南京张小泉刀具厂在与原告生产的相同产品上使用未注册的"银充"商标，并在产品和包装盒上打印"南京张小泉"字样及

第十章 知识产权法

"张小泉"字样。原告认为被告侵犯了它的企业名称权和注册商标专有权,要求被告立即停止侵权并赔偿损失。被告辩称菜刀上打印"张小泉"字样是为了产品进入市场,便于消费者识别,不构成侵权。[①]

1. 商标的概念。商标是指商品的生产者或服务项目的提供者用来标明自己所生产、经销的商品或提供的服务项目的特殊标记。

商标的作用在于将商品或服务与他人的商品或服务区别开来。商标与商品的装潢不同。商标也不同于商号。商标与域名也不相同。

2. 商标的种类。

(1) 根据商标的构成要素分为文字商标、图形商标、字母商标、数字商标、三维商标、颜色组合商标、组合商标和非形象商标。

(2) 根据商标使用者的不同,可以将商标分为制造商标、服务商标、销售商标和集体商标。

(3) 根据商标的不同用途,可以将商标分为证明商标、联合商标、等级商标和防御商标。

(4) 根据商标是否注册,可以将商标分为注册商标和未注册商标。

3. 商标法。商标法是调整商标在注册、使用、管理以及商标专用权的保护过程中所产生的各种社会关系的法律规范的总称。1982年8月23日第五届全国人民代表大会常务委员会第24次会议通过了《中华人民共和国商标法》(以下简称《商标法》),从此我国在商标注册、使用、管理以及商标专用权的保护方面有了全面的法律依据。1993年、2001年分别进行了修改。

我国《商标法》的宗旨和目标是加强商标管理,保护商标专用权,促使生产、经营者保证商品和服务质量,维护商标信誉,以保障消费者和生产、经营者的利益,促进社会主义市场经济的发展。

〔案例回头看〕

根据我国《商标法》的规定,在同一种或类似商品上将与他人注册商标相同或类似的文字、图形作为商品名称或者装潢使用,并足以使消费者造成误认的,构成侵犯注册商标权。被告南京"张小泉"尽管在其生产的刀具上使用的是"银充"商标,但将与原告的注册商标"张小泉"相同和近似的"张小泉"和"南京张小泉"打印在商品上,足以使消费者造成误认。因此,被告在自己产品及其装潢上使用与原告的注册商标相类似名称和字样,造成误认,混淆原告与被告产品的来源,侵犯了原告的合法利益,构成了商标法上的侵权行为,应当

① 郑成思:《知识产权法》,法律出版社2003年第二版,第181页。

承担侵权责任。①

（二）商标注册

☞〔案例〕

沈阳市北方保健食品有限公司在第32类无酒精商品上申请注册"圣母及图"商标，被商标局驳回，驳回的主要理由是："圣母"是天主教徒对耶稣之母玛利亚的称呼，将其作为商标，易产生不良影响。

沈阳市北方保健食品有限公司向国家工商行政管理总局商标评审委员会申请复审，其理由是：我厂产品无酒精饮料如同乳汁一样甘甜可口，体现了圣母般的爱心，并不反映宗教色彩，以圣母作为商标是让消费者对商品更有好感。②

1. 商标注册的原则。

（1）自愿注册与强制注册相结合原则。自愿注册，是指商标使用人根据意愿，可以选择注册或者不注册。根据这一原则，是否申请商标注册，由商标使用人自己决定。强制注册原则，是指必须使用经过核准注册的商标，使用未注册商标是违法的。

我国《商标法》实行自愿注册与强制注册相结合的原则。绝大多数商品实行自愿注册原则，对极少数涉及人身健康的商品要求必须注册。必须使用注册商标的商品有：人用药品；烟草制品，包括卷烟、雪茄和带包装的烟丝。

（2）申请在先与使用在先相结合原则。两个以上的申请人先后就同一种类的商品，以相同或类似的商标申请注册，商标局对先申请的予以审核和注册，并驳回其他人的申请。申请先后的确定以申请日为准，申请日以商标局收到申请文件的时间为准。如果是同一天申请的，商标局初步审定并公告首先使用该商标的申请人。同日使用或者均未使用的，由申请人自行协商，不愿协商或者协商不成的，商标局通知各申请人以抽签的方式确定一个申请人，驳回其他人的注册申请。

2. 商标的构成条件。

（1）应当具有显著特征。商标的显著性可通过两种方式获得：一是商标本身具有显著性；二是通过长期的使用获得商标的显著性。

（2）不得与他人在先取得的合法权利相冲突。作为商标的标志可能涉及他人

① 刘春田主编：《知识产权法》，北京大学出版社2000年版，第200页。
② 国家工商行政管理局商标评审委员会编：《商标评审指南》，北京工商出版社1996年版第49页。

第十章 知识产权法

的著作权、肖像权等问题,法律对这些权利同样给予保护,因此要求作为商标的标志不得与他人在先取得的权利相冲突。

(3) 必须是可视性标志。我国《商标法》不承认非形象商标,因此商标可以是平面的,也可以是立体的,但必须是可视性标志。

(4) 不得违反法律的禁止性规定。根据我国《商标法》第10条、第11条的规定,商标的禁止性规定有两种情况,一是不得作为商标使用的标志;二是不能用于商标注册的标志。

3. 商标注册的审查和核准。

(1) 确定商标申请日。申请日是确定商标权归属的法律依据。申请文件直接递交,以递交日为准;邮寄的,以寄出的邮戳日为准;邮戳日不清晰或者没有邮戳的,以商标局或者商标评审委员会实际收到日为准,但是当事人能够提出实际邮戳日证据的除外。如果申请人要求优先权的,则以优先权日为准。

(2) 审查。对商标注册的审查,包括形式审查和实质审查两方面。

形式审查,指商标局收到商标注册申请后,对申请人是否具有资格、申请文件和材料是否齐全、申请注册费用是否缴纳等事项进行审查。通过审查,不符合条件的,或者退回申请,或者通知补齐;如果符合条件,则进行实质审查。

实质审查,指商标局对上文所涉及的商标构成条件进行审查,包括对商标是否具有显著性,是否含有违禁内容以及是否与他人注册商标相混同等事项,进行审查并做出判断。

(3) 初步审定、予以公告或驳回申请、不予公告。商标局对初步审定的商标,予以公告。自公告之日起3个月内,任何人均可以提出异议。对驳回申请、不予公告的商标,商标局应当书面通知商标注册申请人。商标注册申请人不服的,可以自收到通知之日起15日内向商标评审委员会申请复审;对初步审定、予以公告的商标提出的异议,由商标局做出裁定,当事人不服的,可以自收到通知之日起15日内向商标评审委员会申请复审,由商标评审委员会做出裁定,并书面通知申请人。当事人对商标评审委员会的决定不服的,还可以自收到通知之日起30日内向人民法院起诉。

(4) 核准注册。对初步审定的商标,自公告起3个月内无人提出异议的,或者有人提出异议但经裁定异议不成立的,商标局予以核准注册,发给注册证并公告,申请人取得注册商标专用权。

〔案例回头看〕

商标评审委员会终审决定,沈阳市北方保健食品有限公司在无酒精饮料上申请注册的"圣母及图"商标予以驳回。其原因是:(1) 带有民族歧视性的文字、

图形不能作为商标。《商标法》第 10 条第 1 款第 6 项的规定,体现了多民族相互尊重,是基于保护国家和社会共同利益的需要,也体现了商标注册中的公序良俗原则。(2)《商标法》第 10 条第 1 款第 8 项规定,有悖于道德或易于产生其他不良影响的文字、图形不得作为商标。

(三) 注册商标专用权

☞〔案例〕

2006 年 3 月,上海市工商行政管理局闸北分局根据"ADIDAS"商标注册人委托的代理公司投诉,在上海七浦路市场某号仓库内查获一批涉嫌假冒"ADIDAS"注册商标的服装,当即立案调查。经查实,该批服装为上海佳宝服饰商行第九分部于 2006 年 3 月 10 日从外省市购进,并在其经营场所进行销售。案发时,已销售假冒"ADIDAS"商标的各类服装 563 件,销售金额为 16 240 元;库存假冒"ADIDAS"商标的服装 1 137 件,价值 29 974 元,非法经营额合计 46 214 元。

经查,使用在衣服商品上的"ADIDAS"商标是德国阿迪达斯·萨洛蒙有限公司的注册商标,注册号为第 71092 号,其商标专用权受法律保护。

1. 注册商标专用权的内容。注册商标专用权,是指注册商标所有人有权在核准使用的商品或服务上使用该注册商标,并禁止其他人未经许可在相同或类似的商品或服务上使用与该注册商标相同或近似标识的权利。具体来说包括使用权、禁止权、转让权和许可权等权利,详见表 10 - 1。[①]

表 10 - 1　　　　　　　　　注册商标专用权的内容

	权利种类	基本含义
商标权的内容	1. 使用权	商标权人自己对其注册商标的使用权利。如在商品或其外包装上使用,在商业文件、发票、说明书上使用等
	2. 转让权	商标权人依照法定程序,将其所有的注册商标转让给他人的权利
	3. 许可权	商标权人通过签订使用许可合同,许可他人使用其注册商标的权利
	4. 续展权	注册商标期满前可继续申请商标法给予保护,从而延长其保护期限的权利
	5. 禁止权	商标权人禁止他人使用其注册商标的权利
	6. 出质权	商标权人有权将其商标权向债权人出质,以担保债权实现

① 郑成思:《知识产权协议逐条讲解》,中国方正出版社 2002 年版,第 3 页。

第十章　知识产权法

2. 注册商标的有效期与续展。

（1）注册商标的有效期。即注册商标所有人享有商标专用权的期限。我国《商标法》第 37 条规定："注册商标的有效期为 10 年，自核准注册之日起计算。"

（2）注册商标的续展。是指商标权人延长注册商标的保护期。注册商标有效期满，需要继续使用的，应当在期满前 6 个月内申请续展注册；在此期间未能提出申请的，可以给予 6 个月的宽展期。每次续展注册的有效期为 10 年，续展次数不限。

〔案例回头看〕

上海佳宝服饰商行第九分部销售假冒"ADIDAS"注册商标的服装的行为，属于《商标法》第 52 条第（2）项所规定的侵犯注册商标专用权行为。根据《中华人民共和国商标法》第 53 条和《中华人民共和国商标法实施条例》第 52 条的规定，上海市工商行政管理局闸北分局对上海佳宝服饰商行做出行政处罚。

（四）商标使用的管理

〔案例〕

广东甲有限公司从 1994 年 9 月至 1994 年 11 月，在未经国家工商总局商标局正式核准注册的情况下，擅自在其生产的"生命核能"营养液包装上使用了注册商标标记"R"，将"生命核能"这一未注册商标冒充注册商标使用，并将冒充注册商标的产品——"生命核能"营养液大量发到该公司成都经营部（非独立核算单位）进行销售，至 1995 年 4 月 12 日止，其经营额已达人民币 59 万元。

商标使用的管理是商标局和工商行政管理部门为监督商标的正确使用而进行的管理活动。商标使用的管理包括对注册商标使用的管理和未注册商标的使用管理两方面。

1. 注册商标使用的管理。对注册商标的管理是围绕保护注册专用权的有效性和维护公共利益的目的来进行的。商标注册人享有法律所赋予的权利，同时承担一定的义务。商标管理部门对使用注册商标违反商标法规定的行为，分别给予相应的处罚。

第一，使用注册商标有下列行为之一的，由商标局责令限期改正或者撤销注册商标：（1）自行改变注册商标的文字、图形或者其组合的；（2）自行改变注册商标的注册人名义、地址或者其他注册事项的；（3）自行转让注册商标的；（4）连续 3 年停止使用的。

第二，使用注册商标，商品粗制滥造，以次充好，欺骗消费者的，由各级工商

行政管理部门分别不同情况，责令限期改正，并可以予以通报或者处以罚款，或者由商标局撤销其注册商标。

第三，国家规定必须使用注册商标的商品，必须申请商标注册，未经核准注册的，不得在市场销售，由地方工商行政管理部门责令限期申请注册，并可以处以罚款。

2. 未注册商标使用的管理。我国现实中企业使用未注册商标的情况是大量存在的，为了有效地维护商标使用的合法性，切实保障消费者的利益，对未注册商标的使用也必须加强管理。

根据《商标法》第48条的规定，使用未注册商标，有下列行为之一的，由地方工商行政管理部门予以制止，限期改正，并可以予以通报或者处以罚款：第一，冒充注册商标的；第二，违反商标法第10条有关商标标识禁止性规定的；第三，粗制滥造，以次充好，欺骗消费者的。

对上述第1、第2项违法行为，工商行政管理机关禁止其进行广告宣传，封存或者收缴商标标识，责令限期改正，并可根据情节予以通报，处以非法经营额20%以下的罚款。

〔案例回头看〕

加强商标管理，保护商标专用权，促使生产者保证商品质量和维护商标信誉，以保障消费者的利益和促进社会经济的发展。而这一目的是通过保护注册商标专用权，制止商标一般违法行为和打击商标侵权行为才得以实现的。

工商行政管理局在查明上述事实的基础上，认定广东甲有限公司的行为属于《商标法》第34条第（1）项所指的冒充注册商标行为，并根据《商标实施细则》第32条的规定做出如下处罚决定：责令广东甲有限公司消除现有"生命核能"营养液上冒充注册商标的"R"注册标记。责令其限期于1995年6月1日以前改正，并对该公司处以人民币4万元的罚款。

（五）商标专用权的保护

〔案例〕

1980年7月，天津狗不理包子饮食（集团）公司取得"狗不理"牌商标，并于1993年3月1日经批准将该商标续展10年。1991年1月7日，被告高渊的委托代理人董凤利与被告哈尔滨市天龙阁饭店法定代表人陶德签订合作协议一份。1991年3月，被告天龙阁饭店开业后，即在该店门上方悬挂"正宗天津狗不理包子第四代传人高耀林、第五代传人高渊"为内容的牌匾一块，并聘请高渊为该店面案厨师。该店自1991年3月起经营狗不理包子。

第十章 知识产权法

天龙阁饭店门上方悬挂的牌匾中间大字是"天津狗不理包子",上是"正宗",下是"第四代传人高耀林、第五代传人高渊"均为小字,未悬挂天龙阁饭店牌匾。在本案审理期间,经委托国家工商总局鉴定,认为天龙阁饭店和高渊签订合作协议和制作、悬挂前述牌匾已经构成了商标侵权。原告要求两被告停止侵权行为和在报纸上公开道歉及赔偿经济损失的请求。①

1. 侵犯注册商标专用权的行为。根据《商标法》第 52 条的规定,下列行为属于侵犯商标权的行为:

(1) 未经许可擅自使用与他人注册商标相同或近似的商标的行为。未经商标注册人的许可,在同一种商品或者类似商品上使用与注册商标相同或者近似的商标的。这是商标侵权行为的主要表现形式,无论使用者是否出于故意,都构成侵权。

(2) 销售侵犯注册商标专用权的商品的行为。销售侵犯他人注册商标专用权的商品,也构成侵犯注册商标专用权。但是如果销售者并不知道自己销售的是侵犯注册商标专用权的商品,能证明该商品是合法取得的并说明提供者的,不承担赔偿责任。

(3) 伪造、擅自制造他人注册商标标识或者销售伪造、擅自制造的注册商标标识的行为。商标标识的制造和销售是在国家的严格管理和控制之下进行的。国家工商行政管理部门发布的《商标印制管理规定》对商标的印制作了具体规定。制造和销售商标标识,必须按照国家和地方的有关规定进行。

(4) 擅自更换他人注册商标的行为。未经商标注册人同意,更换其注册商标并将更换商标的商品又投入市场的行为,也是一种侵犯商标权的行为,又称反向假冒,也就是以自己的牌子去卖别人的东西。反向假冒行为,既造成注册商标无法最大限度地发挥功能,背离了商标权人申请注册商标的初衷,侵害了商标注册人的注册商标权;同时也侵害了消费者的知情权等合法权益。

(5) 给他人的注册商标专用权造成其他损害的行为。这里所指的"其他损害"主要包括三种情况:第一,销售明知或者应知侵犯他人注册商标专用权商品的;第二,在同一种或者类似商品上,将与他人注册商标相同或者近似的文字、图形作为商品名称或者商品装潢使用,并足以造成误认的;第三,故意为侵犯他人注册商标专用权行为提供仓储、运输、邮寄、隐匿等便利条件的。

2. 侵犯注册商标专用权应承担的法律责任。依法核准注册的商标,商标所有人享有的专用权,受法律保护。伪造、擅自制造、销售侵犯注册商标专用权的,根据《商标法》、《刑法》的规定,针对不同的侵权情况,应分别承担民事、行政和刑事责任。

(1) 民事责任。根据《民法通则》第 118 条的规定,商标权遭受侵害的,商

① 参见《最高人民法院公报》,1995 (1)。

标侵权的民事责任主要有停止侵害，消除影响，赔偿损失。《商标法》第 39 条也有类似规定：被侵权人可以要求侵权人立即停止侵权行为，赔偿其损失。

（2）行政责任。工商行政管理部门对侵犯注册商标专用权的，可以采取下列措施制止侵权行为：责令立即停止销售；收缴并销毁侵权商标标识；消除现存商品上的侵权商标；收缴直接专门用于商标侵权的模具、印版或其他作案工具；采取以上四项措施不足以制止侵权行为的，或者侵权商标与商品难以分离的，责令并监督销毁侵权物品。

（3）刑事责任。侵犯注册商标专用权构成犯罪的，应承担刑事责任。

第一，假冒他人注册商标罪。假冒他人注册商标罪，是指未经注册商标所有人许可，在同一种商品上使用与其注册商标相同的商标，违法所得数额较大或者有其他严重情节的行为。假冒他人注册商标罪，处 3 年以下有期徒刑或者拘役，可以并处或者单处罚金；违法所得数额巨大的，处 3 年以上 7 年以下有期徒刑，并处罚金。

第二，销售假冒注册商标的商品罪。销售明知是假冒注册商标的商品，违法所得数额较大的，处 3 年以下有期徒刑或者拘役，可以并处或者单处罚金；违法所得数额巨大的，处 3 年以上 7 年以下有期徒刑，并处罚金。

第三，非法制造、销售非法制造的注册商标标识罪。伪造、擅自制造他人注册商标标识或者销售伪造、擅自制造的注册商标标识，违法所得数额较大或者有其他严重情节的，处 3 年以下有期徒刑、拘役或管制，并处罚金；情节特别严重的，处 3 年以上 7 年以下有期徒刑，并处罚金。

企业事业单位犯罪的，对单位判处罚金，并对直接负责的主管人员和其他直接责任人员追究刑事责任。

〔案例回头看〕

"狗不理"牌商标是狗不理包子饮食公司在国家工商总局注册的有效商标，依法享有专有权并受法律保护。原审被上诉人高渊虽自称为狗不理包子创始人的后代，但其不享有"狗不理"商标的使用权，亦无权与天龙阁饭店签订有关"狗不理"商标权使用方面的协议。原审被上诉人天龙阁饭店和高渊制作并悬挂牌匾，是为了经营饭店，不是为了宣传"狗不理"包子的传人。因此，天龙阁饭店未经狗不理包子饮食公司的许可，擅自制作并使用"狗不理"商标，属于《中华人民共和国商标法》第 38 条第（1）项规定的"未经注册商标所有人的许可，在同一种商品或者类似商品上使用与其注册商标相同或者近似商标"的商标侵权行为，构成对狗不理包子饮食公司的商标专用权的侵害，依照《中华人民共和国民法通则》第 134 条第 1 款第（1）、（7）、（10）项的规定，天龙阁饭店和高渊应当停止侵害，赔礼道歉，并赔偿因此给狗不理包子饮食公司造成的损失。

第十章 知识产权法

二、专利法

（一）专利法概述

〔案例〕

争夺"伟哥"始末①

1994年，辉瑞公司向中国国家知识产权局申请万艾可主要活性成分——"枸橼酸西地那非"治疗男性性功能障碍的用途专利。2001年9月，国家知识产权局正式授予万艾可专利（俗称伟哥）。

之后，成都地奥等12家制药企业和自然人潘华平随即向国家知识产权局提出集体申诉，要求宣告这一专利无效。其理由是"枸橼酸西地那非"的分子式结构早已在1990年初新加坡的一次国际学术会议公布，辉瑞没有理由再对其进行专利保护。2004年7月5日，国家知识产权局专利复审委员会对辉瑞万艾可做出宣告专利无效的决定，随后，2004年9月28日，辉瑞公司正式把国家知识产权局专利复审委员会告上法庭。

2006年6月2日，北京市一中院裁定辉瑞胜诉，国家知识产权局专利复审委员会败诉，裁定复审委收回"万艾可专利无效"的决定。国内12家药企组成的伟哥联盟已经向北京市一中院递交上诉状，要求判定辉瑞万艾可专利无效。此案正在审理中。

专利权是指公民、法人或其他单位依法对发明创造在一定时间范围内所享有的独占使用权。

1. 专利权的主体是指依法获得专利权、对于专利权所指向的发明创造享有独占和垄断地位的人。包括发明人、单位、受让人和外国人。

2. 专利权的客体是指能够取得专利权并受到专利法保护的智力劳动成果。

（1）发明。发明是指对产品、方法或者其改进所提出的新的技术方案。包括产品发明、方法发明、改进发明。如，美国通用电器公司以充惰性气体的方法改进了爱迪生发明的白炽灯，从而显著地改善了白炽灯的根本特性，并显著改善了它的特性。

发明的特征：第一，技术性；第二，发明是运用自然规律的结果；第三，法律性。必须经过法定的程序，才可以被承认为受专利法保护的发明。

① 中国经济网 http://www.ce.cn/law/shouye/fzjj/200606/11/t20060611_7293231.shtml。

我国著名工匠鲁班有一次上山砍柴,手指被划破出血。他仔细观察,看到划破他手指的东西是一种具有齿轮形状的植物叶子,由此得出一个结论:具有齿轮形状的薄状物体具有切割作用。这是对自然规律的发现。在此基础上,鲁班又利用这一自然规律发明了现在人们还在广泛使用的锯子。

(2) 实用新型。专利法所称的实用新型是指对产品的形状、构造或者其结合所提出的适于实用的新的技术方案。

(3) 外观设计。专利法所称的外观设计是指对产品的形状、图案,或者其结合以及色彩与形状、图案的结合所做出的富有美感并适于工业上应用的新设计。

与发明、实用新型不同,外观设计涉及的是美学思想,通常与技术思想无关。发明与实用新型都是利用自然规律来达到技术的效果,而外观设计则是利用人们的审美心理来达到美感的效果,其作用是满足人们对产品在精神上的要求。

(4) 不予专利保护的项目。[①] 一是违反善良风俗的发明创造,例如,自行车上安装动力装置的实用新型专利申请被驳回;一种能看透麻将的特制眼镜专利申请被驳回。二是专利法不适用的对象,例如,科学发现、智力活动的规则和方法、疾病的诊断和治疗方法、动植物品种、用原子核变换方法获得的物质。

3. 专利权的内容是指专利权人依法享有的权利和应承担的义务。

(1) 专利权人的权利。如表 10-2 所示。

表 10-2　　　　　　　　　　专利权人的权利

名　称	具体内容
制造权	独占地制造专利产品,禁止他人未经其许可制造相同或相似于专利产品的垄断权
使用权	使用专利产品或专利方法及依照专利方法直接获得的产品的专有权
许诺销售权	明确表示愿意出售具有权利要求书所述技术特征的专利产品以及禁止他人未经专利权人许可许诺销售专利产品的权利
销售权	独占销售专利产品或依照专利方法直接获得的产品的权利
进口权	除法律另有规定外,专利权人享有自己进口或禁止他人未经许可为制造、许诺销售、销售、使用等生产经营目的进口其专利产品或进口依照其专利方法直接获得的产品的权利
转让权	将自己的专利所有权依法转让给他人的权利
许可权	许可他人实施其专利的权利
标记权	在专利产品或产品包装上标明专利标记和专利号的权利
署名权	发明人或设计人享有在专利申请文件和专利文件中写明自己是发明人或设计人的权利

① 郭庆存:《知识产权法》,上海人民出版社 2000 年版,第 575 页。

第十章 知识产权法

(2) 专利权人的义务。

第一，缴纳专利年费。是指为了维持专利权的效力，专利权人所缴纳的一笔费用。缴纳专利年费，既是专利权得以存续的条件，也是专利权人应履行的一项最基本的义务，世界上绝大多数的国家对专利年费的缴纳都做出了明确规定。

第二，奖励发明人或设计人。

第三，不得滥用专利权的义务。

4. 专利权的限制。

(1) 不视为侵犯专利权的行为。

第一，权利用尽。专利权人制造、进口或者经专利权人许可而制造、进口的专利产品或者依照专利方法直接获得的产品售出后，使用、许诺销售或者销售该产品的，不再需要得到专利权人的许可或授权，不构成侵权。

第二，在先使用权。在专利申请日以前已经制造相同产品、使用相同方法或者已经做好制造、使用的必要准备，并且仅在原有范围内继续制造、使用的，不视为侵犯专利权。

第三，临时过境。是指临时通过我国领土、领水或领空的外国运输工具，依据其所属国同中国签订的协议，或者共同参加的国际公约，或者依照互惠原则，为运输工具自身需要而在其装置和设备中使用我国享有专利权的机械装置和零部件的，无须得到我国专利权人许可，也不视为侵犯专利权。

第四，专为科学或实验目的的使用。他人仅为科学研究或者实验目的而使用专利产品或者专利方法的，不视为专利侵权。

(2) 专利实施的强制许可。国家专利主管机关根据具体情况，不经专利权人许可，授权符合法定条件的申请人实施专利的法律制度。分为三类：

一是合理条件的强制许可。是指国家专利机关不经专利权人同意，通过行政程序直接向申请者签发的实施许可。其目的在于限制专利权人滥用权利。

二是公共利益的强制许可。在国家出现紧急状态或者非常情况时，或者为了公共利益的目的，国务院专利行政部门可以给予实施发明专利或者实用新型专利的强制许可。

三是从属专利的强制许可。一项取得专利权的发明或者实用新型比在前已经取得专利权的发明或者实用新型具有显著经济意义的重大技术进步，其实施又有赖于前一发明或者实用新型的实施的，国务院专利行政部门根据后一专利权人的申请，可以给予实施前一发明或者实用新型的强制许可。

(3) 专利实施的指定许可。国有企业事业单位的发明专利，对国家利益或者公共利益具有重大意义的，国务院有关主管部门和省、自治区、直辖市人民政府报经国务院批准，可以决定在批准的范围内推广应用。并允许指定的单位实施，由实

施单位按照国家规定向专利权人支付使用费。

〔案例回头看〕

"蓝精灵—西地那非（Viagra）"问世后，1998年3月被美国FDA批准上市。中文媒体极具创意地以"伟哥"两个字命名之。这个译名经新闻传媒的大肆宣传，很快不胫而走，成为一个在华语文化圈影响巨大的"品牌"。

辉瑞公司于1994年提出申请，2001年9月19日，国家知识产权局正式授予"万艾可"专利，可见美国辉瑞公司（主体）对万艾可（客体）拥有专利权，其他人不能侵犯。

自然人潘华平和12家药企联盟请求专利无效，2004年7月7日，国家知识产权局决定撤销该项专利。

辉瑞明确表示对中国国家知识产权局的撤销决定不服，并向法院提起了行政诉讼，一审国家知识产权局败诉，现正在上诉审中，但在法院做出最终判决之前，"万艾可"的专利权仍然有效。

伟哥专利之争实际上是一个几千亿市场控制权之争。万艾可是美国辉瑞制药公司的王牌产品之一。2001年9月19日，辉瑞公司接到国家知识产权局关于万艾可的"授予专利通知书"。此后20余家制药企业对该项专利许可提出的异议，以及要求撤销辉瑞公司对万艾可的专利拥有权，其真正原因是一旦"伟哥"在中国获得专利，将使国内制药企业损失约2 000亿元人民币的市场份额。

（二）专利权的获得

〔案例〕

原告张某是被称为"内凹键大哥大"实用新型专利的权利人，该专利于1997年8月20日由中国专利局公告授权。1998年4月14日，本案第三人摩托罗拉公司以该专利不具备创造性为由向国家知识产权局专利复审委员会提出无效宣告请求。

2002年3月26日，国家知识产权局专利复审委员会以该专利不具备创造性为由宣告原告的专利权无效。原告张某不服该无效审查决定，根据新《专利法》的规定于2002年7月15日向北京市第一中级人民法院提起行政诉讼。

1. 专利权获得的实质要件。

（1）新颖性[①]。是指在申请日以前没有同样的发明或者实用新型在国内外出版

① 司法部国家司法考试中心编审：《2003国家司法考试法律法规汇编》，中国政法大学出版社2003年版。

第十章 知识产权法

物上公开发表过、在国内公开使用过或者以其他方式为公众所知,也没有同样的发明或者实用新型由他人向专利局提出申请并且记载在申请日以后公布的专利申请文件中。

(2) 创造性。是指同申请日以前的现有技术相比,该发明有突出的实质性特点和显著的进步,该实用新型有实质性特点和进步。

(3) 实用性。是指发明或指实用新型能够制造或者使用,并且能够产生积极效果。

2. 专利申请原则。

(1) 单一性原则。是指一件专利申请只能限于一项发明创造,不允许将两项以上发明创造合在一起提出一件专利申请。即一件发明或者实用新型专利申请应当限于一项发明或者实用新型,一件外观设计专利申请应当限于一种产品所使用的一项外观设计。专利申请的单一性原则,为世界绝大多数国家的专利法所普遍采用。

(2) 书面原则。专利申请必须以书面形式提出,这是世界各国专利法的基本原则。

(3) 先申请原则。是指两个或两个以上的人分别就同样的发明创造申请专利的,专利权授予最先提出专利申请的人。

3. 专利申请文件。

(1) 发明和实用新型的必备申请文件。包括请求书、说明书、权利要求书和摘要。

(2) 外观设计专利的必备申请文件。包括请求书、图片或照片。

4. 专利申请日。

(1) 专利申请日的概念及意义。专利申请日又称关键日,它是国务院专利行政部门或者其指定代办处收到完整专利申请文件的日期。它是判断专利性的时间界限,是处理抵触申请专利权属纠纷的依据,是专利权保护期的起算日。

(2) 优先权制度[①]。

第一,本国优先权。申请人自发明或者实用新型在中国第一次提出专利申请之日起 12 个月内,又向国务院专利行政部门就相同主题提出专利申请的,可以享有优先权。这种在国内的申请优先权即本国优先权。

第二,外国优先权。申请人自发明或者实用新型在外国第一次提出专利申请之日起 12 个月内,或者自外观设计在外国第一次提出专利申请之日起 6 个月内,又在中国就相同主题提出专利申请的,依照该外国同中国签订的协议或者共同参加的国际条约,或者依照相互承认优先权的原则,可以享有优先权。

① 郑成思:《知识产权法》,法律出版社 2003 年第二版,第 181 页。

5. 专利申请的审查与批准。

（1）发明专利申请的审批。

第一，初步审查。是指国家专利行政部门受理发明专利申请后，对其是否符合专利法及其实施细则规定的形式要求以及是否存在明显的实质性缺陷进行审查。

第二，早期公开。又称为公布专利申请。国务院专利行政部门收到发明专利申请后，经初步审查认为符合本法要求的，自申请日起满18个月，即行公布。国务院专利行政部门可以根据申请人的请求早日公布其申请。

第三，实质审查。是指国务院专利行政部门对发明专利申请是否符合授予专利权的实质条件即符合专利法有关"新颖性、创造性和实用性"审查。

（2）实用新型、外观设计专利申请的审批。专利法规定对实用新型和外观设计专利申请只进行初步审查，并不经过实质审查阶段。

国务院专利行政部门设立专利复审委员会。专利申请人对国务院专利行政部门驳回申请的决定不服的，可以自收到通知之日起3个月内，向专利复审委员会请求复审。专利复审委员会复审后，做出决定，并通知专利申请人。

专利申请人对专利复审委员会的复审决定不服的，可以自收到通知之日起3个月内向人民法院起诉。

〔案例回头看〕

专利申请人对专利复审委员会的复审决定不服的，可以自收到通知之日起3个月内向人民法院起诉。

创造性是指同申请日以前的现有技术相比，该发明有突出的实质性特点和显著的进步，该实用新型有实质性特点和进步。对于从事移动电话键盘结构设计的普通技术人员来说，参考相关电子技术领域，如计算机、计算器、普通电话机等均使用键盘作为输入手段的电子设备中的键盘结构的现有技术是自然的选择。由于该专利不具备实质性特点和进步，张某所提上诉理由均不能成立，其上诉请求，法院不予支持。

（三）专利的期限、终止与无效

〔案例〕

王某等6位昆明大学教授，在1988年完成了"全形汉字编码系统"这一科研项目，两年后又在此成果的基础上，研究完成了"全形（边道）汉字编码系统"。"全形汉字编码系统"和"全形（边道）汉字编码系统"分别于1992年和1995年获得了中国专利局的授权，而两项目的专利权皆因原告没有交专利年

第十章 知识产权法

费而终止。

2003年8月，原告王某等人在昆明举办的"中国国际专利与名牌博览会"上购买了由三维天然数码公司、天码公司研制，武汉大学出版社出版，成都大恒公司出售的《三维天然码》和《语音天然码》各一套，每套均有光盘、软件和《打字当日通》说明书。原告认为，《三维天然码》的成码依据和方法与"全形汉字编码系统"和"全形（边道）汉字编码系统"具有完全一致性，故以被告侵害了其发现权、发明权、科技成果权和著作权为由诉至昆明中院，要求四被告承担侵权责任。

1. 专利权保护期限。专利权被授予后，自申请日起算发明专利权的保护期限20年；实用新型专利权和外观设计专利权的保护期限10年。

2. 专利权的终止。是指专利权因某种法律事实的发生而导致其效力消灭的情形，包括：（1）因保护期限届满而终止；（2）专利权在保护期限届满前终止。

3. 专利权的无效宣告。是指自国务院专利行政部门公告授予专利权之日起，任何单位或个人认为该专利的授予不符合专利法规定条件的，可以向专利复审委员会提出宣告该专利无效的请求。专利复审委员会应对这种请求进行审查，做出维持专利权或宣告专利权无效的决定。

〔案例回头看〕

原告王某等6人的两项科研成果均提出专利申请并获得授权，但均因其未按时交纳年费而终止，专利权终止后原告就不再享有发明专利权，即进入公共领域。

（四）专利权的法律保护

〔案例〕

浙江小家伙食品有限公司是温州一家生产儿童饮料的知名食品企业。总经理潘笃华1998年为其产品设计出的"旋转式吸管瓶盖"，于1999年3月获得国家专利。该瓶盖是一种带有吸管、能锥刺封口膜的饮料盖，与传统瓶盖相比，其好处在于不需打开瓶盖，用手旋转一拧就可直接饮用饮料，具有卫生和使用方便的特点。

凭借这项专利，该公司曾创造过骄人的销售业绩。但随之而来的，却是市场上出现的大量仿冒品。据该公司从全国各地汇总的信息统计，涉嫌仿制此专利瓶盖的饮品制造商达81家。就在该公司开始起诉这一侵权案件时，"金义"、"三利"、上海元源食品有限公司、"乐百氏"等7家企业先发制人，它们先后向国

家知识产权局专利局申请撤销浙江小家伙食品有限公司的专利。

2001年7月18日，国家知识产权局专利局做出决定：维持浙江小家伙食品有限公司的实用新型专利权。"乐百氏"不服，于同年11月1日向专利复审委员会提出复审请求。2002年5月23日，国家知识产权局专利局做出终局决定：维持专利局2001年7月18日做出的审查决定。

江西省高级人民法院做出终审判决：浙江金义集团和杭州三利食品工贸公司赔偿浙江小家伙食品有限公司经济损失1 300万元，并立即停止生产和销售带旋转式吸管瓶盖的瓶装饮料。①

1. 专利权的保护范围。发明或者实用新型专利权的保护范围以其权利要求的内容为准，说明书及附图可以用于解释权利要求。外观设计专利权的保护范围以表示在图片或者照片中的该外观设计专利产品为准。

2. 专利侵权行为。专利侵权行为是指未经合法专利权人许可，以生产经营为目的，实施了受专利法保护的有效专利的违法行为。因此，专利侵权行为的构成必须具有以下条件：第一，被侵害的对象是有效的专利——是专利侵权行为认定的前提。第二，行为人侵害专利权的事实发生，即未经专利权人许可或没有合法依据实施了他人专利——制造、使用、销售、进口、许诺销售诸行为之一。第三，以生产经营为目的。第四，不属于法定免责条件。

3. 专利侵权行为的种类。

（1）直接侵权行为。主要包括未经许可的实施行为；假冒他人专利的行为；冒充专利的行为；侵犯专利权人转让权、许可权的行为。

（2）间接侵权。是指行为人本身的行为并不构成专利侵权，但却鼓动、怂恿或者诱导他人实施专利侵权的行为。

4. 专利权的法律保护。

（1）专利权的行政保护。专利管理机关是指国务院有关主管部门或者地方人民政府设立的专利管理机关。专利管理机关调处专利纠纷的范围包括查处假冒他人专利行为；查处冒充专利行为；认定专利侵权并责令停止侵权；专利纠纷的调处。

各地管理专利工作的部门可以依当事人请求调解除了专利侵权纠纷以外的专利纠纷。

（2）专利权的司法保护。未经专利权人许可，实施其专利，即侵犯其专利权，引起纠纷的，由当事人协商解决；不愿协商或者协商不成的，专利权人或者利害关系人可以向人民法院起诉，也可以请求管理专利工作的部门处理。

第一，诉前临时措施。专利权人或者利害关系人有证据证明他人正在实施或者

① http：//www.jxnews.com.cn. 2003-03-20.

第十章 知识产权法

即将实施侵犯其专利权的行为,如不及时制止将会使其合法权益受到难以弥补的损害的,可以在起诉前向人民法院申请采取责令停止有关行为和财产保全的措施。

第二,民事责任。主要包括诉前禁令、停止侵害、赔偿损失、消除影响。

第三,刑事责任。假冒他人专利情节严重,处3年以下有期徒刑。

〔案例回头看〕

江西省高院认为:被上诉人潘笃华作为ZL98201649.2号实用新型专利的所有权人,浙江小家伙食品有限公司作为该专利的独家使用权人,其权利应受到法律保护。依照《中华人民共和国民法通则》第95条、第118条之规定,南昌中院做出一审判决:金义公司、三利公司在判决生效后立即停止生产和销售带旋转式吸管瓶盖的饮料;金义公司、三利公司在判决生效后10日内赔偿原告经济损失1 300万元并书面道歉。

三、著作权法

(一)著作权法概述

〔案例〕

组画《武松打虎》是画家刘继卣(yǒu)于1954年创作的美术作品。1980年,山东景阳冈酒厂对刘继卣组画中的第11幅进行修改后,用在其所生产的白酒酒瓶上。1989年,该厂又将该图案向国家商标局申请了商标注册。1996年,画家刘继卣的继承人刘蔷和裴立诉至北京市海淀区法院。海淀区法院判决被告立即停止侵权,并赔偿原告经济损失20万元。被告上诉,北京市第一中级人民法院做出了驳回上诉,维持原判的终审判决。[①]

1. 著作权的概念。著作权是指文学、艺术和科学作品的作者及其相关主体依法对作品所享有的人身权利和财产权利的总称。

2. 著作权的主体及归属。著作权主体即著作权人,也就是享有著作权的人。依照《中华人民共和国著作权法》(以下简称《著作权法》)第9条规定,著作权主体还包括其他依照本法享有著作权的公民、法人或者非法人单位。

我国《著作权法》第11条规定,著作权属于作者。

① http://www.people.com.cn.2004-01-21.

3. 著作权的保护对象——作品。作品是指在文学、艺术和科学领域内，具有独创性并能以某种有形形式复制的智力创作成果。作品的构成需要符合以下要件：(1) 作品必须具有独创性；(2) 作品必须以某种客观存在的形式表现出来，即能被感知；(3) 作品必须是可以被复制的，即必须有能够进入流通渠道的物质表现条件。《著作权法》第10条规定："复制权，即以印刷、复印、拓印、录音、录像、翻录、翻拍等方式将作品制作一份或者多份的权利。"

4. 作品的种类。主要包括文字作品，口述作品，音乐、戏剧、曲艺、舞蹈作品；美术、摄影作品；实用作品；地图、示意图；计算机软件；民间文学艺术作品。例如《阿凡提的故事》、歌曲《在那遥远的地方》以及吉卜赛人的舞蹈。

5. 不受著作权法保护的对象。主要是指禁止出版、传播的作品；不适用于著作权法保护的对象；欠缺作品实质要件的对象。例如，历法、数表、通用表格和公式，不具备独创性而不予以著作权法保护。

〔案例回头看〕

"武松打虎"著作权纠纷案中画家刘继卣对自己的作品——"武松打虎"组图享有著作权，它属于美术作品，其创作一旦完成就享有了著作权，是自然产生的，任何人未经许可不得使用。山东景阳冈酒厂未经允许对刘继卣组画中的第11幅进行修改后，用在其所生产的白酒酒瓶上并向国家商标局申请了商标注册。该行为严重侵犯了作者的人身权利——修改权和保护作品完整权以及财产权，并未经许可使用作者的作品进行营利。因此，海淀区法院判决被告承担立即停止侵权，并赔偿原告经济损失20万元的民事责任。

（二）著作权内容、取得和期限

〔案例〕

六大作家诉世纪互联著作权案[①]

1998年4月，被告世纪互联通讯技术有限公司在其网站上建立了"小说一族"栏目。用户只要进入被告的网站，即可浏览或下载作家王蒙的小说《坚硬的稀粥》。王蒙以世纪互联公司侵犯著作权为由，将其推上法庭。当时还有张抗抗、毕淑敏、张承志等共六位著名作家同时起诉，因此该案也被统称为"六作家诉世纪互联案"。海淀区法院判决被告立即停止侵权、公开致歉、赔偿原告经济损失。被告不服提起上诉。北京市一中院终审判决：驳回上诉，维持原判。

① 刘春田主编：《知识产权法》，北京大学出版社2000年版，第57页。

第十章 知识产权法

1. 著作人身权。

（1）发表权。即决定作品是否公之于众的权利。所谓公之于众，是只披露作品并使作品处于为公众所知的状态。

（2）署名权。即表明作者身份，在作品上署名的权利，这是人身权的核心。

（3）修改权。即修改或者授权他人修改作品的权利。

（4）保护作品完整权。即保护作品不受歪曲、篡改的权利，其中既包括作品的完整性，也包括标题的完整性。

2. 著作财产权。

（1）复制权。是指以印刷、复印、拓印、录音、录像、翻录、翻拍等方式将作品制作一份或多份的权利。这是著作权人享有的最基本、最重要的财产权利。

（2）发行权。是指通过出售或者赠与等方式向公众提供作品的原件或复制件的权利。

（3）出租权。《著作权法》规定："有偿许可他人临时使用电影作品和以类似摄制电影的方法创作的作品、计算机软件的权利。计算机软件不是出租的主要标的的除外。"

（4）展览权。即作品的原件或者复制件向公众展示的权利。

（5）表演权。即著作权人依法享有的公开表演作品（活表演或者现场表演），以及用各种手段公开播送作品的表演（机械表演）的权利。

（6）放映权。即著作权人通过放映机、幻灯机等技术设备公开再现美术、摄影、影视作品等的权利。

（7）广播权。又称播放权，著作权人依法享有的以无线方式公开广播或者传播作品，以有线传播或者转播的方式向公众传播广播的作品，以及通过扩音器或者其他传送符号、声音、图像的类似工具向公众传播广播的作品的权利。

（8）信息网络传播权。即著作权人依法享有的以有线或者无线方式向公众提供作品，使公众可以在其个人选定的时间和地点获得作品的权利。

（9）摄制权。即著作权人依法享有的以摄制电影或以类似摄制电影的方法将作品固定在载体上的权利。是指原作品能否及怎样被制片人使用的权利。

如张艺谋根据作家莫言的中篇小说《红高粱》改编拍摄电影《红高粱》，需要经过作家莫言的同意。

（10）改编权。即改变作品，创做出具有独创性的新作品的权利。改编不能侵犯原作品的著作权，也不得改变原作的基本内容，不得对原作进行歪曲和篡改。

（11）翻译权。即著作权人依法享有的将作品从一种语言文字转换成另一种语言文字的权利。

（12）汇编权。即著作权人依法享有的将作品或作品的片断通过选择或者编

排，汇集成新作品的权利。它没有改变作品。

（13）以上述方式使用作品而获得经济报酬的权利。作者或其他著作权人因转让或许可他人以复制、表演、播放、展览、发行、摄制电影、电视、录像或改编、翻译、注释、编辑等方式使用作品而依法获取经济报酬，这是财产权利的根本内容。

3. 著作权的取得方式及原则。著作权取得的方式主要是指，第一，自动取得原则——著作权随作品创作的完成自动产生；第二，作品的自愿登记。我国著作权取得的原则采用自动保护原则。

4. 著作权的保护期限。

（1）人身权利中的署名权、修改权、作品完整权无保护期限，任何时候都受到保护。

（2）发表权及著作财产权的保护期限。

第一，自然人的作品。保护期为作者终生及其死亡后50年，截止于作者死亡后第50年的12月31日；如果是合作作品，截止于最后死亡的作者死亡后第50年的12月31日。

第二，法人或者其他组织的作品、著作权（署名权除外）由法人或者其他组织享有的职务作品。

保护期为50年，截止于作品首次发表后第50年的12月31日，但作品自创作完成后50年内未发表的，不再保护。

第三，影视作品、摄影作品。保护期为50年，截止于作品首次发表后第50年的12月31日，但作品自创作完成后50年内未发表的，不再保护。

第四，作者身份不明的作品：著作财产权的保护期为50年，截止于作品首次发表后第50年的12月31日，作者的身份确定以后，适用前述期限。

5. 著作权的限制。

（1）著作权的合理使用。指为了个人学习、研究或欣赏的目的，为了教学、科学研究、宗教或慈善事业，在不征得作者或其他著作权人同意，不支付报酬的情况下，使用他人已经发表的作品。但使用时必须注明作者的姓名、作品的名称，并不得侵犯著作权人其他依法所享有的权利。

（2）著作权的法定许可使用。即使用作品的人不征得著作权人同意，也不要作者事先发表是否许可使用的声明，使用者在依法使用作品之后，再向著作权人支付报酬。我国《著作权法》第23条规定了使用方式。

〔**案例回头看**〕

在本案例中，著名作家王蒙等对自己的作品享有人身权和财产权，其著作权

第十章 知识产权法

自动产生并得到保护。其中，他们作品的署名权、修改权、作品完整权无保护期限。世纪互联通讯技术有限公司未经许可即在网上传播其作品，侵犯了王蒙等作家对作品享有的信息网络传播权，因此，法院判决该公司承担立即停止侵权、公开致歉、赔偿原告经济损失的民事责任。

（三）著作权的主体及归属

☞〔案例〕

2004年4月1日关牧村对河南华联商厦有限公司提起诉讼，称其受托人购得河南华联商厦有限公司销售的"Guan Mucun 月光下的凤尾竹——关牧村"光盘，其光盘是对关牧村演唱的共计29首歌曲的复制。两张CD光盘上都没有压制来源识别码，根据国家新闻出版总署制定的《关于实施激光数码储存片来源识别码（SID码）的通知》，该光盘为非法出版物，关牧村将河南华联商厦有限公司诉至济南中院，请求依照盗版光盘的利润情况，酌情判令被告停止侵权，赔偿原告经济损失11.16万元。[①]

邻接权是指作品的传播者对其传播的作品的创造性劳动成果所享有的权利，又称之为传播者权。邻接权与著作权密切相关，又是独立于著作权之外的一种权利。

1. 表演者权。

（1）表演者权的人身权利。主要包括表明表演者身份的权利（类似于署名权）；保护表演形象不受歪曲的权利（禁止他人对其表演形象进行丑化，并有权禁止他人未经许可将其表演形象用于其他目的）。

（2）表演者的财产权利。主要包括许可他人从现场录制和公开传送其现场表演并获得报酬的权利；许可他人录音录像并获得报酬的权利；许可他人复制发行录有其表演的录音录像制品并获得报酬的权利，这是复制权的体现；许可他人通过信息网络像公众传播其表演并获得报酬的权利（信息网络传播权）。

2. 录音制品作者的权利。即录音录像制作者对其制作的录音录像制品所享有的权利。录制者依法享有的权利有：（1）录制品的复制权、发行权、出租权、信息网络传播权。（2）录像制品的广播权：即电视台播放录像制品应经录像制作者许可并支付报酬。

3. 广播电视组织者的权利：（1）播放权，其播放的广播电视转播的权利；（2）复制权，将其播放的广播电视录制在音像载体上以及复制音像载体；（3）许可权，许可他人播放的权利，并有权获得报售。

[①] 广州文化信息网 www.gzwh.gov.cn/whw/channel/ylxx/dxal/yxzbwlcbcaldp/index.htm。

4. 出版者的权利。即出版者对其出版的图书、期刊的版式设计所享有的权利。出版者依法享有图书、期刊的出版者对版式设计享有专有复制权（许可或禁止他人使用其装帧设计）。

〔案例回头看〕

济南中院认为，关牧村作为涉案29首歌曲的表演者，其合法权益应当依法受到保护。被告河南华联商厦有限公司所销售的《Guan Mucun 月光下的凤尾竹——关牧村》CD光盘的录制、发行均未获得表演权人关牧村的许可，为侵权复制品。

从本案《Guan Mucun 月光下的凤尾竹——关牧村》光盘的形态看，该光盘所标记的出版单位与事实不符，同时光盘未压制激光数码存储片来源识别码，应视为非法出版物。被告河南华联商厦有限公司的销售行为，亦属于发行范围，侵犯了原告依法享有的许可他人发行录有其表演的录音录像制品以及获得报酬的权利。河南华联商厦有限公司对于侵权复制品未能提供合法来源，不能免除赔偿责任。对于被告齐鲁音像出版社，并非涉案光盘的出版者、制作者或复制者，原告关牧村也已经明确放弃对该当事人的诉讼请求，对该请求，法院予以准许。

（四）著作权的保护

〔案例〕

1992年，丹麦乐高公司制造的玩具积木首次进入中国内地市场销售。1998年2月25日，瑞士英特莱格公司通过合法的转让方式获得了乐高玩具块中的雕塑、文字、图片、绘画、摄影文字作品和实用艺术品等著作权。英特莱格公司在经营过程中发现，市场上由可高天津玩具有限公司生产的玩具积木中有相当一部分与其享有著作权的乐高玩具块相同或相近似。于是，英特莱格公司将乐高公司推上法庭。法院判决可高（天津）玩具有限公司停止侵权并赔偿经济损失5万元。①

1. 侵犯著作权的民事责任。我国《著作权法》第45条规定的民事责任方式主要有停止侵害、消除影响、公开赔礼道歉及赔偿损失。

2. 侵犯著作权的行政责任。行政处罚的方式主要有：没收非法所得、罚款和其他的处罚方式。

① http://www.people.com.cn.2004－01－21.

3. 侵犯著作权的刑事责任。我国《刑法》第218条明确规定，严惩侵犯著作权的行为，犯罪行为人应当承担刑事责任，即根据情节不同，对犯罪行为人处以有期徒刑或者拘役，并处或者单处罚金。（这是侵权著作权最严重的责任）

💡〔案例回头看〕

瑞士英特莱格公司通过合法的转让方式获得了乐高玩具块中文学作品和实用艺术品的著作权，受到著作权法保护。天津玩具有限公司未经著作权人许可，使用其作品并未按规定支付报酬的行为，严重侵害了原告的著作权，因此，法院判决可高（天津）玩具有限公司承担停止侵权并赔偿经济损失5万元的民事责任。

四、与贸易有关的知识产权协议（TRIPS）[①]

（一）TRIPS 概述

1. TRIPS 简介。世界贸易组织（WTO）的《与贸易有关的知识产权协议》（Agreement on Trade-Related Aspects of Intellectual Property Rights）（简称 TRIPS 协议）是经过关税与贸易总协定乌拉圭回合谈判而形成的世界贸易组织框架内的一个有关知识产权的协定。其中包括知识产权国际保护方面的重要发展成果，可以说是当前世界范围内知识产权保护领域中涉及面广、保护水平高、保护力度大、制约力强的一个国际公约。

TRIPS 协议属于世界贸易组织框架下的多边协定。凡世贸组织成员必须加入。中国"入世"，就意味着必须加入 TRIPS 协议。上述秀水街案件就是中国作为 TRIPS 成员国对知识产权国际保护义务的履行。

2. TRIPS 协议的目标。为减少国际贸易中的扭曲和阻力，对知识产权进行充分和有效的保护，保证知识产权执法的措施与程序不至于变成合法贸易的障碍。

为达到上述目标，需要制订新的规则与纪律。[②] 各成员国承认知识产权是私权，这是国际知识产权条约中第一次做出这样的规定。各成员国承认作为保护知识产权制度基础的公共政策目标，包括发展和技术的目标。承认最不发达成员国在其境内实施法律和规章时特别需要有最大限度的灵活性，以便它们能创立健全和有活力的技术基础。各成员国强调通过多边程序达成强有力的承诺，解决与贸易有关的

① http://www.cnipr.com/fwkj/albd/t20060518_79848.htm.
② 郑成思：《知识产权协议逐条讲解》，中国方正出版社2002年版。

知识产权问题争端，以减少紧张局势的重要性。

3. 一般规定。

（1）成员方义务的性质与范围。各成员国有义务执行本协议所规定的内容，在不与本协议相抵触的情况下，还可以有更广泛的保护。

成员国义务的范围是指版权和邻接权、商标、地理标志、工业品外观设计、专利、集成电路布图设计（拓扑图）、未公开的信息。上述秀水街案件涉及的是商标专用权的保护问题。

（2）TRIPS 协议与四个知识产权公约的关系。TRIPS 协议第 2 条规定，全体成员国应遵守《巴黎公约》、《伯尔尼公约》、《罗马公约》和《集成电路知识产权公约》所承担的义务。TRIPS 协议不适用《伯尔尼公约》关于保护精神权利的规定。

（二）TRIPS 协议的基本原则

〔案例〕

自 1995 年以来，荷兰飞利浦电子有限公司向中国申请并获得了剃须刀、剃须器十余项外观设计专利。这些产品在中国畅销的同时，市场上出现了假冒行为。2001 年 8 月，荷兰飞利浦电子有限公司将 26 家经销商告到某省知识产权局。8 月 9 日该省知识产权局、公安局联合行动对该地市场涉嫌销售侵权产品的 26 家销售商的柜台、仓库进行了检查，查获各式涉嫌侵权产品 821 支并封存。

1. 国民待遇原则——本国人与外国人之间平等。TRIPS 协议第 3 条规定，在知识产权保护方面，除《巴黎公约》、《伯尔尼公约》、《罗马公约》和《集成电路知识产权公约》允许的例外以外，每一成员国给予其他成员国的国民待遇不应比其给予其本国国民的待遇差。就表演者、录音制品制作者和广播组织而言，国民待遇只适用于本协议所规定的权利。

2. 最惠国待遇原则——本国的所有外国人之间平等。TRIPS 协议第 4 条首次确立了知识产权领域实行最惠国待遇原则，即任何成员国给予任何其他国家国民的任何利益、优惠、特权或豁免均应无条件地给予所有其他成员的国民。

3. 权利穷竭（权利用尽）原则。权利人首次出售包含知识产权的产品后，其权利已经用尽，不能再次行使；使用、许诺销售或者销售该产品的，不再需要得到专利权人的许可或授权，不构成侵权。

4. 保护公共利益原则。TRIPS 协议第 8 条规定，各成员方在制定或修正其法律和规章时，可采取必要措施，以保护公共卫生和健康以及促进对其社会经济和技

第十章 知识产权法

术发展极其重要部门的公共利益;但以这些措施符合本协议的规定为限。

保护公共利益原则也体现在 TRIPS 协议目的之中,即,促进技术的革新以及技术转让与传播,有助于技术知识的创造者与使用者相互收益,增进社会和经济福利,并促进权利与义务的平衡。

〔案例回头看〕

该案例涉及外国人的专利权能否在中国取得法律保护的问题。专利权与其他知识产权一样具有地域性,在一国取得专利权仅能在该国生产,不能在其他国自动受到法律保护。为此,外国人的专利权如果要得到所在国的法律保护,必须在所在国根据国际公约申请专利权。根据我国《专利法》的规定,在中国没有居所或者营业场所的,向我国提出专利申请的当事人,就应当依照其所属国与中国签订的协议或共同参加的国际条约,或者依据互惠原则,按中国专利法规定办理申请手续。

在本案中,荷兰飞利浦电子有限公司是一外国公司,该公司根据《巴黎公约》及我国《专利法》的规定,及时申请了产品的外国设计,理应受到国民待遇,得到我国法律的保护。经销商假冒其专利产品,应当承担停止侵权、赔礼道歉、赔偿损失等法律责任。

(三) 版权及邻接权的效力、范围及保护的标准

〔案例〕

亚瑟王(King Arthur)是英格兰传说中的国王,圆桌骑士团的首领,传说他在罗马帝国瓦解之后,率领圆桌骑士团统一了不列颠群岛,被后人尊称为亚瑟王。2004 年,电影《KING ARTHUR》(中文名《亚瑟王》)在美国创作完成并于同年 7 月 7 日首映。著名的美国迪斯尼公司享有该片的著作权。然而该片上映后在我国遭到了盗版,2004 年 9 月,迪斯尼公司在宏运中心经营的音像店发现并购买了盗版的《亚瑟王》电影 DVD 光盘。该 DVD 光盘为环宇公司所复制,盘面上标明的出版者为银声出版社。迪斯尼公司认为自己享有的著作权受到了严重侵害,遂将三公司告上法院。①

1. 版权权利与客体范围。

(1) TRIPS 与《伯尔尼公约》的关系。TRIPS 协议规定,各成员国应遵守《伯尔尼公约》第 1 条至第 21 条以及公约附录,但第 6 条第 2 款规定的精神权利不

① www.chinatradenews.com.cn. 2007 - 01 - 04.

受 TRIPS 协议保护。它包括了《伯尔尼公约》规定的 8 项经济权利，即翻译权、复制权、公开表演权、广播权、翻译权、改编权、录制权、制片权。

（2）出租权。TRIPS 协议增加了一种新型经济权利——出租权。协议要求成员国至少应当对计算机软件和电影作品的作者及其权利继受人（而不包括版权持有人），授予许可或有权禁止将其享有版权的作品的原件或复制件向公众商业性出租的权利。

（3）计算机程序和数据汇编。TRIPS 协议将版权客体范围拓展到计算机程序和数据汇编。TRIPS 协议规定，计算机程序，不论是以源代码还是以目标代码表达，应作为文字作品予以保护。

（4）保护期限。TRIPS 协议规定，除了摄影作品或者实用艺术作品外，如果作品的保护期限不是以自然人的终生作为计算的基础，则该期限自授权出版之年年终起不少于 50 年；或者，如果自作品完成起 50 年没有授权出版，则自作品完成之年年终起但不少于 50 年。

2. 表演者、录音制品制作者和广播组织的权利——邻接权的保护。TRIPS 协议规定，表演者应有权制止对未经其许可而将其尚未固定过的表演加以固定和复制；也应有权制止对未经许可而将其现场表演以无线方法广播以及向公众传播其现场表演。

录音制作者应享有许可或禁止直接或间接复制其录音制品的权利。

广播组织应有权禁止对未经其许可的而将广播予以固定、复制固定品、以无线方法转播广播节目、将广播组织的电视广播向公众传播。

表演者和录音制品制作者享受的保护不少于 50 年，自录制完成或表演举行之年年终起计算；对广播组织的保护自广播播出之年年终起不少于 20 年。

任何成员在《罗马公约》允许的限度内，对表演者、录音制品制作者和广播组织者的上述权利（邻接权）可以规定条件、限制、保留和例外。

〔案例回头看〕

美国及中国均为《伯尔尼公约》的成员国，美国迪斯尼公司对其电影作品《KING ARTHUR》享有的复制、发行权受到中国《著作权法》的保护。此案中，环宇公司未经著作权人许可，复制并发行 DVD 光盘，宏运中心侵犯了迪斯尼公司对电影作品《KING ARTHUR》享有的复制权和发行权，依法应当承担停止侵害、赔偿损失的民事责任。宏运中心销售了侵权 DVD 光盘，且不能证明该光盘有合法的来源，也应承担相应责任。据此，法院判令环宇公司和宏运中心立即停止复制、发行、销售侵权 DVD 光盘，并赔偿相关经济损失共 158 080 元。

第十章 知识产权法

（四）商标保护的范围及标准

〔案例〕①

英国足球超级联赛"PREMIER LEAGUE"在我国有着很高的收视率，受到广大球迷的欢迎。然而，英国足球协会总联盟有限公司于2000年11月30日，向中国商标局提交"PREMIER LEAGUE及狮子图形"商标注册申请时，却被中国商标局以争议商标注册在先为由予以驳回。

早在1999年7月12日，徐州市祥狮庆典礼仪有限公司就已经向中国商标局提出"祥狮及图形"商标注册申请，指定服务项目为组织体育比赛等。该商标于2000年10月7日经核准注册。

经过对比可以看出，"PREMIER LEAGUE及狮子图形"商标和"祥狮及图形"商标的外形十分相似。两商标中的狮子均是面向左边吼叫、头戴王冠、右脚抬起、尾巴扬起呈S形。两者的区别仅在于，"PREMIER LEAGUE及狮子图形"中的狮子右脚踏在足球上，"祥狮及图形"的狮子右脚悬空，头背部的毛发层次没有"PREMIER LEAGUE及狮子图形"的清晰。

2001年12月27日，英国足球协会总联盟有限公司向商评委提出撤销争议商标的申请，商评委对"祥狮及图形"商标做出了予以撤销的裁定。祥狮公司不服，将商评委告上法院。

1. 商标保护的客体。TRIPS协议规定，任何标志或标志的组合能将一企业的商品或服务从其他企业的商品或服务中区别开的，均构成商标。

2. 商标权人的权利。TRIPS协议规定，注册商标所有人应享有专有权，以制止任何第三方未征得所有人同意而在贸易中将与其注册商标相同或近似的标记使用于与该商标所注册的商品或服务或相同或类似的商品或服务，以免因此造成混淆。上述权利不应损害任何现有的在先权。例如，申请注册的商标图案不能侵犯他人的版权（著作权）。

TRIPS协议对驰名商标的保护范围作了扩大性规定，即适用于与商标注册的商品或服务不相类似的商品或服务，这样驰名商标人有权制止所有第三方未征得所有人同意而在贸易中将与注册商标相同或近似的标记使用于所有的商品或服务，以免因此造成混淆。

3. 商标专有权的限制。TRIPS协议规定，各成员国可对商标所赋予的权利作有限的例外规定。例如，公正使用"说明性术语"，条件是这种例外要考虑到商标

① www.chinatradenews.com.cn. 2007-01-04.

所有者和第三方的合法利益。如他人以正常的方式使用自己的姓名、肖像等。

4. 保护期限。TRIPS 协议规定，商标首次注册及每次续期注册的期限不少于 7 年。商标注册允许无限期地续展。

5. 商标的使用要求。TRIPS 协议规定，如果成员国注册的商标以使用为条件，则只有至少连续 3 年不使用，并且商标所有者没有提出使用存在障碍的充分理由时，才可以取消注册。

6. 商标权的许可与转让。TRIPS 协议规定，各成员国可以确定商标许可与转让的条件，但不允许商标的强制许可，并且注册商标所有人有权决定将商标连同或不连同商标所属的企业一同转让。

〔案例回头看〕

我国是《伯尔尼公约》的成员国之一，英国足球协会总联盟有限公司拥有的著作权应受到我国著作权法的保护。法院将两商标图形进行对比发现，"祥狮及图形"中的狮子除右脚下无足球、头背部的毛发层次不很清晰等外，其余各部位及整体轮廓上与"PREMIER LEAGUE 及狮子图形"几乎相同，二者已构成实质性相似。祥狮公司不能够证明争议图形由其创作，且不能排除祥狮公司在申请商标时就已知晓"PREMIER LEAGUE 及狮子图形"的可能，因此商评委认定祥狮公司在申请注册商标时侵犯了第三人的在先权利，适用法律正确。据此，法院驳回了祥狮公司的诉讼请求。

（五）地理标志的保护范围及标准

〔案例〕

多年前，香槟酒在国内甚是风靡，但现在国产的葡萄酒已经很少有人这样命名了，因为香槟是法文"Champaghe"的译音，指产于法国 Champaghe 省的一种起泡的白葡萄酒。它不是酒的通用名称，是原产地名称。当时我国一些企业将香槟或 Champaghe 作为酒名使用，侵犯了法国的原产地名称权，于是国家下令国产葡萄酒停用这一名称。

1. 地理标志的概念。地理标志是指表明一种商品来源于某一成员国的领土内或者该领土内的一个地区或地方的标志，并且该商品的特定品质、声誉或其他特征主要与地理特征相关。在 TRIPS 协议中，地理标志作为独立的知识产权被加以保护。例如，"烟台"苹果、"莱阳"梨、"龙口"粉丝等。

2. 地理标志的保护。TRIPS 协议规定，各成员国应当为各利益方提供法律手段以制止在商品名称或外表上使用任何方法，以明示或暗示有关商品来源于真实原

第十章　知识产权法

产地以外的一个地理区域，在某种意义上就商品的地理来源误导公众。

3. 对葡萄酒和烈性酒地理标志的额外保护。TRIPS 协议规定，各成员国应当制止将识别葡萄酒的地理标志用于标识不是来源于该地理标志所指地方的葡萄酒或将识别烈性酒的地理标志用于标示不是来源于该地理标志所指地方的烈性酒，即使各成员国在标明了商品真正原产地或在翻译中使用了该地理标志或伴以"类"、"式"、"风味"、"仿"等类似字样的表述。

〔案例回头看〕

在 TRIPS 协议中，地理标志作为独立的知识产权被加以保护。各成员国应当为各利益方提供法律手段以制止在商品名称或外表上使用任何方法，以明示或暗示有关商品来源于真实原产地以外的一个地理区域，在某种意义上就商品的地理来源误导公众，并制止所称的不正当竞争行为。我国是 TRIPS 协议成员国，遇到上述情况发生时，我国有义务依职权或应利害关系方的请求，拒绝商标注册或使注册无效。

（六）工业外观设计的保护范围及标准

〔案例〕

早在 2003 年 9 月，也就是双环"SRV"上市之前，本田认为双环"SRV"外观设计与本田"CR-V"非常相近，本田连续 7 次发函要求双环产品销毁图纸及专用设备，赔礼道歉及赔偿损失。

2003 年 10 月 15 日，双环公司对本田提起了确认"不侵权"诉讼，即通过诉讼请求石家庄中级人民法院判定双环公司没有侵犯本田的外观设计专利权。

2003 年 11 月 13 日，在双环公司立案并在诉讼文书送达本田近一个月时间后，本田公司又以双环公司为被告，向北京市高级人民法院提起诉讼，并请求一亿元人民币的索赔。据此，双环公司向北京市高院提出"管辖异议"，认为双环公司已经起诉本田公司，现在本田就同一事实又起诉，是典型的重复立案。

1. 保护的要求。TRIPS 协议规定，各成员国有义务对独立创作并具有新颖性或原创性的工业品外观设计给予保护。

2. 外观设计的保护。TRIPS 协议规定，受保护的外观设计的所有人，应有权制止第三人未经其同意而为商业目的制造、销售或进口载有或体现有受保护外观设计的复制品或实质上是复制品的物品。外观设计的保护期限至少为 10 年。

〔案例回头看〕

国家知识产权局专利复审委员会经过两年多的调查取证，多次审理，2006

年3月7日,专利委员会做出第8105号审查决定书,认为本田涉案专利与已公开的外观设计相似,不具备保护要求。因此,本田专利不符合专利法第23条规定,故宣告本田涉案外观设计第20013195239号专利权全部无效。

(七) 专利的保护范围及标准

〔案例〕①

朗科是一家由留学归国人员创办的企业,1999年推出首款采用USB接口与闪存存储介质的移动存储产品,命名为"优盘"。朗科在2002年7月获得国家专利局的"用于数据处理系统的快闪式外存储方法及其装置"的授权。华旗资讯数码科技有限公司是成长最快的另一家生产此产品的公司。

2003年,中国闪存盘市场销售总额达到16亿元,华旗资讯以35.5%的市场占有率居市场第一份额。朗科这个闪存盘市场的开创者已经被甩在了后面。

正是在这种情况下,朗科也开始效仿国外IT巨头,拿起"知识产权"武器,起诉华旗等众闪存盘厂商侵权。

2004年6月1日,朗科诉北京华旗资讯数码科技有限公司侵犯专利权一案在深圳一审结案,深圳市中级人民法院一审判决被告华旗公司等3被告立即停止侵害朗科公司闪存盘发明专利权的行为,即立即停止生产、销售"爱国者迷你王"闪存盘,包括MP3型闪存盘产品,判决被告向朗科公司赔偿侵权损失合计100万元人民币。

1. 专利权的客体。TRIPS协议规定,所有技术领域的任何发明,不论是产品还是方法,只要它们具有新颖性、创造性并能在产业上应用,都可以获得专利。

2. 专利权人的权利。

(1) 对产品专利,专利权人有权禁止第三方在未经其同意而制造、使用、许诺销售、销售或为这些目的进口该产品。

(2) 对方法专利,专利权人有权禁止第三方在未经其同意而制造、使用、许诺销售、销售或为这些目的进口由该方法所直接获得的产品。

(3) 专利所有人应有权转让或通过继承而转让该专利,以及应有权订立许可合同。

3. 专利申请人的条件。TRIPS协议规定,各成员国应要求专利申请人以足够清楚和完整的方式公开其发明,使同一技术领域的技术人员能够实施该发明;并可要求申请人指明在申请日或(如提出优先权要求)在优先权日该发明的发明人所知的最

① www.soho.com. 2004-05-15.

第十章 知识产权法

佳实施方案。各成员国可要求专利申请人提供其相应的外国申请及批准情况的信息。

4. 专利权保护期限。TRIPS协议规定，所提供的保护期限自申请日起不少于20年。

5. 专利权的撤销或丧失。对任何宣告一项专利撤销或丧失的决定都应提供接受司法复审的机会。

6. 方法专利的举证责任。TRIPS协议规定，对侵犯方法专利，司法部门应有权责令被告证明其制造相同产品的方法不同于专利方法。

〔案例回头看〕

此案事关移动存储专利之争，涉及国内数百家移动存储企业的发展，结果影响极其深远。行业内已经有14家企业联合向国家知识产权局递交了宣告朗科专利无效的请求书。

深圳中级法院宣判朗科诉国内众闪存盘厂商一案，一审判决华旗等厂商赔偿朗科公司50万元人民币并停止销售闪存盘产品。判决宣布后，引起整个移动存储行业震动。

（八）集成电路布图设计的保护范围及标准

〔案例〕

2005年6月，吉他效果器领域的一场官司引起了吉他发烧友的广泛关注。在吉他手眼中价格不菲的"BOSS"单块效果器，出现了新的竞争对手。德国甲公司一口气推出25个踏板效果器，包括失真、过载、延迟、混响、颤音、镶边等效果，价格只定在19.99～24.99美元，而"BOSS"的同型号产品为60～80美元。两家的产品在外观上非常相似。为此，"BOSS"品牌的生产厂家，日本的罗兰（ROLAND）公司决定对甲公司提起诉讼，以维护"BOSS"系列产品的权益。

这本是一场涉及集成电路布图设计的知识产权侵权案件，作为核心技术的电路图是罗兰公司保护的关键。然而，事态的发展却让人大跌眼镜，在罗兰公司利用法律武器维护自己的利益之后，他们却不得不接受诉讼部分失败的结果。由于电路图的侵权难以单纯从技术角度确定，罗兰公司最后只能以侵犯外观设计专利权使百灵达败诉。于是，百灵达将几乎乱真的外观稍做修改，把直线的底边修改成圆弧形，就巧妙过关。

1. 保护范围。TRIPS协议规定，未经权利所有者同意不应为下列行为：为商业目的进口、出售或其他方式发行受到保护的布图设计、含有受保护的布图设计的集成电路或者含有这样的集成电路的产品。

2. 无须权利人许可的行为。TRIPS 协议规定，如果进行或命令进行含有非法复制布图设计的集成电路或含有这种集成电路的物品的行为人，不知道而且也没有正当的理由应该知道它采用了非法复制的布图设计，则不应视为非法行为。

3. 保护期限。TRIPS 协议规定，在以登记作为保护条件的成员国中，对布图设计的保护期限自登记申请日起或者自在世界上任何地方进行的首次商业性使用之日起不少于 10 年；在不以登记作为保护条件的成员国中，对布图设计的保护期限自在世界上任何地方进行的首次商业性使用之日起的不少于 10 年。各成员国可以规定，布图设计创立 15 年之后，即终止保护。

〔案例回头看〕

对于域外的这一场侵权案，揭示出法律在保护集成电路布图设计上的尴尬。

我国 2001 年颁布的《集成电路布图设计保护条例》规定："集成电路，是指半导体集成电路，即以半导体材料为基片，将至少有一个是有源元件的两个以上元件和部分或者全部互联线路集成在基片之中或者基片之上，以执行某种电子功能的中间产品或者最终产品。集成电路布图设计（以下简称布图设计），则是指集成电路中至少有一个是有源元件的两个以上元件和部分或者全部互联线路的三维配置，或者为制造集成电路而准备的上述三维配置。"

因此，在本案中，既能从法律角度，又能从技术角度清晰地界定侵权行为是非常困难的。用行家的话说，只要是一个懂得效果器电路最基本技巧的人，都知道怎样有效地规避侵权的风险。

（九）未公开信息的保护——对商业秘密的保护

〔案例〕

2003 年，蔡某就任武汉某科技发展公司的股东和副总经理，他和袁某、王某负责公司的高科技产品喷码机技术的研发和销售，三人与公司签订了保密协议。该技术研发成功后，被国家版权局授予软件著作权登记证书。

2005 年 5 月，他们三人一起辞职离开了公司，同年 6 月，他们利用袁某妻子的身份证，另行注册了一家科技发展公司，并利用为原任职公司研制出来的喷码技术和资料，制造了 4 台喷码机，签订了价值 200 余万元的合同，并将其中的 3 台销售给了珠海等外地的厂家，收取货款 160 万元，该行为给其原公司造成了重大的经济损失。

2006 年 12 月，原公司发现蔡某等人的行为后，立即向洪山警方报案，12 月 26 日，洪山警方以三人涉嫌侵犯商业秘密罪予以刑事拘留。

TRIPS 协议规定，信息受保护的条件：(1) 处于保密状态；(2) 具有商业价

值;(3)合法控制该信息的人已经根据情况采取了合理的保密措施。

💡〔案例回头看〕

据省产品质量监督检验所司法鉴定中心的鉴定报告显示,这4台喷码机,在构成、功能、技术特点和参数指标等方面,均与原公司研发出的喷码系统指标相同,还使用了其中的"特有技术"。由于此类犯罪比较少见且认定复杂,洪山检察院提前介入指导警方办案,并固定相关证据。检察机关认为,三名犯罪嫌疑人使用权利人的商业技术信息进行生产经营,给生产经营人造成重大经济损失,遂以涉嫌侵犯商业秘密罪将三人予以批准逮捕。

(十)知识产权执法

☞〔案例〕

2002年8月,某市海关发现了一批出口香港地区的5 680台收音机带有"SQNY"商标,与"SONY"非常近似,海关依照《中华人民共和国知识产权海关保护条例》扣留了上述产品。此后,索尼株式会社向该市人民法院提起诉讼,状告甲实业有限公司和乙进出口有限公司侵犯其商标专有权。并在诉状中称:被告在同种商品中使用了与SONY非常近似的商标,并将其出口,已经构成侵权。为此,要求法院判令被告停止侵害,赔偿损失20万元人民币。法院认定:"SQNY"商标与"SONY"商标非常近似,容易使消费者产生混淆。被告出于商业目的,生产和出口带有"SQNY"商标的商品,已对原告构成侵权。因此,判令两被告共同赔偿索尼公司15万元。

1. 一般义务。

(1)成员国应保证其国内法律能够提供如本部分所规定的执行程序,以便能采取行动及对任何侵犯本协议所规定的知识产权的行为,包括可迅速制止侵权的法律救济和防止进一步侵权的法律救济。

(2)知识产权的执法程序应是合理和公平的,不应有不必要的复杂或费用过高,也不应规定不合理的期限或导致不应有的拖延。

(3)对案件是非曲直的判决,最好采用书面方式,并陈述决定的理由。决定应及时地提供给当事人,并且只应以证据为依据,且已向当事人提供陈述意见的机会。

(4)当事人应有对行政部门的终局决定或裁决,提出司法审查的机会;对初审的司法判决,当事人也应有上诉请求复审的机会。但是对刑事案件中的无罪宣告不必提供复审机会。

2. 行政、民事程序和救济。

(1)公平和公正的程序。TRIPS协议规定,各成员国应提供知识产权执法的民

事司法程序。被告应有权获得及时的和足够详细的书面通知,包括赔偿请求的根据。可由独立的法律顾问代表出庭。

（2）证据和信息的提供。TRIPS协议规定,如果一方当事人已经提供了合理地获得的并足以支持其主张的证据,但表明有关证实其主张的证据处于对方控制之下,司法机关应在信息机密受到保护的条件下,责令对方交出证据。如果诉讼一方当事人没有正当理由拒绝查阅必要的信息,或者没有在合理的期间内提供必要的信息,或者有意妨碍与知识产权执法有关的程序,则由各成员方授权司法部门做出初步或最终确认或否定判决。

（3）强制令。TRIPS协议规定,司法机关有权命令当事人停止侵权行为,在海关放行后制止侵犯知识产权的进口商品进入商业渠道。

（4）损害赔偿费。TRIPS协议规定,如果侵权者知道或应该知道他从事了侵权活动。则司法机关有权命令侵权者向权利所有人支付适当的损害赔偿费,以补偿由于侵害知识产权所造成的损害。司法机关还有权命令侵权者向权利所有者支付诉讼费用,其中可以包括适当的律师费。即使侵权者不知道或者没有正当的理由应该知道他从事了侵权活动,各成员国仍可以授权司法机关责令返还所得利润和（或）支付法定的损害赔偿费。

（5）通告权。协议规定,司法机关有权责令侵权者将参与制造和销售侵权商品或服务的第三方的身份及其销售渠道告知权利所有者。

（6）对被告的补偿。协议规定,如果请求采取措施一方滥用执法程序,司法机关应有权责令该当事人向受到非法禁止或限制的另一方当事人提供适当的赔偿。司法机关还有权责令申请人向被告支付所花费用,包括律师费。只有在采取和拟采取的行动属于善意时,各成员才能免除政府机关和官员由于采取法律救济措施所应承担的责任。

3. 临时措施。协议规定,临时措施是在侵权行为发生之初,由成员方的司法机关和行政机关采取,以制止侵权行为的继续而采取的措施。

（1）制止侵权知识产权的行为发生,特别是制止侵权商品,包括由海关放行的进口商品,进入其商业渠道。

（2）保存有关被指控侵权行为的证据。

在任何迟延有可能对权利所有者造成无法弥补的损害,或者存在证据被销毁的明显危险性时,司法机关应当依当事人的请求采取临时性措施。

4. 边境措施。TRIPS协议规定,各成员国应制定程序,使该权利所有者在有正当的理由怀疑进口商品是假冒商标的商品或盗版商品可能进口时,可以向有关司法或行政机关提交书面请求,要求由海关中止放行,以免进入自由流通。各成员国可以（而非必须）制定相应的程序,对由其境内出口的侵权商品由海关中止放行。

第十章 知识产权法

5. 刑事程序。TRIPS 协议规定，各成员国至少应对故意的具有商业规模的假冒商标或盗版案件，规定刑事程序和处罚。突出了对盗版行为以及有意假冒商标行为应当采取刑事惩罚。

〔案例回头看〕

该案涉及外国人的商标在中国的保护问题。外国人需要在我国申请商标注册的，应当按照其所属国和我国签订的协议或者共同参加的国际公约办理，或者按对等原则办理。我国是《巴黎公约》成员国，公约对于商标的跨国保护有明确规定，因此，外国申请人可依据公约规定，在我国申请商标注册，并受到法律保护。

在该案中，根据巴黎公约的规定，索尼株式会社"SONY"商标在中国取得了商标专用权，该公司有权禁止他人在同种或类似的商品上使用与其注册商标相同或近似的商标。并且，根据 TRIPS 协议，海关有义务采取临时措施和边境措施阻止侵权商品的流通。法院认定：被告百中兴实业有限公司处于商业目的生产和出口带有"SQNY"商标的商品，已对原告构成侵权。华英进出口有限公司销售该产品，已构成对原告注册商标的间接侵害。因此，判令两被告承担停止侵权、赔偿损失等法律责任。

（十一）TRIPS 协议的其他规则

1. 知识产权的取得与维持。

（1）TRIPS 协议规定，各成员国可以要求获得和维持知识产权，但必须履行合理的程序和合理的手续。《巴黎公约》优先权的规定应比照适用于服务商标。

（2）有关取得和维持知识产权的程序，以及由一些国内法所规定的行政撤销程序和诸如异议、无效和取消的双方当事人程序，应遵守以下原则：

第一，程序应公平合理，不得过于复杂或花费过高，或包含了合理的时效或无保障的拖延。

第二，对案件的是非做出判决，最好采取书面形式，并应说明判决的理由。有关判决至少及时送达诉讼各方。判决应仅仅依据证据，双方当事人均应获得陈述的机会。

上述每一项中程序做出的最终行政决定，应接受司法或准司法机关的复审。但在异议或行政撤销不成立时，只要提出这些程序的理由能够成为无效程序的理由，则对这些程序中做出的决定没有提供上述复审的义务。

2. 知识产权争端的解决和预防。知识产权争端是指成员之间发生的争端，不包括私人间的争端。

（1）争端的预防——透明度原则。主要内容是一国的知识产权立法、司法和行政执法应对外公开。

TRIPS 协议规定，各成员国已经生效的、与本协议内容有关的法律、规则以及具有普遍适用的终审司法判决和终局行政决定，均应以本国官方语言公布。

（2）争端的解决。TRIPS 协议规定，WTO 的争端解决机制中，知识产权保护与商品贸易中发生的争端，解决途径是一样的。第一，提交"争端解决委员会"；第二，调解（磋商等）；第三，成立专家小组并拿出报告；第四，依报告做出裁决；第五，要求当事方执行裁决，否则开始多边制裁。

3. 机构设置——与贸易有关的知识产权理事会。与贸易有关的知识产权理事会的职责是：首先，应监督本协议的具体执行，特别是各成员国依据本协议所应尽的义务，并为成员国提供就与贸易有关的知识产权问题进行协商的机会；其次，它应完成各成员国所交付的任务，特别是提供它们在纠纷解决过程中所要求的任何帮助。

本章小结

本章主要介绍了商标法、专利法、著作权法和 TRIPS 协议的基础知识，分别阐明了各自的效力、范围和保护标准，特别是商标权、专利权和版权等知识产权的目标和遵循的基本原则以及各成员国在国际上所承担的义务和范围。掌握本章的内容，可以更好地保护自己的知识产权，为国际产权贸易奠定基本的法律基础知识。

▶ 思考题

1. 商标注册的原则是什么？
2. 商标专用权的内容有哪些？
3. 专利权的基本内容有哪些？
4. 专利权保护的范围如何确定？
5. 受著作权保护的作品有哪些种类？
6. 著作人身权和财产权各包括哪些内容？
7. TRIPS 协议的目标是什么？
8. TRIPS 协议中的各成员国应遵循的基本原则有哪些？

第十章 知识产权法

▶ **案例应用**

某商店从某服装厂以每条 188 元的价格购买该厂生产的"枫叶"牌男西裤 26 条,随后将其中的 25 条男西裤的"枫叶"商标撕掉,更换为"卡帝乐"商标,以每条 560 元的价格出售。某服装厂发现这种情况后,向人民法院就该商店的此行为提起诉讼。

▶ **问题**

1. 该商店的行为是一种什么性质的行为?
2. 对该商店的行为应如何处理?

第十一章

税　　法

❖ **本章学习目标**

通过本章的学习，应熟悉税收征管程序的具体规定和各主要税收实体法的基本内容。

阅读和学完本章后，你应该能够：
◇ 掌握税收的基本原则
◇ 熟悉税收要素
◇ 掌握流转税法的主要内容
◇ 熟悉税收征管的具体内容

一、税法概述

☞ 〔案例〕

2005年10月27日第十届全国人民代表大会常务委员会第十八次会议对《个人所得税法》进行了第三次修正，第六条规定，计算应纳税所得额时，工资、薪金所得，以每月收入额减除费用1 600元后的余额，为应纳税所得额。期间，众多的新闻媒体报道时，都用了1 600元是个人所得税的新起征点这个说法，从税法学的角度来分析，这种说法正确吗？

（一）税收的定义与特征

税收，简称税，历史上亦称赋税、捐税，指国家为实现其职能，按照法律规定，强制取得财政收入的一种方式，同时也是政府对国民经济实施宏观调控的手

第十一章 税 法

段。税收是实现国家政治、经济、文化等职能的物质基础，是国家财政收入的主要来源。

税收有其固有的特征，这些特征是不同社会形态或同一社会形态在不同国家的税收所共同具有的，是税收区别于其他财政收入的基本标志。

1. 税收具有强制性。税收的征税主体是国家，国家征税的依据是政治权力而不是财产权利。国家总是通过制定强制性法律规范为主的税法赋予征税机关征税权，法律的强制力构成了税收的强制性。纳税人必须依法纳税，否则将受到相应的法律制裁。

2. 税收具有无偿性。国家向纳税人征税不以支付任何代价为前提，作为税款的货币或实物一经被征收即为国家财政收入，国家不承担返还的义务。

3. 税收具有固定性。国家在开征某一税种之前总是先制定和颁布税法，规定征税的范围、标准和环节。税收的固定性具体表现为作为征税对象的各种收入、财产、流转额或行为是经常的、普遍存在的，而且一经税法规定为征税对象则相对明确、稳定。

4. 税收具有普遍性。符合税法规定纳税条件的社会组织、公民均为纳税人，无论这些社会组织、公民是否从纳税中直接受益。税收的这种普遍性使税收区别于向特定范围内的受益人所收取的各种费用。

（二）税法的概念和特征

税法的概念有广义和狭义两种解释。按照广义的解释，税法就是国家制定或认可的，调整国家与纳税人之间以及国家机关之间所发生的各种税收关系的全部法律规范。按照狭义的解释，税法就是调整税收关系的基本法，即税法典。综观世界各国立法体例，只有少数国家颁布了统一的税法典，大多数国家均制定各类单行的税法。我国采用后一种立法体例。

税法所具备的特征：

1. 税法创制具有集中性。根据我国立法体制，带有全局性、涉及社会组织或公民基本利益的社会关系，应由国家权力机关制定相应的法律来调整。凡属税种的开征或停征、税目增减、税率调整，均应由国家最高权力机关制定法律予以规定。在目前经济体制改革时期，可实行授权立法，即全国人大授权国务院制定部分税收法规。国务院财政税收职能管理机关根据税收法律和行政法规，颁布税收法规的实施细则，就税收征管中具体操作性的问题制定税收行政规章。

2. 税法要素具有固定性。各种税法的具体内容虽千差万别，但税收的固定性决定了构成各种税法的基本要素是相同的。税法一般由征税对象、纳税人、税率、

纳税时间、法律责任等诸方面的法律规范构成，它们构成各类税法的要素。税法要素的固定性能保证税收固定性实现，便于依法征税。

3. 税法种类具有多样性。税法依其所规定的是实体税收权利义务还是保证税收实体权利义务实现的程序，可以分税收实体法和税收程序法两大类。税收实体法又可以分为流转税法、所得税法、财产税法、行为税法等。

（三）税法的基本原则

税法的基本原则是税法精神最集中的体现，是税法运行机制的根本规则，它应当体现在税法的制定、修改、废止和解释的每一个环节。

1. 税收法定原则。税收法定原则是指征税必须有法律依据并且依法征税和纳税。税收法定原则是指有关征税权行使方式的原则，是法治原则在税法中的体现。严格地讲，税收法定原则所说的法仅指国家立法机关制定的法律，不包括行政法规等其他形式。税收法定原则要求税法的解释应从严，不得扩大解释，不得类推适用。

税收法定原则的具体内容，取决于各国税法的规定。一般包括：（1）税的开征必须由法律规定，没有法律依据，国家不能征税；（2）税法要素必须由税法明确，行政机关尤其是征税机关无征税自由裁量权；（3）符合征税条件的事项，征税机关应一律征收，税法无规定，征税机关则不得随意减免税；（4）征税机关应依法定程序征税，纳税人有获得行政救济或司法救济的权利。

2. 税收公平原则。所谓税收公平原则，通常是指纳税人的地位必须平等，税收负担在纳税人之间公平分配。税收公平包括横向公平与纵向公平两个方面。横向公平是指经济情况相同，纳税能力相等的纳税人，其税收负担也应相等，即实行普遍纳税原则。纵向公平是指经济情况不同，纳税能力不相等的纳税人，其税收负担亦应不同。当然，税收公平还应从社会整体上考虑，注重社会公平，在征税规模和税款使用上应公平合理。为实现税收公平，必须保障纳税人在纳税义务上一律平等，参加经济活动的条件和机会均等。

税收公平的衡量标准，有利益说与负担能力说两种主张。前者认为如果纳税是按纳税人从税款使用中受益大小来分摊，就体现了税负公平原则。此说的缺点在于从税款使用中受益较大的人往往不纳税或无力纳税。后者主张税收公平应以税收负担能力作为衡量标准。测定负担能力的标准有财产、所得、消费行为。后一种主张较现实可行。

3. 税收效益原则。税收效益原则是指应以最少征税成本和对经济发展最低妨碍作为征税的准则。税收效益包括税收行政效益和税收经济效益两大方面。税收行

第十一章 税　　法

政效益是通过一定时期直接的征税费用支出与收入金库的税款金额之间的对比来衡量的，表现为征税收益与征税成本之比。比率越大，税收行政效益则越高。税收经济效益是指征税对纳税人及整个国民经济和价值增长或节约的促进程度。税收经济效益是通过减少纳税人税款之外的从属费用和征税促进经济发展来实现的。

立足于我国社会主义市场经济规律和我国经济、文化发展的实际水平，税收立法应通过以下途径贯彻税收效益原则：(1) 科学选择主体税种，简化税制结构，将流转税、所得税双重主体税制结构逐步过渡到单一所得税为主体的税制结构。(2) 强化税收的经济职能。在实证分析和科学预测基础上，适时运用税法对国民经济实施宏观调控。(3) 优化税收征管，节约征收费用，建立符合我国国情、高效率的现代化税收征管法律制度。

4. 社会政策原则。社会政策原则是资本主义社会进入垄断阶段以后，在税法中确立的一项原则。西方国家为了缓和资本主义社会的基本矛盾，重视运用税收杠杆推行经济政策和社会政策。在资源配置、收入分配、经济管理、宏观调控等方面充分发挥税收的调节作用。税法确立社会政策原则对税收公平原则冲击较大。为贯彻社会政策，税种、税率及减免税的规定可能对某些纳税人很不公平，但从社会全局和整体来看又是有利的、合理的。从这个意义上讲，社会政策原则又被称为社会公平原则。

（四）税收要素

税收要素是指一部完整的税法所应包含的相互联系的部分，是税法基本内容的总称。税收要素是对各种单行税种法必备的基本内容的概括。各个税种虽各有特色，各个国家的税收立法体例不尽相同，但任何一部税种法都必须明确规定对什么征税、向谁征税、征税的标准及征税时间、环节、地点，这些要素通过税法规范化，就固定成税收要素。税收要素一般由纳税人、征税对象、税率、纳税期间、环节及地点、减免税、税务争议、法律责任等部分构成。以下就这些税收要素予以分述。

1. 纳税人。纳税人，又称纳税义务人或纳税主体，是税法规定负有纳税义务的社会组织或自然人。即国家对谁征税的问题。只要一个主体符合税法规定纳税条件，就要相应地承担依法纳税的义务。每一法定税种都必须有纳税人，税种不同纳税人亦不同。纳税人主要分为法人、自然人和非法人社会组织三大类。纳税人不一定是负税人。在间接税中纳税人往往不是税款的实际负担者，纳税人依法缴纳的税款最终通过商品价格、服务费用等途径转嫁给负税人。在直接税中纳税人一般是负税人。

纳税人有别于扣缴义务人。扣缴义务人是指根据税法规定在其经营活动中负有代扣代缴税款义务的社会组织。扣缴义务人并不负担实际税款，并可向税务机关按扣缴税款收取一定比例的手续费。税法设定扣缴义务人的目的是为了加强税收的源泉控制，简化纳税手续，保证税款及时入库。扣缴义务人不是每一税种法都具备的内容，故它不是税收要素。

2. 征税对象。征税对象是指税法规定对什么东西征税。征税对象是税法最基本要素之一。每一种税都要规定征税对象，如所得税的征税对象是所得，财产税的征税对象是某些特定的动产和不动产。征税对象是不同税种征税的基本界限，凡是规定为某种税的征税对象就属于该税的征税范围。征税对象是一种税区别于另一种税的基本标志，决定了各种税法的不同特点和作用。同时，在税率既定的情况下，征税的多少又直接取决于征税对象数量的多少。

征税对象按其性质划分为以下几类：（1）流转额，包括商品流转额和非商品流转额；（2）收益额，包括总收益额和纯收益额；（3）财产，即法律规定的特定范围的财产，如房产；（4）行为，即法律规定的特定性质的行为，如订立合同的行为、屠宰行为等。

征税对象与计税依据是相关的两个不同概念。计税依据又称征税基数或税基，是征税对象的具体化，是从量上限定征税对象。

税源与课税对象有密切关系，但不是同一概念。这在于有些税的税源与征税对象不一致，征税对象只表明对什么征税，税源则表明税收收入的来源。税本是指产生税源的物质要素和基数条件。税源是税本之果，有税本才有税源，有税源才有税收。西方学者一般将产业称为税本，各种收入和所得为税源。我国学者则通常把人力、资金、资源等生产要素称为税本。

税目又称征税品目，是税法规定的某种税的具体征税范围，是征税对象的具体化，代表征税的广度。

3. 税率。税率是应纳税与征税对象之间的比例，是计算应纳税额的尺度。税率高低直接关系到国家财政收入和纳税人负担，同时也反映着国家税收政策的要求。因此，税率是税法的一个核心要素，是衡量国家税收负担轻重的标志。

税率的基本形式主要有比例税率、累进税率、定额税率三种。

比例税率是指同一征税对象不管数量大小采取百分比的形式征税。它具有计算简便的优点，一般适用于对商品流转额课税。比例税率有单一比例税率、差别比例税率和幅度比例税率三种。

累进税率是指随征税对象数量增多税率相应递增的税率。累进税率的特点是，征税对象数量越大，税率越高，它适用于对收益额、财产课税。累进税率和比例税率的区别在于它对数量不等的征税对象采用税收累进负担的政策，而不是采用税收

第十一章 税 法

等比负担的政策。累进税率在适用于对所得征税时，纳税人之间收入差距越大，适用税率差别也越大，体现了税收的纵向公平，有利于缓解社会分配不公的矛盾。按累进方式不同，累进税率可分全额累进税率、超额累进税率、全率累进税率、超率累进税率（土地增值税实行4级超率累进税率）：（1）增值额未超过扣除项目金额50%的部分，税率为30%；（2）增值额超过扣除项目金额50%、未超过扣除项目金额100%的部分，税率为40%；（3）增值额超过扣除项目金额100%、未超过扣除项目金额200%的部分，税率为50%；（4）增值额超过扣除项目金额200%的部分，税率为60%、超倍累进税率。

定额税率，亦称固定税额，是指对单位征税对象直接规定固定的税额。定额税率不采用百分比形式，是税率的一种特殊形式。定额税率计算简便，适合于从量计征的税种。在具体运用时，定额税率分为单一定额税率、地区差别定额税率、分类分级定额税率以及幅度定额税率四种。

4. 纳税期限、环节、地点。纳税期限，是衡量纳税人是否按时履行纳税义务的尺度。在纳税期限之前征税机关不能征税，纳税人也不得在纳税期限届满后拖延纳税。从我国现行税法看，纳税期限分按年征收、按季节征收、按次征收等多种。税法规定纳税期限为两种：一种是税法只规定一段纳税时期，纳税的确切时间授权税务机关根据税法规定应当考虑的纳税人实际情况审核决定。税法规定的这种纳税时间，可称为核定纳税期限。另一种纳税时间的规定，可称为法定纳税期限，指税法直接规定明确的纳税时间，不必经税务机关核定。

纳税环节，指在商品整个流转过程中，按照税法规定应当缴纳税款的阶段。商品从生产到消费要经历工业生产、商业销售甚至进出口等许多个环节。按照确定纳税环节的多少，可以分为"一次课征制"、"两次课征制"、"多次课征制"。

纳税地点，指纳税人缴纳税款的场所。即指纳税人应向何地征税机关申报纳税并缴纳税款。纳税地点一般为纳税人的住所地，也有规定在营业地、财产所在地或特定行为发生地。

5. 减免税。减免税是指，根据税法规定的条件、程序和权限，对某些特定的纳税人或征税对象给予鼓励和照顾的一种优待性规定。由于经济活动在空间上是复杂多样的，在时间上又是经常变化的，造成纳税人的纳税能力各不相同，只依据统一的征税对象和税率征税就很难适应复杂多样的经济情况和体现实质的税收公平。国家所规定的税种和税率只能根据经济发展的一般规律和社会平均税负能力确定，需要通过减免税照顾纳税人的特殊情况。另外，减免税是税收调节经济的重要手段，正确运用减免税可以促进生产发展，优化产业结构，培养税源。

减免税可以依多种标准分类。依减免税的期限可分临时性减免税和长期性减免税。

根据减免税的条件和程序可以分固定性减免税和审核性减免税。固定性减免税又分为三种：（1）起征点。起征点就是征税对象达到征税数额开始征税的界限。达到或超过起征点，就其全部数额征税，没有达到起征点的，免征税。（2）免征额。免征额是指在征税对象总额中免予征税的数额，它是按一定标准从征税对象总额中预先减除的数额。免征额部分不征税，只对超过免征额的部分征税。（3）列举税目。具体的办法既可以是列举应税的税目，没有列举的不征税，又可以是列举免税的税目。固定性减免税是由税法明确规定减免税的条件，只要符合税法规定则一律减免。审核性减免税是指纳税人依照税法的规定向征税机关申请，经有权审查批准机关报审批的减免税。审核性减免税和固定性减免税的区别在于：固定性减免税的法定条件明确、具体，税务机关可不经纳税人申请直接依职权予以减免；审核性减免税的法定条件比较原则、灵活，是否减免税，减免税的数额、期限由有权审批机关在纳税人提出申请后决定。固定性减免税一般属长期性；审核性减免税则是临时性的，审核减免期满应恢复征税。

根据减免税的性质和原因，减免税还可以分为困难性减免税、补贴性减免税、鼓励性减免税。

6. 税务争议。税务争议是指纳税人与税务机关之间就纳税义务是否存在、应纳税额的计算、纳税的时间、地点及环节、应否减免税等纳税问题上发生的争执。扣缴义务人、纳税担保人同税务机关在扣缴、担保问题上的争执亦是税务争议。税务争议发生时，纳税人、扣缴义务人和纳税担保人必须按税务机关的决定缴纳或解缴税款、滞纳金，在收到税务机关填发的缴款凭证之日起60日内可以向上一级税务机关申请复议，对复议决定不服的还可以在收到复议决定之日起15日内向法院提起行政诉讼。税收当事人对税务机关做出的处罚、强制执行措施或税收保全措施不服的，虽也可以依法申请复议或起诉，但它们不是税务争议。

7. 法律责任。违反税法的法律责任是指纳税人、扣缴义务人、税务机关和其他国家机关在税务征收管理过程中实施违反税法的行为而由有关国家机关给予的制裁。违反税法的行为主要有欠税、偷税、抗税、骗税及其他违反税收征收管理法的行为。违反税法的法律责任的形式有滞纳金、罚款、没收等行政责任，对情节严重、构成犯罪的违反税法行为，由司法机关追究刑事责任。

〔案例回头看〕

起征点和免征额都是固定性减免税的形式。起征点就是征税对象达到征税数额开始征税的界限。达到或超过起征点，就其全部数额征税，没有达到起征点的，免征税。免征额是指在征税对象总额中免予征税的数额，它是按一定标准从征税对象总额中预先减除的数额。免征额部分不征税，只对超过免征额的部分征

第十一章 税　法

税。从税法学的角度看，1 600元是个人所得税的免征额，而不是起征点，因此新闻媒体的说法是不正确的。

二、税收实体法律制度

☞〔案例〕

某酒厂为增值税一般纳税人，10月份发生下列业务：（1）从农民手中收购玉米，收购凭证注明买价5万元，玉米已验收入库。按税法规定，免税农业产品允许按收购凭证注明的买价的10%计算进项税额，并从销项税额中抵扣。（2）本月销售粮食白酒取得销售额100万元（不含税，粮食白酒消费税率为25%）。根据税法的规定计算该酒厂应纳的增值税额和消费税额。

（一）流转税法

流转税，是以商品或劳务服务为征税对象，就其流转额征税的一类税的统称。它是以征税对象为标准进行的一种税收分类。其中，流转额包括商品流转额和非商品流转额。所谓商品流转额，是指商品在流转过程中因销售或购进商品而发生的货币金额。商品流转额，既可以是商品销售收入额，也可以是购进商品支付的金额。所谓非商品流转额，是指非商品的劳务性服务行业的营业额。

流转税的法律特征是：（1）流转税是间接税。即流转税的纳税人不是负税人，其税收负担通过商品流转转嫁于消费者承受。消费者是最终承担流转税的负税人。（2）流转税是对物税，即流转税是对流通中的商品或者劳务课征，只要商品一经售出，劳务一经提供，取得应税收入，纳税义务即发生，纳税人就要履行纳税义务。（3）流转税是比例税。即流转税按流转额征税，一般采用比例税率，个别的适用定额税率。

1. 增值税。

（1）增值税的概念和特征。增值税，是指以商品生产流通和劳务服务各个环节的增值部分或者增值额为征税对象的一种流转税。目前，我国调整增值税的基本法律文件是《中华人民共和国增值税暂行条例》（1993年）和《中华人民共和国增值税暂行条例实施细则》。

增值税具有以下特点：①只就销售额中尚未征过税的增值部分征税；②增值税的税负始终是统一的；③增值税采用发票注明增值税额进行抵扣；④符合国际上对出口产品实行退税的做法。

（2）增值税的纳税人。增值税的纳税人是在中华人民共和国境内销售货物或者提供加工、修理修配劳务以及进口货物的单位和个人。

我国把增值税纳税人分为一般纳税人和小规模纳税人，并对小规模纳税人实行简易征收办法征税。认定小规模纳税人的标准有以下三条：①从事货物生产或提供应税劳务的纳税人，以及以从事货物生产或提供应税劳务为主，并兼营货物批发或零售的纳税人。年应征增值税销售额在100万元以下的；②从事货物批发或零售的纳税人，年应税销售额在180万元以下的；③年应税销售额超过小规模纳税人标准的个人、非企业性单位、不经常发生应税行为的企业，视同小规模纳税人。税收实务中，对于小规模生产企业，只要会计核算健全，能正确计算进项税额、销项税额和应纳税额的，同时年应税销售额不低于30万元的，应视为一般纳税人。

（3）增值税的征税范围。增值税的纳税范围是在中华人民共和国境内销售的货物或者提供的加工、修理修配劳务以及进口的货物。

（4）增值税的税率。增值税的税率分为17%、13%和零税率三档。

纳税人销售或者进口下列货物，税率为13%：①粮食、食用植物油；②自来水、暖气、冷气、热水、煤气、石油液化气、天然气、沼气、居民用煤炭制品；③图书、报纸、杂志；④饲料、化肥、农药、农机、农膜；⑤国务院规定的其他货物。

纳税人销售或者进口上述之外的货物，税率为17%。

纳税人提供加工、修理修配劳务，税率为17%。纳税人出口货物，税率为零。小规模纳税人视情况适用6%或4%的税率。

（5）增值税应纳税额的计算。一般纳税人销售货物或者提供应税劳务应纳税额为当期销项税额抵扣当期进项税额后的余额。应纳税额的计算公式是：

应纳税额 = 当期销项税额 − 当期进项税额

销项税额 = 销售额 × 税率

小规模纳税人销售货物或者应税劳务，实行简易办法计算应纳税额。

应纳税额 = 销售额 × 征收率

纳税人进口货物应纳税额的计算公式是：

应纳税额 = 组成计税价格 × 税率

组成计税价格 = 关税完税价格 + 关税 + 消费税

（6）增值税的税收优惠。下列项目免收增值税：①农业生产者销售的自产农产品；②避孕药品和用具；③古旧图书；④直接用于科学研究、科学实验和教学的进口仪器、设备；⑤外国政府、国际组织无偿援助的进口物资和设备；⑥来料加工、来件装配和补偿贸易所需进口的设备；⑦由残疾人组织进口供残疾人专用的物品；⑧销售自己使用过的物品；⑨纳税人销售额未达到财政部规定的增值税起征点的。

第十一章 税 法

2. 消费税。

(1) 消费税的概念。消费税是以应税消费品的流转额为征税对象的一种税。目前，我国征收消费税的有关法律文件主要是《中华人民共和国消费税暂行条例》和《中华人民共和国消费税暂行条例实施细则》。

(2) 消费税的纳税人。消费税的纳税人是在中华人民共和国境内从事生产、委托加工和进口应税消费品的单位和个人。

(3) 消费税的税目、征收范围和税率（税额）。消费税的税目共有 11 项，分别是烟、酒及酒精、化妆品、护肤护发品、贵重首饰及珠宝玉石、鞭炮、焰火、汽油、柴油、汽车轮胎、摩托车、小汽车。

消费税的征收范围和税率（税额）如下。烟：甲类卷烟（包括各种进口卷烟）适用 45% 的税率，乙类卷烟适用 40% 的税率，雪茄烟适用 40% 的税率，烟丝适用 30% 的税率；酒及酒精：粮食白酒适用 25% 的税率，薯类白酒适用 15% 的税率，黄酒的税率为 240 元/吨的税额，其他酒适用 10% 的税率；化妆品（包括成套化妆品）适用 30% 的税率；护肤护发品适用 17% 的税率；贵重首饰及珠宝玉石（包括各种金、银、珠宝首饰及珠宝玉石）适用 10% 的税率；鞭炮、焰火适用 15% 的税率；汽油适用 0.2 元/升税额；柴油适用 0.1 元/升的税额；汽车轮胎适用 10% 的税率；摩托车适用 10% 的税率；小汽车、小轿车：汽缸容量（排气量下同）在 2 200 毫升以上的（含 2 200 毫升）适用 8% 的税率，汽缸容量在 1 000 毫升至 2 200 毫升的（含 1 000 毫升）适用 5% 的税率，汽缸容量在 1 000 毫升以下的适用 3% 的税率。

(4) 消费税应纳税额的计算。消费税实行从价定率或者从量定额的办法计算应纳税额。应纳税额的计算公式是：

$$应纳税额 = 销售额 \times 税率$$

$$应纳税额 = 销售数量 \times 单位税额$$

粮食白酒、薯类白酒应纳税额计算公式：

$$应纳税额 = 销售数量 \times 定额税率 + 销售额 \times 比例税率$$

3. 营业税。

(1) 营业税的概念。营业税，是以工商营利单位和个人商品销售收入额、提供劳务发生的营业额为征税对象的一种税。目前，我国调整营业税的法律文件主要是《中华人民共和国营业税暂行条例》和《中华人民共和国营业税暂行条例实施细则》。

(2) 营业税的纳税人。营业税的纳税人是在中华人民共和国境内提供应税劳务、转让无形资产或者销售不动产的单位和个人。

(3) 营业税的税目、征税范围和税率。营业税共有 9 个税目，分别是交通运输业、建筑业、金融保险业、邮电通信业、文化体育业、娱乐业、服务业、转让无

形资产、销售不动产。

营业税的征税范围和税率如下。①交通运输业：陆路运输、水陆运输、航空运输、管道运输、装卸搬运适用3%的税率；②建筑业：建筑、安装、修缮、装饰及其他工程作业，适用3%的税率；③金融保险业适用8%的税率；④邮电通信业适用3%的税率；⑤文化体育业适用3%的税率；⑥娱乐业：歌厅、舞厅、卡拉OK歌舞厅、音乐茶座、台球、高尔夫球、保龄球、游艺适用5%~20%的税率；⑦服务业：代理业、旅店业、饮食业、旅游业、仓储业、广告业及其他服务业，适用5%的税率；⑧转让无形资产：转让土地使用权、专利权、非专利技术、商标权、著作权、商誉，适用5%的税率；⑨销售不动产，销售建筑物及其他土地附着物适用5%的税率。

自2001年1月2日起，3年内金融保险业的营业税税率逐年降低1%，即2001年1月1日~2001年12月31日，适用税率为7%，2002年1月1日~2002年12月31日税率为6%，2003年1月1日~2003年12月31日税率为5%，以后税率将稳定在5%。自2001年5月1日起，夜总会、歌厅、舞厅、射击、狩猎、跑马、游戏、高尔夫球、保龄球、台球等营业税税率统一定为20%。

4. 营业税应纳税额的计算公式为：

$$应纳税额 = 营业额 \times 税率$$

（二）所得税法

1. 企业所得税。

（1）企业所得税的概念。企业所得税，是指中华人民共和国境内的企业（个人独资企业、合伙企业除外），就其取得的收入所课征的一种税。

（2）企业所得税的纳税人。企业分为居民企业和非居民企业。居民企业，是指依法在中国境内成立，或者依照外国（地区）法律成立但实际管理机构在中国境内的企业。非居民企业，是指依照外国（地区）法律成立且实际管理机构不在中国境内，但在中国境内设立机构、场所的，或者在中国境内未设立机构、场所，但有来源于中国境内所得的企业。

（3）企业所得税的征税对象。居民企业应当就其来源于中国境内、境外的所得缴纳企业所得税。

非居民企业在中国境内设立机构、场所的，应当就其所设机构、场所取得的来源于中国境内的所得，以及发生在中国境外但与其所设机构、场所有实际联系的所得，缴纳企业所得税。

非居民企业在中国境内未设立机构、场所的，或者虽设立机构、场所但取得的

第十一章 税　法

所得与其所设机构、场所没有实际联系的,应当就其来源于中国境内的所得缴纳企业所得税。

(4) 计税依据。企业所得税的计税依据是应纳税所得额。企业每一纳税年度的收入总额,减除不征税收入、免税收入、各项扣除以及允许弥补的以前年度亏损后的余额,为应纳税所得额。

收入总额为企业以货币形式和非货币形式从各种来源取得的收入。包括:销售货物收入;提供劳务收入;转让财产收入;股息、红利等权益性投资收益;利息收入;租金收入;特许权使用费收入;接受捐赠收入以及其他收入。

收入总额中的下列收入为不征税收入:财政拨款;依法收取并纳入财政管理的行政事业性收费、政府性基金;国务院规定的其他不征税收入。

企业的下列收入为免税收入:国债利息收入;符合条件的居民企业之间的股息、红利等权益性投资收益;在中国境内设立机构、场所的非居民企业从居民企业取得与该机构、场所有实际联系的股息、红利等权益性投资收益;符合条件的非营利组织的收入。

各项扣除包括:企业实际发生的与取得收入有关的、合理的支出,包括成本、费用、税金、损失和其他支出,准予在计算应纳税所得额时扣除;企业发生的公益性捐赠支出,在年度利润总额12%以内的部分,准予在计算应纳税所得额时扣除;在计算应纳税所得额时,企业按照规定计算的固定资产折旧,准予扣除;在计算应纳税所得额时,企业按照规定计算的无形资产摊销费用,准予扣除;在计算应纳税所得额时,企业发生的作为长期待摊费用的支出,按照规定摊销的,准予扣除;企业使用或者销售存货,按照规定计算的存货成本,准予在计算应纳税所得额时扣除;企业转让资产,该项资产的净值,准予在计算应纳税所得额时扣除。另外,企业开发新技术、新产品、新工艺发生的研究开发费用和安置残疾人员及国家鼓励安置的其他就业人员所支付的工资,可以在计算应纳税所得额时加计扣除。

企业纳税年度发生的亏损,准予向以后年度结转,用以后年度的所得弥补,但结转年限最长不得超过5年。

(5) 税率。企业所得税的税率为25%。

非居民企业取得本法第3条第3款规定的所得,适用税率为20%。非居民企业在中国境内未设立机构、场所的,或者虽设立机构、场所但取得的所得与其所设机构、场所没有实际联系的,应当就其来源于中国境内的所得适用20%的税率缴纳企业所得税。

符合条件的小型微利企业,减按20%的税率征收企业所得税。

国家需要重点扶持的高新技术企业,减按15%的税率征收企业所得税。

2. 个人所得税。

（1）个人所得税的概念。个人所得税，是指对在中国境内有住所，或者无住所而在境内居住满 1 年的个人，从中国境内和境外取得的所得，或者在中国境内无住所又不居住或者无住所而在境内居住不满 1 年的个人，从中国境内取得的所得所征收的一种税。

（2）个人所得税的纳税人。个人所得税的纳税人分为居民纳税义务人和非居民纳税义务人。所谓居民纳税义务人，是指在中国境内有住所或者无住所而在境内居住满 1 年的个人，即负有居民纳税义务，就其从中国境内和境外取得的所得，都应缴纳个人所得税。所谓非居民纳税义务人，是指在中国境内没有住所又不居住或者无住所而在中国境内居住不满 1 年的个人，负有非居民纳税义务，其从中国境内取得的所得，都应缴纳个人所得税。

（3）个人所得税的征税对象。个人所得税的征税对象是个人取得的各项所得，即：工资、薪金所得；个体工商户的生产、经营所得；对企业单位的承包经营、承租经营所得；劳务报酬所得；稿酬所得；特许权使用费所得；利息、股息、红利所得；财产租赁所得；财产转让所得；偶然所得；经国务院财政部门确定征税的其他所得。

（4）个人所得税的税率。工资、薪金所得，适用税率为 5% ~ 45% 的 9 级超额累进税率。全月应纳税所得额，是指以每月收入额减除费用 1 600 元后的余额或者减除附加减除费用后的余额。

稿酬所得，适用比例税率，税率为 20%，并按应纳税额减征 30%。每次收入不超过 4 000 元的，减除费用 800 元；每次收入 4 000 元以上的，减除 20% 的费用。

劳务报酬所得，适用比例税率，税率为 20%。对劳务报酬所得一次收入畸高的，可以实行加成征收。每次收入不超过 4 000 元的，减除费用 800 元；4 000 元以上的，减除 20% 的费用。

特许权使用费所得，利息、股息、红利所得，财产租赁所得，财产转让所得，偶然所得和其他所得，适用比例税率，税率为 20%。特许权使用费所得和财产租赁所得，每次收入不超过 4 000 元的，减除费用 800 元；4 000 元以上的，减除 20% 的费用。财产转让所得，以转让财产的收入额减除财产原值和合理费用后的余额、为应纳税所得额。附着物（以下简称房地产）的单位和个人，就其取得收入的增值部分征收的一种税。

💡〔案例回头看〕

在本案例中：

应纳增值税额 = 100 × 17% − 5 × 10% = 16.5（万元）

应纳消费税额 = 100 × 25% = 25（万元）

第十一章 税 法

三、税收征收管理法律制度

☞〔案例〕

某公司开业并办理了税务登记,两个月后的一天,税务机关发来一份税务处理通知书,称该公司未按规定期限办理纳税申报(每月1~7号为申报期限),并处以罚款。公司经理对此很不理解,对税务机关辩称,本公司虽已开业两个月,但尚未进行经营,没有收入又如何办理申报呢?请依照《征管法》的规定,分析并指出该公司的做法有无错误,如有错,错在哪里,应如何处理?

(一)税收征收管理法概述

1. 税收征收管理法的概念。税收征收管理法,是指调整税收征收管理、规范税收征收和缴纳行为的法律规范的总称。《中华人民共和国税收征收管理法》(以下简称《税收征管法》)最早于1992年9月4日制定,1995年2月25日第一次修正,2001年4月28日第二次修订,2001年5月1日起施行。

2. 《税收征管法》的基本原则。

(1)依法征税原则。税务机关的各种征税活动必须符合法律、行政法规的规定。《税收征管法》第3条规定:"税收的开征、停征以及减税、免税、退税、补税,依照法律的规定执行;法律授权国务院规定的,依照国务院制定的行政法规的规定执行。任何机关、单位和个人不得违反法律、行政法规的规定,擅自做出税收开征、停征以及减税、免税、退税和其他同税收法律、行政法规相抵触的规定。"

依法征税原则是《税收征管法》的一项基本原则,它是税法税收法定原则在税收征纳程序法中的体现。它对于加强税务机关依法行政、保护相对人合法权益有重要意义。其次,它可以有力地实现纳税人之间的税负公平。

(2)依法纳税原则。纳税人、扣缴义务人必须按照法律、行政法规的规定履行纳税义务。纳税人、扣缴义务人依法纳税,一是必须遵守税收征纳实体法规定的税负足额缴纳;二是必须遵守税收征纳程序法(即《税收征管法》)规定的程序,依法缴纳。对于税务机关、税务人员的违法行为,纳税人、扣缴义务人有权控告和检举,并有权要求依法纠正。依法征税原则对于督促纳税人、扣缴义务人缴纳税款、代扣代缴、代收代缴税款,以及保护其合法权益均有重要意义。

3. 纳税人、扣缴义务人的权利。

(1)咨询权。即纳税人有权向税务机关无偿咨询有关税收知识。

（2）知情权。即纳税人、扣缴义务人有权了解国家税收征纳实体法和税收征纳程序法的有关情况。

（3）要求保密权。即纳税人、扣缴义务人有权要求税务机关、税务人员对其了解到的纳税人，扣缴义务人的有关情况予以保密。

（4）申请减税、免税、退税权。纳税人依法享有申请减税、免税、退税的权利。

（5）陈述权、申辩权。纳税人、扣缴义务人对税务机关所做出的决定，享有陈述权、申辩权。

（6）诉权。纳税人、扣缴义务人对税务机关所做出的决定，依法享有申请行政复议、提起行政诉讼的权利。

（7）求偿权。纳税人、扣缴义务人对税务机关所做出的错误决定，依法享有请求国家赔偿的权利。

（8）控告、检举权。纳税人、扣缴义务人有权控告和检举税务机关、税务人员的违法违纪行为。

（9）要求回避权。税务人员征收税款和查处税收违法案件，与纳税人、扣缴义务人或者税收违法案件有利害关系的，应当回避。如果税务人员不自行回避，则纳税人、扣缴义务人有权要求其回避。

（10）要求奖励权。任何单位和个人都有权检举违反税收法律、行政法规的行为。收到检举的机关和负责查处的机关应当为检举人保密。税务机关应当按照规定对检举人给予奖励。如果纳税人、扣缴义务人是检举人，其自然依法享有要求奖励权。

（二）税务管理

1. 税务登记。税务登记，又称纳税登记，是纳税人在开业、歇业前以及经营期间发生较大变化时，在指定时间内就其经营情况向所在地税务机关办理书面登记的一项制度。

纳税人领取营业执照后应当在法定期限内办理税务登记，工商行政管理机关定期向税务机关通报有关办理登记注册、核发营业执照的情况。税务登记内容发生变化的，纳税人应当在法定期内办理变更登记。纳税人必须依法使用税务登记证件。

2. 账簿、凭证以及发票的管理。账簿、凭证，是反映纳税人、扣缴义务人经济业务情况和正确计算税款的重要依据。因此，从事生产经营的纳税人、扣缴义务人必须按照规定设置账簿，建立健全财务会计制度，根据合法、有效凭证记账，进行核算。纳税人、扣缴义务人必须按规定保管期限保管账簿、凭证及其他有关资料。

第十一章 税 法

税务机关是发票的主管机关，单位和个人应当依法开具、使用、取得发票，发票必须依法印制。《税收征管法》规定，税务机关是发票的主管机关，负责发票印制、领购、开具、取得、保管、缴销的管理和监督。增值税专用发票由国务院税务主管部门指定的企业印制；其他发票，按照国务院主管部门的规定，分别由省、自治区、直辖市国家税务局、地方税务局指定企业印制。未经上述规定的税务机关指定，不得印制发票。

3. 纳税申报。纳税人、扣缴义务人必须依法进行纳税申报。《税收征管法》规定，纳税人必须依照法律、行政法规规定或者税务机关依照法律、行政法规的规定确定的申报期限、申报内容如实办理纳税申报，报送纳税申报表、财务会计报表以及税务机关根据实际需要要求纳税人报送的其他纳税资料。扣缴义务人必须依照法律、行政法规规定或者税务机关依照法律、行政法规的规定确定的申报期限、申报内容如实报送代扣代缴、代收代缴税款报告表以及税务机关根据实际需要要求扣缴义务人报送的其他有关资料。

纳税人、扣缴义务人不能按期办理纳税申报或者报送代扣代缴、代收代缴税款报告表的，经税务机关核准，可以延期申报。

（三）税款征收

税款征收，是指税务机关依照税收征纳实体法和《税收征管法》的规定，按一定的方式将纳税人应纳税款收缴入库的一项行政管理活动。

1. 一般规定。税务机关必须依法征税。《税收征管法》规定，税务机关依照法律、行政法规的规定征收税款，不得违反法律、行政法规的规定开征、停征、多征、少征、提前征收。延缓征收或者摊派税款。农业税应纳税额按照法律、行政法规的规定核定。

纳税人、扣缴义务人按照法律、行政法规规定或者税务机关依照法律、行政法规的规定确定的期限，缴纳或者解缴税款。

税务机关征收税款时，必须给纳税人开具完税凭证。扣缴义务人代扣、代收税款时，纳税人要求扣缴义务人开具代扣、代收税款凭证的，扣缴义务人应当开具。

2. 延期纳税和减免税。纳税人可以依法申请延期纳税。《税收征管法》规定，纳税人因有特殊困难，不能按期缴纳税款的，经省、自治区、直辖市国家税务局、地方税务局批准，可以延期缴纳税款，但是最长不得超过 3 个月。

纳税人可以依法申请减税、免税。《税收征管法》规定，纳税人可以依照法律、行政法规的规定书面申请减税、免税。减税、免税的申请须经法律、行政法规规定的减税、免税审查批准机关审批。地方各级人民政府、各级人民政府主管部

门、单位和个人违反法律、行政法规规定，擅自做出的减税、免税决定无效，税务机关不得执行，并向上级税务机关报告。

3. 税务机关核定、调整纳税人的应纳税额。税务机关有权依法核定纳税人的应纳税额。《税收征管法》规定，纳税人有下列情形之一的，税务机关有权核定其应纳税额：(1) 依照法律、行政法规的规定可以不设置账簿的；(2) 依照法律、行政法规的规定应当设置账簿但未设置的；(3) 擅自销毁账簿或者拒不提供纳税资料的；(4) 虽设置账簿，但账目混乱或者成本资料、收入凭证、费用凭证残缺不全，难以查账的；(5) 发生纳税义务，未按照规定的期限办理纳税申报，经税务机关责令限期申报，逾期仍不申报的；(6) 纳税人申报的计税依据明显偏低，又无正当理由的。税务机关核定应纳税额的具体程序和方法由国务院税务主管部门规定。

4. 税务机关有权依法对纳税人采用强制措施。税务机关有权依法扣押、拍卖、变卖纳税人的商品、货物，以充抵应纳税款。《税收征管法》规定，对未按照规定办理税务登记的从事生产、经营的纳税人以及临时从事经营的纳税人，由税务机关核定其应纳税额，责令缴纳；不缴纳的，税务机关可以扣押其价值相当于应纳税款的商品、货物。扣押后缴纳应纳税款的，税务机关必须立即解除扣押，并归还所扣押的商品、货物；扣押后仍不缴纳应纳税款的，经县以上税务局（分局）局长批准，依法拍卖或者变卖所扣押的商品、货物，以拍卖或者变卖所得抵缴税款。

税务机关有权依法采取税收保全措施。《税收征管法》规定，税务机关有根据认为从事生产、经营的纳税人有逃避纳税义务行为的，可以在规定的纳税期之前，责令限期缴纳应纳税款；在限期内发现纳税人有明显的转移、隐匿其应纳税的商品、货物以及其他财产或者应纳税的收入的迹象的，税务机关可以责成纳税人提供纳税担保。如果纳税人不能提供纳税担保，经县以上税务局（分局）局长批准，税务机关可以采取下列税收保全措施：(1) 书面通知纳税人开户银行或者其他金融机构冻结纳税人的金额相当于应纳税款的存款；(2) 扣押、查封纳税人的价值相当于应纳税款的商品、货物或者其他财产。纳税人在上述规定的限期内缴纳税款的，税务机关必须立即解除税收保全措施；限期期满仍未缴纳税款的，经县以上税务局（分局）局长批准，税务机关可以书面通知纳税人开户银行或者其他金融机构从其冻结的存款中扣缴税款，或者依法拍卖或者变卖所扣押、查封的商品、货物或者其他财产，以拍卖或者变卖所得抵缴税款。个人及其所扶养家属维持生活必需的住房和用品，不在税收保全措施的范围之内。

税务机关有权依法采取强制执行措施。《税收征管法》规定，从事生产、经营的纳税人、扣缴义务人未按照规定的期限缴纳或者解缴税款，纳税担保人未按照规定的期限缴纳所担保的税款，由税务机关责令限期缴纳，逾期仍未缴纳的，经县以上税务局（分局）局长批准，税务机关可以采取下列强制执行措施：(1) 书面通

第十一章 税 法

知其开户银行或者其他金融机构从其存款中扣缴税款；（2）扣押、查封、依法拍卖或者变卖其价值相当于应纳税款的商品、货物或者其他财产，以拍卖或者变卖所得抵缴税款。税务机关采取强制执行措施时，对前面所列纳税人、扣缴义务人、纳税担保人未缴纳的滞纳金同时强制执行。个人及其所扶养家属维持生活必需的住房和用品，不在强制执行措施的范围之内。

税务机关有权通知出境管理机关阻止欠税的纳税人或其法定代表人出境。《税收征管法》第44条规定："欠缴税款的纳税人或者他的法定代表人需要出境的，应当在出境前向税务机关结清应纳税款、滞纳金或者提供担保。未结清税款、滞纳金，又不提供担保的，税务机关可以通知出境管理机关阻止其出境。"

5. 税务机关在法定情况下享有税收优先权。《税收征管法》规定，税务机关征收税款，税收优先于无担保债权，法律另有规定的除外；纳税人欠缴的税款发生在纳税人以其财产设定抵押、质押或者纳税人的财产被留置之前的，税收应当先于抵押权、质权、留置权执行。纳税人欠缴税款，同时又被行政机关决定处以罚款、没收违法所得的，税收优先于罚款、没收违法所得。税务机关应当对纳税人欠缴税款的情况定期予以公告。

纳税人有欠税情形而以其财产设定抵押、质押的，应当向抵押权人、质权人履行通知义务，说明其欠税情况。抵押权人、质权人也可以请求税务机关提供有关纳税人的欠税情况。

6. 税务机关在法定情况下有权依法行使代位权、撤销权。为了防止欠缴税款的纳税人以消极行使债权等行为危害国家税收利益，法律赋予了税务机关在法定情况下依法享有代位权和撤销权。《税收征管法》第50条规定："欠缴税款的纳税人因怠于行使到期债权，或者放弃到期债权，或者无偿转让财产，或者以明显不合理的低价转让财产而受让人知道该情形，对国家税收造成损害的，税务机关可以依照《合同法》第73条、第74条的规定行使代位权、撤销权。税务机关依照前款规定行使代位权、撤销权的，不免除欠缴税款的纳税人尚未履行的纳税义务和应承担的法律责任。"

7. 税款的退还与追征。纳税人超过应纳税款的，税务机关应在法定期限内退还纳税人。《税收征管法》规定，纳税人超过应纳税额缴纳的税款，税务机关发现后应当立即退还；纳税人自结算缴纳税款之日起3年内发现的，可以向税务机关要求退还多缴的税款并加算银行同期存款利息，税务机关及时查实后应当立即退还；涉及从国库中退库的，依照法律、行政法规有关国库管理的规定退还。

因税务机关的责任，致使纳税人、扣缴义务人未缴或者少缴税款的，税务机关在3年内可以要求纳税人、扣缴义务人补缴税款，但是不得加收滞纳金。因纳税人、扣缴义务人计算错误等失误，未缴或者少缴税款的，税务机关在3年内可以追征税款、滞纳金；有特殊情况的，追征期可以延长到5年。

(四) 税务检查

税务检查，是税务机关根据《税收征管法》和财务会计制度的规定，对纳税人履行纳税义务情况进行检查监督的一种管理活动。

为了保证税务机关依法行政，防止滥用权力，《税收征管法》对税务机关税务检查的范围作了明确规定。《税收征管法》规定，税务机关有权进行下列税务检查：(1) 检查纳税人的账簿、记账凭证、报表和有关资料，检查扣缴义务人代扣代缴、代收代缴税款账簿、记账凭证和有关资料；(2) 到纳税人的生产、经营场所和货物存放地检查纳税人应纳税的商品、货物或者其他财产，检查扣缴义务人与代扣代缴、代收代缴税款有关的经营情况；(3) 责成纳税人、扣缴义务人提供与纳税或者代扣代缴、代收代缴税款有关的文件、证明材料和有关资料；(4) 询问纳税人、扣缴义务人与纳税或者代扣代缴、代收代缴税款有关的问题和情况；(5) 到车站、码头、机场、邮政企业及其分支机构检查纳税人托运、邮寄应纳税商品、货物或者其他财产的有关单据、凭证和有关资料；(6) 经县以上税务局（分局）局长批准，凭全国统一格式的检查存款账户许可证明，查询从事生产、经营的纳税人、扣缴义务人在银行或者其他金融机构的存款账户。税务机关在调查税收违法案件时，经设区的市、自治州以上税务局（分局）局长，可以查询案件涉嫌人员的储蓄存款。税务机关查询所获得的资料，不得用于税收以外的用途。

同时，《税收征管法》对税务机关税务检查的方式作了明确规定：(1) 依法公开身份。税务机关派出的人员进行税务检查时，应当出示税务检查证和税务检查通知书，并有责任为被检查人保守秘密；未出示税务检查证和税务检查通知书的，被检查人有权拒绝检查。(2) 依法收集有关资料和证明材料。税务机关依法进行税务检查时，有权向有关单位和个人调查纳税人、扣缴义务人和其他当事人与纳税或者代扣代缴、代收代缴税款有关的情况，有关单位和个人有义务向税务机关如实提供有关资料及证明材料。(3) 依法采取税收保全措施或者强制执行措施。税务机关对从事生产、经营的纳税人以前纳税期的纳税情况依法进行税务检查时，发现纳税人有逃避纳税义务行为，并有明显的转移、隐匿其应纳税的商品、货物以及其他财产或者应纳税的收入的迹象的，可以按照法定的批准权限采取税收保全措施或者强制执行措施。

💡〔案例回头看〕

公司的做法是错误的：根据《税收征管法》第25条第1款的规定：纳税人必须依照法律、行政法规规定或者税务机关依照法律、行政法规的规定确定的申报期限、申报内容如实办理纳税申报，报送纳税申报表、财务会计报表以及税务

第十一章 税　法

机关根据实际需要要求纳税人报送的其他纳税资料，即使没有营业额，也应当依法进行纳税申报。所以该公司应该在税务机关要求的期限内去办理税务登记。

本章小结

本章主要从三个方面介绍了税法的相关理论和法律规定，在税法概述中，重点介绍了税收的定义和特征，税法的特征，税法的基本原则和税法要素等内容；在税收实体法中，着重讲解了流转税法和所得法两部分；在税收征管法中，主要介绍了税收征管法的定义，税收管理，税款征收和税务检查等方面的内容。

▶ 思考题

1. 税法的要素主要有哪些？
2. 流转税和所得税各税种的应纳税额如何计算？
3. 按照税收征管法的规定，纳税人享有哪些权利？

▶ 案例应用

某白酒生产企业申报2004年度企业所得税应纳税所得额为 -36 万元。经税务机关核查，该企业发生100万元粮食类白酒广告支出，已作费用，全额在税前扣除；转让一台设备，取得净收入50万元，未作账务处理。税务机关要求该企业做出相应的纳税调整，并限期缴纳税款。但该企业以资金困难为由未缴纳，虽经税务机关一再催缴，至2005年8月仍拖欠税款。经税务机关了解，该企业的银行账户上没有相当于应纳税款金额的存款。2005年10月，税务机关得知，该企业有一到期债权20万元，一直未予追偿。税务机关拟行使代位权，追偿该企业到期债权20万元。

已知：该企业适用企业所得税税率为33%。

▶ 问题

根据上述情况和企业所得税、税收征收管理法律制度的有关规定，回答下列问题：
1. 该企业2004年度应纳税所得额为多少？应纳所得税税额为多少？
2. 税务机关是否有权行使代位权？简要说明理由。

第十二章

环 境 法

❖ **本章学习目标**

通过学习使读者初步掌握环境资源领域内的基本法律内容,包括重要公约条约及国内立法,学会运用环境法的基础知识和技巧,分析和解决当前遇到有关环境纠纷案件,培养环境保护意识。

阅读和学完本章后,你应该能够:
◇ 了解环境与资源保护法的概念、产生、发展,掌握环境与资源保护法律关系
◇ 掌握环境与资源保护法的体系、环境与资源保护立法问题
◇ 掌握环境与资源保护法的基本原则
◇ 掌握环境保护的基本法律制度、自然资源保护的基本法律制度以及环境标准制度

一、环境与资源保护法概述

☞ 〔案例〕

胡杨林是生长于干旱半干旱地区的林群,具有调节气候、稳定河道、防风固沙、阻止沙化、维持荒漠生态平衡等重要功能。胡杨林以塔里木河流域分布面积最大且最为集中。据国家考察队1958年统计,塔里木盆地胡杨林为780万亩左右;到1979年,则锐减为210万亩,比50年代减少58%。胡杨林减少的重要原因是毁林开荒。到1982年,塔里木河沿岸毁林开荒已达200多万亩。胡杨林的大量被毁导致塔里木河流域生态条件进一步恶化,塔里木河缩短了300多公里。自1972年以后,阿尔干以下地区短流,林地不断沙化,"绿色走廊"的地下水位由20世纪50年代的3~5米,降到80年代的11~13米,以致造成塔里木河流域"上游有水狠开荒,中游两岸乱开荒,下游缺水闹饥荒"的生态怪圈,使

塔里木河流域的生产与生存面临严重的威胁。①

（一）环境的概念

环境与资源保护法学所研究的环境是以人类为中心对象的环境——人类环境。人类环境这一概念是1972年联合国人类环境会议正式提出来的，它指的是以人类为中心、为主体的外部世界，即人类赖以生存和发展的天然和人工改造过的各种物质因素的综合体。

（二）资源的概念

一般来说，资源是指对人有用或有使用价值的某种东西。广义的资源包括自然资源、经济资源、人力资源等各种资源；狭义的资源则仅指自然资源。自然资源是客观存在于自然界可供人类利用的一切物质和能量的总称，它包括土地资源、矿藏资源、森林资源、草原资源、水资源、海洋资源和野生生物资源等。

（三）环境与资源的关系

环境概念强调整体性、生物联系性、无国界性；资源概念强调使用价值，可开发利用性。从某种意义上说，自然资源是环境的组成部分，是构成环境的要素之一，破坏了自然资源就是破坏了环境。但破坏了环境不一定破坏了自然资源，如噪声污染、光污染等，虽说污染了环境但并没有对资源造成破坏。由此可见，我们认为环境和自然资源的关系是一种包含和被包含的逻辑关系。"环境"概念是"环境资源"的简称。

（四）环境资源问题的概念

环境资源问题是指由于自然原因或人类活动使环境条件或因素发生不利于人类的变化，以致影响人类的生产和生活，给人类带来灾害的现象。

（五）环境资源保护的概念

1. 概念。环境保护作为一个较为明确和科学的概念是在1972年联合国人类环

① 李新彦：《胡杨泪干塔里木》，载《人民日报》2000年8月29日第五版。

境会议上提出来的。所谓环境保护是指为了协调人与自然的关系，促进人与自然的和谐共处，保证自然资源的合理开发利用，防止环境污染和生态环境破坏，保障社会经济的可持续发展而采取的行政、经济、法律、科学技术以及宣传教育等诸多措施和行动的总称。

2. 可持续发展内涵。可持续发展的最广泛的定义和核心思想是："既满足当代人的需要，又不对后代满足需要的能力构成危害（《我们共同的未来》）"、"人类应享有以与自然相和谐的方式过健康而富有生产成果的生活的权利，并公平地满足今世后代在发展与环境方面的需要，求取发展的权利必须实现（《里约宣言》）。"

（六）环境与资源保护法的概念

环境与资源保护法是调整有关环境资源的开发、利用、保护和改善的社会关系的法律规范的总称。它包括环境保护法或污染防治法、自然保护法、资源（能源）法、土地法、国土法、区域发展法或城乡规划建设法等法律。

1. 环境与资源保护法的特征。

（1）调整对象的特殊性。环境与资源保护法的调整还具有不同于其他法律部门的特殊性，它既调整人与人的关系，也调整人与自然的关系。

（2）综合性。环境与资源保护法具有极强的综合性，它是在以往环境保护法、土地法、自然资源法和区域开发整治法基础上的更高层次的综合。

（3）科学技术性。环境与资源保护法具有很强的科学技术性，它不仅反映社会经济规律和自然生态规律，还反映人与自然相互作用的环境规律。

（4）公益性。保护环境资源已成为全人类的共同要求，保护环境资源的事业已成为公益性事业。

2. 环境与资源保护法的目的。

（1）保护和改善生活环境和生态环境；

（2）防治污染和其他公害；

（3）合理开发、利用环境资源；

（4）保障人体健康；

（5）促进经济和社会的可持续发展。

3. 环境与资源保护法的作用。

（1）是国家进行环境资源管理的法律依据；

（2）是合理开发和利用环境资源，防治环境污染，保护环境质量的法律武器；

（3）是协调经济、社会发展和环境保护的调控手段；

（4）是提高公民环境意识和环境法制观念、促进公众参与环境管理，普及环

境科学知识的教材；

（5）是处理环境国际关系，加强环境国际合作，维护我国环境权益的重要工具。

（七）环境与资源保护法律关系

1. 环境与资源保护法律关系的概念。环境与资源保护法律关系是指由环境与资源保护法律所调整的各种关系，包括环境与资源保护法律规定或涉及的人与人的关系和人与自然的关系，合称为环境资源社会关系。

2. 环境与资源保护法律关系的主体。环境与资源保护法律关系主体包括国家、法人、非法人组织和自然人。

3. 环境与资源保护法律关系的内容。环境与资源保护法律关系的内容，是指环境与资源保护法律关系主体所享有的权利和承担的义务的总和。

环境与资源保护法律关系中的权利，是指环境与资源保护法律赋予主体某种权能、利益和自由，表现为法律对主体可以做出一定行为或者可以要求他人做出或不做出一定行为的许可。

环境与资源保护法律关系中的义务，是指环境与资源保护法规定主体必须履行的责任，表现为法律对主体必须做出一定行为或者不做出一定行为的约束。

4. 环境与资源保护法律关系的客体。是指主体的权利和义务所指向的对象，又称权利客体或义务客体。反映环境与资源保护法律关系特点的主要客体是：（1）环境资源；（2）环境资源行为。

（八）环境与资源保护法体系

1. 环境保护法体系。
（1）环境污染防治法系统；
（2）自然保护法系统；
（3）区域保护法系统；
（4）环境保护管理法系统。
2. 资源法体系。
（1）土地资源法体系；
（2）水资源法体系；
（3）生物资源法体系；
（4）矿产资源法体系；
（5）能源法体系；

(6) 海洋资源法体系；

(7) 气候资源法体系；

(8) 旅游资源法体系。

3. 国土开发整治法体系。国土开发整治法，城市规划法，城市建设法，城市住房建设管理条例，城市公共设施建设管理条例，城市道路建设管理条例，农村住房建设管理条例，农村道路建设管理条例，经济落后地区开发整治法，防洪法，防旱法，防地震法，防治地面塌陷、滑坡、泥石流条例，海啸条例等。

〔案例回头看〕

专家认为，除了不可抵御的自然因素外，主要原因是治理滞后，源流和干流缺乏大型骨干控制性工程，加上干流河道变迁，泥沙淤积，随意挖口引水，致使干流约40亿立方米的水在上、中游漫流浪费，而到达下游起点卡拉的水量从20世纪50年代的10多亿立方米，减少到1997年的1.94亿立方米。下游来水量减少，河道断流，加剧了整个塔里木盆地生态的恶化趋势。

为此，专家呼吁：治理塔里木河刻不容缓，建议像治理长江、黄河等大江大河一样治理塔里木河。塔里木河流域的风沙不仅影响新疆，而且波及整个西北地区乃至华北地区。因此，塔里木河流域治理是关系到西北地区可持续发展的重大生态环境问题。它的治理不仅能够保证全流域日益增长的生产和生活用水，而且还可缓解下游的生态用水之急，使胡杨林、灌木、草地等植被覆盖明显提高，这对于维护西北地区生态安全有着重要意义。

二、环境与资源保护法学的基础理论

〔案例〕

某公司依规划许可于2006年5月至2006年12月开发建设坐落在原告吴某住宅楼南侧的金金大厦。两楼间距为20米，原告的主卧就在南侧。被告经常施工至深夜，严重地干扰了原告及周边居民的正常休息和生活秩序。原告多次找被告协调赔偿及夜间停工事宜，未果。2006年11月9日，吴某将该公司诉至法院，要求被告在23点后停止噪声施工；支付噪声补偿款2 000元。

（一）环境权概述

1. 环境权的概念。环境法律关系的主体对其赖以生存、发展的环境所享有的基本权利和所承担的基本义务，即环境法律关系主体有合理享用适宜环境的权利，

第十二章 环 境 法

也有合理保护环境的义务。

2. 环境权的类型。

（1）个人环境权。即自然人的环境权，是指自然人享用适宜环境的权利，也具有保护环境的义务。

（2）单位环境权。是指单位享用适宜环境的权利，也具有保护环境的义务。法律意义上的单位，指包括法人组织（如企业法人、事业法人、社团法人等）和非法人组织。

（3）国家环境权。是指国家有享用适宜环境的权利，也具有保护环境的义务。

（4）人类环境权。是指人类作为整体有享用适宜人类环境的权利，也具有保护人类环境的义务。人类环境权的主体是整个人类，是通过特定形式表现的世界各国（地区）和人类全体的共同利益与共识。

（二）资源权概述

1. 资源权的概念。是指主体对自然资源的占有权、利用权、处分权、收益权等权益。

2. 资源权的内容。

（1）资源所有权。通常包括两种含义：一是指有关资源所有制关系的法律规范体系，又称资源所有权法律制度；二是指资源所有权利，即作为民事权利的资源所有权。

（2）资源占有权。是指对自然资源的受到法律承认和保护的合法占有权。最常见也最重要的是自然资源所有权人对资源的占有权。其次是自然资源的承租人、受让人、管理人从所有人处获得的实际控制权。

（3）资源利用权。又称使用权，可指所有权的一项权能；又指人们对非自己所有的财产的利用或使用权。后一种意义上的利用权，包括有偿获得的使用权和无偿获得的使用权及基于特定的法律关系取得的使用权（如相邻权等）。

（4）资源处分权。通常指转让权、出卖权、抵押权、变更用途等权利。

（5）资源收益权。是指主体通过对财产的占有、使用、处分而获得收益的权利。

（三）土地资源权概述

1. 土地所有权。是指土地所有人依法对自己的土地享有的占有、使用、收益和处分的权利。

(1) 国家土地所有权的概念。是指国家依法占有、使用、收益、处分国家土地的权利，是土地国家（全民）所有制在法律上的体现。

(2) 集体土地所有权的概念。是指劳动群众集体在法律规定的范围内占有、使用、收益、处分自己土地的权利，是土地集体所有制在法律上的体现。

2. 土地使用权。

(1) 土地使用权的概念。我国法律并没有对土地使用权做出明确的定义。不少教科书把目前我国的土地使用权定义为：全民所有制单位、集体所有制单位或者公民个人在法律允许的范围内对依法交由其使用的国有土地或者集体所有的土地的占有、使用、收益的权利。

(2) 土地使用权的分类。国有土地使用权、集体土地使用权、土地承包经营权。

〔案例回头看〕

法院判决本案被告某公司支付原告吴某扰民费1 500元，且23点后停止一切有声施工。法院认为，环境法律关系的主体对其赖以生存、发展的环境所享有的基本权利和所承担的基本义务，即环境法律关系主体有合理享用适宜环境的权利，也有合理保护环境的义务。

被告依法取得开发建设在居民区内的大厦，但施工噪声对相邻居民正常的秩序造成很大的影响，应采取相应的补救措施，遂做出如上判决。

三、自然资源保护法

〔案例〕

内蒙古九峰山省（自治区）级自然保护区内众多采煤企业违法生产，破坏生态环境。九峰山自然保护区现有煤矿企业37家，其中核心区有1家，缓冲区有8家，实验区有28家，目前37家煤矿企业已停产。但由于多年的乱采滥挖，九峰山自然保护区内生态破坏严重，采矿点千疮百孔，很多植被覆盖地变成露天矿洞，因山体破坏导致水土流失严重，沟壑纵横，部分村庄、民舍被毁。[1]

（一）自然资源保护法概念

自然资源保护法是指调整人们在自然资源的管理、保护和利用过程中所发生的

[1] 1997年5月18日《中共中央国务院〈关于进一步加强土地管理切实保护耕地〉的通知》。

第十二章 环境法

各种社会关系的法律规范的总称。它一般是由土地管理法、矿产资源法、森林法、草原法、野生动植物保护法、水法和渔业法、海洋法、空间法等法律、法规组成。

(二) 土地资源保护法

1. 土地权属制度。为保护土地资源，首先必须明确土地的权属。我国宪法等法律规定，中华人民共和国实行土地的社会主义公有制，即全民所有制和劳动群众集体所有制。全民所有，即国家所有土地的所有权由国务院代表国家行使。

为保护土地的所有权，法律规定任何单位和个人不得侵占、买卖或者以其他形式非法转让土地。土地使用权可以依法转让。

(1) 关于土地所有权和使用权的规定：城市市区的土地属于国家所有。农村和城市郊区的土地，除由法律规定属于国家所有的以外，属于农民集体所有；宅基地和自留地、自留山，属于农民集体所有。国有土地和农民集体所有的土地，可以依法确定给单位或者个人使用。使用土地的单位和个人，有保护、管理和合理利用土地的义务。

(2) 农民集体所有的土地由本集体经济组织的成员承包经营，从事种植业、林业、畜牧业、渔业生产。土地承包经营期限为30年，可以继续延长。

2. 土地用途管制制度。

(1) 编制土地利用总体规划《土地管理法》规定，由国家和地方各级人民政府编制土地利用总体规划，规定土地用途；

(2) 将土地分为农用地、建设用地和未利用地三类，对其予以分别用途和管理；

(3) 对土地实行一系列的行政管制措施。

3. 对耕地实行的特殊保护制度。

(1) 严格控制将耕地转为非耕地使用；

(2) 严格执行土地利用总体规划，确保耕地总量不因非利用计划的原因而减少；

(3) 实行基本农田保护制度；

(4) 防止耕地破坏。

4. 建设用地管理制度中有关土地保护的规定。

(1) 申请使用土地制度；

(2) 征用土地补偿制度。

(三) 陆地水资源保护法

1. 水资源权属制度。《水法》规定，水资源属于国家所有，即全民所有。农业集体经济组织所有的水塘、水库中的水，属于集体所有。国家保护依法开发利用水

资源的单位和个人的合法权益。

2. 水资源保护的管理体制。国家对水资源实行统一管理与分级、分部门管理相结合的制度。国务院水行政主管部门负责全国水资源的统一管理工作。

3. 水资源保护的主要管理制度。

（1）水资源开发利用规划制度；（2）取水许可制度；（3）征收水资源费制度；（4）用水收费制度；（5）奖罚制度。

（四）矿产资源保护法

1. 探矿、采矿权规定。《矿产资源法》第3条规定：矿产资源属于国家所有，由国务院行使国家对矿产资源的所有权。地表或者地下的矿产资源的国家所有权，不因其所依附的土地的所有权或者使用权的不同而改变。

（1）探矿权、采矿权的取得和保护。勘查、开采矿产资源，必须依法分别申请，经批准取得探矿权、采矿权，并办理登记；但是，已经依法申请取得采矿权的矿山企业在划定的范围内为本企业的生产而进行的勘查除外。

（2）探矿权、采矿权有偿取得制度。国家实行探矿权、采矿权有偿取得的制度。国家对探矿权、采矿权有偿取得的费用，可以根据不同情况规定予以减缴、免缴。

（3）探矿权和采矿权的有限制转让。

2. 矿产资源勘查、开采过程中的保护管理制。

（1）矿产资源勘查、开采规划制度；（2）矿产资源勘查登记和开采实行审批制度；（3）矿产资源的勘查管理措施；（4）矿产资源的开采管理措施；（5）矿产资源税和资源补偿费制度。

3. 《煤炭法》对煤炭生产开发中的保护管理规定。根据《煤炭法》的规定，国务院煤炭管理部门依法负责全国煤炭行业的监督管理。国务院有关部门在各自的职责范围内负责煤炭行业的监督管理。

（五）森林资源保护法

1. 森林所有权。《森林法》规定，森林资源属于国家所有，由法律规定属于集体所有的除外；全民所有制单位营造的林木，由营造单位经营并按照国家规定支配林木收益；集体所有制单位营造的林木，归该单位所有；农村居民在房前屋后、自留地、自留山种植的林木，归个人所有，城镇居民和职工在自有房屋的庭院内种植的林木，归个人所有；集体或者个人承包的林木归承包的集体或者个人所有。

2. 森林保护的政策措施。

（1）对森林实行限额采伐，鼓励植树造林、封山育林，扩大森林覆盖面积；

（2）根据国家和地方人民政府的有关规定，对集体和个人造林、育林给予经济扶持或者长期贷款；

（3）提倡木材综合利用和节约使用木材，鼓励开发利用木材代用品；

（4）征收育林费，专门用于造林育林；

（5）煤炭、造纸等部门，按照煤炭和木浆纸张等产品的产量提取一定数额的资金，专门用于营造坑木、造纸等用材林；

（6）建立林业基金制度。

4. 森林保护管理机构。《森林法》规定：国务院林业主管部门主管全国林业工作，县级以上人民政府林业主管部门负责本地区的林业工作，乡级人民政府设专职或兼职人员负责林区工作。

5. 森林采伐制度。

（1）按照消耗量低于生长量的原则，严格控制森林年采伐量；

（2）按照国家制定统一的年度木材生产计划实行采伐，年度木材生产计划不得超过批准的年采伐限额；

（3）实行采伐许可制；

（4）对木材的经营和监督管理；

（5）国家禁止、限制出口珍贵树木及其制品、衍生物。

（六）草原资源保护法

1. 草原保护监督管理制度。《草原法》规定，草原属于国家所有，即全民所有，由法律规定属于集体所有的草原除外。

2. 保护草原植被、合理利用草原制度。

（1）禁止开垦和破坏草原植被。

（2）在草原上割灌木、挖药材、挖野生植物、刮碱土、拉肥土等，必须经草原使用者同意，报乡级或者县级人民政府批准，在指定的范围内进行，并做到随挖随填，保留一部分植物的母株。

（3）防止机动车辆破坏草原。机动车辆在草原上行驶，应注意保护草原，有固定公路线的，不得离开固定的公路线行驶。

（4）合理使用草原，防止过量放牧。

（5）防止草原灾害。

（七）渔业资源保护法

1. 渔业资源保护管理体制。国家对渔业资源的监督管理实行统一领导、分级管理的体制。

2. 发展养殖业制度。发展渔业养殖是解决渔业资源供需矛盾的重要途径之一。为了发展养殖业，《渔业法》第9条规定："国家鼓励全民所有制单位、集体所有制单位和个人充分利用适于养殖的水面、滩涂，发展养殖业。"

3. 捕捞作业规范制度。

（1）鼓励和扶持外海和远洋捕捞业的发展；（2）渔业捕捞许可证制度；（3）加强对捕捞工具的管理。

〔案例回头看〕

人与社会的发展离不开资源的利用，但是要保证资源的合理利用，保护人类赖以生存的自然资源和环境。由于乱采滥挖，内蒙古九峰山自然保护区内生态破坏严重，虽然制止，当事人得到处罚，但是造成的后果已经无法挽回，因此我国要加强自然资源法律的贯彻和执行。

四、环境污染防治法

〔案例〕

河南省某县农民张某，承包水库水面，用网箱养鱼，并租了一条水泥船和雇佣两个工作人员在水库中日夜看护，张某本人也经常住船看护。一天早晨，张某起床后，看到许多死鱼漂浮水面，且水面散发出难闻的气味。张某意识到可能是水体受到某化工厂污染致鱼死亡，于是马上到县环保局要求查看死鱼现场。县环保局的工作人员说：根据《水污染防治法》的规定，渔业水污染事故应由渔政管理机构调查处理。于是张某又马上到负责渔政管理的水库管理局渔政管理站要求其调查处理死鱼事故。但渔政管理站的站长说，不可能是污染致鱼死亡，所以既不组织对水库水质进行监测，也不到现场调查死鱼情况。为了固定证据，张某只好让县公证处对其死鱼情况进行公证，证明死鱼损失达40多万元。死鱼事件后不久，某化工厂就收到由渔政管理站发出的因渔业污染事故罚款15万元的决定。由于缺乏渔政管理站的现场调查监测资料，张某无法向排污者索赔，于是便以渔政管理站不履行法定职责为由，向法院提起以渔政管理站为被告的行政诉讼，要

第十二章 环 境 法

求其赔偿死鱼损失40万元。法院以渔政管理站不具有法人资格为由，让张某变更被告，但张某拒绝变更，于是法院裁定驳回张某的起诉。

请问：1. 环保局工作人员的说法对吗？为什么？
2. 法院的裁定是否正确？为什么？
3. 张某应当通过什么途径解决死鱼损害赔偿问题？[①]

（一）环境污染防治法概念

环境污染防治法是有关预防和治理环境污染和其他公害的法律规范的总称，是指在环境法体系内同一类法律的总称。

（二）大气污染防治法

1. 国务院和各级人民政府防治大气污染的职责。《大气污染防治法》对国务院和各级人民政府职责做出了明确的规定，主要包括：
（1）制定大气环境保护计划与防治大气污染规划；
（2）加强防治大气污染的科学研究；
（3）采取防治大气污染的措施，保护和改善大气环境；
（4）制定有利于大气污染防治以及相关的综合利用活动的经济、技术政策和措施。

2. 防治大气污染的监督管理制度。执行环境影响评价和"三同时"制度；执行排污申报登记制度；实施征收超标排污收费制度；对造成大气严重污染者实行限期治理；实行大气污染事故报告处理和采取应急措施制。

（三）水污染防治法

1. 国务院和各级人民政府防治水污染的职责。国务院有关部门和地方各级人民政府，必须将水污染保护工作纳入计划，采取防治水污染的对策和措施。
2. 水污染防治的监督管理原则。
（1）水资源保护与水污染防治相结合原则；
（2）防治水污染应当按流域或区域统一规划原则；
（3）水污染防治与企业布局、改造相结合原则。

① 张伟：《李子冤》，载《中国环境报》1998年11月14日第三版。

3. 水污染防治监督管理制度。
(1) 关于水环境保护标准制度；
(2) 关于防止地表水污染的规定；
(3) 关于防止地下水污染的规定。

（四）海洋环境保护法

1. 政府各行政部门海洋环境监督管理的职责。《海洋环境保护法》第 5 条规定，国务院环境保护行政主管部门人作为对全国环境保护工作统一监督管理的部门，对全国海洋环境保护工作实行指导、协调和监督，并负责全国防治陆源污染物和海岸工程建设项目对海洋污染损害的环境保护工作。

2. 海洋环境监督管理法律制度。
(1) 总量控制制度；
(2) 海洋污染事故应急报告制度；
(3) 海洋功能区划和海洋环境保护规划制度。

（五）环境噪声污染防治法

1. 各级人民政府防治环境噪声污染的职权和职责。《环境噪声污染防治法》规定，各级人民政府的环境保护部门是对环境噪声污染防治实施统一监督管理的机关，国务院环境保护部门对全国环境噪声污染防治实施统一监督管理，县级以上地方人民政府的环境保护部门对本行政区域内的环境噪声污染防治实施统一的监督管理。

2. 环境噪声污染防治的监督管理制度。
(1) 声环境质量标准和环境噪声排放标准及其制定权限；
(2) 环境噪声及其污染的监督管理过程。

其一，建设项目可能产生环境噪声污染的，必须执行环境影响评价和"三同时"制度；在建设项目的环境影响报告书中，必须规定环境噪声污染的防治措施，并按照规定的程序报环境保护部门审查批准，在环境影响报告书中还应当有该建设项目所在地单位和居民的意见。

其二，产生环境噪声污染的单位，应当采取措施进行治理，并按照国家有关《征收排污费暂行办法》以及各类环境噪声排放标准等规定缴纳超标准排污费。

其三，对于在噪声敏感建筑物集中区域内造成严重环境噪声污染的企业事业单位，限期治理。

其四，对于环境噪声污染严重的落后设备，国家实行淘汰制度，由国务院经济综合主管部门等公布限期禁止生产、禁止销售、禁止进口的环境噪声污染严重的设备目录。

其五，对于在城市范围内从事生产活动确需排放偶发性强烈噪声的，必须事先向当地公安机关提出申请，经批准后方可进行。

其六，在对环境噪声进行监测方面，《环境噪声污染防治法》还规定，国务院环境保护部门应当建立环境噪声监测制度，制定监测规范，并会同有关部门组织监测网络。环境噪声监测机构应当按照国务院环境保护部门的规定报送噪声监测结果。

（六）固体废物污染环境防治法

1. 政府防治固体废物污染的主管机关。国务院环境保护行政主管部门是全国的固体废物污染环境防治工作的主管机关，对全国的固体废物污染环境防治工作实施统一监督管理。县级以上地方人民政府环境保护行政主管部门对本行政区域内固体废物污染环境的防治工作实施统一监督管理。国务院和县级以上地方人民政府有关部门在各自的职责范围内负责固体废物污染环境防治的监督管理工作。

2. 固体废物污染防治监督管理制度。

（1）固体废物转移管理制度；（2）固体废物综合利用制度；（3）固体废物污染管理制度。

（七）有毒有害物质污染防治法

1. 有关化学物品的监督管理。

（1）对生产和使用化学危险物品的规定。第一，生产许可证制度。第二，产品质量标准制度。第三，安全生产制度。第四，妥善处理制度。

（2）对储存化学危险物品的规定。第一，安全储存制度。第二，入库前检查制度。

（3）对经营化学危险物品的规定。国家对化学危险物品实行经营许可证制度，禁止无证经营化学危险物品。

（4）对运输装卸化学危险物品的规定。

2. 对监控化学品的特殊管理制度。按照《监控化学品管理条例》的解释，所谓"监控化学品"，是指列入国家监控化学品名录，可作为化学武器、生产化学武器前体、生产化学武器主要原料的化学品和除炸药和纯碳氢化合物外的特定有机化学品。

我国将监控化学品分为四类：第一类是可作为化学武器的化学品；第二类是可

作为生产化学武器前体的化学品；第三类是可作为生产化学武器主要原料的化学品；第四类是除炸药和纯碳氢化合物外的特定有机化学品。

〔案例回头看〕

1. 环保局工作人员的说法是正确的。因为《水污染防治法》第 28 条第 2 款规定，造成渔业污染事故的，由渔政管理机构调查处理。

2. 法院的裁定是正确的。因为渔政管理站是水库管理局的下属单位，不具有独立的法人资格，张某应当根据法院的要求变更被告人。

3. 在目前情况下，张某可以通过下列两条途径解决死鱼损害赔偿问题：第一，以行政机关不履行法定职责为由，向法院提起以渔政管理站的上级单位水库管理局为被告的行政诉讼，要求其赔偿因不履行法定职责给张某造成的损失。第二，对向水库排放废水的化工厂提起民事诉讼，要求其赔偿污染损失。

五、国家环境资源管理法律制度

〔案例〕

1996 年 8 月 2 日，长春市环境检测中心站对吉林省某医科大学排放的污水进行检验，发现污水超过国家标准。1998 年 4 月 27 日，长春市环保局向吉林省某医科大学发出了《征收排污费通知书》，要求该校于 1998 年 5 月 20 日前，缴纳 1996 年 9 个月的超标排污费 140 310 元，吉林省某医大不服，向长春市南关区人民法院提起诉讼，要求法院撤销长春市环保局的具体行政行为，并由被告承担诉讼费用。一审法院经过审理，判决原告败诉。

（一）国家环境资源管理体制概述

国家环境资源管理体制，是指一个国家或地区环境资源管理系统的结构和组成方式，即采用什么样的组织形式以及如何将这些组织形式起来，并以何种手段和方法来实现环境资源管理任务的合理有机系统。其核心是环境资源管理机构的设置、职权的划分与协调及管理活动规范运行的方式。

（二）国家环境资源管理权

1. 国家环境资源管理权的概念。是指负有环境资源管理职能的环境保护源职能部门在具体环境资源监督管理活动中所享有的权力范围和依法可以采取的法定执法形式。

第十二章 环境法

2. 环境资源管理权特点。

（1）法定性，有法律的依据或授权。

（2）行政性，即环境职能部门所拥有的环境行政执法权力。

（3）特定性，环境资源管理权有特定的权力范围。

3. 环境资源管理行为的效力。

（1）确定力，非依法定事由和经法定程序不得变更。

（2）约束力，行政执法机关必须予以维护和执行。相对人必须按照执法内容充分履行其义务。

（3）执行力，当相对人不履行义务时，环境监督管理机关有依法申请强制执行的权利。

4. 环境资源管理权的行使形式。

（1）环境行政监督检查。指环境监督检查主体对相对人遵守环境法律法规、履行环境行政监督管理行为所科以的义务的情况进行的监督检查。

（2）环境行政许可。指环境管理主体根据管理相对人的申请，经审查依法赋予其从事某种环境法律所禁止的事项的权利和资格的行为。

（3）环境行政处罚。指环境监督管理机关对违反环境法律、法规的相对人给予的一种惩戒或制裁。

（4）环境行政强制执行。指环境行政相对人不履行环境法律、法规所科以的义务时，环境监督管理主体以强制方式促使其履行的行为。

（三）环境影响评价制

1. 环境影响评价制度的概念。是指在项目开发利用之前，对该开发或建设项目的选址、设计、施工和建成后将对周围环境产生的影响、拟采取的防范措施和最终不可避免的影响所进行的调查、预测和估计，并在此基础上提出合理的防范整治方案措施，按照法律程序进行报批的环境法律制度，它是一项决定项目能否进行的具有强制性的法律制度。

2. 环境影响评价的内容。

（1）规划的环境影响评价。对规划实施后可能造成的环境影响做出分析、预测和评估，提出预防或减轻不良环境影响的对策和措施。

（2）建设项目的环境影响评价。建设项目概况；建设项目周围环境状况；建设项目对环境可能造成影响的分析、预测和评估；建设项目环境保护措施及其技术、经济论证；建设项目对环境影响的经济损益分析；对建设项目实施环境监测的建议；环境影响评价的结论。

(四)"三同时"制度

1. "三同时"制度的概念。是指一切新建、改建和扩建的基本建设项目,技术改造项目,自然开发项目以及可能对环境造成影响的工程建设,其中防治污染和其他公害的设施,必须与主体工程同时设计、同时施工、同时投产使用的法律制度。

2. "三同时"制度的意义。

(1) "三同时"制度是我国在实施污染控制与管理过程中,独创的一项适合我国国情的环境管理制度;

(2) "三同时"制度与环境影响评价制度结合起来,成为贯彻"预防为主"原则的完整的环境管理制度;

(3) "三同时"制度是加强对建设项目环境管理的重要手段。建设项目的环境管理,是指对各类开发建设活动从环境保护的角度进行管理。

(五)许可证制度

1. 许可证制度的概念。是指有关许可证的申请、审查、批准、监督、处理等一系列管理活动的法律规定的总称。环境保护中的许可证制度,是有关环境行政许可的申请、审查、决定、监督、处理的法律规范的总称。

2. 许可证制度的意义。

(1) 有利于市场经济中政府职能的转换;

(2) 有利于主管部门采取灵活性较强的管理办法;

(3) 促使企业加强内部环境管理。

(六)排污收费制度

排污收费制度是有关排污费的征收、管理和使用的法律规定的总称,是指向环境中排放污染物或者超过规定的标准排放污染物的排污者,必须依照国家的规定缴纳一定数额的费用,用于污染防治的环境法律制度。

(七)环境事故报告处理制度

环境事故报告处理制度是指因发生事故或者其他突然性事件,造成或者可能造成环境污染与破坏事故单位,必须立即采取措施处理,及时通报可能受到污染与破

坏危害的单位和居民，并向当地环境保护行政主管部门和有关部门报告，接受调查处理的规定的总称。

（八）限期治理制度

限期治理制度是指对长期超标排放污染物、造成环境严重污染的排污者，以及对设立有特殊保护区域内超标排污的已有设施，经地方人民政府决定和环境保护主管部门监督，设定一定期限由排污者在该期限内实施完成治理任务，使污染物排放达到治理目标的一种强制性措施。

（九）环境监测制度

环境监测制度是指依法从事环境监测的机构及其工作人员，按照有关法律法规规定的程序和方法，运用物理、化学或者生物等方法，对环境中各项要素及其指标或变化进行经常性的监测或长期跟踪测定的科学活动。

（十）环境标准制度

环境标准制度是指国家为了保护公众人体健康、社会物质财富、维持生态平衡，对大气、水、土壤等环境质量，按照法定程序对环境要素间的配比、布局和各环境要素的组成以及进行环境保护工作的某些技术要求加以限定的规范。

我国的环境质量标准、污染物排放标准、环境保护基础标准和环境保护方法标准等都是强制性标准。

〔案例回头看〕

环保局主要职责是：监督管理大气、水体、土壤、固体废物、有毒化学品、噪声、振动以及机动车等的污染防治工作；负责环境监理和环境保护的行政稽查工作；组织开展环境保护行政执法检查，推行行政执法责任制；调查处理、协调解决行政区域间、流域间的环境纠纷、污染事故、生态破坏事件和重大环境问题。因此，本案对原告的强制执行申请是行使环境管理职能的具体表现。

六、环境行政法律责任

〔案例〕

张女士2002年入住北京市昌平区天通苑小区。小区楼下地下室安装有水泵，

为用户提供冷热水，提供冷水的机器是二十四小时全开，提供热水的机器分点开。机器噪声严重影响了张女士一家的工作和生活。张女士晚上必须开着收音机，让收音机的声音盖过水泵的声音才能入睡；张女士的丈夫也出现了耳鸣的症状。

张女士与物业公司协商未果后，便向北京市环保局投诉，北京市环保局将其投诉转到昌平区环保局。昌平区环保局经现场调查，认为泵房噪声影响不大，没有做出任何处理。张女士自2006年5月起多次打电话到昌平区环保局，也没什么效果。2006年6月，张女士到昌平区环保局再次反映噪声污染问题，但环保局仍以不超标为由拒绝治理。后在张女士的强烈要求下，环保局带她找到昌平区环境保护监测站，填写了一份检测委托书，但一直没有回音。张女士咨询了中国政法大学污染受害者法律帮助中心，中心建议其针对昌平区环保局的行政不作为向法院提起诉讼，要求昌平区环保局履行环境监管职责。

2006年11月，昌平区人民法院开庭审理了此案。12月6日晚，昌平区环保局和昌平区环境保护监测站去张女士家进行监测，结果显示噪声超标。环保局当场责令物业公司限期整改。张女士认为诉讼目的已达到，遂向法院撤诉。

（一）环境行政违法行为概述

1. 环境行政违法行为的概念。是指环境行政法律关系的主体违反行政法律规范，侵害法律所保护的环境行政关系，对社会造成一定程度的危害，但尚未构成犯罪的行为。
2. 环境行政违法的特征。
（1）环境行政违法的主体是环境行政法律关系主体；
（2）环境行政违法是违反环境行政法律规范，侵害法律保护的环境行政关系的行为；
（3）环境行政违法是一种尚未构成犯罪的行为；
（4）环境行政违法的后果是承担环境行政法律责任。
3. 环境行政违法的分类。
（1）根据环境行政法律关系主体的不同分为：环境行政主体违法与环境行政相对人违法。
（2）根据方式和状态的不同分为：作为环境行政违法和不作为环境行政违法。
（3）根据内容和形式的不同分为：实质性环境行政违法和形式性环境行政违法。
实质性环境行政违法，又称实体上的环境行政违法，是指环境行政主体的行为在内容上违反了环境行政法律规范的实质性要件。
形式性环境行政违法，又称程序上的环境行政违法，是指环境行政主体的行为

在形式上违反了环境行政法律规范形式性要件。

（二）环境行政法律责任

1. 环境行政责任的特征。
（1）主体方面的特征。包括环境行政主体和环境行政相对人。
（2）客体方面的特征。即环境行政责任是针对环境行政违法行为而发生的。
（3）内容方面的特征。即环境行政责任是一种法律责任，具有强制性，由有权的国家机关来追究。
2. 环境行政法律责任的构成。
（1）行为的违法性。
（2）行为人的过错。行为人主观上具有故意或过失也是承担行政责任的必要条件。
（3）行为的危害。
（4）违法行为与危害后果之间具有因果关系。
3. 环境行政责任的追究原则。
（1）责任法定原则；
（2）责任与违法程度相一致的原则；
（3）补救、惩戒和教育相结合的原则。

（三）环境行政法律责任的种类和方式

1. 环境行政管理主体承担环境行政责任的种类。（1）事实上的错误；（2）法律上的错误；（3）程序上的错误；（4）行政越权；（5）滥用职权；（6）行政失职。
2. 环境行政管理主体承担环境行政违法行为的方式。（1）撤销违法行政行为的责任；（2）履行法定职责的责任；（3）纠正不当的环境行政行为；（4）行政赔偿责任。
3. 公务员承担环境行政法律责任的方式。（1）通报批评；（2）接受身份处分；（3）行政处分；（4）承担行政赔偿责任和刑事责任。
4. 环境行政相对人违法的行政责任。（1）承认错误、赔礼道歉；（2）履行法定的义务；（3）接受行政处罚；（4）恢复原状，返还原物；（5）赔偿损失。

（四）环境行政制裁

1. 环境行政处分概念及种类。是指依照行政上的隶属关系，由上级国家机关、国有企事业单位依法对实施了环境违法行为的下属工作人员或下级行政机关、国有企事业单位工作人员，按照有关纪律处分规定所做出的行政制裁。这种行政处分又称为纪律处分。分为警告、记过、记大过、降级、撤职、开除共六类。

2. 环境行政处罚概念及种类。是由特定的国家行政机关（享有环境与资源保护监督管理权的国家机关），按照国家有关行政处罚法律法规的程序，对违反环境与资源保护法律法规或行政法规而尚未构成犯罪的公民、法人或其他组织给予的法律制裁。

3. 环境行政处罚的种类。按其性质和作用来分，可以分为四大类：

（1）声誉罚。又叫精神罚或是申诫罚，是指环境资源管理行政主体对违法者的名誉、荣誉或者精神上的利益造成一定损害以表示警戒的处罚。

声誉罚既适用于个人也适用于组织。处罚方式：警告。只能单独适用。

（2）行为罚。是限制和剥夺违法的相对人某种能力或资格的处罚措施，有时也称为能力罚。

（3）财产罚。又称经济罚，是指使被处罚人的财产权益受到损害的环境行政处罚。

（4）人身自由罚。是指行政管理机关依法实施的在短期内限制或剥夺环境资源违法行为人的人身自由的一种制裁方式。

（五）环境行政责任的追究程序

环境行政处罚程序：一般程序、简易程序。

1. 一般程序。（1）调查取证；（2）申辩与听证；（3）做出行政处罚；（4）执行。

2. 简易程序。即当场处罚程序。适用条件有：（1）违法事实确凿；（2）有法定依据；（3）符合《行政处罚法》所规定的处罚种类和幅度。

〔案例回头看〕

这是一起公民以诉讼方式督促行政机关履行法定职责的典型案例。各级环保部门都负有环境监督管理职责。我国的《环境保护法》第7条、《噪声污染防治法》第6条、《大气污染防治法》第4条等都有明确规定。本案中，昌平区环保局对于固定源噪声扰民问题，应指定责任科室和责任人，组织现场监测。对于超

过噪声标准的，要立案整治，确定合理时限，实行限期治理。

七、环境民事法律责任

☞〔案例〕

1997年7月27日早晨，辽宁省新民市大民屯镇的养鸡大户张某来到鸡舍给小鸡添加饲料。就在这时，意想不到的事发生了——一架洒农药的飞机呼啸着飞过鸡舍，张某养的7 000多只鸡被吓得呼啦一下跑到鸡舍的一头，堆成了堆，足有一米高。

张某找到附近的南岗村村委会要求飞机改变路线，村委会认为他们只是在完成新民市农业技术推广中心安排的工作，而当天接受施药的还有西章士台村。

农业技术推广中心则认为，飞机是从苏家屯农用航空服务站请来的，吓死小鸡的事与他们无关。

飞机先后3次经过张的鸡舍，在受到极度惊吓和挤压后，当天就有67只鸡死亡。在不到半个月的时间里，共有1 021只鸡相继死去，张某为此遭到的损失达97 000元。

1997年8月6日，张某向新民市法院递交了诉状，要求南岗村、西章士台村和新民市农业技术推广中心赔偿损失。

1998年6月8日，法院依据《民法通则》和《航空法》判处3被告赔偿张某经济损失97 000元。

（一）环境民事法律责任的概念

环境民事法律责任就是指自然人、法人及其他组织因污染环境或破坏环境而侵害他人环境民事权益并依法所应承担的民事方面的法律后果。

（二）环境民事法律责任的构成要件

1. 无过错责任。我国环境侵权行为，在归责原则上采用无过错责任。
2. 行为的违法性。
3. 环境污染损害结果。按环境污染损害结果的内容，可分为：财产损害、人身损害、精神损害。

4. 污染行为和损害结果的因果关系。各国或地区民事立法纷纷在环境侵权领域引入举证责任转移或倒置原则，目的都是在于减轻原告的举证负担，加重被告的举证责任，从而提高原告请求损害赔偿的成功率。

（三）环境民事法律责任的承担方式

1. 损害赔偿。是指加害人因自己的污染、破坏环境的行为，给他人造成了人身、财产和环境权益损害时，加害人应依法以其财产赔偿受害人的经济损失的一种责任形式。赔偿损失是民事责任的主要方式，它也是环境民事法律责任中应用最广泛和最常见的一种形式。

2. 排除危害。停止侵害、排除妨碍、消除危险这三种民事责任方式既可以单独适用，也可以与其他民事责任方式合并适用。

3. 恢复原状。是要求环境侵权行为人将被侵害的环境权利恢复到被侵害前原有的状态的责任形式。发生在环境被污染、破坏后在现有的经济技术条件能够恢复到原有的状态的情况下。

（四）环境民事责任的追究程序

1. 申请；
2. 受理；
3. 审理；
4. 处理。

〔案例回头看〕

本案属于典型的环境噪声污染损害赔偿诉讼。按照《环境保护法》和《环境噪声污染防治法》的规定，对此类案件的排污者实行无过失责任和被告举证制。即不管噪声制造者对损失的形成主观上是否有故意或者过失，都要承担污染损害责任。但是原告应该提供基本的损害事实，比如本案中鸡死亡的数量证据、损失额证据等。

八、环境刑事法律责任

〔案例〕

被告人曹某1988年承包了张家港市港口乡泗安村向阳化工厂。为牟取暴利，

第十二章 环 境 法

在明知该厂无能力处理含氰化钠、氰化钾等剧毒工业废渣的情况下，于1989年1月与上海某锯条总厂签订了处理该厂含氰废渣的协议。协议约定向阳化工厂必须要按当地环保部门的规定处含氰废渣，杜绝二次污染，不能存放在露天场所等。

从1989年1月至1991年8月，曹某等人先后25次将294吨含氰废渣直接排入宝山区、嘉定县及江苏太仓县的水域中。造成严重水域污染，大量鱼及生物死亡、自来水厂停止供水，部分企业停产，直接经济损失210万元，水域中的氰化物难以消除，给环境和水生生物及人体健康造成潜在危害更难以估量。

（一）环境刑事法律责任的概念

环境刑事法律责任是刑事责任的一种，它是指行为人因违反环境法律、法规造成或可能造成环境严重污染或破坏，依法以刑罚进行处罚的法律行为。

（二）环境刑事法律责任的确认依据（即环境犯罪的构成）

1. 环境犯罪的概念。是指行为人违反环境资源法律法规，污染和破坏环境，造成人身健康或生命财产的严重危害，应受刑罚处罚的行为。

2. 环境犯罪的主体。是指实施了污染或破坏环境的行为，依法应负刑事责任的人。环境犯罪的主体包括自然人和单位。

3. 环境犯罪的主观方面。是指行为人对所实施的污染或破坏环境的行为可能引起的危害环境的后果所持的心理态度。包括：（1）环境犯罪故意；（2）环境犯罪过失。

4. 环境犯罪的客体。是指受我国刑法所保护的，被环境犯罪行为所侵害的社会关系。环境犯罪所侵犯的一般客体是为刑法所保护的社会关系，直接客体是国家环境资源管理制度。

5. 环境犯罪的客观方面。是指环境犯罪行为的客观外在表现，是犯罪行为人在有意识、有意志的心理态度支配下表现在外的事实特征，主要涉及如下几个问题：环境犯罪行为、环境犯罪的危害结果、环境犯罪因果关系。

〔案例回头看〕

该案犯罪的主体是自然人，主观方面是环境故意犯罪，直接客体是国家环境资源管理制度，客观方面是犯罪行为人实施了污染环境的行为并造成重大损失，符合环境犯罪的构成要件，应该承担环境刑事责任。

九、国际环境法

☞ 〔案例〕

2003年7月12日电,据《科技日报》报道,中国两位极地生态学家11日在杭州公布了最新研究成果,他们从南极乔治王岛的海鸟粪便中首次检测出有机氯农药污染物质。据了解,这是迄今所获全球性有机污染波及南极陆地的新的重要证据。科学家认为,这项研究表明南极作为全球惟一无污染地区的意义正在消失。

由于污染物质经过生物循环后最终会在海鸟或海洋哺乳动物等生物体内富集,所以海鸟栖息地粪土层已经被国内外科学家确认为评价南极环境一种新的特殊材料。

科学家在长城站所在的南极乔治王岛上,采集了4种海鸟及海豹的200多个粪土样品,经德国和中国的实验室严格化学分析后表明,动物粪土层有机氯农药检出值明显偏高,其中"六六六"为0.35~0.76纳克、滴滴涕为0.29~2.01纳克、多氯联苯为0.91~3.85纳克。

(一) 国际环境法的概念

所谓国际环境法,是指国际法主体(主要是国家)在调整国际社会因开发、利用、保护和改善环境的国际交往中形成的社会关系的法律规范的总称。

(二) 国际环境法的主体与客体

1. 国际环境法的主体。指的是独立参加有关利用、保护和改善环境的国际关系、直接享有国际环境法权利并承担国际环境法义务者。国际环境法主体主要包括国家和国际组织,其中以国家为国际环境法的主体,非政府组织和个人不是国际环境法的主体。

2. 国际法的客体。包括:(1) 国际环境和资源;(2) 影响国外环境权益的行为。

(三) 国际环境法的基本原则

1. 国家环境主权及不损害责任原则;
2. 可持续发展原则;

第十二章 环境法

3. 共同但有区别的责任原则；
4. 损害预防原则；
5. 风险预防原则；
6. 国际环境合作原则。

（四）国际环境法的实施

1. 国际环境法的实施途径。（1）国内实施；（2）国际执行。
2. 国际环境管制手段。（1）直接管制手段；（2）间接管制手段。
3. 国际环境争端的解决。（1）外交解决方式；（2）法律解决方式：仲裁、司法解决。

💡〔案例回头看〕

科学家认为，这类有机污染物化学结构稳定，较难降解，而且毒性高，极易在生物体内积累，对生物体造成长期的危害，通过生物流进而成为全球性生态公害。因此，呼吁世界各国和地区应该加强环境保护合作。但是，滞留在大气层和海洋中的污染物质的输送和传递过程仍在继续。

十、我国加入的国际环境保护公约

☞〔案例〕

中国海洋水域有记录的海洋生物种类多达 20 278 个物种，其中水产生物：鱼类 3 032 种，蟹类 734 种，虾类 546 种，各种软体动物共 2 557 种（含贝类 2 456 种，头足类 101 种）。此外，还有各种大型经济海藻 790 种，各种海产哺乳动物 29 种。如此众多的生物种数说明了中国海洋水产生物资源的丰富和多样。

中国海洋虽然生物种类多、产量大，但目前正受到来自多方面的严重威胁。例如，过度捕捞、海水污染、生境破坏、海水养殖的副作用等造成了许多海洋物种濒临灭绝，失去多样性。

（一）《濒危野生动植物物种国际贸易公约》

简称《濒危物种贸易公约》，于 1973 年 3 月在华盛顿通过，1975 年 7 月生效。该公约于 19 时 4 月 8 日对我国生效。公约的宗旨在于设计一种进出口许可证制度，

通过控制国际贸易，防止过度开发，以保护某些濒危物种。

（二）《联合国海洋法公约》

《联合国海洋法公约》是1982年12月在牙买加的蒙特哥湾通过的，我国于1982年12月10日签署，并于1996年6月7日批准加入该公约。

（三）《南极条约》

《南极条约》是1959年12月1日在华盛顿签订的。它的适用范围为南纬60度以南的地区，包括该地区所有冰架。它的规定主要有：

1. 宣布南极只用于和平目的，禁止在南极从事一切具有军事性质的活动，如建立军事基地、建筑要塞、进行军事演习和任何类型武器的试验。
2. 促进在南极科学调查方面的国际合作。
3. "冻结"任何国家对南极地区的领土主权权利或领土的要求，既不承认已有的对南极地区的权利或领土的要求，又禁止对该地区提出新的主权权利或领土要求。
4. 禁止在南极远行任何核爆炸和在该区域处置放射性尘埃。
5. 设立协商国观察员制度以监督条约的执行。
6. 建立缔约国协商会议以审议公约的执行和通过对公约的修正等事项，其中包括关于南极生物资源的保护与保存措施。

（四）《世界文化和自然遗产保护公约》

简称《世界遗产公约》，是联合国教科文组织于1972年7月通过的。它承认国家领土内的文化遗产和自然遗产的确定、保护、保存、展出和传与后代，主要是有关国家的责任。公约所建立的保护世界文化遗产和自然遗产的制度是一个旨在支持公约缔约国保存和确定这类遗产的努力的国际合作和援助系统。

（五）《保护臭氧层维也纳公约》

《保护臭氧层维也纳公约》是1985年3月22日在维也纳通过，1988年9月22日开始生效，我国于1989年9月11日加入该公约。该公约由序言、正文21条和两个附件构成。该公约是联合国环境规划署首次制定的具有约束力的全球性的大气保护公约。

第十二章 环境法

(六)《国际油污损害民事责任公约》

《国际油污损害民事责任公约》是于1969年由国际海事组织主持缔结的解决关于海洋石油污染所致的民事现任的公约。其主要规定包括：

1. 关于严格赔偿现任的规定。公约规定船舶所有人对船舶逸出或排放油类所造成的污染负赔偿责任。
2. 关于赔偿责任主体的规定。公约规定船舶所有人为赔偿主体。
3. 关于赔偿限额和追诉时效的规定。公约规定赔偿限额为按船舶吨位每吨2 000法郎。
4. 关于船舶保险的规定。公约规定在缔约国登记并载运2000吨以上散装货油的船舶所有人必须具有保险或其他财务保证。
5. 关于赔偿诉讼管辖权的规定。公约规定仍有赔偿诉讼管辖权的法院为油污损害预防措施发生地国家的法院。

(七)《1969年国际干预公海油污染事件公约》

《1969年国际干预公海油污染事件公约》于1969年11月在布鲁塞尔通过，1975年5月生效。该公约规定，沿海国有权对在公海上发生的可能危害其所辖海域的油污染事件采取必要的措施。

(八)《控制危险废物越境转移及其处置巴塞尔公约》

《控制危险废物越境转移及其处置巴塞尔公约》是1989年通过的。该公约的宗旨是采取严格的措施来保护人类健康和环境，使其免受危险废物和其他废物的产生和管理可能造成的不利影响。其内容包括缔约国的一般义务、缔约国之间废物越境转移、废物再进口的责任，废物非法运输、国际合作、责任问题的协商、递送资料、机构安排、核查和争端解决办法等方面的规定。

(九)《联合国气候变化框架公约》

《联合国气候变化框架公约》于1992年5月10日在美国纽约通过，并于1992年6月在巴西里约热内卢召开的联合国环境与发展大会上供各国讨论和签署，我国签署了该公约。该公约共26条，其主要内容是控制人为温室气体的排放，主要是

指燃料矿物燃烧产生的二氧化碳。这是一个框架性文件,并未对控制温室气体的具体措施做出规定。

(十)《联合国生物多样性公约》

《联合国生物多样性公约》于1992年5月在内罗毕通过,1993年12月生效,同日对我国生效。公约的宗旨在于保护并合理利用地球上的生物资源。公约的主要内容有:

1. 确定了生物资源和生物多样性的保护和持续利用的重点领域。
2. 界定了一些有关的基本概念和术语。
3. 确认和重申有关的国际环境法原则。
4. 规定了有关保护和持续利用的基本措施。
5. 规定了关于遗传资源的取得、技术的取得和转让、生物技术利益的分配。

〔案例回头看〕

保护生物多样性是保护自然、保护地球的一个重要组成部分。美国的《我们被掠夺的星球》一书中提出"地球上不能没有森林、草地、土壤、水分和动物,如果缺少其中任何一种,地球将死亡,会变得像月亮一样"。20世纪60年代开始,国际上出现了关心人类环境的热潮。国际自然与自然资源保护联盟IUCN在1984~1989年起草并修改的《生物多样性公约》于1992年6月在巴西里约热内卢召开的联合国环境与发展大会上通过。该公约是生物多样性保护和持续利用进程中具有划时代意义的文件。150多个国家的首脑在公约上签了字,并于1993年12月29日起正式生效。我国加入该公约。

本章小结

本章主要介绍环境资源法的基本理论,重点阐述了环境与资源的的取得和保护,同时介绍了环境侵权行为行为的种类和救济措施。

▶ 思考题

1. 环境与资源的含义及其关系是什么?
2. 环境保护与可持续发展的关系是什么?

第十二章　环　境　法

3. 什么是环境权？
4. 什么是资源权？
5. 我国的土地资源保护立法为什么特别强调保护耕地？
6. 什么是"三同时"制度？
7. 什么是环境影响评价制度？
8. 环境行政责任的构成要件有哪些？
9. 环境民事责任的构成要件有哪些？
10. 国际环境法的主体有哪些？

▶ 案例应用

目前，我国国土面积的1/3被酸雨污染，主要水系的2/5成为劣五类水，3亿多农村人口喝不到安全的水，4亿多城市居民正呼吸着严重污染的空气，1 500万人因此患有支气管炎和呼吸道癌症。据测算，2003年中国环境污染和生态破坏造成的经济损失占当年GDP的15%，而世界银行2001年发展报告列举的世界污染最严重的20个城市中，中国就占了16个。[①]

生态安全是近年来国内外普遍关注的话题。联合国环境署执行主任托普费尔在多个场合中提及这一问题，他表示，环境保护是国家或国际安全的主要组成部分，生态退化则对当今国际和国家安全构成严重威胁。而我国的生态退化问题则较为严重。据近期遥感调查，我国水土流失面积已占国土面积37.42%，损失的肥力折合成化肥，占全国年化肥产量的1倍以上；全国水库泥沙淤积已达200亿吨，相当于减少了200座库容1亿立方米的水库。全国已有168.9万平方公里沙化土地，其中116万平方公里仅靠现有技术难以治理，90多万平方公里的土地正处于明显沙化过程；近50年来，我国土地沙漠化面积有3个海南省那么大。我国每年土地沙化造成的直接经济损失达540亿元。

▶ 问题

请用环境法的有关理论分析我国环境保护应该采取的措施？

① www.XINHUANET.com 2005 – 12 – 09 10：04：13。来源：人民网/国际金融报。

第十三章

经济仲裁

❖ **本章学习目标**

本章主要介绍了仲裁的概念、仲裁的特征、仲裁范围、仲裁机构、仲裁协议以及仲裁程序等内容。通过学习,主要掌握仲裁的概念及特点、仲裁的范围、仲裁协议、仲裁程序及相关内容,以及涉外仲裁的一系列相关规定。

阅读和学完本章后,你应该能够:
◇ 了解什么是仲裁、仲裁的条件
◇ 知道如何签订有效的仲裁协议
◇ 了解仲裁的程序与裁决
◇ 了解仲裁执行中需要注意的问题
◇ 掌握涉外仲裁的执行问题

一、仲裁与仲裁法

☞ 〔案例〕

某市胜利路15号房屋居住李某一家,产权人是李某。李某有李康、李建、李洋三个子女,都住在家中。2000年李某去世,2003年李洋想把三层阁楼作婚房,受到李康阻挠,双方发生争执,李康、李洋协商同意请仲裁机构仲裁该房屋的使用分配情况。双方来到该市仲裁委员会要求仲裁,但仲裁委员会的工作人员告诉他们不能仲裁,不予受理。

(一) 仲裁的概念和特征

仲裁是指纠纷当事人在自愿基础上达成协议,将纠纷提交非司法机关的

第十三章 经济仲裁

专门机构审理，并做出对争议各方均有约束力的裁决的一种解决纠纷的制度或方式。

在复杂的经济生活中，自然人、法人和其他组织之间时常会发生经济纠纷，解决纠纷的方式包括当事人之间的协商、调解机构的调解、仲裁和诉讼。其中协商和调解的结果不具有法律意义，不具有强制执行力。仲裁和诉讼对纠纷的解决更加有效，因为它们都会产生具有强制执行力的裁判结果。

与诉讼相比较，仲裁具有以下特征：

1. 自愿性。是指产生纠纷后，是否提交仲裁、由谁仲裁、仲裁庭的组成人员如何产生、仲裁适用何种程序规则和哪国实体法都是在当事人自愿的基础上，由当事人协商确定的。故仲裁能充分体现当事人的意思。

2. 快捷性。仲裁实行一裁终局制，对仲裁结果不可以上诉，因此用仲裁的方法解决争议，程序简便，时间比较短。产生纠纷的当事人通常不愿意在纠纷处理上花费很长时间和太多精力，仲裁正好适应了这一要求。

3. 专业性。需要仲裁的纠纷经常涉及复杂的经济贸易实践和技术性问题，因此对断案人员专业知识的要求相当高。仲裁在这一点上独具优势，因为仲裁员一般是各行各业的专家，他们做出的裁决更具有专业权威性。各仲裁机构大都备有按专业划分的仲裁员名册，供当事人选择。

4. 独立性。仲裁机构独立于行政机关，各仲裁机构之间也相互独立，依法独立仲裁，不受任何机关、社会团体和个人的干预，能够独立公正地处理案件。

5. 国际性。随着现代经济国际化发展趋势，具有涉外因素的仲裁案件越来越多，世界各国不断加强这一领域的国际合作。根据《承认及执行外国仲裁裁决公约》（简称《纽约公约》）的规定，任何一个缔约国的仲裁裁决，其他缔约国必须执行。我国于1986年加入了该公约。

（二）仲裁的适用范围

仲裁的适用范围是指哪些纠纷可以通过仲裁解决，哪些纠纷不能通过仲裁来解决，也就是"争议的可仲裁性"。因为仲裁机构的性质是民间组织，并不像人民法院一样代表国家行使司法权，因此无权受理多种性质不同的纠纷，各国仲裁机构的受案范围一般限于某些民事、商事纠纷，我国也是如此。

根据《中华人民共和国仲裁法》（以下简称《仲裁法》）第2条、第3条的规定，平等主体的公民、法人和其他组织之间发生的合同纠纷和其他财产权益纠纷，可以仲裁。而下列纠纷不能仲裁：

1. 婚姻，收养，监护，扶养，继承纠纷。

2. 依法应当由行政机关处理的行政争议。

上述规定表明，属于我国仲裁机构受案范围的纠纷应具有以下特征：一是发生纠纷的双方当事人必须是平等的民事主体，包括国内外自然人、法人和其他社会组织；二是事项的可处分性，即当事人对仲裁事项应当具有处分的权利，涉及人身和身份关系的纠纷不适用仲裁，因为这类纠纷往往涉及当事人本人不能自由处分的身份关系，需要法院做出判决或由行政机关做出决定；三是内容的财产性，即可仲裁的纠纷必须是合同纠纷和其他财产权益纠纷。这里所指的合同纠纷范围十分广泛，不仅包括我国《合同法》中规定的有名合同，还包括保险合同、出版合同等形式。"其他财产权益纠纷"包括产品责任、环境污染、海上事故、所有权争议等纠纷。

（三）仲裁法的概念和基本原则

仲裁法，是指调整仲裁关系的法律。它是规定仲裁的范围和基本原则、仲裁机构的地位及设立、仲裁庭的组成和仲裁程序、当事人和仲裁机构在仲裁中的权利与义务、仲裁裁决的效力及其执行等内容以及调整由此而引起的其他仲裁法律关系的法律规范的总称。

我国仲裁法的基本原则有：

1. 自愿原则。与诉讼具有强制性不同，仲裁具有自愿性。这是仲裁法最基本的原则，被称为现代仲裁制度的基石。自愿原则在仲裁中具体体现在以下几个方面：是否仲裁由双方当事人自愿选择；仲裁机构由双方当事人自愿选择；仲裁庭的组成形式及仲裁员由当事人自愿选择；虽然仲裁实行不公开开庭审理的原则，但是，双方当事人可以自愿选择采取公开开庭的方式或者书面审理的方式；当事人还可以自愿选择如仲裁地点、涉外仲裁中的仲裁规则等事项。

2. 独立仲裁原则。《仲裁法》第8条规定，"仲裁依法独立进行，不受行政机关、社会团体和个人的干涉。"这种独立首先体现为仲裁机构的独立性，即仲裁委员会独立于行政机关，与行政机关没有隶属关系；其次，独立性还表现为各个仲裁委员会之间也相互独立，彼此之间没有隶属关系；最后，仲裁员实行任职资格制度，由当事人选定。仲裁独立保证了仲裁独立公正地进行。

3. 一裁终局原则。所谓一裁终局，是指一个具体的案件经过一次裁决就终结。根据《仲裁法》第9条规定，仲裁实行一裁终局的制度，仲裁裁决做出后立即生效。对同一案件，当事人不得向法院起诉，也不得再申请仲裁，即使向法院起诉、申请仲裁，法院和仲裁机构也不会受理。一裁终局体现了仲裁的快捷性优势，也保障了仲裁的权威性。

第十三章 经济仲裁

（四）仲裁委员会和仲裁协会

1. 仲裁委员会。

（1）仲裁委员会的概念和性质。仲裁委员会是依照仲裁法设立的，组织进行仲裁活动，解决民事、经济纠纷的事业单位法人。我国现有的仲裁机构分为国内仲裁委员会和涉外仲裁委员会。这两类仲裁机构都是独立解决纠纷的民间性组织。

（2）仲裁委员会设立的条件和程序。仲裁委员会可以在直辖市和省、自治区人民政府所在地的市设立，也可以根据需要在其他设区的市设立，不按行政区划设立。仲裁委员会可以由人民政府组织有关部门和商会统一组建。

设立仲裁委员会应当具备下列条件：

①有自己的名称、住所和章程。仲裁委员会作为一个独立的法人，需要有自己的名称、住所。我国现有两个常设涉外仲裁机构，名称分别为中国国际经济贸易仲裁委员会和中国海事仲裁委员会。根据《仲裁法》的规定，国内仲裁委员会的名称是由所在城市名加"仲裁委员会"构成的，如北京仲裁委员会、南京仲裁委员会等。仲裁委员会还应当有自己的住所，住所是仲裁委员会管理内部事务和进行仲裁活动的主要场所。章程是仲裁委员会成立必备的基础文件，它规定了仲裁委员会的宗旨、组成、职责、办事机构、仲裁员和财务等事项，是仲裁委员会及其工作人员活动的基本准则。

②有必要的财产。作为一个独立的民间性争议解决机构，需要有必要的财产，以维持仲裁委员会组织机构的正常运行需要，以及解决争议案件的物质条件需要。仲裁委员会设立初期所需的经费由其所在地的市政府参照有关事业单位的规定负责解决，之后随着仲裁活动的开展，仲裁委员会自收自支。

③有该委员会的组成人员。仲裁委员会由主任1人、副主任2~4人和委员7~11人组成。仲裁委员会的主任、副主任和委员由法律、经济贸易专家和有实际工作经验的人员担任。仲裁委员会的组成人员中，法律、经济贸易专家不得少于2/3。

④有聘任的仲裁员。仲裁员是直接办理仲裁案件的人员，仲裁委员会必须聘有一定数量的仲裁员。按照《仲裁法》第13条的规定，仲裁员必须是道德上公道正派的人士，并符合下列条件之一：从事仲裁工作满8年的；从事律师工作满8年的；曾任审判员满8年的；从事法律研究、教学工作并具有高级职称的；具有法律知识、从事经济贸易等专业工作并具有高级职称或者具有同等专业水平。仲裁委员会按照不同专业设仲裁员名册。

设立仲裁委员会应当经省、自治区、直辖市的司法行政部门登记。司法行政部门对拟设立的仲裁委员会进行审查，符合设立条件的，予以登记；不符合设立条件

的，不予登记。

2. 仲裁协会。中国仲裁协会是仲裁委员会组成的自律性组织，其性质为社会团体法人。各仲裁委员会都是中国仲裁协会的会员。中国仲裁协会的职能包括：(1) 监督职能。根据《仲裁法》的规定，中国仲裁协会指导、协调各仲裁委员会的工作，并根据协会章程对仲裁委员会及其组成人员、仲裁员的违纪行为进行监督。(2) 制定仲裁规则，即依照《仲裁法》和《民事诉讼法》的有关规定制定仲裁规则。

〔案例回头看〕

李家兄弟姐妹之间发生纠纷涉及的房屋是他们父亲留下的遗产，对因遗产的分配而发生的纠纷涉及人身关系，因而只能向有管辖权的人民法院起诉，而不能向仲裁机构提起，因此该市仲裁委员会对此纠纷不予受理是正确的。

二、仲裁协议

〔案例〕

达升公司1999年与新源医疗器械厂签订了一份购买血压仪的合同，双方约定：新源医疗器械厂按照所提供的样品于2000年1月10日前供货，达升公司在收到血压仪检验合格后1个月内付清货款。双方在合同中约定了仲裁条款："凡因本合同的履行所产生的一切争议或与本合同有关的一切争议，提交中国国际经济贸易仲裁委员会或瑞典斯德哥尔摩商会仲裁院仲裁。"2000年1月5日，新源医疗器械厂按照合同约定将血压仪运到达升公司，并经达升公司验收合格。但达升公司一直并未支付货款。于是，新源医疗器械厂于2000年8月向中国国际经济贸易仲裁委员会提请仲裁，要求达升公司支付货款和迟延利息。被申请人达升公司向法院提出管辖权异议，认为仲裁协议中同时选择了两个仲裁机构，没有选定确定的仲裁机构，该仲裁协议无效。[①]

（一）仲裁协议的概念和类型

仲裁协议，是指当事人自愿把他们之间已经发生或者将来可能发生的财产性权益争议提交仲裁机构并通过其解决的协议。

① 杨荣新：《仲裁法案例教程》，知识产权出版社2004年版。

第十三章 经济仲裁

仲裁协议在仲裁制度中具有十分重要的意义,它是划分人民法院和仲裁机构受理案件权限的根本依据。有效的仲裁协议意味着具体案件只能由仲裁机构受理,排除法院的审理权;相反,如果没有仲裁协议的,仲裁机构不能受理。

根据《仲裁法》第 16 条的规定,仲裁协议主要有两种类型:一是仲裁条款,即当事人在合同中订立仲裁条款,事先约定将来发生纠纷提交仲裁;二是仲裁协议书,即当事人在有关民事、商事合同之外订立的,或者在发生纠纷之后另行订立的,表示愿意将纠纷提交仲裁的协议。以上两种仲裁协议,具有相同的效力。

(二)仲裁协议的形式和内容

仲裁协议原则上可以采用口头或书面两种形式,考虑到仲裁协议的重要性,我国仲裁法要求仲裁协议必须采用书面形式。

仲裁协议应当具备下列内容:

1. 请求仲裁的意愿表示。即双方当事人在仲裁协议中明确表示,愿意将他们之间的纠纷提交仲裁解决,这是仲裁机构处理某项纠纷的前提条件。

2. 仲裁事项。是指双方当事人提请仲裁解决的争议范围。当事人只有将仲裁事项提交仲裁时,仲裁机构才能受理。仲裁事项可以是概括的事项或是具体的事项。概括的仲裁事项通常表现为"与本合同有关的一切争议,均应通过仲裁最终解决。"等字样。具体的仲裁事项要求当事人指明需要仲裁的具体事项,如"就合同是否有效问题以及标的物质量纠纷提交仲裁"。

3. 选定的仲裁委员会。由于仲裁没有级别和地域的区别和限制,因此双方当事人可以协商选定仲裁委员会,即在仲裁协议中约定所选定的仲裁委员会名称。[①]

(三)仲裁协议的无效与失效

仲裁协议有效成立后,才可能产生相应的法律效力。我国法律对仲裁协议的形式和内容做出了明确规定,根据这些规定,那些未采用书面形式和不具备法定内容的仲裁协议是无效的。根据《仲裁法》第 17 条、第 18 条的规定,下列仲裁协议无效:

第一,约定的仲裁事项超出法律规定的仲裁范围的;

第二,无民事行为能力人或者限制民事行为能力人订立的仲裁协议;

第三,一方采取胁迫手段,迫使对方订立的仲裁协议的;

第四,仲裁协议对仲裁事项或者仲裁委员会没有约定或者约定不明确的,当事

[①] 张斌生:《仲裁法新论》,厦门大学出版社 2004 年版。

人可以补充协议,达不成补充协议的,仲裁协议无效。

除了无效外,仲裁协议还可能发生失效问题。失效与无效不同:无效的仲裁协议自始至终没有法律效力;而失效是指原本有效的仲裁协议因为某种原因失去效力。仲裁失效的原因有:

第一,纠纷的解决。仲裁机构基于仲裁协议做出的仲裁裁决被当事人自觉履行或者被法院强制执行,即仲裁协议约定的提交仲裁的争议事项得到最终解决,该仲裁协议自然失效。

第二,当事人放弃。当事人协议放弃已签订的仲裁协议,该仲裁协议失效。当事人协议放弃仲裁协议具体表现为:(1)双方当事人通过达成书面协议,明示放弃了原有的仲裁协议;(2)双方当事人通过达成书面协议,变更了纠纷解决方式;(3)当事人通过默示行为变更了纠纷解决方式,例如当事人达成仲裁协议后,一方当事人向人民法院起诉未声明有仲裁协议而被人民法院受理,另一方当事人在人民法院首次开庭前未提出异议的,视为放弃仲裁协议。

第三,仲裁裁决被法院裁定撤销或不予执行。《仲裁法》第9条第2款规定,裁决被人民法院依法裁定撤销或者不予执行的,当事人就该纠纷可以根据双方重新达成的仲裁协议申请仲裁,也可以向人民法院起诉。在这种情况下,当事人一方向人民法院起诉的,仲裁协议自然失效。

第四,附期限的仲裁协议因期限届满而失效。无效或失效的仲裁协议不具有法律效力,对当事人没有约束力,发生纠纷,当事人只能向人民法院起诉,而不能提请仲裁解决。

(四) 仲裁条款的独立性问题

仲裁条款的独立性,是指作为主合同组成条款的仲裁条款能否独立存在,即主合同被确认无效或终止后,仲裁条款是否仍然有效。世界各国大多采用仲裁条款自治学说,即仲裁条款被视为与主合同的其他部分相互分离的单独协议,其他部分的内容是当事人的实体权利义务,仲裁条款的内容是为当事人选择一条解决争议的途径,两者性质不同,因此仲裁条款的效力不受其他条款效力的影响。《仲裁法》也采用了这种学说,其中第19条规定:"仲裁协议独立存在,合同的变更、解除、终止或者无效,不影响仲裁协议的效力。"

(五) 仲裁协议异议的处理

当事人对仲裁协议的效力有异议的,可以请求仲裁委员会做出决定或者请求人

第十三章 经济仲裁

民法院做出裁定。一方请求仲裁委员会做出决定，另一方请求法院做出裁定的，由人民法院裁定。

当事人对仲裁协议的效力有异议，应当在仲裁庭首次开庭前提出。当事人协议不开庭的，应当在首次提交答辩书前提出。

〔案例回头看〕

本案中，购销合同订有仲裁条款，表明当事人之间已经就履行合同中所产生的一切争议以及与该合同有关的一切争议协商一致，选择了仲裁来解决。虽然仲裁条款同时选择了两个仲裁机构（中国国际经济贸易仲裁委员会、瑞典斯德哥尔摩商会仲裁院），没有明确选定一个仲裁委员会，但这并不影响仲裁协议的有效性。因为这一仲裁协议具备了双方当事人一致选择仲裁来解决他们争议的意思表示，这种请求仲裁的意思表示足以排除法院的司法管辖权，当事人可以通过在两个仲裁机构中确定一个的办法来确定仲裁机构，因此该仲裁协议有效。

三、仲 裁 程 序

〔案例〕

2001年1月20日，某甲公司与某乙公司签订了一份房屋租赁合同，合同约定：甲公司承租乙公司的一栋三层房屋，总建筑面积25 000平方米，每月租金38万元，租期10年，租赁用途是：商业、办公及转租赁经营。合同还约定，如果双方在履行合同的过程中发生争议，须提交乙公司所在地A市的仲裁委员会仲裁。后因甲公司不按时交付租金，乙公司在2001年11月3日向A市仲裁委员会申请仲裁，要求甲公司交付迟延的租金并解除合同。仲裁委员会强制给甲公司指定了一名仲裁员，并指定由乙公司选择的首席仲裁员作为首席仲裁员，甲公司提出异议被驳回。第一次开庭后，甲公司的法定代表人私下与该首席仲裁员见面，在该首席仲裁员的授意下，为其妻子送去昂贵礼物。2002年8月10日仲裁庭进行了第二次开庭，并做出裁决。[①]

仲裁程序是当事人、仲裁参与人、仲裁庭在仲裁过程中应当遵循的规则和步骤。仲裁法对仲裁程序有专章规定，但仲裁程序中的某些事项并不是由仲裁法直接规定的，如程序中的某些期限等。这些事项是通过仲裁规则加以明确的，国内的仲裁规则由中国仲裁协会依照《仲裁法》和《民事诉讼法》的有关规定制定。

① 杨荣新：《仲裁法案例教程》，知识产权出版社2004年版。

图 13－1　仲裁程序流程

（一）申请与受理

1. 仲裁的申请。仲裁的申请是指当事人根据仲裁协议，将纠纷提请仲裁机构进行仲裁裁决的行为。

第十三章 经济仲裁

当事人申请仲裁必须符合以下条件：(1) 有仲裁协议；(2) 有具体的仲裁请求和事实、理由；(3) 属于仲裁委员会的受理范围。

当事人申请仲裁，应当向仲裁委员会递交仲裁协议和仲裁申请书。仲裁申请书应当载明下列事项：当事人的姓名、性别、年龄、职业、工作单位和住所，法人或者其他组织的名称、住所和法定代表人或者主要负责人的姓名、职务；仲裁请求和所根据的事实、理由；证据和证据来源、证人姓名和住所。

2. 受理。仲裁委员会收到仲裁申请书之日起 5 日内，认为符合受理条件的，应当受理，并通知当事人；认为不符合受理条件的，应当书面通知当事人不予受理，并说明理由。

（二）仲裁庭的组成

仲裁委员会受理仲裁申请后，组成仲裁庭判案。仲裁庭是依仲裁规则的规定由仲裁员组成的审理案件的临时性组织。

1. 仲裁庭的组成形式。仲裁庭可分为合议制仲裁庭和独任制仲裁庭。我国的合议制仲裁庭由 3 名仲裁员组成，其中 1 人为首席仲裁员；独任制仲裁庭设 1 名仲裁员。

当事人可以选择仲裁庭的组成形式，当事人没有在仲裁规则规定的期限（15日）内约定仲裁庭组成形式的，由仲裁委员会指定。

2. 仲裁庭组成人员的确定。仲裁庭的组成人员可通过两种方式确定：一是当事人选定。仲裁委员会受理仲裁申请后，将仲裁员名册送交双方当事人，当事人约定由 3 名仲裁员组成仲裁庭的，由当事人各自选定 1 名仲裁员，然后双方共同选定第 3 名仲裁员，第 3 名仲裁员为首席仲裁员。当事人约定由 1 名仲裁员成立仲裁庭的，由当事人共同选定。二是仲裁委员会主任指定。当事人共同委托仲裁委员会主任指定，或者当事人没有在仲裁规则规定的期限内选定仲裁员的，由仲裁委员会主任指定仲裁庭的组成人员。

3. 仲裁员的回避。回避是指仲裁员具有可能影响案件的公正审理和裁决的情形，依照法律的规定，自行向仲裁委员会请求退出仲裁，或者根据当事人的申请退出仲裁。仲裁员回避的法定原因有：(1) 是本案当事人或者当事人、代理人的近亲属；(2) 与本案有利害关系；(3) 与本案当事人、代理人有其他关系，可能影响公正仲裁的；(4) 私自会见当事人、代理人，或者接受当事人、代理人的请客送礼的。

（三）开庭审理和裁决

1. 开庭审理。开庭审理是指仲裁庭在当事人或其代理人到庭的情况下，当庭了解案情，调查证据，听取陈述和辩论的审理形式。根据《仲裁法》的规定，仲裁以开庭进行为原则，但当事人协议不开庭的，仲裁庭可以根据仲裁申请书、答辩书以及其他材料进行书面审理，做出裁决。

仲裁原则上不公开进行；当事人协议公开的，可以公开进行，但是涉及国家秘密的除外。

仲裁开庭进行的，开庭前要做一系列准备工作：仲裁委员会应当在仲裁规则规定的期限内（一般为开庭 10 日前）将开庭日期通知双方当事人。当事人有正当理由的，可以在仲裁规则规定的期限内（开庭前 7 日内）请求延期开庭。是否延期，由仲裁庭决定。申请人经书面通知，无正当理由不到庭或未经仲裁庭许可中途退庭的，视为撤回仲裁申请；被申请人有上述行为的，可以缺席裁决。

《仲裁法》对开庭审理的步骤要求较为灵活，一般来说，庭审按照以下顺序进行：

（1）调查阶段。这一阶段包括当事人对案件事实经过的陈述，对自己的主张提供证据，证人作证，宣读未到庭的证人证言，宣读鉴定结论等，仲裁庭认为有必要收集的证据，也可以自行收集。

（2）辩论阶段。当事人有权进行辩论。辩论终结时，首席仲裁员或者独任仲裁员应当询问当事人的最后意见。

（3）调解阶段。辩论结束后仲裁庭裁决前，可以先行调解，当事人自愿调解的，仲裁庭应当调解。调解达成协议的，仲裁庭应当制作调解书或者根据协议的结果制作裁决书，调解书与裁决书具有同等法律效力。调解不成的，应当及时做出裁决。

2. 裁决。仲裁裁决是仲裁庭根据已查明的事实和认定的证据，对仲裁事项做出书面决定的行为。

在独任仲裁的情况下，裁决由该独任仲裁员做出；在合议仲裁的情况下，裁决应当按照多数仲裁员的意见做出，仲裁庭不能形成多数意见时，裁决应当按照首席仲裁员的意见做出。

仲裁裁决书应当写明仲裁请求、争议事实、裁决理由、裁决结果、仲裁费用的负担和裁决日期，当事人协议不愿写明争议事实和裁决理由的，可以不写。裁决书由仲裁员签名，加盖仲裁委员会印章。裁决书自做出之日起发生法律效力。

仲裁庭应当在仲裁庭组成后 4 个月内做出仲裁裁决。有特殊情况需要延长的，由首席仲裁员或者独任仲裁员报经仲裁委员会主任批准，可以适当延长。

第十三章 经济仲裁

(四) 裁决的撤销与执行

仲裁实行一裁终局。裁决做出并送达当事人后,仲裁机构的工作即已完成。裁决的撤销与执行属于人民法院的职权。

1. 裁决的撤销。裁决的撤销是指对于有法律规定情形的仲裁裁决,经过当事人的申请,人民法院裁定予以撤销的制度。这是为保障仲裁的合法性和公正性而建立的一种监督机制。根据《仲裁法》第五章的规定,裁决的撤销必须符合以下要求:

(1) 必须经过当事人的申请。当事人应当自收到裁决书之日起6个月内提出申请,当事人没有提出申请的,法院不能主动依职权撤销。

(2) 必须向仲裁委员会所在地的中级人民法院提出申请,其他法院无管辖权。

(3) 当事人提出证据证明有应予撤销的法定情形,并经人民法院审查核实。这些法定情形是指《民事诉讼法》第217条第2款规定的情形:①没有仲裁协议的;②裁决的事项不属于仲裁协议的范围或者仲裁委员会无权仲裁的;③仲裁庭的组成或者仲裁的程序违反法定程序的;④裁决所根据的证据是伪造的;⑤对方当事人隐瞒了足以影响公正裁决的证据的;⑥仲裁员在仲裁该案时有索贿受贿、徇私舞弊、枉法裁判行为的。另外,人民法院认定裁决违背社会公共利益的,也应当裁定撤销。

2. 裁决的执行。执行也就是强制执行,是指以强制措施将裁决书的内容付诸实现的行为。仲裁裁决的执行,是指人民法院根据当事人申请,将裁决书的内容付诸实现的行为。

仲裁机构可以做出有执行效力的裁决,但仲裁机构本身没有执行的权力,这一权力由人民法院行使。《仲裁法》第62条规定,当事人应当履行裁决。一方当事人不履行的,另一方当事人可以依照《民事诉讼法》的有关规定向人民法院申请执行。

被申请人提出证据证明裁决应予撤销的,经法院组成合议庭审查核实,裁定不予执行。

一方当事人申请执行裁决,另一方当事人申请撤销裁决的,人民法院应当裁定中止执行。经审查核实裁定撤销裁决的,裁定终结执行,撤销裁决的申请被裁定驳回的,恢复执行。[①]

① 杨荣馨:《强制执行立法的探索与构建——中国强制执行法(试拟稿)条文与释义》,中国人民公安大学出版社2005年版。

当事人申请执行时，应当向有管辖权的人民法院提交申请书，在申请书中应说明对方当事人的基本情况以及申请执行的事项和理由，并向法院提交作为执行依据的生效的仲裁裁决书或仲裁调解书，必要时，还应提供被执行人的有关经济状况或财产状况的资料。受申请的人民法院应当执行。人民法院的执行工作由执行员进行，执行员接到申请执行书，应当向被执行人发出执行通知，责令其在指定的期间履行，逾期不履行的，强制执行。

〔案例回头看〕

本案涉及严重的仲裁程序违法问题，甲公司或乙公司如果申请人民法院撤销该仲裁裁决，人民法院都应予以支持。具体来看，本案的仲裁委员会为甲公司指定仲裁员，是对甲公司选定仲裁员权利的剥夺，也是对仲裁意思自治原则的违反。仲裁委员会主任应本着中立的原则指定首席仲裁员，而不应对任何一方有偏见。本案中被指定的首席仲裁员是被申请人一方所指定的，被申请人对此表示异议，仲裁庭却予以驳回，这对甲公司来说显然是不公平的，从程序上来讲也是违法的。首席仲裁员具有法定回避情节（私自会见一方当事人）却没有回避。更严重的是，本案首席仲裁员向甲公司索取贿赂，这些都严重违反了仲裁程序。

四、涉外仲裁

〔案例〕

中国某木业公司与日本某贸易公司签订了购销实木家具的合同，双方约定由木业公司提供一批实木家具，日本贸易公司验收合格后付款。双方都同意如果发生争议，提交中国国际经济贸易仲裁委员会仲裁，并签订了书面的仲裁协议。双方后来因未按时交货发生争议，日本贸易公司提交仲裁。仲裁庭经过审理做出裁决：木业公司应向日本贸易公司支付违约金，并继续履行合同。木业公司没有履行仲裁裁决，并向人民法院提出证据证明仲裁程序与仲裁规则不符。

（一）涉外仲裁的概念

涉外仲裁，是指含有涉外因素的仲裁。对于何为涉外因素，理论上有一些不同的观点，参照最高人民法院《关于适用〈中华人民共和国民事诉讼法〉若干问题的意见》对于涉外案件的解释，涉外是指民事、商事法律关系中的主体、客体或者法律事实中至少有一项与外国有联系。也就是说，当事人一方或双方是外国人、

第十三章 经济仲裁

无国籍人、外国企业或组织,或者当事人之间民事、商事法律关系的设立、变更、终止的法律事实发生在国外,或者纠纷的标的物在外国。由于涉外仲裁大多发生在国际商事领域,所以通常又被称为国际商事仲裁。无论称为涉外仲裁还是国际商事仲裁,都区别于国际公法上的国际仲裁。前者用于解决国际间的民商争议,而后者用于解决国家之间的争端,还应注意的一点是,在我国,涉港、澳、台地区的仲裁案件尽管不具有涉外因素,但在实践中比照涉外仲裁案件处理。

(二) 涉外仲裁机构

1. 涉外仲裁机构的种类。目前各国处理国际经济贸易和海事争议的机构,根据组织形式及存续时间的不同可以分为临时仲裁庭和常设仲裁机构。

(1) 临时仲裁庭。临时仲裁庭是指依据当事人之间的仲裁协议,在争议发生后,由当事人依据仲裁地国家的法律,推选仲裁员临时组成的仲裁庭。这样的仲裁庭只负责审理本案,并在裁决后即行解散。临时仲裁庭是国际商事仲裁最早采用的形式,目前仍在某些国家被采用。

(2) 常设仲裁机构。常设仲裁机构是指根据国际条约或国内法的规定建立的有固定组织形式、地点和规则,并具有完整的办事机构和行政管理制度的仲裁机构。常设仲裁机构又可以分为三类:第一,国际性仲裁机构,指不属于任何特定国家,而是依据国际条约建立在某个国际组织之下的仲裁机构,如巴黎的国际商会仲裁院;第二,国家性的仲裁机构,指设立在一个国家内的全国性仲裁机构,如英国伦敦仲裁院、瑞典斯德哥尔摩商会仲裁院等;第三,专业性的仲裁机构,指附属于某一行业组织,专门受理行业内争议的仲裁机构,如英国伦敦谷物公会下设的仲裁机构等。

2. 我国的常设涉外仲裁机构。我国目前有两个常设涉外仲裁机构:中国国际经济贸易仲裁委员会和中国海事仲裁委员会,它们都附属于中国国际贸易促进委员会(即中国国际商会)。

涉外仲裁案件的仲裁程序与国内仲裁程序相似,限于篇幅,此处不再展开论述。

(三) 涉外仲裁裁决的承认和执行

涉外民商纠纷通过仲裁做出裁决后,一方当事人不自动履行义务的,另一方当事人有权申请有关法院强制执行。一国法院执行本国仲裁机构的涉外仲裁裁决较为简单,但当仲裁裁决与执行地不在同一国时,则会涉及法院对外国仲裁裁决的承认

与执行问题。

国际上承认和执行外国仲裁裁决的制度既有国际法制度，也有国内法制度。

1. 承认与执行外国仲裁裁决的国际公约。为解决世界各国之间在承认和执行外国仲裁裁决问题上存在的分歧，国际上曾先后缔结过三个有关的国际公约：一是1923年在国际联盟主持下制定的《仲裁条款议定书》；二是1927年在国际联盟主持下制定的《关于执行外国仲裁裁决的公约》；三是1958年6月10日由联合国主持在纽约订立的《承认及执行外国仲裁裁决公约》（简称《纽约公约》）。由于前两个公约的缔约国几乎都已加入了《纽约公约》，所以《纽约公约》实际已取代了前两个公约。目前已有一百多个国家参加了该公约，我国于1986年12月2日由第六届全国人民代表大会常务委员会第18次会议决定加入《纽约公约》，同时做出互惠保留和商事保留声明。该公约于1987年4月22日起对我国生效。

《纽约公约》的主要内容有：

（1）公约要求缔约国承认当事人之间订立的书面仲裁协议在法律上的效力，并根据公约规定和执行地的程序规则，承认和执行外国的仲裁裁决。对承认或执行其他缔约国的仲裁裁决，不应该有比对承认或执行本国的仲裁裁决规定实质上更复杂的条件或更高的费用。

（2）申请承认和执行裁决的当事人，应当在申请的时候提供经正式认证的裁决正本或经正式证明的副本，以及仲裁协议的正本或经正式证明的副本。

（3）拒绝承认和执行外国仲裁裁决的条件。公约规定，作为裁决执行对象的当事人提出有关下列情况的证明时，被请求承认与执行裁决的主管当局，可以根据当事人的申请拒绝承认和执行：①缺乏有效的仲裁协议；②被执行人没有接到关于仲裁的适当通知，或者由于其他情况未能对案件提出申辩；③裁决的事项超出仲裁协议的范围；④仲裁庭的组成或仲裁程序同当事人间的协议不符，或者当事人之间没有这种协议时，同进行仲裁的国家的法律不符；⑤裁决对当事人还没有拘束力，或者裁决已经由做出裁决的国家或据其法律做出裁决的国家的管辖当局撤销或停止执行。

被请求承认和执行仲裁裁决的国家的管辖当局如果查明有下列情形之一的，也可以拒绝承认和执行：①争执的事项，依照这个国家的法律，不可以用仲裁方式解决；②承认和执行该项裁决将与这个国家的公共秩序相抵触。[1]

2. 我国对仲裁裁决的承认和执行。

（1）中国涉外仲裁机构的仲裁裁决在国内的执行。根据《民事诉讼法》的有关规定，经我国涉外仲裁机构裁决后，当事人不履行仲裁裁决的，对方当事人可以

[1] 黄进、宋连斌、徐前权：《仲裁法》（修订版），中国政法大学出版社2002年版。

第十三章 经济仲裁

向被申请人住所地或者财产所在地的中级人民法院申请执行。经当事人证明有缺乏有效仲裁协议等情形的，或者人民法院认为裁决违反社会公共利益的，裁定不予执行。

（2）中国涉外仲裁机构的仲裁裁决在国外的执行。《民事诉讼法》和《仲裁法》都明文规定：涉外仲裁委员会做出的发生法律效力的仲裁裁决，当事人请求执行的，如果被执行人或者其财产不在中华人民共和国领域内，应当由当事人直接向有管辖权的外国法院申请承认和执行。如果被申请执行地国家是《纽约公约》的缔约国，申请人可以获得公约所提供的保障和便利。

（3）外国仲裁裁决在我国的承认和执行。《民事诉讼法》规定，国外仲裁机构的裁决，需要中华人民共和国法院承认和执行的，应当由当事人直接向被执行人住所地或者其财产所在地的中级人民法院申请，人民法院应当依照我国缔结或者参加的国际条约，或者按照互惠原则办理。具体来说：

首先，我国作为《纽约公约》的缔约国，承担公约所规定的义务。但我国做出了两项保留声明：①中国只在互惠的基础上对在另一缔约国领土内做出的仲裁裁决承认和执行该公约；②我国只承认和执行属于契约性和非契约性商事法律关系引起的争议所做出的裁决。

其次，我国与另一国签订有相互承认和执行仲裁裁决的双边条约的，我国对该国的仲裁裁决依条约予以承认和执行。

最后，对于在与中国无公约和条约关系的国家领土内做出的仲裁裁决，需要中国法院承认和执行的，只能按照互惠原则办理。

〔案例回头看〕

　　本案属于对我国涉外仲裁机构的仲裁裁决在国内的执行。本案中，木业公司没有自动履行中国国际经济贸易仲裁委员会做出的裁决，日本贸易公司有权向被申请人木业公司住所地或者财产所在地的中级人民法院申请执行。执行过程中，被执行人木业公司提出证据证明仲裁程序与仲裁规则不符，如果经人民法院审查核实，人民法院可以裁定不予执行。

本章小结

　　仲裁机构是一种民间组织，专门解决民事、商事纠纷。仲裁程序与诉讼相比，具有快捷、低成本、保密等优势。当事人必须协商一致达成仲裁协议才能适用仲裁，没有仲裁协议、仲裁协议违法或者超出仲裁范围的纠纷都不能适用仲裁程序。

仲裁员由当事人选任，组成仲裁庭或者独任裁判，仲裁程序以不公开为原则，采用一裁终局制。仲裁机构本身没有执行的权力，当事人必须向人民法院申请执行仲裁裁决内容，人民法院对申请执行的仲裁裁决可以进行审查，对有违反仲裁程序等情形的裁决有权撤销或者拒绝执行。对涉外仲裁，我国按照《纽约公约》的要求执行或拒绝执行仲裁协议。

▶ 思考题

1. 仲裁与诉讼相比有哪些优势？
2. 什么情况下仲裁协议无效？
3. 哪些情况下人民法院可以裁定撤销仲裁机构的裁决？
4. 《纽约公约》的主要内容是什么？

▶ 案例应用

2000年8月6日，某市一修配厂与某技术贸易公司所属的实用性技术研究所签订技术转让合同，由研究所向修配厂提供充气沙发技术。修配厂在签约后，即向研究所交付了合同约定的技术服务费45万元、模具费3 500元。在实施生产过程中，修配厂发现由于该项技术本身存在缺陷，使得产品达不到技术转让合同中规定的质量标准。在找研究所协商解决这个问题时，又发现该研究所无法人资格，根本不能独立承担民事责任。为尽快解决问题，修配厂向当地仲裁机构申请仲裁，要求技术贸易公司承担责任。

仲裁机构经过审理做出裁决：技术贸易公司返还修配厂技术服务费、模具费，并赔偿损失。裁决生效后，修配厂持裁决书向人民法院申请执行。人民法院受理执行案后，被执行人以双方根本没有约定要经仲裁机构裁决为由，请求人民法院依法撤销仲裁裁决。人民法院经审查发现：当事人双方在签订技术转让合同时，没有订立仲裁条款，在纠纷发生后，双方也未达成仲裁协议。

▶ 问题

1. 没有仲裁协议，仲裁委员会是否可以受理经济纠纷？
2. 人民法院应该怎样处理？为什么？

第十四章

经济诉讼

❖ **本章学习目标**

本章重点介绍了经济诉讼的概念、案件的管辖及审判程序等内容。通过学习重点了解经济诉讼的概念、法院案件管辖的一般原理，以及案件的审理程序。

阅读和学完本章后，你应该能够：
◇ 了解什么是民事诉讼，民事诉讼的基本原则和基本制度
◇ 掌握管辖的概念及管辖的类型
◇ 把握案件审理的程序
◇ 了解判决的执行程序

一、经济诉讼概述

☞〔案例〕

2001年6月朱某向李某借款10万元，2002年8月，朱某还给李某4万元，李某写了一张"朱某还欠款4万元"的收据。2003年1月，李某对朱某提起诉讼，要求朱某返还欠款6万元。朱某辩称已经还款6万元，还欠款4万元，并向法庭出示了李某写的字据。李某则认为字据上的"还"字应当念"还款"的"还"，并非"还有"的"还"，朱某已经还款4万元，尚欠6万元。双方都没有其他证据。法庭辩论结束后，进入调解阶段，被告提出可以向原告返还欠款5万元，并承诺在调解后一周内付清。原告认为能够很快拿到钱，这个方案可以接受，如果坚持法院裁决的话，就算法院判自己赢，执行起来也很困难。于是同意了被告的提议。[①]

① 江伟：《民事诉讼法学案例教程》，知识产权出版社2004年版。

（一）经济诉讼的概念与法律适用

经济诉讼，是指人民法院在当事人和其他诉讼参与人参加下，依照法定程序，解决具体经济纠纷的活动。人民法院是我国的审判机关，代表国家行使司法权，它所做出的判决或裁定具有强制性和权威性，因此，诉讼是最为有效的纠纷解决方式。

目前我国并没有专门的经济诉讼法，民事诉讼与经济诉讼的关系最为密切，人民法院经济审判庭所适用的程序法为《中华人民共和国民事诉讼法》（以下简称为《民事诉讼法》），因此本章我们介绍的是民事诉讼法律制度。

（二）民事诉讼法的基本原则

《民事诉讼法》的主要基本原则有：

1. 当事人诉讼权利平等原则。《民事诉讼法》第8条规定，民事诉讼当事人有平等的诉讼权利。人民法院审理民事案件，应当保障和便于当事人行使诉讼权利，也就是说，民事诉讼双方当事人并不因其角色——原告或被告的不同，而在诉讼地位上存在高低之分。原、被告双方的诉讼地位完全平等，享有平等的诉讼权利。但权利平等并不是完全相同，当事人有些权利是相同的，如委托代理人、申请回避、进行辩论、上诉等；有些权利则是相对的，如原告的起诉权相对于被告的反诉权，原告变更或放弃诉讼请求的权利，对应被告承认或者反驳诉讼请求的权利等。

2. 调解原则。《民事诉讼法》第9条规定，人民法院审理民事案件，应当根据自愿和合法的原则进行调解，调解不成的，应当及时判决。

调解是我国民事诉讼的一大特色，是指在人民法院的主持之下，当事人自行解决他们之间的纠纷。调解的优点在于：一是便捷；二是利于纠纷的彻底解决。诉讼活动中，在调解达成的调解书经双方当事人签收后，即具有了与生效判决书同等的法律效力。而诉讼及仲裁程序之外的调解，包括民间私人的调解、人民调解委员会的调解及行政机关的调解都不具有这样的法律效力。

调解要遵循自愿和合法的原则。自愿，要求人民法院不得强迫当事人接受调解内容，也不允许当事人之间的强迫。合法，要求人民法院不得"为调解而调解"，调解的内容必须合法，不应为追求调解结案而牺牲当事人的合法权益。

3. 辩论原则。《民事诉讼法》第12条规定，人民法院审理民事案件时，当事人有权进行辩论。保障当事人就案件事实和所涉及的法律进行充分辩论，有利于人民法院查明案件事实，分清是非曲直并正确适用法律，防止偏听偏信。辩论原则贯

第十四章 经济诉讼

穿于诉讼的全部过程，从提起诉讼与答辩到开庭审理，以及二审、审判监督程序，都允许当事人进行辩论。

4. 处分原则。是指当事人有权在法律规定的范围内处分自己的民事权利和诉讼权利。

当事人在诉讼中的处分权是相当广泛的，如是否起诉、是否变更或放弃诉讼请求、是否承认或反驳对方的请求、是否和解、是否上诉等一般都可由当事人决定。但这并不是绝对的，当事人行使处分权不得违反法律规定，不得损害国家、集体、社会和其他自然人的合法权益，否则，人民法院将不承认当事人对该事项的处分。

5. 支持起诉原则。是指机关、社会团体、企业事业单位对损害国家、集体或者个人民事权益的行为，可以支持受损害的单位或者个人向人民法院起诉。这一原则有利于保护那些难以通过自己个人力量维护自身权益的当事人。支持起诉是给予受损害的当事人以物质上的帮助和精神上的支持，并不是包办代替，支持起诉的机关等单位与案件没有直接利害关系，不能以自己的名义起诉；它们也没有经过当事人的授权委托，不能以诉讼代理人的身份参加诉讼。

（三）民事诉讼法的基本制度

民事诉讼法的基本制度，是指人民法院进行民事审判的基本规程。

1. 合议制度。是指由三人以上的审判人员组成审判集体即合议庭，对具体案件进行审理。它是相对于独任制而言的，后者是指由一名审判人员独立地对案件进行审理。我国民事诉讼法以实行合议制度为原则，独任制只适用于少数案件。

根据《民事诉讼法》的规定，一审案件、被二审法院发回重审的案件及按照审判监督程序决定再审的原一审案件可以由审判员、人民陪审员组成合议庭；二审案件则只能由审判员组成合议庭。陪审员作为合议庭成员，在执行职务时与审判员享有同等的权利。合议庭评议案件实行少数服从多数原则，以多数意见作为合议庭的决定。

2. 回避制度。回避是指审判人员及其他有关人员，遇到法律规定的情况时，不参加案件审理的制度。

根据《民事诉讼法》的规定，回避的原因有：（1）是本案的当事人或者当事人、诉讼代理人的近亲属；（2）与本案有利害关系；（3）与本案当事人有其他关系，可能影响案件公正审理的，如老同学、老朋友等。回避的规定适用于审判人员、书记员、翻译人员、鉴定人和勘验人员。

回避也是当事人的一项诉讼权利，在开庭审理时由审判长询问当事人是否申请回避。如果当事人认为审判人员或其他人员有应当回避的情形之一的，可以用口头或书面形式提出回避申请，人民法院审查后做出是否同意回避的决定，当事人对决

定不服的，还可以申请复议一次。

审判人员和其他人员认为自己具有回避的情形，应当自行回避。

3. 公开审判制度。公开审判，是指人民法院对案件的审理和判决，除法律有特别规定外，一律公开进行。在我国的诉讼法律制度中，以公开审判为原则，以不公开审理为例外。

公开审判要求人民法院对于案件的审理和判决，除合议庭评议案件外，允许群众旁听案件审理，允许新闻报道。但是对于以下三种案件，不公开审理：（1）涉及国家秘密的案件；（2）个人隐私案件；（3）离婚案件、涉及商业秘密的案件，当事人申请不公开审理的。不公开审判的也要公开宣布判决结果。

4. 两审终审制。两审终审制是指一个案件经过两级人民法院审理即告终结的制度。具体来说，是指当事人不服地方各级人民法院审判第一审民事案件所做的判决、裁定，可以向上一级人民法院提起上诉，上一级即第二审人民法院做出的判决、裁定是终审判决、裁定，当事人不得再次上诉。最高人民法院的一审判决、裁定即是终审判决、裁定。两审终审制并非要求每一个案件都必须经过两级法院审理，如果当事人对一审判决、裁定，在法定期限内没有上诉，一审判决、裁定即发生法律效力，案件终结。

〔案例回头看〕

调解原则是我国民事诉讼法的一项重要原则，调解原则的核心是调解自愿，也就是尊重当事人对自己权利的决定权，维护当事人的合法权益。本案中李某经过考虑认为接受朱某的调解意见对自己更加有利，同意朱某的意见，双方达成调解协议，符合《民事诉讼法》关于调解的规定，调解协议有效。

二、主管与管辖

〔案例〕

2003年3月，A市新兴啤酒厂与B市联邦运输公司签订运输合同，约定由联邦公司为新兴啤酒厂运送一车啤酒到冀南市。2003年3月20日，联邦公司的汽车从A市出发，途中遇到一处转弯，由于车速太快，汽车向路边倾斜，导致车上的啤酒几乎全部破碎。对于赔偿问题新兴啤酒厂与联邦运输公司产生纠纷，新兴啤酒厂向A市法院提起诉讼。①

① 田平安：《论点、法规、案例——民事诉讼法》，法律出版社2003年版。

第十四章 经济诉讼

（一）主管

主管，是指国家机关行使职权和履行职责的范围和权限。法院的主管就是人民法院受理民事纠纷的范围和权限。

从坚持司法最终解决的原则出发，人民法院的主管范围是十分广泛的，超过了其他任何机关或社会团体。原则上讲，除法律明文规定赋予行政机关最终裁决权的少数案件和根据《仲裁法》由仲裁机构受理的财产权益纠纷案件外，其他案件人民法院都有主管权。

（二）管辖

管辖，是指各级人民法院之间和同级各人民法院之间受理第一审民事案件的权限。它主要涉及级别管辖和地域管辖两种权限划分，另外还包括移送管辖和指定管辖。

1. 级别管辖。是指按照法院组织系统，划分上下级人民法院之间受理第一审民事案件的分工和权限。

（1）基层人民法院管辖第一审民事案件，但民事诉讼法另有规定的除外。

（2）中级人民法院管辖下列第一审民事案件：重大涉外案件、在本辖区有重大影响的案件、最高人民法院确定由中级人民法院管辖的案件，这主要包括海事案件和海商案件、专利纠纷案件和涉港、澳、台地区的重大案件。

（3）高级人民法院管辖在本辖区有重大影响的第一审民事案件。

（4）最高人民法院管辖的第一审民事案件包括在全国有重大影响的案件和最高人民法院认为应当由其审理的案件。

2. 地域管辖。是指辖区不同的同级人民法院受理第一审民事案件的分工和权限。

（1）一般地域管辖。是指按照当事人所在地与法院辖区关系确定的管辖。一般地域管辖以"原告就被告"为原则，即对公民、法人或其他组织提起民事诉讼，由被告住所地法院管辖，如果被告的住所地与经常居住地不一致的，由经常居住地法院管辖；如果几个被告在两个以上人民法院辖区的，各法院都有管辖权。

（2）特殊地域管辖。是指以诉讼标的与法院辖区关系的特定性为标准所确定的管辖。它分为多种情况：①因合同纠纷提起的诉讼，由被告住所地或者合同履行地人民法院管辖；②因保险合同纠纷提起的诉讼，由被告住所地或者保险标的物所在地人民法院管辖；③因票据纠纷提起的诉讼，由票据支付地或者被告住所地人民

法院管辖；④因铁路、公路、水上、航空运输和联合运输合同纠纷提起的诉讼，由运输始发地、目的地或者被告住所地人民法院管辖；⑤因侵权行为提起的诉讼，由侵权行为地或者被告住所地人民法院管辖；⑥因铁路、公路、水上和航空事故请求损害赔偿提起的诉讼，由事故发生地或者车辆、船舶最先到达地，航空器最先降落地或者被告住所地人民法院管辖；⑦船舶碰撞或者其他海事损害事故请求损害赔偿提起的诉讼，由碰撞发生地、碰撞船舶最先到达地、加害船舶被扣留地或者被告住所地人民法院管辖；⑧海难救助费用提起的诉讼，由救助地或者被救助船舶最先到达地人民法院管辖；⑨因共同海损提起的诉讼，由船舶最先到达地、共同海损理算地或者航程终止地人民法院管辖。

3. 专属管辖。是指对特定的案件确定专属于特定的法院管辖。专属管辖具有排他性和强制性，其他法院无权管辖，当事人也不得协议变更专属管辖。[①] 实行专属管辖的案件主要有：

（1）因不动产纠纷提起的诉讼，由不动产所在地人民法院管辖；

（2）因港口作业中发生纠纷提起的诉讼，由港口所在地人民法院管辖；

（3）破产案件，由破产企业住所地人民法院管辖。

4. 协议管辖。是指双方当事人依照一定的法定条件，协议由一定法院对其诉讼的管辖。根据我国民事诉讼法的规定，协议管辖仅适用于合同纠纷引起的诉讼。合同双方当事人可以在书面合同中协议选择被告住所地、合同履行地、合同签订地、原告住所地、标的物所在地人民法院管辖。但协议管辖不得违反级别管辖和专属管辖的规定。

在以上的一般地域管辖和特殊地域管辖中，对于具体案件可能两个以上的法院都有管辖权，这种情况下，原告可以向其中一个法院起诉，该法院立案后便排除了其他法院的管辖权；原告向两个以上有管辖权的法院起诉的，由最先立案的法院管辖。

5. 移送管辖、指定管辖和管辖权的转移。移送管辖，是指人民法院发现已经受理的案件不属于本院管辖的，移送给有管辖权的人民法院管辖。一般情况下，受移送法院对案件有管辖权，所以《民事诉讼法》要求受移送法院应当受理。如果受移送法院认为案件也不属本院管辖，此时，它不能再自行移送，而应当报请上级法院指定管辖。

指定管辖，是指上级人民法院对某个具体案件，指定由某个下级人民法院管辖。引起指定管辖的原因有二：一是由于特殊原因，对案件有管辖权的法院不能行使管辖权。如遭遇自然灾害，或法院全体人员均应回避等。二是法院之间因管辖权

① 章武生、段厚省：《民事诉讼法学原理》，上海人民出版社2005年版。

第十四章 经济诉讼

发生争议，这时，先由双方协商解决，协商解决不了的，报请它们的共同上级法院指定管辖。

管辖权的转移，是指特殊情况下，为利于案件的审理而在上下级法院间变通受理权限。它包括提上审，即上级法院有权审理下级法院的第一审民事案件；交下审，即上级法院有权把本院管辖的第一审民事案件交下级法院审理；交上审，即下级法院对它所管辖的第一审民事案件，认为需要上级法院审理的，可以报请上级法院审理。

〔案例回头看〕

本案属于《民事诉讼法》规定的一种特殊地域管辖，即因铁路、公路、水上、航空运输和联合运输合同纠纷提起的诉讼，运输始发地、目的地或者被告住所地人民法院都有管辖权。新兴啤酒厂向运输的始发地——A市人民法院起诉是合法的，法院应该受理。

三、审判程序

〔案例〕

1998年3月8日，贾某在某饭庄吃自助火锅。饭庄供就餐使用的是某厨房用具厂生产的"大众"牌卡式炉，所用燃气是甲公司生产的"旋风"牌边炉石油气。使用中燃气罐突然爆炸，致使贾某面部和双手被严重烧伤。贾某向人民法院起诉，要求厨房用具厂赔偿医疗费用、手术整容费及残疾赔偿金等共计65万元。法院委托质量监督机构对爆炸原因进行了鉴定，鉴定结论表明：爆炸是由于"旋风"牌石油气罐不具备有盛装边炉石油气的承压能力引起的；"大众"牌卡式炉存在有漏气的可能性。此次事故发生前，卡式炉仓内存在小火就是由于边炉气罐与炉具连接部位漏气而形成的，这是酿成此次爆炸事故的不可缺少的诱因。法院认为，卡式炉与燃气瓶连接部位有漏气可能，使用时安装不慎，漏气可能性更大，属质量存在缺陷，判决厨房用具厂赔偿贾某共计27万元。厨房用具厂不服，提起上诉。二审法院审理时发现，甲公司作为必须参加诉讼的当事人却在一审中未参加诉讼，在询问了当事人后未经开庭径行裁定，发回重审。[①]

① 江伟：《民事诉讼法学案例教程》，知识产权出版社2004年版。

图 14-1 审判程序流程

（一）第一审普通程序

普通程序是人民法院审理民事案件通常所适用的最基本的程序。

1. 起诉和受理。起诉是公民、法人或其他组织将纠纷提交人民法院，要求给予司法保护的诉讼行为。起诉必须符合下列条件：（1）原告是与本案有直接利害关系的公民、法人和其他组织；（2）有明确的被告；（3）有具体的诉讼请求和事实、理由；（4）属于人民法院受理民事诉讼的范围和受诉人民法院管辖。

起诉一般应采用书面形式，即向人民法院递交起诉状，并按照被告的人数提交副本。在起诉状中应当记载下列事项：（1）当事人的姓名、性别、年龄、民族、

第十四章 经济诉讼

职业、工作单位和住所,法人或其他组织的名称、住所和法定代表人或主要负责人的姓名、职务;(2)诉讼请求和所根据的事实与理由;(3)证据和证据来源,证人姓名和住所。

当事人书写起诉状确有困难的,可以口头起诉,由人民法院记入笔录,并告知对方当事人。

受理是人民法院对起诉决定立案审理的诉讼行为。人民法院收到起诉状或者口头起诉,经审查,认为符合起诉条件的,应当在7日内立案,并通知当事人;认为不符合起诉条件的,应当在7日内裁定不予受理;原告对裁定不服的,可以上诉。

2. 审理前的准备。人民法院在受理案件后,开庭审理前,需要进行一系列的准备工作。这些准备工作主要有:

(1)送达起诉状副本和答辩状副本。法院应当在立案之日起5日内将起诉状副本发送被告,被告在收到之日起15日内进行答辩。被告不提交答辩状的,不影响法院审理;被告提交答辩状的,法院在收到之日起5日内将副本发送原告。

(2)组成合议庭,并在3日内告知当事人。

(3)审核诉讼材料,调查收集必要的证据。

(4)追加当事人,即如果法院发现必须共同进行诉讼的当事人没有参加诉讼的,通知参加诉讼。

3. 开庭审理。是指人民法院在当事人和其他诉讼参与人的参加下,依照法定形式和程序,在法庭上进行审理的诉讼活动。它包括以下几个阶段:

(1)开庭审理的准备。开庭审理的准备包括:在开庭3日前通知当事人和其他诉讼参与人并公告公开审理的案件;开庭前查明当事人和其他诉讼参与人是否到庭并宣布法庭纪律;开庭审理时,由审判长核对当事人,宣布案由,宣布审判人员、书记员名单,告知当事人有关的诉讼权利义务,询问当事人是否申请回避。

(2)法庭调查。法庭调查是开庭审理的中心环节,这一阶段的主要任务是审查、核实证据,查明案件事实。法庭调查按下列顺序进行:当事人陈述;证人作证并宣读未到庭的证人证言;出示书证、物证和视听资料;宣读鉴定结论;宣读勘验笔录。

当事人在法庭上可以提交新的证据。当事人经法庭许可,可以向证人、鉴定人、勘验人发问。当事人要求重新进行调查、鉴定或者勘验的,是否准许,由人民法院决定。

(3)法庭辩论。法庭辩论是双方当事人在审判人员的主持下陈述自己的意见,进行言辞辩论的诉讼活动。法庭辩论按下列顺序进行:原告及其诉讼代理人发言;

被告及其诉讼代理人答辩；第三人及其诉讼代理人发言或者答辩；互相辩论。辩论终结，由审判长按照原告、被告、第三人的先后顺序征询各方最后意见。能够调解的，还可以进行调解，调解不成的，应当及时判决。

(4) 评议与宣判。法庭辩论终结后，由审判长宣布休庭，合议庭成员进行评议，评议阶段不向当事人和社会公开。评议实行少数服从多数的原则，以多数意见做出判决。判决做出后，无论案件是否公开审理，一律公开宣布判决。可以当庭宣告判决，也可定期宣判。

人民法院适用普通程序审理的案件，应当在立案之日起6个月内审结。有特殊情况需要延长的，由本院院长批准，可以延长6个月；还需要延长的，报请上级人民法院批准。

（二）二审程序

二审程序，是指上级人民法院根据当事人的上诉，对下一级人民法院尚未发生法律效力的判决、裁定进行审理和裁判的程序。二审程序的意义在于，使当事人能够进一步陈述事实和理由，提供新的证据，维护自己的合法权益；并通过上级法院的审判活动，及时纠正审判中的错误。[①]

1. 上诉和受理。上诉是法律赋予当事人的一项基本诉讼权利，任何机关、团体和个人都不得非法剥夺和限制当事人的上诉权。当事人不服地方人民法院第一审判决，或者第一审不予受理、对管辖权的异议及驳回起诉的裁定都可以在法定期限内向上一级人民法院提起上诉，其中对判决的上诉期限为判决书送达之日起15日内，对裁定的上诉期限为裁定书送达之日起10日内。超过上诉期限的，一审判决和裁定发生法律效力。上诉应当递交上诉状。上诉状的内容，应当包括：(1) 当事人的姓名。如果当事人是法人或其他组织的，应当写明法人的名称及其法定代表人的姓名或者其他组织的名称及其主要负责人的姓名。(2) 原审人民法院的名称、案件的编号和案由。(3) 上诉的请求和理由。上诉状应当通过原审人民法院提出，并按照对方当事人的人数提出副本。当事人直接向第二审法院上诉的，二审法院应当在5日内将上诉状移交原审法院。

原审法院收到上诉状，应当在5日内将上诉状副本送达对方当事人，对方当事人在收到之日起15日内进行答辩。原审法院在收到答辩状之日起5日内将副本送达上诉人。对方当事人不提出答辩状的，不影响人民法院的审理。原审法院将上诉状、答辩状连同全部案卷和证据，在5日内报送二审法院。

[①] 宋焱：《新编经济法》，山东文化音像出版社2000年版。

第十四章 经济诉讼

2. 审理。第二审人民法院对上诉案件，可以开庭审理或者不开庭径行裁判。二审法院认为需要开庭的，应当组成合议庭，开庭审理。庭审的步骤与第一审庭审基本相同。二审法院经过阅卷和调查，询问当事人，在事实核对清楚后，认为不需要开庭审理的，也可以径行裁决。这样的案件包括：一审就不予受理、驳回起诉和管辖权异议做出裁定的案件；当事人提出的上诉请求明显不能成立的案件；原审裁判认定事实清楚，但适用法律错误的案件；原审判决违反法定程序，可能影响案件正确判决，需要发回重审的案件。

3. 裁判。第二审人民法院对上诉案件，按照不同情形，分别处理：

（1）原审判决认定事实清楚，适用法律正确的，判决驳回上诉，维持原判；

（2）原判决认定事实清楚，但适用法律错误的，依法改判；

（3）原判决认定事实错误，或者原判决认定事实不清，证据不足，裁定撤销原判决，发回原审人民法院重审，或者查清事实后改判；

（4）原判决违反法定程序，可能影响案件正确判决的，裁定撤销原判决，发回原审人民法院重审。

当事人对于第二审人民法院的判决、裁定不能再上诉，二审判决、裁定是终审的判决、裁定。

（三）审判监督程序

审判监督程序，又称再审程序，是指人民法院、人民检察院或当事人，认为人民法院已经发生法律效力的判决、裁定及调解协议确有错误而提起或申请再审，由人民法院对案件进行审理时所适用的诉讼程序。它不是每一个案件的必经程序，而是对人民法院的裁判错误进行补救的程序。

审判监督程序的提起方式包括：最高人民法院对地方各级人民法院、上级人民法院对下级人民法院以及各级人民法院院长对本院已经发生法律效力的判决、裁定，发现确有错误，认为需要再审的，提起再审；当事人对已经发生法律效力的判决、裁定，认为有错误的，在判决、裁定发生法律效力后 2 年内，可以向原审人民法院或者上一级人民法院申请再审；最高人民检察院对各级人民法院、地方各级人民检察院对下级人民法院已经发生法律效力的判决、裁定，发现确有错误的，按照审判监督程序提出抗诉。按照审判监督程序决定再审的案件，裁定中止原判决的执行。

人民法院按照审判监督程序再审的案件，发生法律效力的判决、裁定是由第一审法院做出的，按照第一审程序审理，所做出的判决、裁定，当事人可以上诉。生效的判决、裁定是由第二审法院做出的，按照第二审程序审理，所做出

的判决、裁定，是发生法律效力的终审判决、裁定。上级人民法院按照审判监督程序提审的，按照第二审程序审理，所做出的判决、裁定是终审判决、裁定。

人民法院的再审案件，应当另行组成合议庭。

（四）督促程序

督促程序是一种简捷迅速的督促债务人还债的程序。

债权人请求债务人给付金钱、有价证券，同时符合以下两个条件的，可以向有管辖权的基层人民法院申请支付令：第一，债权人与债务人没有其他债务纠纷；第二，支付令能够送达债务人。申请书中应当写明请求给付金钱或者有价证券的数量和所根据的事实、证据。

债权人提出申请后，人民法院应当在5日内通知债权人是否受理。人民法院受理后，经审查债权人提供的事实、证据，对债权债务关系明确、合法的，应当在受理之日起15日内向债务人发出支付令；申请不成立的，裁定予以驳回。

债务人应当自收到支付令之日起15日内清偿债务，或者向人民法院提出书面异议。债务人在规定的期间内不提出异议又不履行支付令的，债权人可以向人民法院申请强制执行。债务人在规定期间提出书面异议的，人民法院应当裁定终结督促程序，支付令自行失效，债权人可以起诉。

（五）公示催告程序

公示催告程序，是指人民法院依据当事人的申请，以公示的方法催告不明的利害关系人在法定期间申报权利，如果逾期无人申报，做出除权判决的程序。它是为补救因票据的丧失危及票据权利人对票据享有的权利而设的特殊程序。

按照规定可以背书转让的票据持有人，因票据被盗、遗失或者灭失，可以向票据支付地的基层人民法院申请公示催告。人民法院受理申请后，同时通知支付人停止支付，支付人收到通知，应当停止支付，至公示催告程序终结。法院在决定受理后3日内发出公告，催促利害关系人申报权利。公示催告的期限，由人民法院根据情况决定，但不得少于60日。公示催告期间，转让票据权利的行为无效。

利害关系人应当在公示催告期间向人民法院申报权利，人民法院收到申报后，应当裁定终结公示催告程序，并通知申请人和支付人。没有人申报的，人民法院应当根据申请人的申请做出判决，宣告票据无效。判决应当公告，并通知支

第十四章 经济诉讼

付人。自判决公告之日起，申请人有权向支付人请求支付。利害关系人因正当理由不能在判决前向人民法院申报的，自知道或者应当知道判决公告之日起1年内，可以向做出判决的人民法院起诉，人民法院按照票据纠纷适用普通程序审理。

〔案例回头看〕

对一审法院做出的判决、裁定不服的当事人，有权向上一级人民法院提起上诉。本案中，根据质量监督机构的鉴定结论来看，甲公司生产的"旋风"牌边炉石油气是造成爆炸的原因之一，必须参加诉讼，而一审中并没有列为当事人，本案的一审判决事实不清，无论程序还是实体方面都有错误，应当重新审理。二审法院在询问了当事人后，径行裁定发回重审的做法，是符合法律规定的。

四、执 行 程 序

〔案例〕

原告山西某甲煤炭气化有限公司诉被告河北某乙钢铁总厂因拖欠货款纠纷经法院审理，判决被告偿付原告货款及违约金共计150万元。判决生效后被告未主动履行，原告向法院申请执行。法院在执行过程中发现被执行人河北某乙钢铁总厂因经营不善已经停业，其厂房设备等均已被其他法院查封，中止执行。2000年，某丙建材股份有限公司以承债方式买断了河北某乙钢铁总厂的全部资产。法院恢复执行后，依法变更某丙建材股份有限公司为被执行人，由其承担原被执行人的债务。在执行中当事人达成和解协议。

执行是指人民法院的执行组织，对发生法律效力的法律文书，运用国家的强制力量，强制负有义务的当事人完成义务的活动。执行是与履行相对而言的，履行是债务人自动履行义务，执行是法院强制债务人履行义务。当债务人不履行生效的法律文书时，会引起执行程序。

（一）执 行 根 据

执行的根据必须是已经生效的法律文书，其中包括：
第一，生效的民事判决书、裁定书、调解书和支付令；
第二，生效的有财产执行内容的刑事判决书和裁定书；

第三，仲裁机构制作并发生法律效力的裁决书和调解书；

第四，公证机关制作并发生法律效力的债权文书；

第五，人民法院制作的，承认并同意协助执行外国法院判决、裁定及外国仲裁机构裁决的裁定书和执行令。外国法院及仲裁机构的裁判不能作为直接的执行根据，而是必须经人民法院的认可，制作裁定书并发布执行令，其内容才可在我国得到执行。

（二）执行管辖及委托执行

发生法律效力的民事判决、裁定，以及刑事判决、裁定中的财产部分，由第一审人民法院执行。法律规定由人民法院执行的其他法律文书，如仲裁裁决书、公证债权文书等，由被执行人住所地或者被执行的财产所在地人民法院执行，当事人分别向上述人民法院申请执行的，由最先接受申请的人民法院执行。

被执行人或者被执行的财产在外地的，负责执行的人民法院可以委托当地人民法院代为执行，也可以直接到当地执行。直接到当地执行的，负责执行的人民法院可以要求当地人民法院协助执行。当地人民法院应当根据要求协助执行。委托执行的，受委托人民法院收到委托函件后，必须在15日内开始执行，不得拒绝。受委托人民法院无权对委托执行的生效的法律文书进行实体审查，发现错误的，应当及时向委托人民法院反映。执行完毕后，应当将执行结果及时函复委托人民法院，在30日内如果还未执行完毕，也应将执行情况函告委托人民法院。

（三）执行开始

执行开始的原因有两个：一是当事人申请执行；二是法院内部移送执行。

对发生法律效力的法律文书，一方当事人拒绝履行的，对方当事人可以向人民法院申请执行；申请执行的期限，双方或者一方当事人是公民的为1年，双方是法人或者其他组织的为6个月，期限从法律文书规定履行期间的最后1日起计算；法律文书规定分期履行的，从规定的每次履行期间最后1日起计算，对于发生法律效力的民事判决、裁定，可以由审判员移送执行员执行。

执行员接到申请执行书或者移交执行书，应当向被执行人发出执行通知，责令其在指定的期间履行，逾期不履行的，强制执行。在执行中，双方当事人可以和解。达成和解协议的，执行员应当将协议内容记入笔录，由双方当事人签名或者盖章。一方当事人不履行和解协议的，人民法院可以根据对方当事人的申请，恢复对

第十四章 经济诉讼

原失效法律文书的执行。

（四）执行措施

执行措施是法律明文规定的人民法院强制执行的方式。应当注意的是，强制执行的标的限于被执行人的财产和行为，而不包括人身。当然，如果被执行人无理拒绝履行，甚至暴力抗拒执行，人民法院可以采取拘留等措施，但这属于对妨害民事诉讼的强制措施，而不属于执行措施。

执行措施主要包括：（1）查询、冻结、划拨被执行人的存款；（2）扣留、提取被执行人的收入；（3）查封、扣押、拍卖、变卖被执行人的财产；（4）搜查被执行人的财产；（5）强制被执行人交付法律文书指定的财物或者票证；（6）强制被执行人迁出房屋或者退出土地；（7）强制执行法律文书指定的行为；（8）办理财产证照转移手续。

（五）执行中止和终结

1. 执行中止。是指人民法院执行的案件，由于出现某些特殊情况，需要暂时停止执行程序，待特殊情况消失后恢复执行的制度。引起执行中止的情况有：（1）申请人表示可以延期执行的；（2）案外人对执行标的提出确有理由的异议的；（3）作为一方当事人的公民死亡，需要等待继承人继承权利或者承担义务的；（4）作为一方当事人的法人或者其他组织终止，尚未确定权利义务承受人的；（5）人民法院认为应当中止执行的其他情形。

2. 执行终结。是指由于出现某些特殊情况，执行不可能或没必要继续进行的，则停止执行程序的制度。引起执行终止的情况有：（1）申请人撤销申请的；（2）据以执行的法律文书被撤销的；（3）作为被执行人的公民死亡，无遗产可供执行，又无义务承担人的；（4）追索赡养费、扶养费、抚育费案件的权利人死亡的；（5）作为被执行人的公民因生活困难无力偿还借款，无收入来源，又丧失劳动能力的；（6）人民法院认为应当终结执行的其他情形。

💡〔案例回头看〕

根据《民事诉讼法》的规定，作为一方当事人的法人或者其他组织终止，尚未确定权利义务承受人的，人民法院有权中止执行。本案中，法院发现被执行人因经营不善停业，厂房设备等均已被其他法院查封，无法执行，于是决定中止执行。某丙建材股份有限公司买断被执行人的全部资产后成为其义务的承受人，

法院变更被执行人恢复执行，是符合法律规定的。执行程序允许当事人和解，本案中执行当事人达成和解协议，协议有效。执行员应当将协议内容记入笔录，由双方当事人签名或者盖章。如果一方当事人不履行和解协议的，人民法院还可以根据对方当事人的申请，恢复对原判决的执行。

本章小结

诉讼是人民法院代表国家行使司法权解决纠纷的方式，是最权威的方式。原告向有管辖权的法院起诉，引起诉讼程序。管辖是确定不同法院之间分工和权限的制度，包括级别管辖、地域管辖、指定管辖和管辖权的异议等。法院对原告的起诉进行审查，对符合受理条件的予以立案，不符合条件的不予受理，当事人对不予受理裁定可以上诉。法院适用普通程序开庭审理大多数的第一审民事案件，庭审中经过法庭调查、法庭辩论等阶段，在法庭的主持下当事人可以按照合法、自愿的原则进行调解，调解书一经送达立即生效；调解不成的，法院依法判决。对一审判决、裁定不服的当事人在法定期限内有权上诉，引起二审程序。二审法院可以开庭审理也可以径行裁判。诉讼当事人应当自动履行生效判决规定的义务，对于不履行的，法院有权强制执行。

▶ 思考题

1. 哪些案件适用专属管辖？
2. 原告起诉的条件有哪些？
3. 简述人民法院二审裁判的类型。
4. 简述人民法院强制执行的措施。

▶ 案例应用

2001年5月10日，李某向法院诉称：被告张某屋后的5棵梨树是当年村里买来的树种并派工栽活的，应属村里所有，要求法院判决被告张某将梨树退还给村里。张某得知李某起诉一事，即到李某家同李某扭打起来，扭打中李某将张某推倒在地，张某右手腕骨折。法院经审查后，认为李某同本案无利害关系，做出裁定不予受理。李某将情况告诉村委会，村委会委托李某为诉讼代理人代为诉讼。李某作为诉讼代理人重新起诉，法院受理了此案。被告张某向法院提起反诉，诉称自己右

第十四章 经济诉讼

手腕骨折是李某伤害所致，要求李某赔偿医疗费。法院决定合并审理。法院决定开庭审理后，对被告张某进行了一次传票传唤，但张某无正当理由拒不到庭，法院对张某采取拘传的强制措施。法院开庭审理了本案，做出判决。

▶ **问题**

请指出本案在诉讼程序中存在的问题，并说明理由。

后　　记

　　一年前的这个时候，由于山东经济学院王乃静院长的引见，与山东省职教办（以下简称职教办）有了此次合作。

　　初时，大家聚了几次，主要为本套丛书作写作框架设计。根据职教办的要求，本书的成书在求新求实的同时，还要有很强的可读性和通俗性。其间，我设计了多种方案。为了保证该书实现上述目的，职教办还要求作者深入到一些中小企业一线，实际了解中小企业针对管理人员及人才，在培训内容及培训项目上的实际需求。基于中小企业管理人员及人才的特点，该书的编写体例要重点掌握这样几个要点：一是该书的理论性不要太强，重在强调其实务性；二是该书的体例应当有所创新，不能采用教科书模式；三是该书的内容要尽可能贴近中小企业的实际情况，力求做到学有所用，求真务实；四是该书要兼顾内容的学理性、逻辑性，以及形式上的可视性和时效性。每本书既要独立成篇，又要与整套丛书的风格相匹配。最终，通过多次修改，多方协调，成就了本书现在的样貌，结果如何，只能由读者来评判了。

　　在最初由我本人做出的写作框架中，吸纳了职教办的修改意见。选编了大量现实生活中发生的活的案例，通过作者鞭辟入里的分析，让读者在不知不觉中走入法律的殿堂。

　　写作框架确定后，我有幸到美国参加了一期高等教育管理方面的培训，在作访问学者期间，有意识地了解了许多美国企业对其管理人员的培训模式和培训方法。总的情况是，在美国无论企业大小，对上至管理人员下至每个普通员工的培训是相当重视的，他们有非常成熟的培训体系和培训标准，这种常规的、不间断的培训，对于提升企业管理人员及员工的综合素质，更新企业文化，提高其对自身角色定位的职业生涯设计和安排，都起到了非常重要的作用。

　　巧合的是，我在美国还观摩过一次美国通用电气公司（GE）组织的一次培训，主讲者是GE的资深管理者，培训的内容是根据培训的要求自编的，主讲者会事前发给每一个听者一个自备的讲授内容提纲。培训极有针对性，非常引人入胜，给我留下了十分深刻的印象。

后　记

近年来，我国中小企业无论是数量、规模及内在的品质，均发生了非常大的变化，并逐渐成为消解国企改革所带来的压力的重要力量。它一方面改变了我国的产业结构，对我国传统产业的结构性缺陷起到一个重要的填补作用；另一方面，随着我国城市化进程的不断加快，解决失地农民就业问题成为我们的严重困扰，而中小企业在解决农村剩余劳动力就业方面，却起到了不可替代的作用。此外，中小企业经过一定的发展，可能成为极具市场影响力的大中型企业，完成快速原始积累的同时，也为企业发展的多样性提供了一个好的参照和样板。

我们有理由相信，本书的创新性、实用性及趣味性的编写体例和内容，定会在对广大中小企业管理人才及人员进行知识普及的同时，相应地提高其处理中小企业法律问题的能力和水平，并进而培养出一批知识化、年轻化的优秀中小企业管理人才。

在此，我还要衷心地感谢促成本书写作及出版事宜的王乃静院长，感谢我的同事徐凤真君，还要感谢杨静毅、赵建良、于朝印诸君为本书所付出的辛劳，在我出国未归的日子里，是他们默默承担了大量本该由我本人完成的工作。

最后，祝愿本书的所有读者能从我们的书中找到自己想要的东西，并希望来自中小企业一线的管理人才及人员不吝赐教，帮助我们更正书中所存在的谬误之处，我们全体作者将感到不胜荣幸！

2007 年 7 月 12 日于燕子山下

责任编辑：吕 萍 于海汛
责任校对：杨晓莹
版式设计：代小卫
技术编辑：潘泽新

中小企业法律法规五日通
主编 宋 焱
经济科学出版社出版、发行 新华书店经销
社址：北京市海淀区阜成路甲28号 邮编：100036
总编室电话：88191217 发行部电话：88191540
网址：www.esp.com.cn
电子邮件：esp@esp.com.cn
北京汉德鼎印刷厂印刷
永胜装订厂装订
787×1092 16开 22.5印张 430000字
2007年7月第一版 2007年7月第一次印刷
印数：0001—8000册
ISBN 978-7-5058-6437-5/F·5698 定价：36.00元
（图书出现印装问题，本社负责调换）
（版权所有 翻印必究）